U0112832

艺苑文丛

中央高校基本科研业务费专项资金资助
项目编号：FRF-TP-22-131A1

民國書法批評範式研究

胡抗美题

朱玉洁 著

西泠印社出版社

序

　　20 世纪上半叶，中国书法艺术开启了现代转型之路，这一过程中，一批学者对"书法批评"进行了相对清晰的界定与认知，从而使延续了两千多年的书法"品评"方式逐步走向了艺术"批评"方式，初步彰显出现代书法批评的现实意义。现代书法批评重点在于强调书法批评的独立性与学理性。前者要求批评者能够摆脱与市场利益的结盟，对书法现象和书法问题有独立思考的能力。后者要求批评者要有敏捷的思维、健全的理论逻辑体系和学术史观，辩证且客观地对书法艺术的作品风格，乃至艺术现象、艺术思潮、艺术流派等进行分析和评价，以阐释批评对象所体现出的艺术价值及社会价值。

　　然而，现代转型后的书法批评传统并未得到有效继承，从当前情况看，除了少数具有思想性、理论性与针砭时弊的批评之外，书法批评的大环境还是以谩骂式、人情式，或以个人好恶为标准的点评式居多。这些所谓的书法批评既不具备现代属性，也不具备传统属性，它们远离艺术与书法本体，非但不能起到有效的批评作用，反而混淆优劣，误导读者，这些现象正是书法缺乏理性思维与科学论断的结果。

　　传统的书法品评理论包括"评论"和"评级"两个层面的内容，这些内容中包含着特有的批评观念和审美经验。南朝梁庾肩吾《书品》、唐李嗣真《书后品》以上、中、下立品，唐张怀瓘《书断》以神、妙、能立品，清包世臣则以神、妙、能、逸、佳立品。南朝宋羊欣批评王献之书法具有"媚趣"，而"骨势"相对于王羲之较弱。南宋张栻指出王安石书法多草率作之，为"匆匆草草"。不难看出，中国传统书法品评已经具备了辩证分析的学理基础，是有理有据的学术论断。从中国古代书法批评学理建构上看，有梁武帝品评汉至梁 32 位书法家的经验，有袁昂《古今书评》、孙过庭《书谱》、王僧虔《笔

意赞》、徐浩《论书》、张怀瓘《书断》中的书法批评思想及书法审美观，涵盖了质、妍、朴、媚、中和、尽善尽美等诸多标准。如果按现代艺术批评的语境而言，古代书论既有以欧阳询、虞世南、褚遂良为代表的古典主义学理，也有以张旭、怀素、颜真卿为代表的浪漫主义学理；既有以苏轼、黄庭坚、米芾为代表的抒情主义学理，也有以杨维桢、徐渭、傅山为代表的表现主义学理等等。值得注意的是，不是所有的古代批评理论都能为现实所用。例如王献之直言自己的书法水平胜过父亲王羲之，该言说为历代书法传统所非议。相反，唐代道士李含光闻听别人说自己的水平胜于父亲后，便终身不书，此为书法传统所褒扬。基于这样的传统，应该做到对具体问题具体分析，不可泛泛而论。宋代米芾曾诘难梁武帝《古今书人优劣评》："龙跳天门，虎卧凤阙，是何等语？"类似梁武帝这种批评方式只是自说自话而已，并没有揭示王羲之书法规律或价值，这样的批评传统对不断变化的时代有什么启示？再如，孙过庭的《书谱》与项穆的《书法雅言》等古代书法理论经典都将"不激不厉"的"中和"之美作为书法审美的极则，这一方面固然反映出中国书法审美的一种基本精神，但与此同时，也给书法审美的多样性与开放性带来了极大的限制，使书法作为艺术的时代性与个性特征受到拘囿，这不能不说是书法传统中值得反复思忖的问题。故而，我们对待传统的态度应该站在当下的时代立场，以辩证的思维方式去对其进行挖掘与整理、辨析与转化，取其精华，去其糟粕，对其中不适应新时期的批评理论与观念做出舍弃与更新，使其成为符合我们这个时代需要的理论话语。

晚清民国之后，中国书法已经从文人士大夫主导书写的历史进入一个新的阶段，并渐渐融入全球艺术视域。在当代文化与古代文化发生极大转变的历史时期，书法艺术的身份、价值、地位、审美属性以及学科建设等问题都成为民国学者的反思对象，这些问题的反思与思考也共同导向了现代书法批评的发生与发展。玉洁在此部著述中，集中梳理了民国学者关于书法批评的相关论述与美学观点，并总结了三种书法批评范式，分别是：社会历史批评

范式、形式美学批评范式、心理科学批评范式。

"社会历史批评范式"概指借用社会历史学的研究方法去考察研究对象，通过学术"论证"的手段整合书法的历史资源。该范式的应用充分审视了传统书法品评的成果以及不足，并在"书学史—书法学"的逻辑发展脉络中，推动了书法批评从传统向现代的过渡。

"形式美学批评范式"集中在一批倡导"形式主义"的学者思考中，这类批评家致力于发掘书法艺术的本体美与深层次的美学价值，他们以作品为中心，围绕着点画、结体、章法等形式语言，生成了一种以形式与结构为主线的美学批评模式，打破了传统书法品评中的"依附式"审美。如邓以蛰的"形—意"美学、宗白华的"时空艺术"、梁启超的"四美说"、王国维的"第二形式"等，都是形式美学批评范式的衍生与分解。

"心理科学批评范式"是本文作者基于20世纪上半叶西方心理学大范围引入以及学界对科学的向往而总结的一种复合型范式，该范式阐释了意象、意境对审美心理的作用，又利用西方"心理量表"的标准测量手段，确立了全新的书法评价标准，是一种关涉艺术心理学与科学评价的批评方法。

不难看出，这三种范式均有着清晰独立的方法论应用。对此，作者从批评的理论框架、方法论体系、主要观点、主要学者代表及应用领域等对这三种范式进行了横、纵向对比，分析了不同范式的产生与发展、缺憾与不足、学理价值和时代价值，该内容在当代书法批评领域可以说是一次专项研究，深入了书法批评的现代转型。

现今学界对民国书法批评的研究，散见于众学者的个人笔记、著作，或相关期刊中，批评理论及相关批评思路异常零散且模糊不清。这就要求研究者不断地剖析史料，在概括民国书法批评发展脉络的同时，还要对民国书法研究者的批评思考进行个案分析及分类归纳，揭示不同范式的内涵及其外延，如此才能充分发挥史料的意义。玉洁在博士论文写作期间，梳理了大量民国书法品鉴评论文献，并对这些文献进行了综合分析，在此基础上借鉴中外有

效的阐释工具进行深入研究，最终完成此部著述。应该说，这项研究对于连接古今书法批评的历史链条以及建构现当代中国书法批评理论体系都有着一定的意义，值得重视。

书法批评作为书法艺术学科不可或缺的一部分，对于书法家的艺术创作、书法理论家的学术研究，从某种程度上讲，起着规范指导作用。批评需要直面现状和问题，站在为书法艺术负责的立场，真正担当起批评的使命与愿景。因此，对古典书法批评理论的梳理、阐释与转化，对民国以来书法批评理论成果的接续与推进，有选择地对西方艺术与批评理论进行吸收与运用，以及与其他文艺批评领域相关理论成果的互通，都是现代书法批评理论体系建设不容忽视的内容。

总而言之，玉洁的新著《民国书法批评范式研究》秉持着强烈的书法审美关怀，运用中国美学思维讨论书法批评的现状与未来；在概念的能指链条上，逻辑清晰，层次分明；在问题意识的引导下，确证了书法批评命题的价值与意义。

当然，书法批评范式在民国绝不止上述三种，所以玉洁还在不停地做更深入的研究。期许她在此著研究的基础上，不断深入获得更多优秀的成果！同时也希望她的科研水平和学术能力达到新的高度！

2023 年 8 月写于京西

目　录

前　言

　　20世纪上半叶，受西方文化与分科治学的影响，诸多民国学者将史学、新史学、社会学、美学、心理学等理论成果引介到中国书法研究领域，对书法批评的本体论、认识论与方法论进行了重新思考和总结，从多学科、多理论视角开启了书法批评的学理化探索，初步形成了多种批评理论与观点。遗憾的是，由于民国书法批评研究尚未形成完整和统一的理论体系，且相关研究零星散布在各类文献著述中，这些学者的研究成果没有引起充分重视。但民国学者们在书法批评研究中所提出的理论框架、观点、方法论及应用探索已经符合"书法批评范式"的构建要求，并推动了传统书法"品评"向现代书法"批评"的转型，其理论研究值得重新反思与审视。为此，笔者通过文献研究、比较研究、定性研究、跨学科研究等方法，归纳总结了民国学者初步探索的书法批评范式，并对其理论贡献及时代价值展开讨论。

　　对于批评而言，批评视角和审美规范的确立是范式生成的前提与基础。民国学者借助西方文艺批评研究成果及最新的学科建设理念，先后明确了书法的"艺术"身份，厘清了书法"批评"与"创作"的辩证关系等问题，并通过分析当时社会历史与文化背后的内在联系及其发展过程，展开了书法批评现代转型的探究。笔者基于大量文献史料和已有研究，又结合"范式"构建的规范要求，将民国书法批评总结为"社会历史批评""形式美学批评"和"心理科学批评"三种范式，并对三种范式的批评观点、理论框架、方法论体系进行了归纳与分析。社会历史批评范式重视研究书法背后的社会历史现象及其发展规律，尤其是对于史学内在逻辑的总结、实证研究以及书法艺术风格与时代精神的关注，极大程度上推动了"书学史"和"书法学"的现代革新。形式美学批评范式以"形式"和"结构"为审美基础，强化了书法艺术的视觉观赏属性，丰富了古代书论中的伦理式批评观、自然主义批评观等依附式审美传统，将"美在形式"的理念充分融入书法批评中，从根本上推动了书法的纯粹艺术审美进程，探索了一种源自艺术内部

的"向心式"美学书法批评。心理科学批评范式将心理实验、书法量表、字形分析、心理个性分析等心理学理论和方法应用于书法批评全过程。强调"美感"和"美学"的影响或导引作用，提出了直觉、移情、内模仿、意境、意象等书法审美方法与批评范畴。从某种程度上讲，心理科学批评范式是一种复合型范式。除此三种范式外，传统书法品评中的伦理式延续，或是宗白华、王国维等学者的人间体验式批评视角也具备了范式的部分特征，但还未达到范式构建的规范要求，所以并未展开讨论。另外还有少数学者提出阶级的、政治的、美育的等视角，但大多观点是碎片化的，缺乏理论体系，著述极少且远没有形成影响，因此没有纳入本书的研究范围。

尽管近年来书法美学与书法批评研究已经取得了相当的进步，但相较于书法史、书法理论研究的蓬勃发展仍略显薄弱。笔者认为，民国学者的书法批评范式探索的学术贡献主要有四点：1. 重视现代学科理论和科学研究方法，倡导书法批评的科学精神；2. 拓宽了跨学科研究视角，为现代书法批评体系打下了较好的学理基础；3. 重视书法现象及发展规律研究，推动了现代书法批评的智性发展；4. 为中国书法批评实践提供了新工具和新方法。

任何范式的发展都是一个不断尝试和不断完善的过程，民国学者初探的书法批评范式也必然如此。尽管他们的研究还存在诸多缺憾，但范式的形成本就是在不断试错的过程中逐步成熟。民国学者在探索批评范式过程中所倡导的科学精神、学术规范和创新理念，初步构建的书法批评理论框架、方法应用、相关话语体系，以及"科学革命"理念中所确立的书法批评标准与多层次的审美心理结构，是众多学者基于不同的学术视角、理论方法所共同推动完成的，其范式内容在推进中国书法批评理论体系建设和书法批评现代化发展中依然具有重要的时代价值与现实意义。

绪　论

一、问题的提出

20 世纪前叶，受"输入学理、整理国故"[1]"科学主义"等社会思潮的影响，西方分科治学的学术理念以及社会学、历史、哲学、美学、心理学等研究成果被国内学术界先后引介并应用于中国传统文化与艺术的研究中，学理研究成为一时之风尚[2]。在此背景下，以康有为、梁启超、王国维、宗白华等为代表的一大批晚清民国书法家、学者开启了书法批评的学理研究与探索，并呈现两种不同的面向：一方面，晚清遗民书法家继续着对碑帖一脉的传统书法理论研究，迎来了一股碑帖并用、碑帖互补的书法风尚，他们借助新史学、社会历史理论的研究方法，以逻辑严明的学术"论证"或"实证"方式，对传统书法理论、书法背后的社会现象及其发展过程进行梳理和分析。如康有为在《广艺舟双楫》中指出碑帖优劣的鉴别，需要观者广泛的积累与比较，才能做出有价值的审美判断。梁启超的《书法指导》则强调书法学习要"学许多家，兼包并蓄"，还指出书法之所以作为一门"特别的美术"，是因为它有四点与众不同的美，包括：线的美、光的美、力的美、表现个性的美，总结了书法在社会历史变迁过程中所积累的美的内涵。以此为基础展开书法批评，不仅很好的展现了中国古代书法理论的丰富面貌，也在现代学科的快速发展中推动了符合现代史学内在逻辑的"社会历史"批评范式，打破了"非考据不足以言学术"的文化环境；另一方面，一些有留学背景或者受西学影响的学者尝试运用"科学"的治学方法，将目光投入学理分析、逻辑演绎和工具开发的批评探索中，如宗白华、邓以蛰、王国维等学者展开了以"形式美学"为中心的本体式批评实践；朱光潜、陈公哲、虞愚等人，则充分利用西方心理学成果，将科学精神融入现代书法批评中，完善了传统书论中诗性的思维结构与感性审美体验的评论方式。在以上两类学者的共同努力下，他们先

1 所谓"输入学理"，是在介绍西洋新思想、新文化的前提下再造文明，是新潮的一种科学手段；"整理国故"则是指用"评判的态度，科学的精神，对中国一切过去的文化历史做一番整理的工夫"。1919 年《新潮》1卷 5 号发表了毛子水的《国故与科学的精神》一文，文章将国故定义为：国故就是中国古代的学术思想和中国民族过去的历史，提出应该用科学的精神和方法整理国故，这一提议得到了胡适的支持与发扬。参刘大椿主编 . 人文大师奠基性研究与创新方法 [M]. 北京 : 中国科学技术出版社，2012:64.

2 周全平在 1927 年出版的《文艺批评浅说》中提出了"学理的批评"这一重要的学术概念。

后明确了书法的"艺术"地位、"学科"独立、"艺术风格与时代精神"等专门问题，学理意义上的批评正式成为民国书法研究的一部分，即：从多学科的理论研究成果出发，以构建学理体系的视角来审视与评判书法，注重知性分析、实证与实验、逻辑演绎与推理，构建了初具现代意义价值的"书法批评"。

民国作为中国一个极其特殊的历史时期，政局动荡，内忧外患，各类政治思潮和意识形态碰撞激烈，学术氛围中更是充斥着古与今、中与外的时空对话和学术争鸣。在这一文化背景下，民国学者不仅具备了宽阔的学术视野，同时还形成了独特的知识结构，奠定了科学研究的基础。此时书法家们不论是争辩于传统的碑帖审美，还是借鉴西方史学、美学成果去观照本国的书法发展及书法现象，其目的都是书法批评主体和客体的再确认以及本土化批评理论的构建。从传统文脉一路出发探索的社会历史批评以及与西方美学碰撞下产生的形式美学批评、心理科学批评，都从各自领域对书法的"艺术"性质进行了论证，界定了文艺批评中最为重要的基础——批评对象：是针对"本体"的"批评"，而不仅是"知人论世"的"品评"；是针对书法现象的内在联系及其发展过程的分析，而不是舍本逐末的外在判断。民国学者初步建立的批评范式构建了现代书法批评的理论框架，奠定了现代书法批评的审美基础并开辟了书法批评"学理化"的发展路径，由此成为传统书学向现代书学的转捩点。民国书法研究也因其在特殊的社会背景下所开创的中西文化交融以及搭建的科学研究根基而成为"一个堪比浩瀚五千年古代史绝不逊色的极重要的所在"[3]。

诚然，民国学者初步建构的书法批评范式因其理论外源性、古今中外文化的差异性、时代发展的特殊性、学者自身的阶级性等诸多原因，使其所构建的书法批评理论并不完整和系统，甚至也没有与传统书学很好地融合，存在诸多瑕疵。后来学者在面对民国学者的这些新范式、新概念时，难免也会迷茫、困惑，不能理解。所以20世纪50年代以后的书法"批评"，并没有很好地传承与发展已有的书法批评研究成果。民国学者初步探索的学理批评被搁置，甚至开始重新争论"书法是不是一门艺术"[4]，书法批评的"本体"基础再次变得异常模糊不清。所以自新中国成立直至改革开放之前的近30年，书法批评范式研究近乎停滞，书法批评的学理化探索几乎空白[5]。一直到80年代，随着美学热潮的兴起，书法批评才再次引起学界的重视和关

3　陈振濂.定义民国书法[J].中国书画·随笔，2016（12）:124.

4　"20世纪初的书学先贤和美学家企图为书法嫁接西方美学体系，然而他们的努力在革命话语的时代迅速地被消解。"参王毅霖.当代书法美学的反思与重构[M].福建：海峡文艺出版社，2016:111.

5　"1949年至1976年，书法美学的研究几乎空白，这段时期可称为书法美学的沉寂时期。……建国初期，为了社会主义建设和阶级斗争的需要，一切文艺思想都从属于政治。当时的人们无法清楚地认识政治和艺术的关系，人们更多地从社会学角度和艺术认识论角度来认识艺术，包括书法艺术。"参曹建，徐海东，张云霁；等.20世纪书法观念与书风嬗变[M].上海：上海三联书店，2012.

注。但研究者要么将传统书法品评中的"人伦品鉴"上升到了一个新的层面；要么寻求更新潮的批评观念，"用新的取代旧的，从尼采、弗洛伊德……到福柯、德里达……"[6]，以寻求书法批评的快速"突围"，而不能关注书法的本体问题，这同样造成了书法批评发展的"隔靴搔痒"。不可思议的是，直至今日，书法批评也始终在无序与有序中徘徊。尤其是随着书法批评群体的扩大以及互联网时代的到来，近乎任何人在任何时间都可以进行书法的"点评"或"批评"，尤其互联网时代的批评声音更是从过去的"官方评论"到今日层次多元的"全民式批评"。书法批评群体日益壮大，这本应是批评发展愈加兴盛的表征，但透过无限扩张的批评群体以及批评的无序化，这看似热闹非凡的书法批评"盛况"，其实质却是批评乱象的丛生并呈现了两极分化的局面。

其中一极是"纯粹的学术型批评"。这一类批评群体皆训练有素，受过高层次的教育，掌握了较为系统的理论知识且拥有扎实的学术研究能力，在书法批评领域著述甚丰，影响颇大。但遗憾的是部分批评家所持有的批评观或批评视角并非真正"学术"。他们既没有很好地吸纳古代书论中的审美理路，也没有沿着民国学者的书法批评范式进行深层次探索，而是放弃了过去已有的研究成果，"囫囵吞枣"般地学习或是照搬一些西方理论成果，并在晦涩、抽象的言语中，不加思索地对艺术作品进行评点，但其所应用的批评范式、理论框架以及得出的结论都是模棱两可的，而这也是近代批评理论快速发展下学者极容易陷入的一个误区。就像孔耕蕻将20世纪称作是一个"理论范式林立的世纪"一般，他认为，"范式同批评的脱节，批评对范式的游离，是严重忽视了批评实践的作用"[7]。所以，如何认识已有的范式成果，并将其与批评实践相结合，而不是停留在"概念的牢房"中，这是批评家所面临的一个首要问题。如同王一川归纳提出的"理论的批评化"与"批评的理论化"，指的就是理论与批评的脱节以及批评的理论杂乱现象，这是批评界尚未解决的一个难题。

另外一极则是"批评的随意和无序"。非专业领域的参与群体仅仅依赖于个人认知或经验随意发表评论，并无形中牵引了舆论的发展动向，造成"舆论"高于"评论"，谁占据了舆论谁就有评论权的现象。各类论坛、各类平台为了自身经济利益，越是被公众厌恶和反感的作品，他们越是愿意宣传和推送，大众的批评由此被推波助澜，批评声变成了一片片骂声，而有水平的作品和有水平的批评鲜有呈现。假如对这一现象再不实行有效监管和争取引导，书法批评的"乱象"将愈演愈烈，书法批评的"丛林"现象也将难以根治。严肃的学理批评亟待苏醒。笔者重新审视民国学者的书法批评范式探索，从宏观角度全面审视当下书法批评的"丛林"现

6　李天纲."民国西学要籍汉译文献"序言.艺术科学论[M].上海：上海社会科学院出版社，2017:5.

7　孔耕蕻.范式转换中批评的作用[J].思想战线，1994（8）:32.

象，并对现代书法批评体系的理论建设提供思路指导。

基于"范式"思考的民国书法批评一直游走于"本体"与"现象"之间。其中，书法批评范式的美学特征尤为突出。民国时期致力于书法批评范式探索的学者为书法艺术创作者提供指引，尽管他们没有突出的书法实践，且理论多借鉴西学，但他们美学家的身份，为他们的书法批评思考提供了倚仗。诚如周全平所言："学理的批评研究，也可以说是美学的研究。"[8] 书法批评最终所面对的，是对艺术的感知以及美的剖析。这就要求批评家具备良好的美学素养，而后才能展开对批评的思考。就像俄国批评家、美学家别林斯基所言："批评是运动的美学。"[9] 批评所采取的是以科学的手段，在面对创作实践时不断完善和发展的美学理论。诸多民国学者以美学家身份开展书法批评范式研究，他们通过各自独特的美学视角，开启了书法批评的多元化发展。对于批评而言，它本身就是"人类本有底一种良能，也可以说是使人类进步底一种重要的原动力。我们可以说，有了人类，便有了批评，人类才有了进步"[10]。所以，书法批评所面对的，是多元的知识融合以及美学思想的碰撞，其成果促进的是书法艺术在现代社会的全面发展。民国学者初步形成的书法批评范式，无疑架通了古今书法批评的桥梁，铺垫了书法批评的现代化发展之路。对于借鉴西学这一问题，王国维曾言："西方艺术史研究中好的方法我们应当借鉴利用，不可故步自封，要以开阔的视野，促进学术的进步，推动中国艺术史的研究发展。"书法由于其"实用"的历史传统，直到民国时才真正明确了其"艺术"身份的问题，所以对成熟度远超中国艺术理论研究的西方文艺研究成果，我们理应去选择性吸纳并学习，而非一味地摒弃。

一门艺术学科的健全发展应需要"艺术理论""艺术批评""艺术创作"与"艺术史"的共同支撑，这些环节既具有各自独立的学术目标，又存在各环节之间的相互交叉、互为促进。民国学者提出的"书艺批评学"时至今日尚未完善，他们在这场"批评"的革命中所确立的新的思维模式、学术精神和学术方法也并未得到充分的再发展或未被继承。但是，这并非意味着民国书法批评范式的探索没有意义。不管是因为什么原因，我们不得不说中国书法批评历史沿革的断裂与破坏是我们传统文化发展的一大缺憾。

最近几十年以来，书法创作在官方书法家协会的协助以及各地社团组织、书法展览的共同努力下，得到了飞跃式发展。尤其以历届"国展""中青展""兰亭展"为代表的各种书法赛事，评审无不涉及书法批评问题。与此同时，书法理论与书法史研究，也逐渐深入到了书法批评的各个环节。可以说，书法艺术的现实需要推进了书法批评的理论体系建设，反之亦然，书

8　周全平．文艺批评浅说 [M]．上海：商务印书馆，1927:11.

9　蒋孔阳，朱立元主编；张玉能等著．西方美学通史第 5 卷·十九世纪美学 [M]．上海：上海文艺出版社，1999:317.

10　周全平．文艺批评浅说 [M]．上海：商务印书馆，1927:1–2.

法批评也直接推动了书法家创作、书法理论研究的进展。但一直以来，书界多视"考据、疏证"为书学正宗，历届"书学研讨会"中超过 80% 的文章都是关于书法史论、考证、技法创作等的研究，书法批评的现代发展并未接续民国学者的学术步伐。因此，重新回到民国，了解民国学者宏深的学术研究，探析他们已经铺垫的现代书法批评之路，总结归纳其书法批评范式及其学理贡献，理应成为当代书法批评理论研究的重要一环。

二、研究现状

近几年书法领域掀起了"民国热"与"批评研讨"潮流。综合来看，关于民国的研究主要集中于民国书法史的综合整理，或专注于探究民国书法家的创作实践。批评研讨则是针对当代书坛创作新星所展开的技法讨论，具有较高的社会热度。新中国成立以来，受各种因素的影响，尤其是"十年文革"的冲击，民国时期诸多学者的书法贡献及书法理论研究一直未受重视，甚至被严重轻视和受到不公正对待，现当代学者对很多民国学者的态度大多褒贬不一。改革开放以来，随着弘扬中国传统文化的进一步深入，书法批评理论研究作为传统文化发展和研究的重要内容，也获得了重要契机。同时，民国部分书法研究和书法批评理论成果和文献资料先后出版，关于民国的书法理论也渐渐被当代学者所关注，涌现了一大批专家学者和研究成果。下文为笔者针对已有研究成果的收集、梳理和相关分析。

（一）已有研究成果的梳理与统计

有关民国书法批评的学术研究，尽管不全以"批评"为主题，但已经分布在各类书法理论、书法美学以及民国书法史的研究中，从中我们可以一睹民国学者关于"书法批评"的理论探索。为总体展现和分析已有研究现状，笔者重点使用中国知网文献检索、维普期刊数据库、全国期刊联合目录、万方数据资源系统、外文数据库、Springer 全文期刊数据库、美国博士论文全文检索系统(http://proquest.umi.com/pqdweb)[11] 进行了相关研究成果的收集和梳理，并分析了已有成果的研究重点和热点，以便更好地收集和分析国内外有关民国书法批评的已有研究成果。但遗憾的是，笔者在美国博士论文全文检索系统中没有搜索到专门针对民国书法研究的学位论文文献。

关于民国书法批评的已有研究资料集中在国内期刊论文（见表—1）、硕博士论文（见表—

11 美国博士论文全文检索系统（http://proquest.umi.com/pqdweb）是世界著名的学位论文数据库，收录有欧美 1000 余所大学文、理、工、农、医等领域的博士、硕士学位论文．

2）以及重要会议论文（见表—3），笔者首先对这些相关资料按照主题、关键词、发表时间、发表数量、研究对象和研究领域的不同等进行了统计汇总。主要是：研究现状总体情况分析、民国书法批评理论体系与框架、民国书法批评方法论体系及其探索以及主要学者代表观点等（见表—4）。通过改变不同主题、关键词等检索方式获得研究数据发现，目前关于民国书法批评理论研究的全文搜索数据最多，硕士论文的文献数据相对也比较丰富，但不同的检索方式，会存在一定的重复性，对于包含两个领域分类中的内容，笔者将对其进行重复统计。

需要指出的是，有部分文献属于民国书法理论及民国学者研究范畴，但研究内容较为分散，研究成果体系化不强。一些按照检索方式搜索到的文献经过进一步分析，发现其内容并不属于该研究领域，笔者自行将其剔除。

表—1（1987—2023 年）民国书法研究相关成果"主题"检索（单位：篇/部）

主题	期刊	硕士/博士论文	会议论文	报纸	年鉴
民国书法	155	60	3	7	0
民国书法史	35	23	0	0	0
民国书法批评	7	0	0	0	0
民国书法研究	32	16	0	3	0
民国书法理论	11	8	0	0	0
鲁 迅 书法	352	130	9	9	0
沙孟海 书法	354	16	1	60	25
王国维 书法	121	212	0	7	2
宗白华 书法	162	56	4	12	0
梁启超 书法	171	32	3	11	1
胡小石 书法	122	14	1	5	0
祝 嘉 书法	101	36	1	1	0
蒋 彝 书法	34	20	0	1	0
邓以蛰 书法	34	12	0	1	0
蔡元培 书法	27	15	0	0	0
朱光潜 书法	24	20	0	1	1
林语堂 书法	27	7	0	1	2
张荫麟 书法	5	0	0	0	0
合 计	1774	677	22	119	31

资料来源：过中国知网、维普中文期刊、万方、外文数据库等平台。经笔者整理所得，截至 2023 年 4 月 1 日。

表—2（1987—2023 年）民国书法研究相关成果"关键词"检索（单位：篇／部）

关键词	期刊	硕士博士论文	会议论文	报纸	年鉴
民国 书法	64	16	0	10	0
民国书法史	0	0	0	0	0
民国书法批评	7	1	0	0	0
民国书法研究	64	10	0	3	2
合 计	135	27	0	13	2

资料来源：中国知网、维普中文期刊、万方、外文数据库等平台。经笔者整理所得，截至 2023 年 4 月 1 日。

笔者进行数据统计的过程中，搜索的主题词包括两个部分：一是针对民国书法、书法理论、书法史、书法批评、书法研究书法家个案等主题内容研究成果；二是针对民国书法界、学术界比较重要的学术研讨会成果搜索，并按照研究资料频次数量进行了排序。因其中部分内容是重复的，笔者进行了对比和筛除，具体的统计结果如表 –1 和表 –2 所示。笔者最后收集得到期刊论文 1909 篇、硕士／博士论文 704 篇、会议论文 22 篇、报纸论文 132 篇、各类年鉴 33 部。这里的会议论文指经由各类数据库公开检索到的文章，并非实际提交的论文，不包括近年来举办的书学专题研讨会，后者笔者将单独进行分析。按照主题词搜索发现，涉及民国书法的论文较多，但聚焦民国书法理论和民国书法批评的论文非常少。针对民国学者书法批评理论研究的硕士和博士论文目前没有检索到。[12] 针对民国学者专门的书法研究，笔者搜集到的研究成果，按照由高到低排序分别为：鲁迅、沙孟海、王国维、宗白华、梁启超、胡小石、祝嘉、蒋彝、邓以蛰、蔡元培、朱光潜、林语堂、张荫麟等个案研究。该数据一定程度上说明了民国书法理论和书法批评领域的代表性学者的研究情况，这一统计结果对于笔者进一步梳理民国书法批评学理化探索和书法批评范式中的代表性观点具有重要的指导意义。

有关书法批评研讨会论文情况，笔者主要收集了全国第 4 届至第 11 届书学讨论会所提交的论文（参见表—3），八届研讨会入选论文合计 207 篇，其中专门研究民国时期书法研究、书法批评或涉及民国学者的书法研究的论文共 26 篇。从相关论文的主题词和关键词进行统计看，得到书法理论类论文 7 篇，书法美学类论文 6 篇，书法批评类论文 5 篇，书法教育类论文 4 篇，书法史类论文 2 篇，其他论文 2 篇。在研究内容分析方面，研究者主要集中于民国学者提出的书法理论、书法批评方法、书法史及书法发展等，涉及民国书法批评学理化探索的研究相对较

12　该文为笔者博士论文《民国书法批评范式研究》（四川大学 2021 年）修订稿，其内容暂未上传至中国知网。

少，且主要集中在美学研究。从文献收集和分析结果来看，目前我国书法理论研究中专门针对民国学者书法批评学理化探索研究的学术研讨还不够充分。尽管自 20 世纪末以来，国内书学界已经逐渐关注近代书法理论研究，比如：1994 年在安徽黄山举办的全国第一届近现代书法研讨会、1997 年在浙江宁波举办的全国第二届近现代书法研讨会。针对民国学者个人书法理论研究的专题会也先后举办多次，其中，陆维钊书学研讨会先后举办了三次，沙孟海书学研讨会先后举办了两次，康有为书学国际研讨会举办了一次，等等。在这些学术活动的推动下，针对民国书学理论的重视度日益递增。但从书学研讨会的论文发表情况来看，该领域依然没有脱离历届全国书学讨论会的研究模式，主要偏重于书法理论类与史学研究，而专门的批评讨论未能全面开展，民国学者的批评理论贡献也远未受到重视。

表一3 历届全国书学研讨会相关研究文献汇总分析（第 4—11 届）

届数	入选论文	与民国书法研究、书法批评相关的论文	民国书法、书法批评研究论文的相关主题					
			书法批评	书法美学	书法史	书法教育	书法理论	其他
4	14	2	0	1	1	0	0	0
5	17	1	0	0	0	0	0	1
6	21	6	0	0	0	1	5	0
7	15	2	0	1	0	0	0	1
8	19	3	2	0	0	1	0	0
9	24	4	1	0	1	1	1	0
10	22	3	1	1	0	0	1	0
11	75	5	1	3	0	1	0	0
合计	207	26	5	6	2	4	7	2

1. 资料来源：（第 4—11 届）全国书学研讨会论文集，经笔者整理所得，截至 2023 年 4 月 1 日。
2. "其他"论文包括民国学者个案研究、清末民初书法思潮研究等文章。

为进一步了解当代民国书法研究的总体现状，笔者选取了"民国书法相关研究总体情况分析""民国书法理论体系探索""民国书法批评相关理论探索""民国书法批评方法论探索"以及"民国代表性书法学者及其主要书法美学观、批评观研究"等分领域进行了资料搜索。通过上文的综合数据来看，民国代表性书法学者的研究资料最多，大约占 66.78%。根据民国书法研究相关成果主题检索收集文献的多少排序，共确定了 13 位代表性学者（参见表 -1 所示），然后笔者又进行了进一步的扩大检索，收集代表性学者及其书法美学观、批评观方向性研究著

述 404 篇（部）。民国书法相关研究总体情况分析的研究成果次之，计 180 篇，约占比 29.7%。

针对相关研究成果的研究内容，笔者从论文关键词及论文摘要角度进行了分析，部分分析内容
参见下文的研究重点和热点。

表—4 相关研究文献分领域汇总统计（单位：篇）

领域	数量（篇）
民国书法相关研究总体情况分析	180
民国书法批评理论体系探索	15
民国书法批评相关理论探索	4
民国书法批评方法论探索	2
民国代表性书法学者及其主要书法美学观、批评观研究	404
合　计	605

资料来源：中国知网、维普中文期刊、万方、外文数据库等平台，经笔者整理所得，截至
2023 年 4 月 1 日。

（二）研究重点和热点

从研究成果检索关键词、主题及摘要内容分析来看，目前针对民国学者的书法理论与批评
研究，除了专门针对书法理论、美学理论、书法批评、书法史及书法教育的研究之外，也有专
门针对民国学者个案的研究，研究视角广泛。总体来看，针对民国学者书法理论与批评的研究
成果可以分为“史论”“社会历史”“书法批评”“专题研究”等视角。下文中，笔者将基于此
依据，对民国书法批评研究的相关理论成果进行介绍，归纳相关研究重点、热点，并阐释相关
研究成果对本研究的借鉴和启示。

1.“史论”与“社会历史”视角开展的相关研究

史论和社会历史观视角研究民国书法批评观，一般会以“中国书法批评史”和“民国书法
史”命名。前者以传统书论为依托，对历代书法批评理论进行梳理与总结，往往在著述的最后
一部分专设“近代书法批评”一章，较为笼统地陈述民国时期代表性书法家的书法批评理念；
后者主要是从宏观层面对民国时期书法的历史背景、时代文化、教育发展、书法创作、书法理
论研究等方面进行充分审视。从这些著述中，我们可以窥视民国书法批评观的形成及影响，相
关著述也为本次研究提供了民国学者书法批评的文献资料、批评理念和相关理论线索。

姜寿田所著《中国书法批评史》[13]出版于 1997 年，彼时"流行书风"正盛。随着国内几次中青展的成功举办，"民间书法"成为书法家取法的重要来源之一。他们在书法创作中注重"形式构成"，强调书法的艺术性和时代性，这股风尚直接影响了当代学者有关书法批评的理论思考。此书以梳理古代书法品评的发展为主线，集中介绍了不同时期的书法审美变迁与批评意识的发展。姜寿田将康有为书法理论视作古代书法批评的尾声，认为康有为的书法理论既有对书史的宏观把握，也有哲学思辨的意味，已经超出了传统书法批评中的直感式判断而具备了理性批评的价值判断，为书法批评进入新世纪做好了铺垫。[14]尽管《中国书法批评史》还未触及20 世纪以后的书法批评理论再发展，但作者对传统的审美变迁和发展逻辑给予了较清晰与深层的读解，在此基础上理解民国书法批评由古至今的范式转换也就不再有障碍。

陈代星所著《中国书法批评史略》[15]出版于 1998 年，金学智为其作序。此书以书法史与书法批评史交融为线索，概述了中国书法批评的发展历史和现代进程。作者在自序中写道："书法批评在书法理论界还是一只雏鹰，羽翅尚未丰满。而古代书法批评尽管散见于其他著述之中很多，但真正意义上的批评理论，还是不多见，系统性的批评就更是凤毛麟角，要把散落在沙砾中的珍贝拾掇成一串串华彩的项链，并不是一件容易的事情。"[16]笔者认为，陈代星对书法批评理论现状的判断极其清醒，尤其是他在文中反复强调"理性思维"对于书法批评范式建构的价值，因为中国文化的诗性思维方式，形成了"古文式的精短思维定式"[17]，以至于传统书法批评向来缺乏理性判断与系统性色彩。就像陈代星在后记中所写的，传统"评书法大多是点到为止，缺少更深透地分析，这对于文化传承来说，不能不算是一个大遗憾"[18]。所以，此书选择了"板块"和"时代"顺序相结合的体例，对历史上书法批评发展的重点时期和主要批评家进行深入评述，如唐代孙过庭、张怀瓘，宋代苏轼、黄庭坚、米芾、黄伯思，明代祝允明、王世贞、董其昌，清代包世臣、刘熙载、康有为等书法家，其他则一带而过。有主有次，把古代书评理论引入现代时空，置于具体的历史文化大环境中，是极其重要的史学视野批评理论著述。但此著作以杨守敬、叶昌炽、马宗霍作结，未曾深入分析民国学者的批评理论，甚为遗憾。但他对传统书法品评的清晰认知以及对于"批评"概念的清晰判断，启发了笔者的研究内容设计以及多角度理解传统书法"品评"和"批评"。

13　姜寿田. 中国书法批评史 [M]. 杭州：中国美术学院出版社，1997.1. 后于 2010 年再版，陈振濂主编并写再版弁言.

14　姜寿田. 中国书法批评史 [M]. 杭州：中国美术学院出版社，1997:321-47.

15　陈代星. 中国书法批评史略 [M]. 成都：巴蜀书社，1998.

16　陈代星. 中国书法批评史略 [M]. 成都：巴蜀书社，1998:3.

17　陈代星. 中国书法批评史略 [M]. 成都：巴蜀书社，1998:312.

18　陈代星. 中国书法批评史略 [M]. 成都：巴蜀书社，1998:311-312.

孙洵的《民国书法史》（1998 年）[19] 较为充分地论证了民国书法的历史背景与时代背景，分析了清末民初的"乾嘉学派""扬州八怪""西学东渐"等一系列影响书法走向的文化因素，进而指出了民国期间与书法有关的社会生活以及文化市场中的变化和突出问题，分析了民国书法艺术活动方式的转变，例如书法展览的兴起、社团与出版物的盛行以及中外书法艺术交流等；又分章分节单独介绍了民国时期的书法教育概况、书法研究成果、民国书法的创作特色（碑派、帖派、碑帖融合）以及书法流派等。作者阐释了民国书法研究的内外影响因素、发展、理论与实践，将民国学者书法研究的突破归纳为"新方法新视角新课题"，肯定了民国学者的研究方向。所谓新方法，首先是思想要更新，其次是科学技术的配合；新视角则包括研究新课题或者以新的角度研究老问题。新课题的涵盖面很宽泛，包括书法美学、心理学，特别是创作心理学，也包括有形的（如出土文物）、无形的（如西方哲学流派的思辨方式）等。相关研究虽触及深浅不一，但是毕竟冲破了旧的体系，为 20 世纪 50 年代后书法理论研究奠定了基础。[20]

孙洵等人的研究及其提出的研究新方法和新视角，尽管没有明确归纳为书法批评研究的"理论体系"或"方法论"，但其相关论述和判断已经与"范式"的理论构建比较靠近。借鉴以上学者的相关研究，本文选择民国学者的书法批评理论探索为研究对象，并对民国学者的相关理论归纳总结为"书法批评范式"，既是对已有研究成果的学习、吸收和借鉴，也是在已有研究基础上的一个提升和创新。民国诸多学者的书法理论研究和书法批评研究不应该继续被忽视或轻视，而应该结合新时代的书法理论发展契机进行深层次挖掘，去粗存精并发扬光大。

上海书画出版社 2000 年编辑出版的《二十世纪书法研究丛书》[21]，从书法史、书法美学、书法考辨等七个角度进行汇编，涵盖了民国时期相关理论研究。编者运用文献学、史料考证以及统计分析等方法，重点介绍了民国学者的书法理论成果及书法研究方法。我们可以从此套丛书中，尤其是"书法美学"一编，品读民国学者的书法批评观。

甘中流的《中国书法批评史》[22]（2016）相对于姜寿田与陈代星的研究，则更加根植于传统，除了对历代书法批评的品读外，还深度挖掘中国书法批评的哲学渊源，并对书史上一些品评观进行了辩证分析。例如汉代对于"工巧"与"势"的理解，宋代对于"理"和"意"的追求等等。综合来说，这本书囊括了历朝历代书法理论家与书法家的批评观念与意识追求，作者也尽量还原历史的本来面目，以史学的视角对传统书论进行深入阐释。甘中流及其他学者关于中国传统书法批评史的梳理和研究，帮助笔者疏通了写作过程中对于传统书法批评的认识与理解，

19　孙洵 . 民国书法史 [M]. 南京：江苏教育出版社，1998.

20　孙洵 . 民国书法史 [M]. 南京：江苏教育出版社，1998:146.

21　上海书画出版社编 . 二十世纪书法研究丛书 [M]. 上海：上海书画出版社，2000.

22　甘中流 . 中国书法批评史 [M]. 北京：人民大学出版社，2016:31.

对于笔者科学确立资料收集方法，从史学以及中国书法批评发展通史的高度，来研究民国学者的书法批评理念，总结和归纳民国书法批评范式，具有一定参考意义。

陈振濂 2017 年出版的《民国书法史论》以时间分期概述了长达 38 年的民国时期的书法创作与理论研究、篆刻创作与理论研究的基本内容，并辅以分析、推导和评论，穿插着对民国书法生态环境、观念定位、行为方式、价值观的解释，肯定了民国学者的学术突破与贡献。对于历史上一些重大事件，着意于学术提示，例如他认为梁启超的《书法指导》一文中的批评视角，即是"以艺术欣赏的立场取代了原有的实用准确加美观的立场"[23]，也即"美学的"视角，预示着"一个书法美学的新的理论领域的诞生"。相关研究为笔者从史学和美学视角确立书法批评范式提供了一定的理论依据。

中国教育学会（书法教育专业委员会）2010 年组织编写的《中国书法批评史》[24]，为"大学书法教材集成"[25]（共 15 册）系列之一，其编撰的目的在于构建一个完整的书法学学科知识系统。此书按照历史发展为序，对传统书法理论中审美意识与批评观念的形成进行了总述，论证了各时代的理论特色，例如强调魏晋南北朝为"自觉时代的自觉理论"，唐代为"尚法理论"，元代为"借古开今的书学理论"，明代书论则为"沉滞与反叛"阶段，可见其总结的批评理论是与书法各个时代的书法创作发展——相合的，突出了书法批评的时代性价值。这一研究思路也是笔者在对民国书法批评范式分析中对"时代价值"这一审美范畴的肯定与延续，对于笔者厘清民国学者的批评思路大有裨益。

陈振濂主编的《当代书法评价体系建设》（2019 年）[26] 一书，从评价、评估、评审、评论四部分出发，建立了"精准针对性、现实批评性与独特性"的书法评论基础模型，指出"艺术"是书法艺术评价评论的立足点[27]，借以说明"学理批评"是书法批评所崇尚和追求的理想状态。同时说明了书法批评与书法艺术史、书法美学理论的关系等，从多视角、多维度说明了书法评价"体系"建设的基础，明确了书法批评学科化的建设宗旨。又指出了当代书法批评存在的诸多问题，并进行较为直接的回答。其贯穿的"学理"与评论取向，也将是打破当下"丛林"的关键。可以说，此书涵盖了当代书法批评体系建设过程中所面临的种种问题，构建了一个学术化的书法评价体系结构。在未来的书法批评研究中，书法批评研究者可以就其著作中提出的问

23　陈振濂.民国书法史论 [M].上海：上海书画出版社，2017:103.

24　中国教育学会书法教育专业委员会编.中国书法批评史 [M].天津：天津古籍出版社，2010.

25　该《大学书法教材集成》共包括：《大学书法专业教学法》《大学书法篆书临摹教程》《大学书法隶书临摹教程》《大学书法楷书临摹教程》《大学书法行书临摹教程》《大学书法草书临摹教程》《大学书法篆刻创作教程》《大学书法创作教程》《大学师范书法教程》《中国书法发展史》《中国书法批评史》《近现代书法史》《日本书法史》《书法美学通论》《书法学概论》等 15 册.

26　陈振濂.当代书法评价体系建设 [M].上海：上海书画出版社，2019.

27　陈振濂.当代书法评价体系建设 [M].上海：上海书画出版社，2019:27.

题进行更为深入的研究与讨论，以坚实的壁垒搭建现代书法批评的理论体系。

陈振濂主编，祝帅撰写的《中国书法批评史·现代编》（2022年），是目前可见最新，且落脚在近现代书法批评研究的专题写作。恰如陈振濂在序言中所期许的——"拒绝平庸"，要尽量挖掘"新史料"、要有规范的论证过程，要在对史料的考订应用中进行史观的梳理与提炼，进而完成批评史的写作。在这本现代卷中，祝帅共划分了十二个大章，分别对刘师培、梁启超、张荫麟、章太炎的书法批评理念进行解读，勾勒出了近现代书法批评观念生成的关键环节和大致经过。又专论了书法批评现代化进程中所面临的几大关键问题，包括：批评视野中的"文字"与"书法"、篆刻批评、书法社团、书法报刊、书法展览、书法史研究等内容，从具体的学者思想，到社会历史文化对书法批评的推动都进行细致入微的阐释，是中国现代书法批评理论体系建设中的一本重要理论文献。

2. 书法批评理论探索视角的相关研究

该类型的研究成果主要是以个案研究为线索以及专门的民国书法理论研究，同时还有一些现代书法美学的思考，关涉到民国学者在书学理念、方法、体系建设等方面的讨论，较为深刻地认识到民国学者书学理论、批评实践的贡献与不足，同时也清晰地认识到当代书法批评的研究现状及一些现代书法美学的思考。

魏学峰《论民国时期的书法》（1992年），文章开篇就直指现代书法理论研究的失衡现状。他认为，针对中国古代书法的研究比较充分，但是对于近现代尤其是民国时期的书法研究几乎是空白，成为一个断代[28]。指出了民国时期学者在书法创作、书学研究以及书法观念上的进步与突破，且认为民国书法创作相较于前代，更加注重多种审美观的融合，特别是以碑意入行草，将我国行草书推向了又一高峰。列举了民国时期系列书学研究成果，包括张宗祥的《书法源流论》、卓定谋的《章草考》、余绍宋的《书画书录解题》、陈彬龢的《中国文字与书法》等，强调这些文献资料都是打开近代书学研究大门的关键著述，具有较高的学术价值。又专门指出1934年由中国书法研究会创办的《书学》杂志中刊登的论文，论文中丰富的方法论极大程度拓宽了传统书法研究的范围，开现代书学研究之先路，应该被重视。文章最后讨论了民国书法观念上的革新。由于书法向来被视为"国粹"，所以在外来美术思潮来临时，书法作为一门艺术的"内层结构"已经发生了实质变化。尤其是西方新学科的研究成果，使得国内学者不再满足于传统的批评模式，例如民国学者对于"书法心理学"的研究，便是书法美学研究成功迈出的一步。魏学峰此文虽然比较简短，但却清晰地说明了民国书学的进步与突破，具有强烈的问题意识与书学研究的前瞻性，对于笔者的写作思路提供诸多裨益，而他提出的三种民国书法成

28　魏学峰. 论民国时期的书法 [J]. 文史杂志，1992（6）:39.

果，同样也应该受到当代书学研究的重视。

胡抗美认为，民国学者在书法美学与艺术研究上的建树并没有得到很好的传承，今天的人们，在书法认识上存在诸多误解，其缘由正是 20 世纪书法发展的断裂所造成的。对于批评而言："书法批评家需要有专业知识背景，书法需要真正的批评；书法理论的架构是何其重要，何其迫切。"[29] 胡抗美在其《探寻书法艺术的本体》（2013 年）、《现代书学的开端》（2019 年）、《关注这个时期的书法理论家》（2019 年）、《书法本质性界定的再讨论》(2019 年)、《现代书学的理论启示：也谈书法在中国艺术史上的地位》（2019 年）、《关于书法大家的几点思考——兼及〈时代呼唤中国书法经典大家〉》（2008 年）、《书法现代转型中的身份认知》(2018 年)、《现代书学理论的有益探索——浅议宗白华〈中国书法里的美学思想〉》［上、下］（2019 年）、《现代性的价值判断》（2019 年）、《书法在中国艺术史上的地位》（2020 年）等文章中，充分肯定了民国学者书法批评的学理探索以及民国学者对于书法"艺术"性质以及地位确立所做出的努力。他强调，重新认识 20 世纪前期的书法与书学发展历程，将为我们今天书法批评体系的建设提供重要的学理依据。此外，在其著作《书为形学——胡抗美教学文献》（2014 年）和《中国书法章法研究》（2014 年）中，他对书法的本体价值进行了深入阐释，以平实的语言说明了书法章法的时空二性，同时又对书法的章法进行了多种"造型"分析，对笔者分析民国学者的"形式"结构，构思"形式美学批评范式"的章节内容提供了直接的助益，受益良多。

毛万宝于 2011 年出版了一系列书学论集，他以美学研究为目的，将现代审美意识与当代书学所面临的诸多棘手问题相结合，对现代书法美学、书法批评、学科建设等展开探索。例如他在《书法美学概论》中，先后对于书法的本质构成、形式意味、审美范畴、美感特征、文化内涵等概念进行了辨析，深层次地揭示了书法的本质与美学规律。在《当代书坛批判》一书中，毛万宝对于书法理论思维由"尊古、意象、依附"到"创变、分析、独立"的历史过程进行了深入探讨。尽管民国学者还未形成真正完善统一的理论体系，但现代学术理论的思维方式已经逐渐深化。该书又对书法研究的方法论问题、书学体系的建设问题提出了自己的看法，同时直面当代书法批评的生存状况。如《组织的官僚化：21 世纪书法的悲哀》一文，言辞犀利，直入要害，这也促进笔者不断地思考，到底何为"批评"，真正的文艺批评应该解决哪些问题？在《书法美的现代阐释》《20 世纪书法史绎》等著作中，毛万宝先后对民国学者，如朱光潜、宗白华、林语堂、张荫麟的书学美学展开讨论，肯定了他们的美学贡献，如他肯定了朱光潜对于书法欣赏"内在机制"的探索，对于他借用西方现代心理学中的"移情"说和"内模仿说"予以肯定，这也启发了笔者对于"心理科学批评范式"的思考。但毛万宝同样也指出了民

29　胡抗美 . 书法本质性界定的再讨论 [J]. 中国书画，2019（12）:28.

国学者理论体系中的缺憾，如他否定了朱光潜的书法欣赏论中将书法与"人物性格和情绪"的完全相连，二者虽然有一定影响，但并不足以完成书法审美的全部内容。再如，他指出宗白华对于书法的分析，依然没有跳出前人关于"用笔、结构、章法方面的烦琐论述"，没有摆脱传统文论中的依附思维。毛万宝的诸多思考立于美学之上，理论视野宽阔，对于笔者归纳总结民国学者的理论成就起到了较强的指导作用。

曹建于 2012 年出版的《20 世纪书法观念与书风嬗变》[30] 一书，主要研究了 20 世纪"西学东渐"背景下的中国书法环境、书法观念、书风以及书写语言等变化与革新，对 20 世纪文字改革、印刷术、考古发现、画家的书法理念、西方文艺思潮、书法教育这些历史背景下所产生的书法观念的变化分别进行了讨论，深刻地分析了近代书学理念与书风嬗变的基础。对 20 世纪书风的"变"与"动"所展开的讨论，为近代书法批评研究提供了极好的历史与美学基础。

祝帅《晚清民国时期"书法批评"观念之建构（1907—1931 年）——以刘师培、梁启超、张荫麟为中心 》（2020 年）一文，对于晚清民国书法批评的建构截取了三个关键点：20 世纪书法批评的逻辑起点——刘师培的《书法分方圆二派考》、20 世纪书法批评的真正起点——梁启超的《书法指导》、促进书法成为一门严肃的学科——张荫麟的《中国书艺批评学序言》。以这三位学者的研究成果为序，阐释了 20 世纪早期书法批评如何通过借鉴传统和西方学术资源初步完成了自身的学理化建设。在《从西学东渐到书学转型》（2014 年）[31] 一书中，祝帅将康有为的《广艺舟双楫》一文视作中国"现代书法学术史的逻辑起点"，先后对新文化运动中的书法活动、现代书法学科的建设、书法史写作的转型、科学书法的理论想象、书学启蒙与书法批评的滥觞、中国篆刻研究的发展等专门议题展开了讨论，较全面地分析了现代书法研究中所面临的各种问题，将书法研究放眼到整个人文社会学科中，以宽阔的学术视野、翔实的史料展开了现代书学的探索，同时为当代书学研究提出了更多需要面对和解决的问题。这一点也对本论文的写作提供了诸多启示。

另外，随着书法传播渠道的扩大，书法教育、社团活动、市场与鉴藏都纷纷活跃起来，由古入今，书法艺术在这一时期获得了根本性突破。这一时期是书法由古典书学向现代书学转型的重要阶段，而民国书学所酝酿的现代性审美嬗变也成为中国书学发展史中不容忽视的一环。李群辉《民国书法批评的反思与建构——以张宗祥、刘咸炘、弘一等人为中心》（2017 年）[32] 一文主要围绕民国学者所建立的三种批评标准：艺术论美丑，不论古今、宗派异同，讲求变化和统一。该文阐释了民国书法批评对于传统书法批评的反思与超越，肯定了民国书法批评对于

30　曹建，徐海东，张云霁等 . 20 世纪书法观念与书风嬗变 [M]. 上海：上海三联书店，2012:6.

31　祝帅 . 从西学东渐到书学转型 [M]. 北京：紫禁城出版社，2014:8.

32　李群辉 . 民国书法批评的反思与建构——以张宗祥、刘咸炘、弘一等人为中心 [J]. 中国书法·书学，2017（11）.

当代书法创作与书法理论研究的价值。杨明刚《民国书学的审美进向》（2017 年）[33]，强调在西学东渐的历史背景下，民国学者的书学研究纯化了书法的艺术属性，打破了传统书法艺术中的"附庸""余事"的文化语境。再如：祝帅梳理了 20 世纪前期中国书法研究的现代化进程，总结了中国书法研究从传统到现代的范式变化；[34] 刘鹤翔的硕士毕业论文——《清末民初书法现代性研究》研究了清末民初的书法艺术及观念的现代性；傅京生的《新文化运动时期书法与民国书法之关系》研究了新文化运动时期的民国书法；徐海东的《20 世纪书法观念与书风嬗变》（1999 年）一文研究了 20 世纪中国的书法观念与书风变化；此外还有南京师范大学吉德昌在其硕士毕业论文——《民国时期章草理论之研究》（2011 年）中研究了民国时期的章草理论等；河北大学董春雨的硕士毕业论文——《民国时期美术期刊的传播特征与影响研究》（2013 年）；浙江师范大学郭梦琦的硕士毕业论文——《民国时期书法理论发展研究》（2018 年）等。以上研究都涉及对民国学者审美思想的变迁与思考，强调了民国中期至后期书法"科学"的多元化探索，整体已经兼备中西理论视野，对笔者的本次研究有一定的参考意义。

3. 民国书论汇编及专题研讨视角的相关研究

该类型的研究成果，多是以民国书论为专题的文献汇编，尽管不是专门的理论著述，但这些系统性的文献汇编为当代学者研究民国书学提供了极大便利，也属于民国书学研究道路上的重要进展，同时对于笔者收集、梳理和核实民国文献有不少帮助。

郑一增《民国书论精选》[35]（2011 年），此书主要是民国书法家论文辑要，且对每一位书法家的艺术理念做了简要概括。书中肯定了西学影响下的现代书法理念，摘录了梁启超、弘一、林语堂、邓以蛰、宗白华等民国留学群体的书法理论，是当代少有的民国书法理论集合。笔者在论文准备阶段，在对民国书法史料的爬梳过程中，发现还有更多民国学者的书法理论亟待整理，他们从历史、哲学、美学、心理学等各个角度对书法艺术展开了深刻的讨论，蕴藏着极大的学术价值，这对于指导当代书法美学、书法批评建设有着重要的指导意义。

由上海书画出版社出版的《民国书画金石报刊集成》（2019 年），收录了民国时期北平、上海以及其他地区书画金石类报刊与杂志的合集，共收录报刊二十一种。较为系统地呈现了民国书法金石研究的成果，但因为版本是原刊"影印版"，部分刊物的版面还相应被缩小，所以在阅读上并不轻松。此汇编中涉及书法的刊物有民国十四年（1925）十一月二日由金石书画社主办的《金石画报》，该刊有"艺术家"专栏，着重介绍了彼时金石界的著名人物及创作特点，

33 杨明刚. 民国书学的审美进向 [J]. 中国书法·书学，2017（04）:35-37.

34 祝帅. 在"科学"和"书学"之间——20 世纪前期中国书法理论研究的现代化进程及其学术反思 [J]. 美术观察，2012（07）.

35 郑一增. 民国书论精选 [M]. 杭州：西泠印社出版社，2011.

还选登了历代名家的印谱等，是民国关于金石学研究的辑录。创办于民国十四年（1925）十二月七日，由李欢君主编的《鼎脔》（又称《美术周刊》），其创刊词特别说明了办刊宗旨："凡碑碣砖瓦书画绣织彝鼎印玺钱镜兵器等，堪供赏玩，悉在网罗，尽量刊登，供之所好"。所以在《鼎脔》中充斥着极为丰富的书画金石图像，此刊以图文的方式，全面展现中国书画的精神面貌，这对于民国美育的开展起到了推波助澜的作用。民国二十三年（1934）九月十五日，由杭州《东南日报》主办的《金石书画》（1943—1937年）出版，其宗旨为："金石书画之有裨于学术与人生，为一国文化之表现"，主要内容为各地藏家提供的历代书画家代表之作，提供作品者皆为当时书画界名人，该刊刊登了大量现代书法名家以及古代碑版作品。而国内真正的具有美学价值导向的书法理论研究的刊物当属民国三十二年（1943）七月由重庆中国书学研究会发行的《书学》（1943—1945年），其宗旨为"宣传我国特有的书法艺术"[36]，公开征集与解答书学问题，从不同的角度对20世纪初期中国书法所面临的文化碰撞与书法的生存危机予以回应。这也是中国最早的书法研究专业杂志，《书学》的第一期发表了胡小石的《中国书学史绪论》以及刘季洪的《中国书学教育问题》的文章，还有一篇文章专门介绍民国小学书法教学实验的计划——《小学写字教材教法实验研究计划草案》。尽管杂志只发行了五期，但却几近囊括了自民国以来的各类书学研究文章，尤其是介绍了新的美学理论与广义上的书法批评思考。《书学》的发行，强化了民国公共审美的教育意义。其中刊载文章的学术价值还应该被再挖掘。此外，《民国书画金石报刊集成》收录的报刊如《湖社月刊》《故宫周刊》《艺林旬刊》等，都有民国时期对于金石书画的研究，关于书法美学及批评的文章也零散地分布于其中，其书学价值应得到进一步挖掘。由于此套书录为原报刊的影印本，所以其中的史料还需学者进一步进行分类整理，以最大程度上发挥其历史价值。

限于篇幅，还有一些相关材料此处不赘。笔者以当下研究现状为基础，旨在用一种较为宏观的方式分析民国书法批评由古入今所面临的历史环境、思想变动、范式形成与演进发展，进而依次阐释不同范式的代表学者、主要观点、理论基础、方法论和应用领域等，以更加直观的方式展现民国学者对于现代书法批评所进行的思考以及需要规避的批评误区。

此外，当代书坛所举办的一系列关于书法批评的专题研讨会，同样也是推进书法批评进步的重要一环。这些研讨会充分探索了批评"理论"与创作"实践"的结合，避免了范式与创作的脱节。如2017年3月18日，以胡抗美主导举办的"享受批评·全国代表性中青年书法名家个案研究会"特别强调了"当代书法需要基于学理的批评"，采取了"成员自评、成员互评、专家主评"的方式进行书法作品的批评与讨论，会上指出要"杜绝一切与书法本体无关的空

36　商承祚,沈子善,朱锦江等.书学杂志征稿简则第一条[J].书学,重庆:文信书局,1943（1）.

话、套话、假话"，让理性的批评成为每一位参展者内心的标杆，而这正是书法批评体系建构过程中应有的价值取向。在"享受批评"之后，书法界对于"书法批评"的热情逐渐高涨，如2017年6月"批评之爱——名家面对面·当代中国书坛青年俊彦作品评会"在京启动，该活动由当代书法篆刻院、《中国书法》和《中国书法报》联合主办；2018年9月16日中国书法家协会启动的"现状与理想——当前书法创作学术批评展"（青海）以及《中国书法》杂志多次以"书法批评"为讨论对象的征稿启事，无不昭示着当代书法批评的积极发展。笔者非常认可此类书法批评专题研讨会所倡导的"学理"与"实践"结合的观点，认为书法批评范式研究除了研究范式的理论体系（框架）、主要观点、方法论体系之外，还应该关注范式的应用领域，也即范式的实践价值。

（三）相关研究成果述评

从已有研究成果的收集和统计来分析，尽管改革开放以来针对民国时期的研究获得了极大提升，研究成果斐然。但是，有相当多的研究要么直接回归传统，对西方理论持排斥态度；要么囫囵吞枣般一味地吸纳西方最新的艺术批评成果，忽视甚至摈弃中国传统书学精髓。其中，专门以"民国书法批评""书法批评范式"为题的专门研究几乎空白，不多的研究还未聚焦于书法批评的本质和范式构建。

民国书法批评之所以没有得到全面重视，笔者以为有如下三种原因：第一，民国学者的书法批评多散见于他们的哲学、史学、美学、心理学等学科研究中，还不具备完整的书法理论体系框架。第二，民国书法批评多接受西方古典美学余绪，部分新概念还停留在介绍与解释上，并未触及中西文化渊源的共性与差异。新范式所带来的新理念、新范畴，与本土文化体系相比较时，带有较为激烈的反传统倾向。特别是在强劲的科学运动下，有些范式的运用难免有生搬硬套之嫌，这使得后来的学者在面对民国书法理论时，或茫然，或是因为偏见而从内心深处抵触这些"新文化"的侵入。第三，民国学者的著作能够完整出版的较少，时间也比较晚，例如《宗白华全集》出版于1994年，《邓以蛰全集》出版于1998年，这也造成了当代学者对民国学者及其书法理论认识的陌生或疏远。但随着当代文化研究视野的进一步拓宽以及越来越多的民国资料出版问世，当代学者开始关注和重视民国学者的书法理论，开始重新认识民国学者的贡献与不足，相关研究成果也如雨后春笋般快速增长。尽管民国书法批评研究还未作为专项课题研究，但相关理论成果已经分布在书法学的多个领域。从笔者收集的研究成果看，研究内容主要包括："史论"研究、民国书法批评理论研究（重点是美学理论）、民国学者个案研究等。下面，笔者将从相关研究内容及其对本文撰写所带来的启示进行综合述评。

其一，社会历史和史论视角的相关研究。这方面的研究成果较多，占收集资料的50%以

上，以姜寿田、陈代星、孙洵、甘中流、陈振濂等学者为代表。这些成果重点阐释了民国书法理论的成果及影响，借"社会历史理论"的新方法和新视角分类梳理了民国学者的书法批评理念，相关著述为笔者的研究提供了丰富的文献史料，帮助笔者进一步全面认识和理解传统书法批评，厘清了书法批评与书法艺术史等理论的关系，从史学、新史学等视角和维度阐释了民国学者开启的书法批评学理化探索，也为笔者的研究提供了不少有价值的理论线索。这些研究成果尽管以"史"命名，但他们已经清晰地认识到民国学者在书学研究上的突破以及"批评理论体系"的探索，与笔者所撰写的"社会历史批评范式"的理论构建相近。笔者能够总结并提出相关范式的理论体系和方法体系，与这些研究成果的启发密不可分。

其二，民国书法理论视角及个案研究。这方面的研究重点集中于美学研究以及心理科学研究两个视角，文献资料也比较丰富，约占收集资料的 40%，以魏学峰、毛万宝、胡抗美、曹建、祝帅等学者的研究为代表。该维度的研究成果，在书法研究理论方面，主要梳理了民国时期的书法美学和书法审美理论，充分肯定了民国学者对于书法"艺术"地位的确立所做的努力。不少研究者对朱光潜、宗白华、林语堂、张荫麟等民国学者的书学美学论述展开广泛的讨论，分析了这些代表性民国学者审美思想的变迁，总结了民国学者在书法形式分析、书法审美、书法美育等方面的研究贡献，分析了民国中期至后期书法"科学"多元化探索的动因和发展。尤其重要的是，不少研究成果同时兼备中西理论视野，介绍并分析了民国学者将"移情""个性分析""精神分析""内模仿"等西方心理实验和心理学理论引入书法批评的重要意义。这些相关研究在一定程度上启发了笔者对于"形式美学批评范式"和"心理科学批评范式"理论体系的思考，为笔者从"美学"和"心理科学"视角构建书法批评体系提供了一定的学理依据。

其三，关于书法批评的标准和方法研究。书法批评属于文艺批评范畴，其批评的标准问题是书法批评范式建设的关键，一直以来都是极其复杂且难以明确审美体系的问题。正如鲁迅在《文艺与革命》（并冬芬 [37] 来信）一文中评论中国批评界所使用的标准和尺度时所指出的那样，"各专家所用的尺度非常多，有英国美国尺，有德国尺，有俄国尺，有日本尺，自然也有中国尺，或者兼用各种尺"[38]。当代文艺批评研究已经成为一个热点问题，分布在各种学科领域，但经笔者对相关理论成果的分析可知，尽管关于文艺批评标准的研究较多，但针对书法批评标准的研究还少之又少。这与1949年后书法批评理论研究的历史脱节不无关系，所以书法批评的再发展，依然应该延续现代书法批评变革的起点，也就是民国时期。因此不少当代学者开始转

37　冬芬即董秋芳（1897—1977），浙江绍兴人，当时北京大学英文系学生.

38　鲁迅. 文艺与革命（并冬芬来信）[G]// 鲁迅. 三闲集. 上海：北新书局,1932:93.

向了对民国学者书学理论的研究，重点解读了王国维、蔡元培、梁启超、胡适、沙孟海、祝嘉、胡小石、宗白华、张荫麟、邓以蛰、鲁迅等民国学者的文艺批评标准和理论观点。总体而言，民国学者倡导的是经典的文艺理论，主要推崇的是"历史的和美学的"标准和范式。另外，在心理科学理论和研究方法的引入下，心理科学的有关标准和批评方法也进入到书法批评领域，成为民国书法批评范式研究的一环。少部分学者所提出的政治、阶级或政党视角的标准和理论，因为文献资料非常少，笔者在本次研究中暂不涉及。

大量的研究资料表明民国学者尽管提出了一系列的史学视角、美学视角和心理科学视角下的书法批评理论，但作为书法批评的范式建构，民国学者并没有形成系统论述，也没有相关著述留存。现当代学者的研究也没有对民国学者的书法批评进行理论体系、方法体系的总结，更没有提出"书法批评范式"的构想。受民国学者的书法研究观点、西方史学和美学理论、马克思恩格斯文艺批评思想以及已有研究成果的启发，笔者归纳提出了"社会历史批评范式"和"形式美学批评范式"。又借助民国学者关于书法批评的心理学分析探索以及后期学者的相关研究基础，提出了"心理科学批评范式"。三种范式的理论渊源不尽相同，研究方法也各有千秋。但三者的共同目标是为了更好地推进书法艺术的进步与发展，为书法创作提供指导。对此，三种范式又是互为补充、相互促进的关系。本研究将立足"范式"的内容结构，从主要观点、理论基础、方法论探索及实际应用等方面，展开对现代书法批评范式的探索与讨论。

第一章　民国书法批评的学理化探索与范式生成

民国书法批评根植于书法艺术的现代转型，是与 20 世纪艺术批评理论的迅猛发展同时开篇的。从 20 世纪初的英美新批评、俄国形式主义、精神分析学派，到 20 世纪中叶的结构主义、新结构主义、女权主义、新马克思主义 [1]，各种理论流派接踵而至，批评理论呈现出了五彩纷呈的境况。不可忽略的是，这些批评理论集中"扎堆"于西方艺术理论界。当这些新的艺术批评理论与研究方法传入中国后，极大启发了民国一批致力于书法研究的学者。他们深刻认识到，不对传统文化进行结构化革命，那么进军现代文明将困难重重。于是，民国学者开始纷纷反思传统并拓宽世界观认知，在接受西方学术成果的同时，又深入挖掘传统书法理论中丰厚的研究成果，对书法展开了一系列讨论与审美思考，开启了现代书法批评的探索之路。

第一节　民国书法批评的学理发端

民国书法批评学理化探索发端于民国学者对书法"艺术"（美术）身份的定位。在今天，书法的"艺术"身份已经不言而喻，但在 20 世纪初期，书法的身份定位还处于不断摇摆的局面。一方面是硬笔字的引入，彻底颠覆了毛笔书法的实用特性，书法的"功能"认知被改变；另一方面则是书法家"群体"的迅速扩张，书法不再是传统文人的特有身份"标签"；再加上西方文化的引入和普及，使得民国时期的书法生态环境与价值观念在短时间内发生了巨变。民国学者在对传统书法的反思过程中，进入了现代书法批评学理探究的新阶段。

一、书法的艺术身份与"天才说"的提出

"艺术"（Art）与"美术"（Fine Art）的概念是在 20 世纪初西学东渐背景下由日本人翻译后传入我国的。"艺术"一词最早可追溯到拉丁文 Artem——意指"技术"(Skill)。此后"艺术"被广泛地应用在多个领域，成为科学的一种。一直到 18 世纪，西方的大部分 Sciences（科学）都被通称为 Art（艺术）。19 世纪以后，"Art"才逐步应用于今天大众所认知的艺术领域，如

1　沈语冰 .20 世纪艺术批评 [M]. 浙江 : 中国美术学院出版社，2013:1.

绘画、雕塑、音乐等 [2]。就像鲁迅在《拟播布美术意见书》[3]（1913 年）一文中解释"艺术"（Art）时，就强调了它所代表的技术与工艺属性，并非今天我们广泛上理解的一般艺术；而"美术"（Fine Art）才是具有"美丽之意"的艺术，他说："美术为词，中国古所不道。……顾在今兹，则词中函有美丽之意。凡是者不当以美术称。"[4] 意思是说"艺"在融合了"美"后，才生成了"美的艺术"——"美术"（Fine art）。"美术"一词是日本人通过引介德语的 schöne Kunst（美的艺术）一词对译而来，在 20 世纪初期就已经广泛地流行在国内艺术研究中，如 1902 年时，梁启超就将书法列入"美术"一列 [5]。鲁迅、王国维、蔡元培、邓以蛰等学者也都从"美术"的性质出发，从各个层面分析了书法的美术属性。此时，"美术"与"艺术"的概念逐渐重叠，他们都倡导作品要有独特风格与趣味，强调艺术家要有"天才禀赋"，且尤其突出了想象力和创造力这两个艺术家必备的特质。正如王国维所言："美术者，天才之制作也。"[6] 所以，对于书法的性质，民国学者们或从美术出发，或从艺术出发，通过对书法身份的界定来说明书法的社会与文化地位，强调书法需要"天才禀赋"，这一点对于书法的现代发展意义深远。

1907 年王国维在《古雅之在美学上之位置》一文中提出了"一切之美皆形式之美也"的论点，将书法划入第二形式的范畴，并提出了一个新的美学名词——古雅，以此说明书法的艺术形式美。蔡元培的美学思想深受康德美学思想的影响，他认为美有普遍和超脱的特性。普遍性即美的作用，也就是能够产生快感；而超脱性，则是指美的快感，超越现实利害，没有任何利益的关系。[7] 在此之后，林语堂、邓以蛰、宗白华、张荫麟、朱光潜等学者纷纷从各个角度来说明书法的艺术性质及地位，如林语堂在《中国书法》中写道："书法提供给了中国人民以基本的美学，中国人民就是通过书法才学会线条和形体的基本概念的。"[8] 朱光潜说："书法在中国向来自成艺术，和图画有同等的身份。"[9] 邓以蛰则指出："吾国书法不独为美术之一种，而且为纯美术，为艺术之最高境。"[10] 将书法的艺术地位提高到了一个新的境界。再如张荫麟在《中国书艺批评学序言》一文中，直接提出了"书艺"一名，指明书法是中国艺术的一部分。正是在完成了对书法的身份与性质定位之后，民国学者的书法批评研究才得以顺势开展。

2　威廉斯 . 关键词文化与社会的词汇 [M]. 北京：生活・读书・新知三联书店，2016.

3　殷双喜主编 .20 世纪中国美术批评文选 [M]. 石家庄：河北美术出版社，2017:6.

4　殷双喜主编 .20 世纪中国美术批评文选 [M]. 石家庄：河北美术出版社，2017:10.

5　梁启超 . 中国地理大论势 . 梁启超全集第四卷 [M]. 北京：北京出版社，1999:931.

6　王国维 . 人间词话 [M]. 合肥：安徽文艺出版社，2015:201.

7　蔡元培 . 美育与人生 [G]// 蔡元培美学文选 . 济南：山东文艺出版社 ,2020:220.

8　林语堂 . 中国人 [M]. 郝志东，沈益洪译 . 杭州：浙江人民出版社，1988:257.

9　朱光潜 . 谈美 [M]. 桂林：漓江出版社，2015:23.

10　邓以蛰 . 邓以蛰全集 [M]. 合肥：安徽教育出版社，1998:159.

继书法的艺术身份讨论之后，"艺术是天才的艺术"成为民国学者书法研究的重要理念，"天才"也成为判断是否为书法家的重要"媒介"。"天才说"之所以被关注，其根本源于20世纪后期书法的"艺术性"被彻底释放，"艺术"不再受阶级属性影响，而更受先天禀赋的影响。艺术想象力与创造力的提出，更是丰富了艺术天才说的内涵。关于"天才说"，18世纪德国哲学家康德在其《判断力批判》一文中正式提出，他认为，"美的艺术是天才的艺术"。[11] "美的艺术只有作为天才的作品才有可能"[12]。在康德看来，天才是一种先天性的创造力。所谓"天才的艺术"指的是在自由的想象力与符合规律的理解力的自由协调中，通过具体的艺术形象来显现理性概念的。[13] 康德的天才观重视自然，认为艺术的法则是通过自然制定的，自然在艺术的产生中占有很大地位；叔本华强调了艺术创造中的"神秘的理念"，他认为，正是因为艺术家有发现和认识这一神秘理念的眼睛，才具备了先天的艺术禀赋，所以他们是"天才"，也因此能够发现和认识一切关系之外的东西；席勒则以"游戏冲动说"说明了艺术家的天才禀赋，他从游戏对象的审美能力、理性和自由等角度解释了艺术活动的产生。他认为，艺术是一种自由的活动，是一种游戏冲动，游戏冲动的对象具有审美的能力，用审美的眼睛来观察自然界，追求精神与自然、形式与物质的结合。这种艺术活动中的感情冲动，即对自然界物质的感性反映，而形式冲动来源于理性和自由，两者互相结合形成了追求和谐美的游戏冲动。（参见《美育书简》第15封信）[14]

"艺术是天才的艺术"这一理念被民国学者接受之后，强烈地冲击了刚刚"被解放"的书法艺术，一时间，书法"天才说"成为民国学者广为谈及的一个话题。王国维对康德天才观非常赞同，并提出了"美术者，天才之制作也"的说法，认为只有"天才"才具备艺术审美与造型的能力。艺术批评家要知晓"天才"的特性，并将"天才"的创作转换到个人审美视角，进而在"忘物我之关系"[15]的状态下，利用超功利、超利害的审美视野进行艺术评判，才能获得较为客观的批评。换言之，天才艺术家要排除一切干扰，要有一颗赤子之心，去进行艺术思考与艺术创作。吴兆璜在《说隶》（1945年）一文中以隶书为例，说明了"天才"之于书法家的重要性。他说："汉隶过于高古，学之不易工盖过于工整则俗，过于放纵则扩……盖作隶须七分天才，三分工力，具此优能，锲而弗舍，自可大成。"[16] 并举其老友家之子（一个9岁、一个7岁）临写《张迁碑》为例来说明"天才"对于书法创作的重要性。他认为："具有天才，继

11 [德]康德. 判断力批判（上卷）[M]. 宗白华译. 北京：商务印书馆，1964:152.

12 [德]康德. 判断力批判（上卷）[M]. 宗白华译. 北京：商务印书馆，1964:153.

13 张宪军，赵毅. 简明中外文论辞典[M]. 四川：巴蜀书社，2015:267.

14 上海中西哲学与文化交流研究中心. 时代与思潮（3）——中西文化交汇[M]. 上海：学林出版社，1990:35.

15 王国维. 人间词话[M]. 合肥：安徽文艺出版社，2015:211.

16 吴兆璜. 说隶[J]. 书学，1945（5）:40.

以工力，取法乎正，得起肯要，易于拾芥。倘不具天才，不得其法，虽日取庸俗之书，朝夕临抚，虽至童头齿豁，亦不得窥其门径，遑论其他。"[17]在书法的学习中，倘若没有天才之力，即使朝夕临书，也难以取得相应的成就。

民国学者们对于西方的"天才说"并非全盘接受，社会上还有诸种辩证及反对的声音。他们认为，艺术的"天才"固然重要，但书法是一门综合性艺术，如果仅仅依赖一时之天赋，是很难达到艺术之顶峰的。所以，"天才"以外，"修养"和"工力"亦不可或缺。例如王国维认为，天才的作品并非永远完美无缺，即便拥有神来兴到之笔，但是一样也有神思枯竭之时。所以天才艺术家除天赋外，还要不断提高个人修养并能够深入社会和生活实际。他强调，历经"三种境界"[18]刻苦磨炼的人，即便不是天才也一样可以创作出好的作品。笔者认为，王国维所提出的新的美学范畴——古雅，不仅是以此强调书法的艺术形式美，也是在强调书法家艺术创作达成"古雅"所需要的天赋、修养以及社会。关于"天才"与"境界"的论述，清代书法家周星莲在1868年撰写的《临池管见》中写道："天下最上的境界，人人要到，却非人人所能到。看天分做去，天分能到，则竟到矣；天分不能到，到得那将上的地步，偏拦住了，不使你上去，此即学问止境也。"[19]阐述了"天分"对于艺术境界的直接决定性作用，若"天分"不能达到，那艺术也难以达到顶峰，所以才有"止境"一说。同样的，李心庄在《书学之天才与工力》一文直言："天资之高益以工力之厚，则出人头地，蜚声艺苑，自在意中。若徒恃其天才或工力一端，虽亦偶获成功，然难臻绝顶矣。"[20]天才与工力是书法家能否走向成功的两极，具备其中一端，有可能获得一定的成功，但绝对达不到巅峰水平。只有同时拥有天才与工力之基，再加上较高的文化修养，才是一名艺术家可能成功的综合条件。

书法成为一门艺术，以及书法创作对于"天才禀赋"的强调，使得个性、想象力、创造力、修养与工力等都成为书法批评的价值标准，"天才说"也成为彼时学者判断艺术作品与艺术家的准则之一。民国学者阐释的"天才"具有"独创性""典范性""不可学习和传授"以及"是艺术的才能而不是科学的才能"等四大特征，突出强调了艺术家天赋才能的重要性，肯定了修养和工力的价值作用。他们关于书法艺术身份的确立以及辩证提出的"天才说"，丰富了"艺术"的内涵，拓宽了书法批评的研究范围，对艺术家的创作和批评家的审美立场都提出了

17　吴兆璜.说隶[J].书学，1945（5）:40.

18　王国维在《人间词话》说："古今之成大事业、大学问者，必经过三种之境界：'昨夜西风凋碧树。独上高楼，望尽天涯路。'此第一境也。'衣带渐宽终不悔，为伊消得人憔悴。'此第二境也。'众里寻他千百度，蓦然回首，那人正在，灯火阑珊处。'此第三境也。"王国维.人间词话[M].合肥：安徽文艺出版社，2015:9.

19　周星莲.临池管见[G]//华东师范大学古籍整理研究室.历代书法论文选.上海：上海书画出版社，2013:720-721.

20　李心庄.书学之天才与工力[J].书学，1945（4）：37.

新的要求，这也是民国学者学理书法批评开展的基础，书法的"艺术"批评得以全面推进。

二、书法批评与书法创作的关系论辩

"美术批评"这个概念在 1927 年周全平编著《文艺批评浅说》中就已正式使用，他在书中的第四至第八章，分别论述了文艺批评家圣柏甫、亚诺尔特（阿诺德）、滕（丹纳）、纳斯钦（拉斯金）、佩忒（佩特）等人的批评理论。其中第七章是专门的美术批评，主要探讨了批评的地位、意义、依据和方法。他说："在文艺史上，批评家与创作家是占有同样的地位。在事实上，批评家底修养确也和创作家同样的艰难，而批评家底任务比创作家更为烦重。"[21] 周全平认为，批评家与创作家地位相同。然而，当时社会上普遍认为艺术创作是"天才"的产物，而批评仅仅是创作的附庸品，更有甚者认为批评是破坏艺术"创造力"的行为。因此，批评家和创作家的关系并不清晰。

关于批评与创作的关系问题，早在 1922 年时，吕澂和唐哲安就在上海美专的校刊《美术》杂志展开过通信讨论。尽管二人学术观念不尽一致，但就"艺术批评与创作"的关系也达成了一定的共识，即：批评也是创作，艺术批评和艺术创作之间实际上不存在什么"绝对的划分"。二者不可分割、不可偏废，是辩证统一的关系，共同存在于艺术本体中。吕澂在"答唐哲安的信（十月十六日）"时写道："真正的批评便是一种美术的创作，这是批评和创作的一种关系。"[22] 不论是周全平的观念，还是吕澂和唐哲安的讨论，都在阐释批评之于创作的意义。另外，周全平在《文艺批评浅说》中提出了"学理的批评"（图 1-1）这一重要的学术概念，这在现代艺术批评史上极具前瞻意义。他说："所谓学理的批评是批评家在实施批评作品以及作者时，作为批评底根据上所怀抱的批评观念。"[23] 而批评观念的生成首先面临几大问题：其一是批评的方法问题，"研究学理的批评，第一应研究批评底科学的根据。批评是科学的呢，是艺术呢？还是只是一种方法呢？假如是科学的，那么属于哪一种科学呢，是属于精神科学呢？是和心理学一样属于记述的科学呢？还是和伦理学、名学一样，属于标准科学呢？它所以取底的方法，是应该用归纳法还是演绎法呢？这些都是第一要研究的问题。"[24] 批评的方法对于批评家而言是紧迫的，否则批评将无所依托，或一味地称赞，或吹毛求疵，那么批评对于创作的价值也就无法体现了。其二是批评的动机问题，"对于批评家而言，批评的心理活动是生于感情呢？

21　周全平 . 文艺批评浅说 [M]. 上海：商务印书馆，1927:3.

22　唐隽，吕澂 . 关于"艺术批评和创作"问题讨论底几封信 [G]// 殷双喜主编 .20 世纪中国美术批评文选 . 石家庄：河北美术出版社，2017:577.

23　周全平 . 文艺批评浅说 [M]. 上海：商务印书馆，1927:19-20.

24　周全平 . 文艺批评浅说 [M]. 上海：商务印书馆，1927:9.

还是一种求知欲呢？还是情和知所结合的呢？假如批评只是从求知的欲望而生，那么其从求知欲而生底种种心的活动和批评有什么不同呢？又假定批评是一种判断作用，那么和其他的判断作用底异点何在？还是一切心的活动都有一个批评的要素存在呢？"[25] 他认为，批评的动机离不开批评家对于审美对象的态度，批评的心理显得尤为重要，对此批评可以分为主观的批评（subjective criticism）、客观的批评（objective criticism）、人格的批评（personal criticism）、形式的批评（formal criticism），不同的批评动机带来了不同的批评方法，批评的结果自然也是不同的。所以，批评方法论的研究，是批评和创作理论研究的共同基础，也是学理批评的开端。

继清政府于 19 世纪 70 年代开始向外派遣留学生以来，在内忧外患的民国初年，社会上自主派生出一众新的留学生群体，欧美、日本成为绝大多数中国学生的留学地，学习先进的技术、更新学术理念成为当时这批学子们的共同理想。由于当时国内尚未建立起艺术史与艺术批评体系，所以留学生群体对于西方文艺批评理论的学习与借鉴尤为重视，恰如王国维所言："我们的艺术史研究才刚刚起步，处在感性化的阶段，而欧洲人至少从 19 世纪开始，艺术史就已经成为一门重要的人文学科，所以西方艺术史研究中好的方法我们应当借鉴利用，不可故步自封，要以开阔的视野，促进学术的进步，推动中国艺术史的研究发展"。该时期中国的学术研究已经相对比较自由，艺术学科的发展与批评的演进已势不可挡。王国维在《古雅之在美学上之位置》（1907 年）一文中提出的书法形式美的论点，也成为目前能够检索到的中国学者援引西方理论来研究中国书法的最早文献记载。陈柱在《论书法》一文中写道："吾国近来一切皆以西洋为转移……凡事皆不究其是非，而一以西洋之有无是非者也。"一时间，西学思想通过各种途径迅速发酵到国内各大领域，不论是有利的还是有弊的，适合的抑或是不适合的，都被大范围地征引进国内学术研究与思维建构中。批判的态度、科学的精神成为这一时代的热词。

陈独秀在《新青年》（图 1-2）杂志中呼吁以科学和民主作为现代文明的基础。活跃在新文化运动中的思想代表胡适更是把各家的哲学融会贯通，明确主张以"西洋哲学"的眼光来审视和改造中国传统。尽管后期多位学者斥责胡适的"全盘西化论"，但胡适对于西方哲学进入中国的推动作用是毋庸置疑的。与此同时，胡适又主张"整理国故"，这看似相悖的两种出发点，实际上流露了胡适内心深处根植的传统文化情怀。无论其口号如何，他最终考虑的是如何选取最有效的方式学习和吸收现代文化并与中国传统文化相互借鉴和协调。[26] 这也是新一代知识分子向往西学的主要原因。此时社会上的旧学和新学之争，中学与西学之辩，带来了人们思维方式与文化结构的转变。人们对于科学的接受以及艺术传统的思考都更加强调批判与逻辑、

25　周全平 . 文艺批评浅说 [M]. 上海：商务印书馆，1927:10.

26　王鉴平，胡伟希 . 传播与超越中国近现代实证主义进程研究 [M]. 上海：学林出版社，1989:142.

图1-1　周全平在《文艺批评浅说》中提出了"学理的批评"这一学术理念（1927）

图1-2　《新青年杂志》第二卷　第一号封面　（1916）

理性与分析，传统士人文化也顺势向着"现代知识体系"演进。可以说，民国时期的中国文化发展经历了一个从全面接受传统文化教育到大范围接受甚至鼓吹西洋文明的特殊历史阶段。而书法，尽管因为科举制度的废除以及硬笔的推行，遭遇了前所未有的生存危机，但同时也因为其社会功能的转换以及士人知识结构的变化获得了全新的身份，解放了它千年以来实用与功利的枷锁，呈现出空前的自由，并开始了其"超功利"的纯粹艺术审美阶段。批评，作为西方文化里的一个名词，也逐步被中国学者接受。众学者在传统书法批评基础上，融入现代"学理式"批评方法论，对书法批评的概念、范畴、理论术语与研究方法等进行了全新的探索。从社会历史、书法史的角度出发，去分析古代书法史评的得与失，或是广泛吸收、融合西方已有的批评范式。这些书法批评的初探者一般拥有较好的理论背景，有明确的理论模型，在运用这些

理论阐释书法作品的过程中，逐步建立了独立的批评意识，[27] 并形成了多种批评"模式"，也即美国学者库恩所提出的"范式"。艺术批评与艺术创作两者的关系也越来越密切。书法批评不再是奥妙莫测的艰深评论，古代书论中的审美理念在批评范式的指导下，更加集中于书法本体的思考，并以白话文的形式，为观者呈现了极其丰富的学术观念与创作理念。从根本上推动了书法批评的古今变革，成为现代书法批评理论体系建设的重要基础。

第二节　美学和美育对民国书法批评学理化的推动

书法理论与书法批评在现代主义背景下进入了全新的探索期，西方美学理论的影响以及民国学者发起的美育运动功不可没。书法批评的内涵得以拓宽和延伸。以蔡元培、梁启超、胡秋原等为代表的民国学者倡导的"美育"运动，民国时期专业书法期刊的出版，书学研讨会、书法展览的举办，书法社团的盛行，以及书法的学科建设等全方位优化了民国公共审美环境，对民国书法批评的现代发展和学理化探索起到了直接的推动作用。

一、美学与书法批评的关系阐释

周全平曾在《文艺批评浅说》中针对批评与哲学的关系问题展开讨论，认为其关键点在于"美学"。因为自古以来，不论是中国传统批评家还是西方批评家，在面对批评对象时，都离不开美学的支撑，尤其是对于艺术批评，其本身就是一种对于美的判断与讨论。周全平在文中写道："学理的批评研究，也可以说是美学的研究。"[28] 由此，对批评家提出了新的要求，那就是需要具备一定的美学素养，并且能够运用相应的美学批评方法，这样的批评家才可以对文艺作品作出有效的批评，而有效的批评不仅可以传达文艺作品的优劣，还可以消减公众"在文艺上底偏见"[29]，以更好地传达多样的艺术审美观，这同样也是批评对于美术的意义。梁启超于 1927 年在清华学校职员研究会上发表了《书法指导》的讲演，明确肯定了书法在美术上的价值。或许有人提出质疑，这些学者都不是专门研究书法专业的，也没有完整的书法美学体系，那么他们的书法研究是否有代表性？朱光潜在谈及马克思主义美学的时候回答了这个问题："写过或没有写过美学著作，和有没有完整的美学体系并不是一回事。"[30] 民国学者借鉴社会历史观、西方美学、心理学等理论所开展的书法研究尽管系统性、专业性等方面存在诸多瑕疵，但这丝毫

27　王宁 . 批评的理论意识之觉醒—20 世纪西方文论的基本走向 [J]. 外国文学评论，1989（3）:113.

28　周全平 . 文艺批评浅说 [M]. 上海：商务印书馆，1927:11.

29　周全平 . 文艺批评浅说 [M]. 上海：商务印书馆，1927:15.

30　朱光潜 . 谈美书简 [M]. 上海：上海文艺出版社，1982:38.

不能掩盖其首创价值与指导意义。

民国学者的书学理念、美学批评观念，生成于社会学、美学等学科快速发展背景下，产生于中西文化碰撞之际，是特定时代的产物。在社会上对美的倡导下，他们自觉地探索着如何将中国传统的人文理想、人生情趣与美学研究思路及其话语表达形式等相融合，与近代以来的西方文化成果、思想形式相融合。就像周全平《文艺批评浅说》所言："批评家不一定是美学家，美学家也不一定是批评家，这是当然的；不过从向来底伟大的批评家中看来，便可看见批评家批评底根据，大都有他底特创的美论，而含蓄着一种艺术观。由此可知，批评与美学有着非常密切的关系。所以学理的批评的研究，也可以说是美学的研究。"[31]

当时，已过不惑之年的蔡元培毅然决然地走上了德国留学之路，其主要研究方向便是哲学和美学。蔡元培对德国美学非常喜欢，但是他认为美学理论人格一说，尚无定论，因此，想要彻底了解美学，应该研究美术史，而要研究美术史必须先考察"未开化的民族的美术"[32] "未开化"的民族的美术自然就包括中国的书法。归国后的蔡元培，除了继续推动美学及美术史研究之外，便是呼吁"美育"和推动中国早期的现代化美术教育。蔡元培着重介绍了康德美学的价值体系，他认为，康德所定义的美有两大特征：一是普遍性，即美能够产生或带来"快感"，美之所以具有普遍性是因为美"专起于形式的观照"；二是超脱性，由美生成的"快感"不是因利益而起的[33]，蔡元培在充分承袭康德对美的认识后，对何为"美感"、美的性质等进行了再阐释。他强调，只有"视、听"范围内的感觉，才属于艺术美的范畴。它"专起于形式的观照"，如"隔千里兮其明月，我与人均不得而私之"，例如山水、雕刻、绘画、书法等，人们在面对这些对象的时候，会触动纯粹直观的美感反应。这也就意味着，我们若想言"美"，首先要摆正现实与艺术之间的关系，明确何者为美，也就是确定欣赏对象的性质。总的说来，蔡元培的审美说吸纳了康德"先验"的理念，意思就是"不依赖经验但还在经验之中"，应用到艺术审美的层面就是既保留艺术本体的纯粹性又有艺术实践者经验性的感悟，要"让'经验'围着'理性'转"[34]，保证审美主体的独立性。如此，经验式的审美也会变得纯粹。蔡元培认为，即便公认的美术品，受审美主体的专业水平、个性和环境的影响，也不能要求人人都说好，而且所谓的"好"也是相对的，并不是绝对的。[35] 不同人面对一件艺术作品会有不同的感受，或

31　周全平. 文艺批评浅说 [M]. 上海：商务印书馆，1927:11.

32　蔡元培. 民族学上之进化观 [G]// 金雅主编. 中国现代美学名家文丛蔡元培卷. 杭州：浙江大学出版社，2009:89.

33　上海中西哲学与文化交流研究中心编. 中西文化交汇 [M]. 上海：学林出版社，1990:99.

34　叶秀山. 自由与启蒙 [M]. 南京：江苏人民出版社，2013:3.

35　蔡元培. 美术批评的相对性 [G]// 文艺美学丛书编辑委员会. 蔡元培美学文选. 北京：北京大学出版社，1983:172.

好或坏，或美或丑，但不论欣赏者得出何种结论，实际上都不会影响艺术作品本身的价值，这就再次回归到美的"普遍性"这一属性——"且美之批评，虽间亦因人而异，然不曰是于我为美，而曰是为美，是亦以普遍性为标准一也。"[36] 尽管美术作品在不同批评家眼中会传递不一样的美感，与"情人眼里出西施"的道理类同，但对于"美"而言，它具有自身的规律性与普遍性特征。这是蔡元培首次从美学的视角，明确提出了包括书法在内的"未开化的民族的美术"审美或批评的标准和内容，包括"形式的关照"和美感反应，强调审美主体的独立性，以及强调艺术批评不应该涉及任何利益关系。

胡秋原的观点与蔡元培的几乎一致，他在 1943 年《论美与艺术》一文中写道："自然之美，是纯直观的；而艺术之美，则是经过智性之判断。"[37] 他认为，只有在此前提下再融入康德"超脱"的审美理念才能进行真正的艺术判断，当然既然涉及判断，就离不开欣赏者情感的主观性与个人经验。超功利、超利害的审美态度与批评家的美学修养，批评范式的应用等，都是获得相对客观批评结果的前提。批评和美学本就具有一体化属性，虽各自独立，但又彼此通联，互相促进，这是诸多民国学者在书法批评探究过程中多次明确的问题之一，即批评的美学属性与美学意义。

二、民国美育对书法批评的外在推动

1912 年 1 月，蔡元培正式就任中华民国临时政府的第一任教育总长，上任伊始便发表了《对于教育方针之意见》的著名演讲。强调以"美感教育完成其道德"，较早地阐述了美术对于国民之重要性，指出"美育"应该列入国家教育宗旨，并将其列入 1912 年 9 月 2 日教育部正式公布的教育方针中。他说："美育为近代教育之古干，美育之实施，直以艺术为教育，培养美的创造及鉴赏的知识，而普及社会。"[38] 蔡元培于 1918 年 4 月创办了中国第一所国立美术学校（中央美术学院前身），即国立北京美术学校（图 1-3）。在学校开学典礼上，蔡元培呼吁增设"书法"专科，三天后（4 月 18 日）的《北京大学日刊》刊登其报告内容："为中国书法与图画为缘，故善画者常善书，而画家尤注意于笔力风韵之属……甚望兹校于经费扩张时，增设书法专科，以助中国图画之发展。"[39] 尽管 1902 年时，清政府开办在南京的全国第一所高等师范学校——两江优级师范学堂时就开设了"写字"课程，[40] 但真正意义上将"书法"划入美

36 蔡元培 . 以美育代宗教说 [G]// 文艺美学丛书编辑委员会 . 蔡元培美学文选 . 北京：北京大学出版社，1983.

37 胡秋原 . 民族文学论 [G]// 黄健主编 . 民国文论精选 . 杭州：西泠印社出版社，2014:187

38 聂振斌 . 中国艺术精神的现代转化 [M]. 北京：北京大学出版社，2013:399.

39 朱艳萍 . 民国时期书房出版物研究 [M]. 郑州：河南美术出版社，2019:4.

40 1906 年时，李瑞清开始在两江优级师范学堂教授书法，1914 年时，陈师曾等人也在国立北京高等师范开设国画手工科教授书法篆刻。但真正明确书法教育的，还应该从蔡元培呼吁"增设书法专科"算起。

图 1-3　国立北京美术学校旧址（今中央美术学院前身）

术领域并推行书法学科化概念的还是始自蔡元培。此后，参与美术教学的胡小石、祝嘉、沈子善等人均在各自领域推动了书法教育的继续发展。胡小石最早于 1921 年在北京女子高等师范学校担任教授并开设了书法专门课程，1924 年任职金陵大学期间全面完善了该校的书法教学内容并开设甲骨文、金文等课程，1943 年在昆明西南联大讲授《书学史》中'汉碑流派'一章。⁴¹ 祝嘉在 1935 年时出版了其首部著作《书学》，1941 年又完成我国首部《书学史》。祝嘉十分重视中国书法的教育问题，1943 年 2 月 16 日他在《读书通讯》（第 60 期）发表《怎样复兴我们的书学》一文，次年又在此基础上发表《书学之高等教育问题》（1944 年，《书学》第二期）的专门文章，并提出"金石学"应作为书学首要科目，其中又分为：甲骨文学、钟鼎文学、碑学、帖学、题跋学等科目。应该说，祝嘉此时就已经较为深刻地思考了书法学的学科发展路径，直至今日，还有不少学者呼吁在书法人才培养中开设"金石学"课程。

　　清末民初直到抗战时期，中国的美术教育、书法学科建设、专业社团、书法展览、出版物等均获得了持续发展，较好地培育了公共审美环境。如重庆作为抗战期间的陪都，文学艺术界大批学者聚集于此，书画展览几乎每周都有。据《陪都书画展览（活动）年表初编》统计，"从抗战爆发到 1945 年 12 月止，书画联展达 120 余次。"⁴² 1933 年沈尹默在上海举办书法个展，作品 100 幅。1945 年时，沈尹默等五人在贵阳举办书法联展。独立书法展的举办昭示着书法艺术的独立。尽管抗战对中国各类教育发展的消极影响极大，然而，美术教育却克服艰难获得了较快发展，抗战期间仅在重庆设立的美术学校就有："私立武昌艺术专科学校、私立正则艺

41　徐利明 . 胡小石的学者生涯与书法 [G]// 龚良，倪明主编 . 胡小石书法文献 . 北京：荣宝斋出版社，2008.

42　廖科 . 陪都重庆书法研究 [M]. 合肥：安徽美术出版社，2008:3.

术专科学校、国立音乐学院、国立中央大学艺术系、私立蜀中艺术专科学校、私立西南美术专科学校、国立艺术专科学校、中国美术学院（筹）等。"[43] 其他各地也纷纷成立了不少艺术类高校或专门系科。尽管彼时的书法还隶属于"国画科"，但已然具有了独立的属性，公众对书法的认识也逐步转换到美的欣赏的层面。同时，随着印刷技术进步，有正书局、商务印书馆、艺苑真赏社、文明书局、神州国光社等出版社影印出版了大量古代名碑秘帖，此时不论是民国学者还是普通大众，都有机会欣赏到更多的古代书法珍品。在这样的历史背景下，人们对于书法的认识逐渐提升，书法的"学科"地位及学科建设也得到了重视。

民国时期开始的"美育"运动，不仅带来了公共审美教育的热潮，也悄然改变了书法家与书法批评家群体的身份结构。除了传统的文人、官员外，普通学生、商人、平民百姓等，如今都能够比较容易地踏上书法研究之路。几千年来根深蒂固的书法环境被改变，新思想、新方法也得以不断涌现。在这样的背景下，留学归来且受西方科学思想深刻影响的王国维、邓以蛰、梁启超、宗白华、张荫麟、林语堂等学者，进一步拓宽了书法批评研究的视野，确立了中西结合的批评理念，纷纷将"书法"架构在东西二元的文化场域之下，在书法艺术的现代化进程中做出了多种尝试。从社会学、历史学、哲学、美学、心理学等学科视角提出了各不相同的艺术批评观，进行了本土科学式批评的早期探索，试图规训书法批评的学理化架构与学科化规范，促进了书法批评的多元化发展。

公共审美环境的形成和不断优化反过来也推进了美学研究和"美育"发展。朱光潜、梁启超等人不仅留下了诸多对于书法"美"的欣赏与价值判断的文章与理论观点，而且也身体力行地推动了"美育"的实施。"美"和"艺术"不再高高在上，审美主体的"先天审美经验"得以提升，大众对于艺术的认识也有了极大提高，不再像以前那般盲目和无序。如陈定谟在《直觉与理智》一文中所认为的：人们在各自的生长环境中，在接受了各种观念与刺激后"浸成经验，由经验而有意向，由意向而有观念，旧观念又生新观念。"[44] 而这些新观念实际上就是在各自生活与学习中不断积累起来的个人"习惯"，它是可以"宰制个人的行为"的。所以"美育"的实施其目的是为了整个民族的审美能力的提升，即便不是专门的评论家，也不至于像"无根之木"般随意地对艺术作品进行价值评论。在此过程中，民国的书法理论研究获得进一步拓展，书法批评也逐步进入专业化的发展阶段。

43　廖科. 陪都重庆书法研究 [M]. 合肥：安徽美术出版社，2008:21.

44　陈定谟. 直觉与理智 [J]. 心理学论丛，1924（1）:35-36.

三、民国书法批评的学理化和专业化发展

民国学者受西方科学发展的影响，主要是社会历史理论、西方美学、心理科学等相关学科或理论的影响，开始重新审视传统的书法理论和书法批评。这些理论对民国学者所开启的书法批评学理化和专业化发展的影响主要表现在以下几个方面：其一，受社会历史理论的影响最为普遍。社会历史观自产生以来一直具有鲜明的阶级性，它在很大程度上影响到民国学者学术观的倾向和实质，继而影响着其书法批评的视角和标准。尤其是新文化运动期间胡适、陈独秀、鲁迅等学者更是旗帜鲜明地从社会历史观（甚至包括自觉不自觉地信奉马克思恩格斯的社会历史观）来思考和推动文艺批评的发展方向。其二，美学和美育的影响最为深刻。尤其是，蓬勃发展的"美育"和公共审美教育的普及快速提升了整个民族的艺术审美能力，书法鉴赏和审美已经不单是专业批评家和评论家的特权，普通民众也可以对艺术作品进行评论和评价。这一变化，对于民国学者倡导书法批评的去阶级性和无关利益性有着明显的推动作用。其三，西方心理科学相关理论的传入及其所提供的测量量表和实验方法，更是直接为民国学者带来了书法批评学理化探索的新视角和新工具。在此背景下，民国书法研究得以全面开展，书法批评开始进入了学理化和专业化的发展进程。民国书法批评的学理化和专业化发展主要表现为以下几点：

（一）专业期刊的创立。1941 年 12 月 1 日，于右任与刘延涛在上海创办《草书月刊》，前后共出版 6 期（1948 年 3 月停刊）。该刊先后发表了于右任、刘延涛、慕黄、王世镗等书法家关于草书的论文，极大范围内推进了草书的传播。《草书月刊》以后，中国书学研究会创办了国内真正意义上具有美学价值导向的书法理论研究专刊——《书学》（1943 年 7 月—1945 年 9 月，共发行了 5 期）。《书学》（图 1—4）以阐扬中国书学、推进书法教育为宗旨，[45] 公开征集与解答书学问题，从不同的角度回应了民国初期中国书法发展与书法研究所处的时代背景包括文化碰撞与生存危机，作为主编的沈子善在报告筹备经过时说明了发起成立书学研究会的动因：一是作为中国传统艺术的书学发展日渐衰落，亟须振兴；二是国内诸多学者和书法家希冀通力合作，力挽颓风；三是于右任院长、陈立夫部长、沈尹默先生等政府官员的大力提倡。[46] 作为国内最早的书法研究杂志，首期即登载了胡小石的《中国书学史绪论》、刘季洪的《中国书学教育问题》，以及《书学》杂志发布的《小学写字教材教法实验研究计划草案》等文章。尽管杂志只发行了五期，但却几近囊括了自民国以来的各类书学研究文章，尤其是新的社会历史观、美学理论、心理科学的实验研究等研究，真正意义上拓宽且加速了现代书法批评的发展，

45 商承祚，沈子善，朱锦江等主编 . 书学杂志征稿简则第一条 [J]. 书学，1943（1）.

46 商承祚，沈子善，朱锦江等主编 . 中国书学会成立记 [J]. 书学，1943（1）：99-100.

图 1-4 《书学》（封面）第一期 （1943 年）

加快了书法批评学理体系的构建。此外，其他一些书画类期刊也多有刊登民国学者的书学思考。如《东方杂志》刊登的沙孟海《近三百年的书学》（1930 年）[47] 一文。沙孟海在传统史学研究思路基础上融合了学科理念，实际上已经开拓了一个社会历史的研究视角，在极其宏阔的理论思考下树立了碑帖结合的批评理念。"潜社"（北京大学文学院主办，1932 年成立）的出版物《史学论丛》，第一期就发表了孙以悌的《书法小史》[48]。作为顾颉刚先生的弟子，孙以悌的学术理论是"古史辨派"[49] 环境下的研究成果之一。他深受胡适在新文化运动中倡导的"整理国故"思想的影响，侧重于考证与溯源，大胆疑古，又融合了西方社会历史观的实证研究方法、新史学的分类研究方法[50] 以及西方近代考古学等方法，旁征博引，极大丰富了书法史的研究方法，推进了书法史研究进程。专业期刊的创立，刺激了民国学者对于书法专门问题的思考，开辟了书法研究的学术阵地，引领书法走向了深层次的理论研究与反思批评的道路。

（二）专业学术研究会或书法社团的活跃。蔡元培在 1931 年的"太平洋国际学会"第四届大会上作《绘画与书法》的论文报告；1932 年于右任组织的"标准草书社"在上海成立，将"易识、易写、准确、美丽"作为草书的宗旨，1936 年又发行了《标准草书》一书；1943 年 4 月 2 日在沈子善、于右任、陈立夫、沈尹默、张宗祥、商承祚等学者的倡导下发起的"中国书学研究会"落脚在重庆的图书馆，大会指出"今后应由中国书学会造成新风气，学校今后考试，就改用毛笔，先由教育部领导下之学校作起，后再推及一般社会"[51]。书法艺术从多个方面被重视，书法的文化、书法的审美标准、书法的风格发展、书法与社会生活的关系等等，都被

47 沙孟海 . 近三百年的书学 [J]. 东方杂志，1930（27）:1-17.

48 孙以悌 . 书法小史 [J]. 史学论丛（北京），1934（1）.

49 古史辨派，又称古史辩派、疑古派，以顾颉刚、钱玄同等为创始人和主要代表，是中国新文化运动以后出现的一个以"疑古辨伪"为特征的史学、经学研究的学术流派。

50 内容包括"叙目"、文字体变、书学考源、指法辨微、总论流别、浑朴时期、雄放时期（上下）;工整时期（上中下）,秀丽时期（上中下）、贯通时期以及翰墨卮言等十章。只可惜目前《书法小史》仅存世三章和叙目部分，约 4 万余字。

51 商承祚，沈子善，朱锦江等主编 . 中国书学会成立记 [J]. 书学 ,1943（1）: 99.

作为专项议题讨论，初见现代书学研究之雏形。

（三）书法批评的学理研究。学理研究即拥有科学法则与原理的批评理论，指的是"学科、学术的道德依据及内在逻辑理据"[52]，它的出现有效地改善了传统书论中模糊与感性的经验方法论证的局限。基于书法批评的学理化思考，众民国学者所阐释的书法批评有狭义和广义之分。狭义的批评是批评家对书法作品的优劣做出具体的评判，尤其是对作品的不足之处进行剖析，给予建议。广义的批评则是对"书法艺术的地位与功能、内涵与性质、审美范畴、判断标准等"[53]作出的宏观界定与体系化梳理，而民国学者在书法美学基础上所做的努力，对书法的地位、性质、审美范畴等基础内容所作的定义，促使书法艺术纯粹性在短时间内得到快速提升。民国学者所发起的多种知识融合下的书法批评范式，是站在整个时代与历史视角所展开的思考，是广义上的书法批评，也是传统书学向现代书学过渡的转捩点。对于批评而言，它本身就是"人类本有底一种良能，也可以说是使人类进步底一种重要的原动力。我们可以说，有了人类，便有了批评，人类才有了进步"[54]。所以，民国时期的书法批评，所对应的是多元的文化融合以及社会历史、美学等科学思想的碰撞，促进了书法艺术在现代社会的全面发展。

上述民国美育与公共审美环境的进步，二者是彼此联系和互相推进的关系。它们的共同目标都是推进书法的艺术审美与学科建设。尤其是书法学的提出，意味着书法真正意义上进入了现代化学科建设的进程，成为书法从传统向现代转型的突破点。而民国学者对于哲学、美学、社会历史理论以及心理科学的吸收和借鉴，进一步拓宽了美学和美育视角的书法批评研究。美学和美育对中国传统文化发展的影响是比较普遍的，相关的著述非常丰富。其次是社会历史理论的影响比较大，这一理论随着科学的分化，逐渐从具体的社会科学中独立了出来，不再直接回答社会生活领域的相关问题，而开始越来越能够发挥作为世界观、历史观和方法论的作用。因此，社会历史理论对民国学者书法批评研究的影响最为突出，他们将实证、考证、分类等研究方法运用到了书法研究领域，发表了系列研究论文与著述。心理科学相关理论对书法批评的作用主要体现在书法测评量表、书法心理实验和书法心理分析等方面，影响范围相对较小。民国学者从以上视角开展的书法批评学理化探索初步形成的书法批评范式，架通了古今书法批评的桥梁，铺垫了书法批评的现代化发展之路。受此启发，笔者本次重点研究内容除了厘清书法批评概念的内涵和外延，还包括归纳民国书法批评范式的类型，分析不同范式的价值贡献及其发展中存在的问题。

52　张利群．文学批评核心价值体系研究 [M]．桂林：广西师范大学出版社，2015:25.

53　甘中流．中国书法批评史 [M]．北京：人民美术出版社，2018:3.

54　周全平．文艺批评浅说 [M]．上海：商务印书馆，1927:1-2.

第三节　科学革命下书法批评范式的生成

美国哲学家托马斯·库恩在研究科学主义时指出："科学革命就是旧范式向新范式的过渡"，而"范式的转变是一代人的转变"[55]，这一代人又叫作"科学共同体"，他们是一群"经历了相同的教育和业务的传授、吸收了相同的技术文献、获得了相同的学科训练的科学专业的从业者所组成的"[56]。现代书法批评就是 20 世纪初西学之风高涨时，在一代饱含中西文化学养的现代知识分子的科学革命探索中开始的。

一、西学东渐与书法批评的问题面相

20 世纪上半叶的中国，封建王朝的覆灭带来了经济、政治、文化上翻天覆地的历史巨变。1905 年随着科举制的废除，千年来儒学秩序的支撑点开始削弱，加上前期甲午战争的败落与《辛丑条约》的耻辱，致使众多知识分子远赴海外寻求更先进的技术与文化体系以在全新的世界格局下重新审视传统并寻求各种进步的可能，多层次的阶级构成与政党斗争带来了五四时期文化领域的不稳定性及反传统主义的火苗，在这民族危亡的焦虑时刻，西学中的批判精神与科学思想，成为新一代学者改造旧传统、旧秩序的突破口，各个领域均在对历史的反思中进入了探索、试验与转型期，"科学"开始走向近代中国的舞台。

基于对民国学者的相关书法理论分析，西方历史哲学思想的影响最早，且最为普遍。从史学到新史学，再到社会历史理论，民国学者的科学认识得以不断提升，历史哲学思想也逐渐朝社会历史观方向靠拢，开始重视书法与社会的内在联系，重视实证科学，注重史料逻辑和考证。他们认为，书法是社会历史的产物，书法批评研究应该包括"社会的"和"历史的"两个视角，应该放在具体的历史环境中去研究。革命家吴稚晖和李石在民国成立前夕的 1907 年，于巴黎创办了《新世纪》周刊，首期就重点突出了新世纪革命风潮下的"科学特色"，观察、归纳、演绎等科学实验方法以及各种流派思想、教育模式等迅速渗透到国内各个领域。教育系统以新式学堂为开端，竭力借鉴西方教育制度，"在 20 世纪 20—30 年代，仅担任大学校长的留学生就有百余人"[57]。这些教育家在办学过程中，全面推行西方的民主精神，从学制、课堂设置、学术思想上都强调学科化、体系化。尽管古代科考选拔的重要载体——书法，在这场教育体制的改革中失去其主导地位，但新文化的到来也从根本上消解了书法的社会功用。当人们以科学的态度去审视书法时，其"艺术"特征与学科价值才真正显示出来。民国学者运用西学理

55　[美]库恩.科学革命的结构[M].上海：上海科技出版社，1980:177.

56　[美]库恩.科学革命的结构[M].上海：上海科技出版社，1980:177.

57　谢长法.民国时期的留学生与高等教育近代化[J].河北大学学报（哲学社会科学版），2005（4）:100.

论来指导书法批评的思考并非生搬硬套，更不是抛弃传统，而是要结合今日批评之需求对传统品评加以整理、扬弃和改进，以更好地保证研究能够与时俱进。胡适在五四时期所提出的"大胆假设，小心求证"这一倡导，对中国的文史研究产生了积极的影响，特别是对新文化运动起到了一定的推动作用，也为书法批评提供了一种全新的研究问题、解决问题的思路与方法。此外，胡适还呼吁用白话文写作，这一提议得到国内知识分子的广泛接受。我们知道，中国传统的书面语言是文言文，相较于白话文，它有着自己的语法规则，语言特色极为凝练，"每个字、每个音节都经过反复斟酌，体现了最微妙的语音价值，且意味无穷"[58]。因此，文言文远非社会上大众阶层所能掌握。从另一层面上来，白话文的倡导与使用，改变了中国整个社会文化体系与知识结构。[59] 如同瑞士语言学家费迪南·索绪尔试图将语言学建立为一门独立的学科基础一般，白话文运动是具有划时代意义的。另外，《东方杂志》（1904—1948）[60]、《科学》（1915.1—至今，曾两度停刊）、《新青年》（1915.9—1926）、《艺术丛编》（1916.5—1920.6）、《学艺》（1917—1949）、《新潮》（1919.1—1922.3）《读书通讯》（1940.5—1948.11）等众多学术杂志中丰富的新学理论，当通过白话文传递到读者大众时，一时间，"科学的精神""科学与道德""科学的人生观"等口号深入人心，科学和民主成为人们新的追求方向。在"独立之精神，自由之思想"的时代精神的导引下，革新旧文化、创造新文化、教育救国以及科学救国诸论纷纷出现，"民主""科学""创造力"成为民国学者追求的核心目标。针对书法所面临的困境，接受了新思想的民国学者开始从不同的理论视角献言献策。梁实秋提出："应该更有意地把书法当作是一种艺术来看，这便是挽救书法的颓运的一线生机。"[61] 这样的判断也就是笔者在本章第一节所提及的，书法批评的开始正是源于对书法性质的界定，而西方的批评理论、美学观念以及科学精神的大规模引入，直接推进了具有本土视野的书法批评的快速发展。就如"批评"，本就是一个舶来词，当进入中国传统的书法领域时，直接改变了古代书法理论最重要的特征——"品"，也就是"品评"。那"品评"和"批评"是否仅仅是不同语境下翻译的区别呢，它们又是如何转换的呢？

58　林语堂 . 中国人 [M]. 杭州 : 浙江人民出版社，1991:194.

59　郭颖颐 . 中国现代思想中的唯科学主义 [M]. 雷颐译 . 南京 : 江苏人民出版社，1989:5.

60　《东方杂志》由商务印书馆于 1904 年在上海创办。以"启导国民，联络东亚"（创刊号发刊词）为宗旨，是影响最大的百科全景式期刊，是中国杂志中"创刊最早而又养积最久之刊物"。《东方杂志》初为月刊，后改半月刊，由于其内容包罗万象，故被称为"杂志的杂志"。《东方杂志》先因日军入侵被迫停刊，后因有关政策调整，终于 1948 年 12 月停刊，历时 46 年，共出刊 44 卷。《东方杂志》忠实地记录了历史风云变迁，同时也是文人学者发表作品的园地。梁启超、蔡元培、严复、鲁迅、陈独秀等著名思想家、作家都在该刊发表过文章，杜亚泉、胡愈之等出任过期刊主编。1999 年，《东方杂志》复刊，复刊后的《东方杂志》改名为《今日东方》。本刊编辑部综合整理 [J]. 工人日报社，2016.

61　梁实秋 . 书法的前途 [N]. 中央日报（重庆），1945（3）：6.

（一）诗性的品评传统

"品评"源于东汉末年兴起的人伦品鉴，它以儒家伦理道德为依据，通过"品藻"来评定人物的德行操守和政治之才。至魏晋南北朝时，随着玄学的盛行，品评逐渐摆脱政治的附庸而逐渐转向审美趣味、艺术体验等文学、书画的研究，是主体对客体进行细致甄别的一个过程。此后，"品评"经过世代广泛流传，逐步发展为一种极具中国文化内涵的审美方式。"多义性的词汇、简短的语言、以形象比喻为主的意境描绘"[62]，加上社会、政治等与品评相连的外在因素，形成了传统书法品评的基础形式。这一过程虽有理性成分，但更多的是直感、顿悟与体验式思考，主体在对作品进行优劣的评判时，离不开情感、想象的归属以及众多的外在依附价值。因此，在中国传统美学的大背景里，古代书法家对于书法"美"的判断具有非常明显的综合性，"书者，如也，如其学，如其才，如其志，总之曰如其人而已。"[63]书法艺术的高低与作者的学识、品行紧密相连，书法的笔墨与人之情性合二为一。这种审美逻辑自然也决定了传统书法性质中的依附性，塑造了古代书法审美中的"诗性主义"。相较于西方的"理性主义"传统，传统书法审美理念更多地集中在书法家个人的书写经验、生命理想以及不同时代不同形态的社会取向中。如宋代以前较为流行的是自然比拟观，卫夫人在《笔阵图》中将书法用笔的七个点画都与现实物态的美相联系——"点画如高峰坠石，磕磕然实如崩也；横画如千里阵云，隐隐然其实有形；竖画如万岁枯藤；撇画如陆断犀象；捺画如崩浪雷奔；斜勾如百钧弩发；横折如劲弩筋节。"把对自然的体验物化为书法线条的律动，但这种自然经验是否可靠，是否可以接续传承？再如古代书论中"心正则笔正"的审美判断，将书法家"人"的价值与艺术价值相对等。尽管中国传统价值观充满了生命哲学的意味，但如果书法的价值标准一直被古人或品次，或伦理，或意向类的审美判断所笼罩，是否会造成"书写经验"与"审美经验"衔接上的断裂？用 M.C. 卡冈的话来说："'审美'是从自然和人、物质和精神、客体和主体的相互作用中产生出来的效果，我们既不把它归结为物质世界的纯客观性质，又不归结为纯人的感觉"[64]，客观的审美态度不会打压经验，也不会完全强调物质的价值，是基于主客体统一的分析与判断，这样的审美判断才具备批评的普遍性。其批评方式，也是符合"美"的规律的。

书法品评可以从南朝梁庾肩吾说起，他在《书品》中首次运用了"大等而三，小例而九"的品类方式，在"上中下"三品的基础上再分类，以"九品之法"对书法家作品进行排列，带有浓厚的主观色彩。尽管庾肩吾提出了"工夫"和"天然"两大审美范畴，用来说明张芝、钟繇、王羲之三位书法家之优长："张工夫第一，天然次之，衣帛先书，称为'草圣'。钟天然

62 李建中，李小兰主编. 中国文论话语导引 [M]. 武汉：武汉大学出版社，2018:277.

63 刘熙载. 艺概 [G]// 华东师范大学古籍整理研究室. 历代书法论文选. 上海：上海书画出版社，2013:715.

64 [苏] 列·斯托洛维奇. 审美价值的本质 [M]. 凌继尧译. 北京：中国社会科学出版社，1985:23.

第一，工夫次之，妙尽许昌之碑，穷极邺下之牍；王工夫不及张，天然过之。天然不及钟，工夫过之。"[65] 三位书家的作品均被排列为"上之上"品，因此，关于三人作品真正的优劣评定，是留给读者进行感官互通的。此后，唐李嗣真的《书后品》、唐张怀瓘的《书断》、北宋朱长文的《续书断》、清包世臣的《艺舟双楫·国朝书品》，在品评分类上也都大同小异，通常是根据某一"精神"排列次第，正如南朝宋羊欣所言："贵越群品，古今莫二。兼撮众法，备成一家。"所以尽管是"品评"，但是"品"的分量明显更重一些。在绘画领域同样如此，南朝齐谢赫的《古画品录》依照"格调"创立了"六法"，来评论自三国吴到萧梁三百年间二十七位名画家的绘画作品。谢赫的"六法"包括：气韵生动、骨法用笔、应物象形、随类赋彩、经营位置和传移模写，"六法"是人物画创作的品评准则。谢赫指出，此六法是"谨依远近，随其品第，裁成序引"，具备"气韵生动"的作品就是领先的。但什么是"气韵生动"，谢赫并未明确指出。他所列举的五位居于第一品的画家，也是各有特色，如陆探微是"穷理尽性，事绝言象"，曹不兴是"观其风骨"，卫协之作则是具备"壮气"。不论是"风骨"还是"壮气"，好在哪里，怎么高超，还需要读者自己进行再体味。因此，张耕耘将这种批评此称之为"体味性艺术批评方式"，认为其寻求的是"双方最终彼此的神契意会"，以"引发和调动了读者批评的积极性和审美意象的创造性"[66]。这样的"品"，如果没有足够的修养，或是稍有理解上的偏差，都难能进入艺术的品评中。例如"六法"的句读，直至今日也难有确切的结论。近代学者或书法家每每谈及古代书论，从其审美观到批评观，无不诟病其中过多的人物品藻、感性体验与既定的外在价值判断。以"品评"为主线的中国传统文艺批评，不同于西方注重学理分析、逻辑演绎的批评传统，整体"呈现出一种直觉整体的感觉判断"，是一种诗性的经验性存在。当然，中国书法中"品"的文化传统并非纯然感性与经验的存在，它同样诞生了很多颇有价值的理论文献与批评范式。从早期的人伦品鉴，到后期逐渐关注书法的本源、创作心理机制、探讨创作规律及书法风格的审美判断，其中的理论价值是不言而喻的。但传统书法"品次"下的外在依附价值以及风格说中审美的模糊性，在迈入现代书法批评的建构时，却是困难重重的。从东汉班固的"三品九格"法，到曹魏采用"九品中正制"的人物品藻法，再到书画领域的"四格"法（神、妙、逸、能），这些品评方法相互借鉴，相互引申，几乎贯穿了中国古代文学、书画文论的全部，再加上书法界多视"考据、疏证为书学正宗"[67]，以至于以书法本体为思考的书法批评学一直受到排斥，书法批评整体呈现出散漫的发展形态，这就导致了整个书法学学科发展的不平衡。

65　庾肩吾 . 书品 [G]// 华东师范大学古籍整理研究室 . 历代书法论文选 . 上海：上海书画出版社，2013:87.

66　张耕云 . 生命的栖居与超越中国古典画论之审美心理阐释 [M]. 杭州：浙江大学出版社，2007:204-205.

67　周俊杰 . 书法艺术形式的美学描述 [M]. 郑州：河南美术出版社，2017:7.

进入 20 世纪后，"品评"被源自日语的"外来词"——"批评"[68]所替代。对于"品评"与"批评"，很多学者直接将其画了等号，认为这只是叫法的不同，就像部分近代学者在论述"史评"与"史学批评"时，也将二者视为同一物。例如叶子在《黄宾虹山水画艺术论》中写道：

> 品评是古代中国画的专用术语，而现在，则以评论或批评二语代之。[69]

解释品评就是对艺术作品的批评，并未对二者单独说明，但叶子在接下来的讲述中又说道："品评"不同于"鉴赏"，指出品评的态度是科学的，实事求是的，不杂情感的；而鉴赏则往往带有感情色彩或偏差。

> 鉴赏有时全凭直觉的感受；而品评则是一种反省的评断；鉴赏有时需"融"进作品中去，而品评则要"跳"出作品之外。然而，有时又是相互融合、有机结合，两者相互映衬，才能对一件艺术品作出较为科学的评价，才能真正获得审美情感，以达到品评鉴赏的应有目的与效果，得到社会的承认与应有的艺术价值。[70]

不难看出，叶子对"品评"的解释已经完全是现代"批评"的定义，这说明"批评"已悄然取代"品评"，成为现代学术研究的一部分。美国学者宇文在翻译"品评"时，同样将其译为"对个性、绘画、书法及文学作品进行的批评活动"（critical comment on personality, painting, calligraphy and literature works）[71]。西方学者也习惯性地认为这两个词仅仅是叫法的不同，并未从根本上对二者进行比较。尽管"品评"与"批评"的差异已经被人们所淡化，但二者的差异是不可回避的事实。传统的"品评"不同于"批评"对科学的向往，充满了感性与主观色彩。"品"本意众多，初与"食"相同，为尝吃之意，后从味觉层面发展到人物、诗文、书画层面，慢慢进入"评"的领域，它对美的评判通常受到人之道德修养、品格的左右。品评方法与品评标准也是一家一说法，它讲究领悟与直感，而非逻辑与判断，随心而至，是诗性主义的化身，所以传统品评多次被民国学者指出缺乏基本的理性判断。传统书论的话语体系也被

68 刘正琰，高名凯编. 汉语外来词词典 [M]. 上海：上海辞书出版社，1984:272.

69 叶子. 山高水长·黄宾虹山水画艺术论 [M]. 上海：上海人民美术出版社，2005:5.

70 叶子. 山高水长·黄宾虹山水画艺术论 [M]. 上海：上海人民美术出版社，2005:5.

71 [美] 宇文安著，中国文论：英译与评论 [M]. 王柏华、陶庆梅译. 上海：上海社会科学出版社，2003:331.

孙以悌称之"语近神秘，言涉浮华，实则外状其形，而内迷其理，咸无得当"[72]，认为当下的书法欣赏与批评应当采取"科学方法，实事求是，厘而定之"[73]。这一问题实际不仅发生在中国的文艺批评中。1847 年，也就是中国的清宣宗道光二十七年，恩格斯在批评德国哲学家卡尔·格律恩（Karl Grun）在《从人的观点论歌德》中的理念时说："我们绝不是从道德的、党派的观点来责备歌德，而只是从美学和历史的观点来责备他；我们并不是用道德的、政治的，或人的尺度来衡量他。"[74] 尽管西方批评传统中也有类似于中国传统的"人物品藻"，但很快就被同时期学者苛责，并指出问题所在。恩格斯强调，只有辩证的思维才是合理的，同时将"美学和历史的观点"推向了高潮，这一理念也成为民国时期中国传统文艺理论研究的新方向。

（二）批评：艺术本体的价值判断

对于艺术批评，美学家莫里斯·韦茨将"批评"定义为"有关艺术作品的一种经过一番研究的论述方式，这种方式系使用语言来试图促进和丰富我们对艺术的理解"[75]。这和周全平提出的"学理批评"目的一致。批评家在批评一件作品时，既需要有独到的思想与明确的方法论，又要有个人艺术审美，从而得出最终的结论。这个过程通常有"描述、解读、评判、理论总结"四个部分，每一部分都需要完成各自的任务。尤其是评判这一步应该包含三个方面：对艺术价值的评估；有关评估的理据；明确的评判标准。较之于艺术创作而言，批评是"一种事后的社会化活动，抑或是事前的一种指导性舆论"[76]。唯有此，才能够对相应的作品进行价值判断并提出相关建议。因此，20 世纪下半叶美国著名艺术批评家克莱门特·格林伯格（Clement Greenberg）提出："一名艺术批评家的首要责任是给出价值判断。"又说："你不可能避开价值判断。不做价值判断的人都是些笨蛋！除非你还是一个孩子，否则，拥有自己的观点与否决定了你有料与否。"[77] 西方批评更加注重的是批评的结论与方法，理性精神为主，而这却恰恰是中国传统品评所"回避"的一面。中国古代书法品评以传统美学体系为参照，它以"审美意象"为中心，重表现、重趣味、重抒情，充分审视书法家的"品"并挖掘其作品的内在精神价值。相较于西方注重学理分析、逻辑演绎的批评传统，中国传统书法批评中的"品"注重品味与体验，是感性的、诗性的、有意趣的，它"有助于揭示深藏在作品中的意境、旨

72　孙以悌. 书法小史 [J]. 史学论丛（北京），1934（1）：16–17.

73　孙以悌. 书法小史 [J]. 史学论丛（北京），1934（1）：17.

74　[德] 马克思，恩格斯. 马克思恩格斯全集（第四卷）[M]. 郭大力，王亚南译. 北京：人民出版社，1958:257.

75　[美] 莫里斯·韦茨. 哈姆莱特和文学批评的原理 [M]. 纽约：道顿出版社，1964:7.

76　郭文芳. 民国美术批评论纲 [D]. 浙江师范大学，2010:1.

77　[美] 特里·巴雷特著，为什么那是艺术 [M]. 徐文涛，邓峻译. 南京：江苏凤凰美术出版社,2018:23.

趣以及精神价值，也为观赏者自由地联想，领略作品的生命内涵提供了可能"[78]。可以说，古代书法品评本身就是诗性的，富有艺术美的，但古代书论多为书法家个人书写后的遣兴短句或短文，其内容更多地掺杂了批评者的主观意兴，从某种层面上言，也是模糊的、概念化的。所以当源自西方的"批评"与中国文艺品评体系发生碰撞时，客体的"内在价值判断"便有了新的指向。

当代学者毛万宝在《书法美学概论》一书中就今人所认识的书法古典审美范畴提出了几点误区。其一，是将"古代批评家进行书法品评时所用品级名称如'神''妙''能''逸'等，视作书法的审美范畴"[79]。因为不论是南朝梁庾肩吾的《书品》还是唐代李嗣真的《书后品》，抑或是唐代张怀瓘的《书断》、宋代朱长文的《续书断》，其中所谓"九品"的划分，以及"神品、妙品、逸品"的三品划分，"实质上无非是'一''二''三''四'等级序号的代替而已，它们没有公认的定义，也不代表评论对象的审美属性"[80]。更何况，这份等级序列的顺序本身不是必然的与绝对的。所以在进入审美序列时，出现混乱与无序是古代书法品评不得不面对的事实。另外，毛万宝还提出了两点误区，分别是："把书法风格的基本类型，如'豪放''秀丽''拙朴''清雅'等视作审美范畴……以一般代特殊，将书法审美范畴无限扩大。"所谓的一般范畴就是"能够涵盖是有传统艺术门类的审美范畴，如'气''道''神''韵''意向''意境'等。"细想一下，不论是书法风格的指称，还是这些形而上的一般范畴，皆反复出现在古代文论中。可以说，这些特有的"词汇"具备一般艺术的审美通用性，即便今天的文人在欣赏艺术作品时也不乏使用"神韵""豪迈"等词汇进行"品味"，但如果将书法、绘画、音乐、舞蹈等传统艺术通通用此类语言进行"评"，那最终的结果不仅缺少个性分析与审美判断，还异常地模糊。事实上，这些词汇的出现与汉语本身的语言体系相连，汉字的"单音节性决定了它使用象形原则的必然性"[81]，以至于"拙于分析现象关系与探索事物结构"[82]，是诗性的语言风格，造就了传统审美的朦胧性特征。甚至有极端主义者认为"繁杂的文字束缚了思想，限制了读书人，所以中国文化最大的毒害便是自己的文字"[83]。尽管中国传统美学强调人与自然的和谐统一，但因为中国传统美学偏向于"认识自然界'善'的本质"[84]，根基中无不充满"道德属性"

78　宋焕起.关于书法批评的批评——传统书法批评的反思与重构 [J].首都师范大学学报（社会科学版），1993（4）:114.

79　毛万宝.书法美学概论 [M].合肥：安徽教育出版社，2017:111.

80　毛万宝.书法美学概论 [M].合肥：安徽教育出版社，2017:111.

81　林语堂.中国人 [M].杭州：浙江人民出版社，1991:191.

82　许思园.略伦宗教与科学思想在中国不发达之原因 [J].东方与西方，1947（1）:2.

83　倪海曙编.拉丁化中国字运动二十年论文集·中国语文的新生 [M].上海：时代书报出版社，1949:272.

84　徐纪敏.科学美学思想史 [M].长沙：湖南人民出版社，1987:17.

的左右，加上古代文论的文言文结构，以及书法家的个人直觉式体悟，难免融入了一些繁复的想象空间，这也就天然的导向了传统书法文论难以发挥其独特的、纯粹的审美，甚至陷入了广而扩、假大空的境地。"在解释书法时，即便竭尽全力，也做不到彻底性与全面性"[85]。所以古代书论中以"品"为特色普遍性的审美结论，难以真正落脚到对艺术个性的审视，就如毛泽东所言：

> 对于物质的每一种运动形式，必须注意它和其他运动形式的共同点。但是，尤其重要的，成为我们认识事物的基础的东西，则是必须注意它的特殊点，就是说，注意它和其他运动形式的质的区别。只有注意了这一点，才有可能区别事物。[86]

其二，难以进入格林伯格所直指的艺术"价值判断"，早期的文学批评也是如此。"对于批评家来说，对某一部作品的感悟和印象，大可形成他对该作品进行价值判断（道德的、历史的、社会的乃至审美的）的基础。但是这样的批评往往主观任意性较大，并且远离文学作品自身的构成要素——语言；同时，仅仅停留在直觉印象的浅层次上进行价值判断并不能完成批评的任务，一种理论式的批评应当向作品的内部进军，通过细致深入的分析拿出令人诚服的结论。"[87] 西方批评传统中抽象概括式的审美范畴、理性科学的价值判断、对艺术学科独特性的强调，恰恰可以弥补传统书论中的语言与审美范畴的含混性。"所谓范畴，就是关于研究对象实质的理论概括与理论表达。"[88] 它是具体可言明的，是对现实社会有指导价值的。如康德用"量的范畴""质的范畴""关系的范畴""模态范畴"来揭示世界的本质，或是沃尔夫林在评价古典艺术与巴洛克艺术时所运用的五对概念——线描与涂绘、平面与纵深、封闭与开放、多样性与同一性、清晰性与模糊性，都是有明确的价值判断依据的。

因此，真正有效的艺术批评应该有清晰的审美范畴，批评家要以科学的态度和学理性精神去阐释相应的作品或现象，明确地指向艺术本体的内在价值，这也是一门学科是否完善的根本。传统书法品评的价值判断虽然也有艺术评判的成分，但是从"九品中正制"发展而来的"品评"模式，从根本上离不开人物品藻以及社会的、政治的等因素干扰，再加上理论结构缺乏系统性，所以传统书法品评时常被外在价值所牵引，难以聚焦书法的内在价值。对于批评而言，它不是简单的批判，更非经验式、外在性的价值判断，而是有审美机制的"审慎"式"本

85　毛万宝. 书法美学概论 [M]. 合肥：安徽教育出版社，2017:114

86　毛泽东. 毛泽东选集第 1 卷 [M]. 北京：人民日报出版社，1991:283.

87　王宁. 批评的理论意识之觉醒——20 世纪西方文论的基本走向 [J]. 外国文学评论，1989（03）:113-114.

88　毛万宝. 书法美学概论 [M]. 合肥：安徽教育出版社，2017:110.

体"式的学理化思考。关于本体（Ontology），其原意为"本质"或"本源"，也有人译为"存在"，这实际上是一种认识论，或说是一种基于形而上学的思维方法和体系原则。早在古希腊时期，众多哲学学派就开始关注"本体论"对于哲学思考的重要性，以至于这种思维方法和体系深深地影响了美学思维的形成。而审美认识就是对审美对象进行"美"的审视，关注美本身，同时还要有历史的视野，关注艺术的时代表现。这可追溯到黑格尔的"时代精神"论："时代精神是一个贯穿着所有各个文化部门的特定的本质或性格。"[89] 时下"人的精神已经跟他的旧日生活和观念决裂"[90]，这一思路贯通于中国五四时期的各个领域，"新时代必有新文学。社会生活变动了，思想潮流迁易了，文学的形式与内容必将表现新式的色彩，以代表时代的精神"[91]。书法艺术同样也在这样的时代感召中开始了其"现代书法审美"的变革，"社会的""历史的""美学的""心理的"等各种思维、观点和方法开始广泛应用于书法批评及各类理论研究中。

二、"范式"与书法批评的科学定位

1918 年蔡元培在国立北京美术学校的开学典礼上，呼吁增设"书法"专科，书法在此时真正意义上进入了教育系统，"书学"与"书学史"的研究成为民国学者的一项专门任务。既然是一门"学科"，那就意味着它需要拥有独立的知识体系与研究方法。而西方的学制改革以及纯理的科学思维，都成为书法学科建设的基础。书法批评正是在这样的社会环境下，形成了多种批评范式。尽管这些范式并不成熟，且其中或多或少存在矛盾、缺憾，甚至是错误的，但范式的发展本就是一个连续的过程，新范式完全取代旧范式后，科学革命即宣告结束，从此又进入新的常态科学时期。所以一门学科在遭遇各种"危机"时，新的范式探索就会出现，其中经历的停滞、错误均是该学科所必须经历的，如此循环往复，不断前行。同理，书法在进入现代批评研究领域时也必然经历此过程。

（一）"范式"的定义

"范式"（Paradigm）或译为"典范""范例"或"范型"，是美国当代科学哲学家库恩（Tomas Kuhn）1962 年在其所著《科学革命的结构》中创立的一个核心范畴，原意是指语法中的"词尾变化"，对不同词性的词尾变化规则用一个范例来解释，以说明具体词性的类型与用法。例如在讲某一动词的词尾变化规则时，通常举一个范例来表示，这个"范例"的意义是

89 [德] 黑格尔. 哲学史讲演录：第 1 卷 [M]. 贺麟，王太庆译. 北京：商务印书馆，1978:56.

90 [德] 黑格尔. 精神现象学：上卷 [M]. 北京：商务印书馆，1983.

91 宗白华. 新文学底源泉——新的精神生活内容底创造与修养 [G]// 林同华主编. 宗白华全集（第一卷）. 合肥：安徽教育出版社，2012:171.

特指的同时又是综合的，它"包括一个科学集体所共有的全部规定"，是具备相似学术理念的一批学者所共同坚守的理论法则，即一众科学家在探索某门学科时，基于本体论、认识论和方法论共同作用下形成的科学理论法则总和。如深受德国美学影响的王国维、朱光潜、宗白华等人，在面对传统书法艺术批评时，都试图利用新的治学理念以改造传统的书法品评形态，这批理念相似的学者又被称为"专业母体"（disciplinary matrix）。他们"内部交流比较充分，专业方面的看法也比较一致"，"'专业'，因为是一门专门学科的实际工作者所共同掌握的；'母体'，因为是由各种各样条理化的因素所组成，而每一因素又需进一步说明的"，也就是"范式、范式成分、或合乎范式的东西"。[92] 库恩把科学发展描述为经历常态科学与科学革命两个阶段的反复过程。他认为，科学是从前科学演化而来，科学与前科学的区别在于科学具有范式（或规范），而前科学、非科学则没有，所以科学发展的过程应该是：前科学—常态科学—反常—危机—革命—常态科学。常态科学是指在范式支配下的科学研究，即科学共同体按照统一的范式从事的科学研究活动。总体而言，范式是"一种对本体论、认识论和方法论的基本承诺，是科学家集团所共同接受的一组假说、理论、准则和方法的总和，这些东西在心理上形成科学家的共同信念。"但因为范式的产生通常错落于"意见尚未一致或自然状态的历史阶段"[93]，因此这些理论形态通常又是多元的，同时也是初显的、幼稚的和不成熟的。它们在探索与摸索中进入了理论的转型期，在"潜移默化中产生了科学传统中'未可明言的知识'（tacit knowledge），这种'未可明言的知识'是产生正确问题的泉源"[94]。也就是学者在下某一结论前，已经意会到的具备"相当准确性"的答案方向，这条道路复杂崎岖，但"有迹可循"。

林毓生在《中国传统的创造性转化》一书中分析了两种关于"迹"的源头："第一、源于他在研究中的感受；第二、与他的老师指导有关，他与他的老师有一种默契"[95]。事实上，这两种源头都关涉到很重要的一点就是"传承"，"他们通常是应用早年学到的'典范'（范式，林译）去解决尚未被别人接触到的一些中型的与小型的问题。在实验中如发现反证，他们通常并不立刻放弃'典范'，而是希望着反证是假的或无关的。"[96] 出现这样的思维并不奇怪，因为所有人在认识某一新事物时都是从他人的学说开始的，至于这份"学说"正确与否，首先研究者需要对其信服，甚至很长一段时间是崇拜，以坚定不移地推崇并应用此理论"范式"。所以新

92 [美]托马斯·S·库恩.必要的张力·科学的传统和变革论文选[M].纪树立，范岱年，罗慧生等译.福州：福建人民出版社，1987:291-293.

93 [美]托马斯·S·库恩.必要的张力·科学的传统和变革论文选[M].纪树立，范岱年，罗慧生等译.福州：福建人民出版社，1987:231.

94 林毓生.中国传统的创造性转化[M].北京：三联书店，1988:17.

95 林毓生.中国传统的创造性转化[M].北京：三联书店，1988.

96 林毓生.中国传统的创造性转化[M].北京：三联书店，1988:18-19.

范式的变革绝非一蹴而就，它只有在过去的"范式"难以解决新出现的问题后才会发生。这里首先需要科学工作者打破传统，否定自己过去接受的常态知识与范式。再根据问题产生的源头，结合现实所需，经历无数次的实验，才有可能突破过去已有的成果生成新的范式。但范式的有效性还需要更多人的实践与证明，直至被大众、历史所接受，这个过程漫长且艰辛，因此范式的转型本身就是具有科学革命意义的。"批评范式"作为一种现代科学形式，在被广大学者重新认识时不断突破旧形态进入新形态，以寻求各种新范式的可能。在民国多元的文化思潮下，社会上充满了各类书法理论的声音，既有对古代书法品评观的肯定与继承，也有对西方批评理论向往与尊敬，以建构符合中国传统的书法批评体系。在这样的背景下，以王国维、朱光潜、宗白华、林语堂、张荫麟、邓以蛰等为代表的年轻民国学者在西方的理性逻辑与诗性的东方艺术思维[97]的二元文化场域下，对于书法的艺术性质，如何欣赏书法以及传统书法品评应当如何发展等问题都进行了全新的思考，探索建构符合中国文化精神与美学内涵的书法批评体系。书法批评迎来了其科学革命阶段，进入了"范式"转型期。

（二）书法批评的科学属性

张宗祥早年撰写的《书学源流论》（1918 年撰，手稿存浙江省图书馆）[98]，其附录鉴赏篇针对彼时社会中存在的书法批评问题提出了四忌：忌成见、忌附和、忌妄议、忌薄今。这是从社会学视角来思索书法批评的基本法则，"四忌"的提出也反映了彼时书法批评的混杂性与危机感。这一现象一直到 16 年后李朴园在写《造型艺术之批评》（1934 年）一文时，都还未得到全面的改善："不管自己的修养是否达到可以做批评家的程度，任意地乱评一下，而且做得很像一个批评家的样子。"[99]所以，在社会环境巨变下的书法批评，所经历的是从批评方法到批评机制全面展开的科学革命。概言之，一门学科"范式"的成熟与否是其从"非科学形态"（前科学）发展到"科学"的重要特征。这个过程是久远的，甚至需要几代人的努力才有可能建立相对完善的批评体系。所以范式的正确与否并非批评所面临的第一问题，而是批评中是否有范式的支撑，以改变随心所欲的"批"。陈公哲在《科学书衡》一文中写道："古人对于书法作品之评论，向用直觉方法，卷帙浩繁，众见分歧，向无共通标准。其以品第评述者，有庾肩吾之书品，韦续之九品书人论等。皆以个人之成见为之，虽有其说，难明所以，不适今日

97 邱紫华，王文戈 . 东方美学简史 [M]. 北京：高等教育出版社，2004:12.

98 "《书学源流论》实际为戊午（1918）年撰，辛酉（1921）年以铅活字版、线装的形式在上海聚珍仿宋印书局出版。"援引自：祝帅 . "源流论"与"书学史"：对民国书法史著述体例的一种考察——以张宗祥《书学源流论》、顾鼎梅《书法源流论》为中心 [J]. 书法研究，2019（3）:82.

99 李朴园 . 造型艺术之批评 [N]. 社会月报，1934（1）:19.

科学之时代也。"[100] "直觉"是艺术家与批评家所必须拥有的基本能力，即面对书法作品（现象）的直观感受与审美判断，但批评同时是一门"严肃的""科学的"学科，这就要求批评家要在直觉之上，还要融入学理式的思考，将"直觉"上升为"思辨"，以研究的立场去发挥批评的效力，这是批评家必须拥有的素质。

书法作为一门艺术，它本身就是"天才"的产物，因此很多人认为其并不需要有科学的思维与理性的判断。对此，李政道在《科学与艺术》一文中分析道，尽管艺术与科学在语言逻辑上是相异的，但他们"追求的目标都是真理的普遍性"。科学追求的普遍性体现在自然界，根植于外部世界，但艺术家的追求则更加广阔，是归属于全人类的。因此，科学与艺术之间在本质上并无屏障，艺术审美同样要具有科学的探索精神，二者"都作为文化存在于人类学领域之中……双方存在着共同的态度，共同的行为标准和模式，以及共同的方法和设想"[101]。所以艺术与科学实际上是相通的，从学科建设与批评角度看，科学的意义则更加突出。因为学科建设需要有理论体系的支撑，而批评是一门艺术学科建设不可或缺的一环，它的存在对于艺术创作以及传统书法理论的审视，都具有指导意义。就像俄国诗人普希金所言"批评就是科学"，批评需要严密的逻辑体系和研究方法，批评家需要确立其"科学"的定位，这便是民国学者在书法批评探索中一直努力的学术目标。

尽管人们认识到了科学在新时期的重要作用，但在传统文化与西方文化快速融合又剧烈冲突的进程里，由于人们对于科学的认识理解不一，立场观点迥异，加上人们多是倚赖翻译的材料去认识西方，这也造成科学"初次输入我国，往往变成似是而非的东西……"[102]，尤其发生在一些科学视角的书法研究里。如笔者前文引述的陈公哲对于书法科学的理解，其科学的研究理念值得推荐。但其研究结果还需要辨证思考，例如他提出建立批评的"共通标准"，将书法的审美局限在一个固定值中："真书用露锋，中锋，回锋，行草用中锋，侧锋，露锋入笔，以在一百十五度至一百四十五度角间为佳。"[103] 该结论虽然可以更加直观地为批评者提供一个标准测量值，但书法作为一门艺术，其审美不是机械的铸造过程，而是融入创作者的情思，在点画、结体、章法中体现情感与意蕴的一种时空创作。这些在科学号角中生成的一些"标准化"论断，在艺术审美层面上是不成立的。所以，同时期反对西学的声音同样不绝于耳，认为当下的发展势头完全是在打着复兴传统文化口号下生搬硬套西方理论研究方法。1923 年的"科玄论

100　陈公哲 . 科学书衡 [J]. 书学，1944（3）:129-130.

101　[英] C.P. 斯诺，两种文化 [M]. 纪树立译 . 北京：文化生活译丛，1994:62.

102　"十九世纪是科学万能时代，文化上各方面——政治、哲学、艺术等。"胡愈之译述 . 近代文学上的写实主义 [J].东方文库第六十一种，1923:3.

103　陈公哲 . 科学书衡 [J]. 书学，1944（3）:131.

战"起因就是张君劢在给清华大学学生做演讲时提出："人生观"与"科学"之间有一道不可逾越的鸿沟，强调"道乃人生之道非科学之道"[104]。他认为，"科学无论如何发达，而人生观问题之解决，绝非科学所能为力，惟赖诸人类之自身而已"[105]。林毓生在《中国意识的危机》一书中分析，张氏之所以持有这样的论调，是因为他在"天人合一"的传统哲学影响下，认为"道"内涵于人性之中，是一种主观的行为，并简单地将科学划分于客体的范畴，进而提出主客二体彼此独立，无法汇通的结论。尽管他在本意上拥护着传统的儒道思想，但实际上却割裂了主客体的联系。当时，社会上有相当一批学者持这一态度，坚持将中国传统文化划分于主观性范畴，这在无形中加剧了学派的分裂以及对传统社会制度与文化的质疑与批评。但是，从更大范围来看，呼吁科学的声音还是占据了上风，"欲救吾族之沦胥，必以提倡科学为关键"[106]。这一时期也出现了更多认为中西文化应该协同的论调，如陈寅恪认为："思想上自成系统，有所创获者，必须一方面吸收输入外来之学说，一方面不忘本民族之地位。"[107]《国学季刊》发刊词也写道："我们现在治国学，必须要打破闭关孤立的态度，要存比较研究的虚心。"协调中西方文化的异与同成为彼时学者面临和思考的首要问题，他们认为只有正确地对待传统文化和改变研究方法才是社会进步发展的主要途径。通过人文环境的自由发展与中西学术的会通、融合，共同推动各学科门类的现代发展，"他山之石，可以攻玉"这句古老的中国哲理在民国学者身上得到了充分的体现。书法批评正是在这样的社会环境下，形成了多种批评范式。不同知识背景的学者们从自身所长出发，尝试应用多元的方法论以修正书法批评的现代走向，他们初步构建的几种书法批评范式，快速推进了书法批评的学理化发展。因此，一门学科当遭遇各种"危机"时，新的范式探索会"被动"出现，其中经历的停滞、错误均是该学科所必须经历的，这也是书法艺术在进入现代文艺批评领域时所必然经历的。

民国书法批评范式缘起于对传统史评以及西方社会历史观的改革。按照时间顺序，比较有影响的研究成果分别是：张宗祥《书学源流论》（1918年），王岑伯《书学史》（1919年），诸宗元《中国书学浅说》（1928年），寿鐏《书学讲义》（1929年、1930年），沙孟海《近三百年的书学》（写作于1928年，发表于1930年），孙以悌《书法小史》（1934年），祝嘉《书学史》（1941年）、《怎样复兴我们的书学》（1943年）、《书学之高等教育问题》（1944年）、《书学格言》（1944年），刘季洪《中国书学教育问题》（1943年），陈康《书学概论》（1946年），麦华三《书学研究》（1947年），沈子善《中国书法学述略》（1944年），吕咸《书学源流考略》

104　许思园. 略论宗教与科学思想在中国不发达之原因 [J]. 东方与西方，1944（1）:2.

105　张君劢. 科学与人生观 [M]. 上海：上海亚东书局，1923:9

106　桑兵. 晚清民国时期的国学研究与西学 [J]. 历史研究，1996（5）.

107　陈寅恪. 金明馆丛稿二编 [M]. 上海：上海古籍出版社，1980:252.

（1945 年）等，以上文章与著作充分表明了在 20 世纪上半叶，"社会历史观"以及"学科"建设的理念已经进入书法研究领域。按照社会历史学理论，社会历史观起源于人们对劳动及在劳动中形成的社会关系的思索，该理论适用于研究社会的一般问题，对社会一般问题研究及相关知识学科建设提供重要的理论指导作用。随着分科治学或科学分化的快速发展，该理论逐渐从具体的社会科学中独立了出来，不仅研究和回答了社会生活各领域的一般问题，而且开始发挥近似于世界观、历史观和方法论的作用。民国时期众多学者受该理论影响正是源于他们所处的特殊时代背景。彼时中国内忧外患、政治动荡、列强虎视眈眈，特殊的国情和特殊的社会历史发展阶段，使得民国学者在中国传统文化研究中逐步建立起了社会历史观。他们在充分衡量传统史学书法研究的基础上，又融合了西方"分科治学"的治学理念，推动了书法批评学的进步。众学者利用新的研究方法，充分审视历代碑、帖的风貌特征与书法家背后的社会、文化、历史等内在关系和内在联系，重视史料逻辑和实证研究，分析书法发展过程及其规律，在思辨中推动了书法批评的理论体系建构和深入发展。这批学者多是"本土"学者，也就是未曾留学并更多地保留传统的老一派学者。他们有着良好的传统文化素养，但又不守旧、不顽固，融合了"社会历史""新史学"等研究方法，以"学"为单位发展"书学史"。又融合西方现代学科体系，重新审视书法的艺术价值、艺术风格和时代精神，逐步确立了以"书学史"—"书法学"为主线的现代书法研究模式，奠定了书法批评从传统向现代过渡的坚实基础。其次，彼时正是西方理论学习的高涨期，西方的哲学、美学、心理学等先后在受过西学教育的学者和留学生群体中传播开来。如陈康在其撰写的《书学概论》自序中写道："中国书学须要科学方法整理，诚为迫切需要。著者有鉴于此，爰仿其他科学书籍，如哲学、科学、政治学、经济学等之概论范式，就历代各家文籍称述，及作者自身研究，……统以科学方法编目列次，内容力求赅博。"[108]直言该著述的撰写，从写作方法到写作体例再到写作内容，受到了西方其他理论学科的影响，进而转向对科学之写作的追求。再如宗白华吸纳西方美学作为一种特定的知识存在结构，并与传统书论的精髓进行了内在系统化地融合，意在打通空间、时间与生命的脉络，建立一种时空合一体的形式美学批评结构。而张荫麟深入分析了书法的情感与书法审美的内在机制，在 20 世纪 30 年代就直接提出了"书艺批评学"的建设理念，他在保证书法艺术批评机制的完整性以及对抒发情感的思考、作品结构、线条笔路回归的前提下，初步确立了一种以情感直达理论为基础的书法批评观，开始了书法批评学科建构的早期探索。

另外，肇始于 20 世纪 20—30 年代的心理科学批评范式，同样受到书法理论学者的青睐，"心理分析""实验论""移情论""量表分析"等皆是该范式的阐释途径，而中国传统审美模式

108　陈康 . 书学概论（影印版）[M]. 上海：上海书店 ,1992:6.

中的"意象说""境界""意境论"，也在心理学等科学理论的广泛指导下得到了进一步的阐释。如：宗白华对于艺术审美中"意境"的产生与表现进行了"心理层次"上的反复推敲与解读；朱光潜则将西方的表现论美学和中国传统的意境论融合，深刻地探索了"美感""意象""意境"的关系。再如：萧孝嵘的《书法心理问题》（1945年）、高觉敷的《书法心理》（1945年）、俞子夷的《关于书法科学学习心理》（1926年）、杜佐周的《书法的心理》（1929年）等充分利用心理学的理论成果挖掘书法审美想象以至潜意识、深层创作心理，并对书法欣赏赋予科学的思维，甚至为了尽量摒弃艺术批评中的"主观心理"而编制了"评字量表"，以确立书法批评的标准等各种尝试，皆是心理学在现代书法批评道路上的干预与尝试。尽管这些范式在书法批评的使用上存在很多不足，甚至于很多方法的应用在今天看来是机械的和不合理的，但这并不能简单地判定这些学者的"范式"选择是错误的，相反，他们是在深刻认识中西文化及思维模式的异同后，针对隐藏在传统书法品评中的危机所完成的新的"革命实验"。这不是简单的"假设""推测"或方法论的挪用，而是一批接受过相当学术训练的知识分子在传统理论危机的驱动下，在竭力思考和保留传统书法批评的有效性基础上，抛弃过时的和无效的理论，并寻找更适合新时代的书法批评范式。正如库恩所言："它们是从旧理论中涌现的，是在关于世界应包含什么现象和不应包含什么现象的旧信念的母体中涌现的。""通常这种新事物太过奥妙莫测，引不起未受很多科学训练的人注意"[109]。所以，当一门理论开始出现范式转型时，说明它已经进入了反叛式的革命期，而书法批评在经过民国学者的早期探索后，开始踏上了学理式的科学发展之路，不论是借鉴形式美学观，还是社会历史观或心理科学观，他们都重视书法现象背后各种因素的内在联系和发展过程，关注书法艺术的本体，分析书法作品的艺术风格和时代精神。因此，这一探索的理论意义是巨大的。

本章小结

在20世纪，西方哲学、艺术理论方法以及科学革命快速涌入中国，引发了民国学者对本土艺术书法理论的重新审视，这包括对书法的性质、身份、地位的界定，以及对于"书法学"全面建设的思考。而书法学的建设研究，从实践创作到社会历史、美学、心理科学等不同视角的理论研究，都离不开"批评"的引导与反哺。由于传统书法品评中以"品"为主线的批评模式，其审美逻辑已经不能很好地完成现代书法批评的学科体系建设，在此历史背景下，以"学

109 [美] 托马斯·S·库恩. 必要的张力·科学的传统和变革论文选 [M]. 纪树立，范岱年，罗慧生等译. 福州：福建人民出版社，1987:231.

理化"为导向的书法批评应运而生，并带来了多种批评范式的探索。西方科学发展对民国学者书法批评观点、理论和方法论的影响，从文献资料和已有研究成果分析看，首先是民国书法批评视角的确立。受社会学、历史学、西方美学、心理等影响，民国学者的书法批评观主要从社会历史、形式美学和心理科学三大视角出发。社会历史观推动了书法批评的超脱性和无利益倾向，书法创作和书法批评不再拥有特殊的"身份标签"，书法鉴赏和审美不再拥有阶级性，普通民众一样可以进行评论和评价。从美学尤其是形式美学的视角，民国学者确定了书法的艺术身份，辨析了书法创作和书法批评的关系，强调先天禀赋、修养和工力，拓宽了书法批评的标准和范围。受西方科学主义运动的影响，民国学者高度重视并积极引入心理学相关理论、工具量表和实验方法，更是为书法批评带来了完全不同的新视角和理论方法。

因为是探索期，所以此时产生的批评范式并非绝对正确与成熟，某些理论和观点的阐释也比较肤浅，甚至还存在矛盾和错误。比如社会历史批评范式，当时马克思恩格斯已经提出了历史唯物主义的社会历史观，对社会历史观的基本问题进行了科学回答，克服了以往历史理论的缺陷。但是，在民国学者的书法批评理论研究中，马克思恩格斯的社会历史观并没有得到充分运用。此外，美学视角的批评理论探索，也主要是借鉴和运用了形式美学相关理论，缺乏其他美学理论的深入思考。而心理科学范式则过于重视书法测评量表的作用，以至于其批评理论进入了僵化和片面的境地。但范式的发展本身就是一个新旧接替的更迭过程，只有不断剔除错误，更新批评理路，才会完成真正科学的范式探索，这也是书法批评在历史发展进程中必然经历的阶段。此外，范式的出现意味着书法批评走向了"科学"的研究，这就对批评家提出了更多的要求。批评家在批评范式的指导下，以纯粹、超功利的艺术审美态度，去判断作品的得与失、优与劣，如此，才能更好地发挥批评的价值与意义。

第二章　社会历史批评范式

　　"史评"是中国古代"史部"分类名目之一，"社会历史批评"则是近代逐渐流行起来的一种学术研究方法。二者都依托于史学，有着共同的研究对象，但从立意到阐发、从逻辑体系到学术语境各方面都有着明显的差异。前者主要分"史书"和"评论史事"两类，以记录和评价为主（史迹或历史人物评价）；后者则强化了批评的学术价值，"意指对某一门学科、学问的学术评判与学术批评"[1]，其课题意识与研究取向是现代式的，它以史学的视野去考察研究对象在历史发展中的学术传统，通过学术分类的方式系统整理和反思传统书学，向着"学"的方向发展。古代书法"史评"侧重于记载书法家的师承、轶闻以及影响等，恪守的是"述而不作"的历史信条，再加上古代史评文献中的诗性思维[2]以及文言文输出过程中概念的复杂与多义，与现代艺术批评学的逻辑理念判若鸿沟。西方"分科治学"理念的传入与"新史学""社会历史观"的兴起，丰富了民国学者书法批评研究的治学工具与路径。

　　社会历史批评（Social Historic Criticism）是文艺批评史上最古老的批评模式之一。它于18、19世纪在欧洲流行并发展至今，曾经涌现出丹纳等一大批著名的理论家和批评家。社会历史批评理论以其独特的视角和方法关注文艺作品背后的社会现象及其发展过程，进而分析和阐释其社会和历史价值，这是古代"史评"所没有做到的。这一理论被民国学者学习和借鉴之后，在民国文艺批评领域逐渐流行起来。1923年10月，国立北京大学社会科学国学季刊发刊宣言中提出了国学研究的三大方向："第一，用历史的眼光来扩大国学研究的范围；第二，用系统的整理来部勒国学研究的材料；第三，用比较的研究来帮助国学材料的整理与解释。"[3]该文的发布，展现了现代史学学术研究已经发展到一个新的历史阶段，加之民国时期特殊的国情，政治动荡，内忧外患，以及中西文化激烈碰撞，民国学者所开启的现代书学研究越来越倾向于以社会历史观来研究书法背后的社会现象及其发展过程。

1　张越.史学批评二题[J].学习与探索,2013（4）:147.

2　"诗性的思维"是一种以想象力的活动为特色的"以己度物"的认知方式，是18世纪意大利思想家维柯在《新科学》一书中提出的，试图通过"还原历史"以了解人类的思维方式。邱紫华在《东方艺术哲学》第一章中引述了维柯对于"诗性思维"的阐释，并由此推及东方美学的思维方式，指出"诗性思维"是东方美学与艺术最突出的表达方式，诗性的思维"创造了大量的承载着情感和意念的意象"，所谓的"万物有灵观""互渗律""生命一体化"等观念，都是传统美学理论中的诗性表现。所以，邱紫华将诗性思维的特点总结为：非理性的，象征性，诗性的表达（象征、隐喻、比喻等手法），诗性的、意象化的语言，以此强调中国传统美学理论的诗性思维与诗性主义。邱紫华.东方艺术哲学[M].武汉:武汉大学出版社,2017:21-51.

3　国学季刊发刊宣言[N].北京大学日刊,1923（1187）:3.

社会历史理论指导下的书法批评讲究逻辑严明的学术"论证"，重视整合书法的历史资源，从源头上对传统书法理论进行再梳理和再总结，从社会需求视角全面审视传统书法品评的成果以及不足。同时，对书法的学科属性及相关概念进行厘清，以充分把握历代书法的艺术风格与时代精神。以此为基础展开的书法批评，不仅呈现了古代书法理论的丰富面貌，还在现代学科的快速发展中，推动了符合史学内在逻辑的"书学史"研究，明确了诸如书法的"艺术"定位、书法"个性"、书法"学科"独立等专门问题，打破了"非考据不足以言学术"的文化环境，逐步确立了以"书学史—书法学"为主线的现代史学研究模式。它既与传统的史学相连，又紧追"新史学"和"社会历史理论"的探索脚步，是传统书法史评的一种现代延续，奠定了书法批评从传统向现代过渡的坚实基础，传统书法史学开始向现代史学演进。在此过程中，历史与逻辑的统一，审美观念与话语结构的突破，更是塑造了"范式"的存在意义，成为现代书法批评得以顺利开展的起点。

第一节 社会历史批评范式的学理基础

书法作为中国传统文化的最重要的代表之一，书法及书法背后有着错综复杂的社会与文化关系交叉，如同中国几千年的中国传统文化一样，历史悠久、经纬万端。史学、新史学等理论对于认识这一社会历史现象具有重要的理论意义。社会历史理论融合了史学、新史学和社会学等相关理论，以社会现象的内在联系及其发展过程为研究对象，研究某一社会现象的一般问题。因此，对社会文化发展、相关社会现象或学科建设具有最为直接的指导作用。

民国学者所启动的现代书法批评中对该理论的运用也最为普遍，此视角下的"社会历史批评"影响也最为深远。"社会历史批评"是一种直接窥见某一门学问在历史潮流中盛衰起伏的批评手段。它源于传统史评向现代史学批评的革新，是批评家在对古代史评的凝练与社会历史观以及新史学的学理探索中展开的，包含对书法现象的分析、书法发展、书学史的重新梳理，学科建设的各种商榷与反思等。在此基础上，形成了以"社会历史观"为基础脉络的书法批评范式研究。

一、传统史评向现代史学批评的转变

在中国，古代学术中，唯史学最发达、最长远。从司马迁的传记体《史记》，到班固的断代史《汉书》，再到唐代官修《隋书·经籍志》中经史子集的四部分类法，"史部"得以正式确立。明胡应麟《少室山房笔丛·经籍会通二》："经史子集，区分为四，九流百氏，咸类附焉，一定之体也。"到清代官修《四库全书》时，史部下又分为正史、编年、纪事本末、别史、杂

史、诏令奏议、传记、史钞、载记、时令、地理、职官、政书、目录、史评等十五类。中国传统史学可谓建立了一个极其庞大的历史研究体系，浩如烟海的史料在"经史子集"的四部分类法下得到全面整理与汇总。经，主要是儒家的经典典籍；史，指各种体裁的史学著作；子，指先秦诸子百家的著作及政治、哲学、医学等著作；集，泛指诗文以及艺术类专著。"经史子集"四部分类法在历史发展过程中得到了普遍认可，贯穿了中国整个传统史学的流脉。而史部之下的"史评"，其渊源起自南宋初晁公武在《郡斋读书志》[4] 史部中所创"史评"，其中著录史书 23 部。第一部是唐代刘知几的《史通》，此后"史评"逐步发展为我国史学研究的重要内容之一。南宋高似孙的《史略》[5]、宋元之际马端临的《文献通考·经籍考》，再到清代官修的《四库全书》史部中的"史评"，都说明了"史评"是传统史学研究的一目。正如《四库·史评类叙》所载："古来著录，旧有此门。"[6] 四库编修官还将刘知几的《史通》（图 2-1）列在首篇，将史评分为"考辨史体"和"抨弹往迹"两种，前者是"剖析史书源流、得失、编纂方法者"[7]，唐刘知几《史通》、清章学诚《文史通义》等为此类史评代表。

刘知几在《史通·鉴识》篇写道："物有恒准，而鉴无定识，欲求铨核得中，其唯千载一遇乎。况史传为文，渊浩广博，学者苟不能探赜索隐，致远钩深，乌足以辨其利害，明其善恶。"意思就是说，人们因为学识、思想、评判方法等差异，在批评某一事物时，必然会出现毁誉、爱憎各异的现象。因此，他指出"探赜索隐，致远钩深"才是"辨其利害，明其善恶"的关键。刘知几把"鉴识"同"探赜"联系起来，从认识论上指明史学批评是一件严肃且艰深的工作；另一种是"品骘旧闻，抨弹往迹"，是对历史上重要事件进行评论的文章。四库编修记载道，此类"才翻史略，即可成文，此是彼非，互滋簧鼓，故其书动至汗牛。又文士立言，务求相胜，或至凿空生义，偏缪不情，如胡寅《读史管见》讥晋元帝不复牛姓者，更往往而有。故瑕类丛生，亦惟此一类为甚。"（《四库全书总目提要史评类》）可见此类文献应是史评中的浮泛之作，言论也有一概之嫌，这就是"批评"中的"片面"之言。所以，传统史评以"考辨史体"为正统，就像四库馆臣所载："刘知几、倪思诸书，非博览精思，不能成帙。"这里就涉及史学批评或社会历史批评中之主体修养以及批评之主客关系等问题，进一步深入研究这

4 《郡斋读书志》，南宋晁公武撰。是现存最早的、具有题要的私家藏书目录，基本包括了南宋以前的各类重要著述。分类依当时通行之法，经、史、子、集四部之下设类，包括经部 10 类、史部 13 类、子部 18 类、集部 4 类，共 45 类。其中史部下"史评"居第 6 位，著录史书 23 部。唐代刘知几的《史通》主要评论史书体例、编纂方法、史籍源流等，通常被认定为我国古代第一部史学批评专著。如杨东纯《中国学术讲话》云："刘知几是中国史学批评的初祖。"《中国历史大辞典·史学史卷》有杨翼骏先生撰写的"史评"一条："史书分类名目之一。始于宋晁公武《郡斋读书志》"。

5 《史略·序》："各汇其书，而品其指意。后有才者，思欲商榷千古，铨括百家，大笔修辞，缉熙盛典，殚极功绪，与史并驱，其必有准于斯。"（宋）高似孙撰 . 史略子略 [M]. 沈阳：辽宁教育出版社 ,1983:1.

6 郑鹤声编 . 中国史部目录学 [M]. 北京：商务印书馆 ,1933.

7 虞云国 . 宋代文化史大辞典上 [M]. 上海：汉语大词典出版社 ,2006:250.

图 2-1 《四库全书》史部"史评类"

些问题则涉及批评逻辑与批评方法的运用。所以，传统史评的现代化之路乃是批评的学术体系化探索之路。

清末民初时，伴随新式学堂与西方分科治学的引入，"批评"成为人们进行学术研究的重要手段，"史学批评"也逐渐取代了"史学评论"一词，二者在同一化的过程中完成了其时代含义的更新。如周祥森所总结的："史学评论的对象是历史学家的历史科学研究实践活动及其历史认识的成果，它包括现实的史学实践活动中出现的史学现象、史学风气、史学思潮、史学流派、史学成果（历史著作和历史论文），也包括史家主体——史家群体和史家个人，等等。"[8] 这个总结尽管陈述的是"史学评论"，但已经涵盖了"批评"的基本内涵。可以说，从光绪二十八年（1902 年）《钦定大学堂章程》将分科治学的理念纳入大学课堂起，人们对于历史的概念以及史学批评的知识形态就已经开始转变，加上王国维、蔡元培、章太炎、梁启超等多位学者借鉴西方新史学、社会历史理论等开展了对中西学术之间复杂的历史定位及学科分类概念的"争论"，从"社会的"和"历史的"两个视角形成的社会历史批评成为民国学者最为普遍的学术研究方向，也是最有影响的批评方法之一。此外，"学科"体制的建立进一步推动

8　周祥森 . 史学评论界"栽花"风盛行的原因 [J]. 学术界 ,2000（1）.

了近代学术体系转化，"书学"在这样的学术背景下走向独立，并完成了其艺术身份的确认与"书学史"的编纂。民国初期开始的社会历史书法批评推动了传统史评的现代转型，成为古今书法批评的历史分割线。

二、"书学史"和"书法学"的现代革新

"新史学"革命带来了书法的学科建设与现代"书学史"的生成。梁启超作为"新史学"革命的代表，对传统史学的政治性、列传体等进行了批判，并提出了传统史学研究的四点局限："一曰知有朝廷而不知有国家。二十四史非史也，二十四姓之家谱而已；二曰知有个人而不知有群体。本纪列传，如海岸之石，乱堆错落；三曰知有陈迹而不知有今务。非鼎革之后，则一朝之史，不能出现，知古而不知今；四曰知有事实而不知有理想。事件之远因、近因及影响，莫能言也。"[9] 梁启超认为，传统史学庞大且繁芜，主要是史料的罗列与了无生气的记载，并不具备历史的逻辑与思想的架构，如果不将其眉目理清，那么叙述愈详博而使读者愈不得要领。对此，章太炎也强调，传统旧史主要是"褒贬人物，胪叙事状"，已经难以适应社会需要，现代史学应该是探求社会进化的真相，既要有客观史实的陈列，又要有主观的见解，在揭示历史的进化规律中，呈现出有血有肉的思想发展史。此外，梁启超还指出，史料也不具备完全的历史真实性，应该以辩证的态度去看待历史，打破了"史"的圣坛，并提出了"专门史"与"普通史"的历史研究分类法。"专门史走的是由'合'而'分'的道路，而普通史（通史）则是要将'分'重新返回'合'"[10]，以更好地适应新时代所需。因此，20 世纪早期，深深地烙刻在中国传统文化里的史学传统，被梁启超、章太炎、严复、夏曾佑、傅斯年、邓实等"新史学家"所打破，他们集中批判了旧史学以君主为核心的"正统论"，又汲取了西方进化论、经济学、民族学、社会史、文化史等理论，将历史研究范围扩展到"全体之史"，尤其是突出社会学与历史学的关联和融合，强调新史学的目的是"在将过去的真实予以新意义或新价值"[11]，意在超越传统，昭示着陈陈相因的旧史学已经难以适应新时代的社会文化。为了更好地推动史学的发展与社会的进步，变革乃是大势所趋。诚如梁启超所言："欲创新史学，不可不先明史学之界说。欲知新史学之界说，不可不先明历史之范围。"[12] 学术分科势不可挡，他指出："学术愈发达则分科愈精密，前此本为某学附庸，而今则蔚然成一独立学科者，比比然矣。"在新史

9　梁任公. 饮冰室文集全编第 2 版 [M]. 上海：上海新民书局,1933:3.

10　华东师范大学吕思勉研究中心编. 观其会通：吕思勉先生逝世六十周年纪念文集 [M]. 上海：上海古籍出版社，2017（09）:21.

11　梁启超. 中国历史研究法 [M]. 北京：东方出版社,1996:170.

12　梁启超. 梁启超文集 [M]. 北京：线装书局, 2009：112.

学家的呼吁下，传统"四部"分类在西学输入之后逐渐转化成讲求"学科性质"的类分方式，专门史得以迅速发展，它不仅拓宽了历史研究领域与内容，还强化了"普通史"的研究深度。

自 1919 年始，以现代学科门类为依据，塑造"中国之过去"的各类"专门史"接连出世，包括"中国哲学史""中国小说史""中国绘画史"以及"书学史"等，新的学科分类也促生了新的理论产生。傅斯年曾言："近代史学，史料编辑之学也，虽工拙有异，同归则一，因史料供给之丰富，遂生批评之方式，此种方式非抽象而来，实由事实之经验。"[13]（《中西史学观点之变迁》，未刊稿）所以，伴随着社会学与历史学等理论和方法在书法批评中的充分运用，现代史学批评顺势而生。

书法作为一门兼具技艺与理论的传统艺术，有着深厚的历史传统。从南朝宋羊欣《采古来能书人名》、南梁袁昂《古今书评》、梁武帝萧衍《古今书人优劣评》，到南宋陈思《书小史》、北宋米芾《书史》、清代厉鹗《玉台书史》等，史评类书法研究从未断流。例如羊欣的《采古来能书人名》以传记体的方式列举了自秦李斯至晋谢安等 69 位书法家，并进行综合评述：

> 陈留蔡邕。后汉左中郎将。善篆、隶，采斯、喜之法，真定《宣父碑》文犹传于世。篆者师焉。杜陵陈遵，后汉人，不知其官。善篆、隶，每书，一座皆惊，时人谓为"陈惊座"。上谷王次仲，后汉人，作八分楷法……[14]

羊欣在文中侧重于记载书法家的师承、轶闻以及历史影响等，鲜有对书法家艺术风格的阐释与研究，[15] 秉承的是"述而不作"的历史信条，这种文体在后来书评中被广泛运用。但这种传记式的记录模式显然不能完成对书法的评判，所以之后在袁昂《古今书评》、米芾《书史》等书论中，可以看到这些书论开始转向以书法家为序，着重记载书法风格，试图脱离以"品次"定高下的传统品评模式。如袁昂论书："索靖书如飘风忽举，鸷鸟乍飞。梁鹄书如太祖忘寝，观之丧目。皇象书如歌声绕梁，琴人舍徽。恒书如插花美女，舞笑镜台。"集中描述了书法家的艺术创作风格。再如以史为名的陈思《书小史》和厉鹗《玉台书史》，已经初具史学之雏形，前者选取了上古至五代的书法家 531 人，分别介绍了每位书法家的姓氏及风格特点。后者收录自先秦至清 213 位女书法家的遗闻佚事。但不论是羊欣的《采古来能书人名》，还是袁昂的《古今书评》，整体而言依然是作品本体"之外"的审美模式，在对书法家与作品进行评

13 欧阳哲生主编.傅斯年全集第三卷 [M].长沙：湖南教育出版社,2003:156.

14 羊欣.采古来能书人名 [G]// 华东师范大学古籍整理研究室.历代书法论文选.上海：上海书画出版社,2013:44-45.

15 羊欣.采古来能书人名 [G]// 华东师范大学古籍整理研究室.历代书法论文选.上海：上海书画出版社,2013:44-45.

价时，并未形成充分的批评，这样的批评效力自然是减弱的。史观此外，王羲之、王僧虔、颜之推、徐浩、蔡希综、释亚栖、欧阳修、蔡襄、黄庭坚、韩性、郝经、虞集等古代书法家也都有"史评"视角的论书，但也均是按照时代顺序对历史上卓有影响的书法家进行概括式总评，少有切实的、具有针对性的审美判断与书学理念的研究。纵然王僧虔的《论书》提出了"天然与工夫""力与媚""骨力""笔力"等审美依据，但具体应用时却在对历代书法家及其书法作品的对比中一带而过，如评价"郗超草书，亚于二王。紧媚过其父，骨力不及也"。面对郗超的草书，其品评点到为止，并未深入艺术审美的评价。不过，从另一层面来说，古代书法理论的内容还是比较完整的，既有论"人"，也有论"书"。只是论人者通常局限在书法家断代与小传介绍，论书者则聚焦在意象式描绘，这也再次证明了古代书法理论零散、缺乏逻辑体系，还不具备通史的视野。诚如钱穆先生所言："大抵古代学术，只有一个'体'。古代学者，只有一个'史'。"[16] 所以，这种写作思路与文体在进入 20 世纪后已经难以适应时代和学科发展的要求。如果一种理论缺乏生命力，那么发展到一定阶段就必将被新的理论所取代。新史学就恰逢其时地弥补了传统书史研究的缺憾，新史学严密的论文体与科学的研究方法弥补和完善了传统书法文论中松散的结构与相对零散的史评观，拓宽了通史的视野以及"社会历史批评"的学术思路。为此，民国学者纷纷利用新史学的治学方法——具体来说即社会历史理论，开始了古代书法史论的重新整理，书法史学批评研究也逐步进入了社会历史批评的转型期。祝嘉在其著作《书学史》的序言中写道：

> 陈思之《书小史》，厉鹗之《玉台书史》，书法家小传也；《书小史》仅至五季而止，《玉台书史》且限于闺阁。米芾《书史》，则书评也，一小帙耳。一鳞一爪，未足以尽书史之用。今人马宗霍《书林藻鉴》所列书家虽众，然重在品评，所录各家评语，有多至数十则者，盖以符其藻鉴之名，非书史也。其有一二译语，原出东人手，所见不广，更不足道！[17]

祝嘉指出了传统书论的不足与缺陷，直言中国古代书论"非书史"，古代书评也难以推动书法的进步。在这样的学术背景下，古代书论中的"史评"传统被重新认识。新史学家利用现代治学手段打破了"述而不作"的历史信条，传统的纪传体、编年体也冠以章节体，形成了条分缕析、章节分明的新文体，"书学史"这一专门史开始崛起。现代"书学史"的研究不仅开

16　钱穆 . 国史大纲 [M]. 北京 : 商务印书馆 ,2010:94.

17　祝嘉 . 书学史 [M]. 成都 : 成都古籍书店 ,1984:2.

阔了书法史学研究的视野，带动了书法批评的理论发展，还推进了"书法学"的快速建设。傅斯年在1918年所发表的《中国学术思想界之基本误谬》一文中专门谈到了"学科"问题：

> 中国学术，以学为单位者至少，以人为单位者转多，前者谓之科学，后者谓之家学，家学者，所以学人，非所以学学也……西洋近代学术，全以学科为单位，苟中国人本其"学人"之成心以习之，必若柄凿之不相容也。[18]

以"学"为单位去认识一门艺术，一来可以避免划科的错位，二来也可以更加深刻地去探索这一门"学科"的内部构成。在汉语中，"学"通常指的是一门健全的学问，它拥有独立的知识体系与研究方法，能够得到全面的传承与发展。所以，当西方的"分科治学"进入国内，犹如化学反应中的催化剂一般加速了中国现代学科的发展，带来了民国的学制改革与新史学革命。今天看民国时期关于书法的文章或著作，会发现"书学"一词广泛普及。关于"书学"的正式定义，首见于陈康的《书学概论》（1943年完稿，1946年出版）。他将"书学"解释为"研究写字的全部学问"，同时强调"书学"需要科学的方法来整理和研究，以传存后代：

> 写字作动名词用，它的学名，叫"书"；作动词用，也叫"书"，或称"作书"。所写的字，学名叫"手迹"，或"墨迹"。也可称作"书"，或借称"书法"。英文叫 Hand Writing。写字的人叫"书人"，写字的方法叫"书法"，英文叫 Calligraphy。写字的学问叫"书学"。可知"书""书法""书学"，三个名词是不同的。"书"是写字的总称，"书法"是指方法部分，"书学"则指研究写字的全部学问。所以"书法"不能包括书学，而"书学"则可包括"书法"。现在既用科学方法去整理，则今后"书学"的界说应为：用科学方法，去研究作书之理论与方法的学问，叫"书学"。[19]

"书""书法""书学"这三个词各有指称，而"书学"则包含了书法这一门艺术的全部。对于"书学"，陈康尤其突出了其学术研究的属性，包括"艺术的研究、中国文字源流与体变、中国书学史、帖学、碑学、书体等"[20]。这些关于"书学"的研究内容，意味着对研究者要求的提升。如麦华三所言："研究者，须有高旷的襟怀，远大的眼光，丰富的材料，精密的方法。"[21]

18　傅斯年 . 中国学术思想界之基本误谬 [J]. 新青年 ,1918（4）: 329.

19　陈康 . 书学概论（影印版）[M]. 上海：上海书店 ,1992:5–6.

20　陈康 . 书学概论（影印版）[M]. 上海：上海书店 ,1992:6.

21　麦华三 . 书学研究 [J]. 学术丛刊 ,1947（1）:73.

关于书法研究的方法，麦华三提出了"三多主义"："一、多看——为搜集名迹后之欣赏工作。二、多写——为欣赏书迹后之实验工作。三、多研究——为实验后之分析比较整理工作。"[22] "三多"里面有"二多"都是围绕着书法之欣赏，也侧面说明了书法的艺术审美被重视，书法批评向来与欣赏紧密相连，都是艺术审美的一部分。所以近代"书法史"研究的开始，意味着新一代知识分子研究思路与研究方法的突破。史学观照下带来的是艺术史、艺术理论、艺术批评的集中突破，书法正式走向了"学科"的建设之路。他们在立足本土学科门类基础上，重视基础学科建设与知识传播，又立志"超轶政治之教育"[23]，广泛吸纳外来文化。这一时期，来自欧美的西学大规模"渗透到中国人的知识体系、价值观念和行为方式"[24]，历史上的王侯将相不再是控制历史和文化走向的主导者，学者的主体地位得以提升，矗立千年的文言文壁垒被击破，传统史学下的书法品评模式也紧随时代进入了现代化轨道，整个学术圈的文化思想呈现了相当活泼的景象。最明显的证据是古代的"论书""书品""书断""书评"变成了"书学""书学史"等。有张宗祥《书学源流论》（1918 年），王岑伯《书学史》（1919 年），诸宗元《中国书学浅说》（1928 年），寿鉨《书学讲义》（1929 年、1930 年），沙孟海《近三百年的书学》（写作于1928 年，发表于 1930 年），孙以悌《书法小史》（1934 年），祝嘉《书学史》（1941 年）、《怎样复兴我们的书学》（1943 年）、《书学之高等教育问题》（1944 年）、《书学格言》（1944 年），刘季洪《中国书学教育问题》（1943 年）、李心庄《书学之天才与工力》（1945 年）、沈子善《中国书法学述略》（1944 年），吕咸《书学源流考略》（1945 年）、麦华三《书学研究》（1947 年）等关于现代书法史学的思考。因此，严格意义上来说，"书学史"是一个中国近代才出现的概念。在民国学者的努力下，书法史的研究不再依附于典籍的整理、书法家的传记、作品的品评，而发展为一个独立的专门学科。史学家顾颉刚尤其肯定了沙孟海的《近三百年的书学》，他说："美术史的研究，方今正在萌芽之中。美术是一种专门的技术，非内行人，是无法深究它的历史的，而中国美术家，新的一派所学的是西洋的美术，对于本国的美术史，研究起来，当然有相当的困难；而旧派的美术家，又往往缺乏历史的观念和方法，所以中国美术史方面研究的成绩，并不十分丰富……关于书法史的研究，著述极少，沙孟海先生的《近三百年的书学》，便算是较有系统的作品了……"[25] 顾颉刚对于现代书法理论变革给予了深刻关注，首先他将书法列在美术史的范畴，然后引用沙孟海的文章来说明古代文论如何缺乏历史的观念和研究

22 麦华三 . 书学研究 [J]. 学术丛刊 ,1947（1）:73.

23 蔡元培 . 对于教育方针之意见 [G]// 陈元晖主编 ; 璩鑫圭 , 唐良炎编 . 中国近代教育史资料汇编 : 学制演变 . 上海 : 上海教育出版社 ,2007:617—623.

24 李天纲 . 艺术科学论 [M]. 上海 : 上海社会科学院出版社 ,2017:2.

25 顾颉刚 . 当代中国史学 [M]. 沈阳 : 辽宁教育出版社 ,1998.03:113.

方法，进而肯定了民国学者之于"书法史"研究的突破与理论贡献。

梁启超曾明确提出："治专门史者，不惟须有史学的素养，更须有各该专门学的素养。此种事业与其责望诸史学家，毋宁责望诸各该专门学者。"[26] 书法的研究，除了"史"的整理外，更需要从全面的艺术史观出发，言明书法的历史发展规律与本体价值。但由于民国书法处于古今文化交替的阶段，不论是从理论体系还是研究方法上都不成熟，还难以支撑起"学"的架构。所以在民国书法教学体系中，书法依然是划在"科"之列，隶属于"国画科"。但西方"分科治学"的理念与学科分类法还是坚定了民国学者对于书法学科建设的信心。蔡元培强调："不论哪种学问，都是先有术后有学，先有零星片段的学理，后有条例整齐的科学。"[27] 所以自1918 年蔡氏呼吁建设"书法"专科起，"书法学"的现代探索之路就如火如荼地开始了。具体表现在三个方面：（一）学术依托——成立专门的艺术院校，以完成建设"书法学"的夙愿；（二）研究阵地——创立专业的书法刊物、社团，举办展览活动，汇总和传播最新的书法研究；（三）理论成果——不断推出具有学科意义与史学观照的学术文章与著述。参与书法教学与书学史撰写的这批民国学者大多有着良好的传统史学基础与文学修养，但并没有局限在信古或尊古的传统思维模式里。就如库恩所言"范式的转变是一代人的转变"[28]，他们是一群"经历了相同的教育和业务的传授、吸收了相同的技术文献、获得了相同的学科训练的科学专业的从业者所组成的"[29]。有的学者尽管没有留学背景，但是他们普遍拥有良好的传统国学教育，具备扎实的传统治学功底，又有着开放的学术理念以及与时俱进的治学热情，如王岑伯、王治心、孙以悌、沙孟海、蒋彝、祝嘉、刘季洪、陈公哲、陈康等新史学代表纷纷投身于书学史与书法学的现代革新中。他们采取新史学的理论研究方法，利用分章概要式的写作体例，从历史、美学等多视角对古代书法品评进行整理与反思。这些研究既保留了书学传统，又提出了自我对于书法的新认识，借助"书论""书史"等体例将零散的古代书法文献串联起来，还吸纳了如"艺术""美术""线条""造型""抽象"等外来词，融入书学史的撰写中。民国学者基于传统文化基础，积极吸纳西方社会学、历史学等理论和方法，分析书法作品与书法作品背后社会现象的内在联系和发展过程，探讨书法与社会历史之间的复杂关联。从社会的和历史的两个视角，推动了书法批评的理论化、明晰化、系统化，并逐步生成了社会历史视角的书法批评范式。再如孙以悌的《书法小史》，尽管全书仅存前三章，包括文字体变、书学考源和指法辨微，体量较小，是作者撰写《中国书法史》的初始章节。但孙以悌已然运用通史的视野去考察书法的发

26　梁启超 . 中国历史研究法 [M]. 上海：上海人民出版社 ,2014:30.

27　蔡元培 . 美学的进化 [G]// 蔡元培 . 蔡元培美学文选 . 北京：北京大学出版社 ,1983:122.

28　[美] 库恩 . 科学革命的结构（中文版）[M]. 李宝恒，纪树立译 . 上海：上海科学技术出版社 ,1980.

29　[美] 库恩 . 科学革命的结构（中文版）[M]. 李宝恒，纪树立译 . 上海：上海科学技术出版社 ,1980:177.

展与历史地位，并对构成书法艺术的先决条件、书法"技"与"道"的关系等问题进行了专门的说明。在"书学考源"这一章中，孙以悌指出构成书法艺术的条件有三："点画、结构、布置"，强调三者同时存在才是书法作为一门"艺术"的先决条件，又将古代书论中常见的品次分类以更加直观的条件进行了限定，以此讨论了甲骨刻辞、彝器款识、古文籀文小篆、秦汉隶草等是否具备了艺术的属性。例如，他认为"甲骨文布置之漫无法度，无法度即无技能之可言也"，指出只有技法、法度兼备才算得上是甲骨文书法，其批评的思路是以"艺术"为前提的，这也是社会历史批评研究中的极其宏大的一项突破。在上述理论成果中，可以看到他们不再局限于人物或风格的记述，而转向对书法艺术身份、书法时代性价值的关注，内容各有千秋，在思辨中塑造了新的理论思考视角与批评理念，同时在"批评"中推动了书法学的建构。

综上，民国学者在书法批评研究中所坚持的社会历史观已经非常清晰，基本观点和方法具备了体系化的基础，而社会历史视角的探索对于书法学科的建设更具价值。因此，20世纪二三十年代也成为书法学科建设的关键期。如钱穆所言："'30年代的中国学术界已酝酿出一种客观的标准'。所谓客观标准，指的即是相关的学术机构与学科共同体建立起来，学术有了新的评价体系。"[30] 明乎此，在西方分科治学的引入、新史学革命以及新出土文献、考古学的兴起这样的学术研究背景下，书法专门史逐步成熟。这一过程中所确立的审美观、历史观等都成为近代书法批评的理论基础，社会历史批评范式则成为现代书法进步与发展的根本动力。

三、书法艺术审美时代变迁的历史思考

书法之所以走向学科化道路，除了西方分科治学与新的研究方法的引入，最为关键的是书法在进入20世纪后逐渐从古代的实用与功利中解脱出来。它不再受制于实用所需，也没有官方政权、科考制度等附加条件的干预，真正开始了对"美"的追索，这也是书法艺术身份得以确立的关键一环，同样也是史学批评家尤其关注的艺术审美时代性问题。就像民国学者陈康在《书学概论》中所分析的："艺术既不能离开时代，现在的时代是科学化的，利用科学的方法，整理中国旧的艺术品，更为需要。书为中国特品，虽以年代久远，大多丧失，然历代相传可为依据的，今仍不少。现在来整理研究，以传存后代。勿使沦亡，尚不算迟。"[31] 今天的书学研究者，要利用历史学的研究手段，分析不同时代书法艺术的独特风格及其背后的原因。唯有此，才能清晰地认识到书法审美的历史变迁。细数目前可见的历史文献与图像，可以清晰地看到古代书法走的是一条从艺术到工艺再到艺术的曲折道路。

30　复旦大学历史学系,复旦大学中外现代化进程研究中心编.中国现代学科的形成 [M].上海：上海古籍出版社,2007:6.

31　陈康.书学概论（影印版）[M].上海：上海书店,1992:162.

图 2-2 东汉《熹平石经·尚书》（局部）　　图 2-3　东汉　《石门颂》（局部）

中国历史上最早的儒家经本——《熹平石经》（图 2-2），文字内容包括《周易》《尚书》《诗经》《仪礼》《春秋》《公羊传》《论语》等七种经书，刊刻于 175—183 年，历时八年之久，原石曾立于洛阳城南的开阳门外太学讲堂（遗址在今河南偃师朱家挖档村）前，这是皇权权威下"最高水准"的典籍范本，为国之重器，相当于古代教育系统颁布的标准教材。石经由东汉书法家蔡邕用标准的八分隶书体书丹（后世有质疑，考证非蔡邕一人完成），史载当时观摩学习以及抄写经书者络绎不绝，"车乘日千余辆，填塞街陌"，被天下儒生奉为书法典范。因为并不是所有人都有条件亲临太学观视摹写，所以这也刺激了早期的传拓技艺，据说王羲之早年也曾临习熹平石经的拓本。[32] 尽管董卓火烧洛阳后，太学荒废，石经遭受破坏，但石经在当时的影响力无疑是巨大的，这也是历史上首次对书法的规范。相较于东汉其他成熟的隶书作品，如《石门颂》（图 2-3）（148 年）、《礼器碑》（156 年）、《封龙山颂》（164 年）、《张迁碑》（186 年）等碑刻，《熹平石经》在用笔与结体上更趋方正平稳，章法也多是整齐肃穆，这一风格在

32　吕章申主编 . 秦汉文明 [M]. 北京：北京时代华文书局 ,2017:61.

后代帝王的推广下发展得更趋极致化。发展到唐代，唐隶（图2-4）在取法上极其严谨，偏向于字形端正、线条光洁的统一化审美，与古拙厚朴、一碑一风貌的早期汉隶相比已然大相径庭，可见官方之审美趣味对于书法风格走向的作用力之大。隋代开始"以书取仕"后，书法更是进入了"工艺式"的审美阶段，不论是楷书还是隶书，都愈加强调规范与整齐。如备受明成祖朱棣推崇的沈度书法，其作品笔法纯熟，书风秀丽流美，温润圆浑，被明成祖称誉为"我朝王羲之"，[33] 并将其书法以"台阁体"的名义广泛宣传，号称"博大昌明之体"。这种被严格规范化后的书风在社会上全面普及，就连《永乐大典》的缮写，也是在朱棣的建议下，由40名专业的学子以"台阁体"的方式写就，之后在官方一代代流传。发展到清代，科举制愈加严苛。康熙与乾隆这两位皇帝，一位喜欢董其昌，一位喜欢赵孟頫，在他们倡导下发展起来的"馆阁体"更是被模式化，"专尚楷法，不复问策论之优劣"，线条光洁，结体正大，墨色浓黑，甚至越呆板越好，"乌光方"成为清代科举的不言自明的审判要求。这种书风直接渗透到科举考试中，学子们在科考中因为"字迹"不规范而名落孙山的比比皆是，但这也并非董、赵二人的特色，究其原因还是受帝王特殊喜好迫使有志投身仕途的古代士子们不得不走了一条"狭隘"的书法道路。如《宋恕集》中评价清代科举时写道："殿试一甲，世以为至荣；编撰编检之职，世以为至贵；然问其所以得之者，小楷也。苟小楷不工，虽有经天纬地之学，沈博绝丽之文，不能得焉。优拔贡生之朝考也，亦以是为等差。"[34] 如果字迹没有朝着秀美、工整、一丝不苟的路线发展，几乎就丧失了拔头筹的机会，这段历史值得我们进一步反思。因为，这些书法家都有着良好的书学基础，但他们笔下的点画、结体、章法被标准与规范化之后，那他们的书法创作还是艺术吗，还是仅仅是一种形式。

对此，沙孟海在《近三百年的书学》中将这些饱受馆阁体限制的文人学士们比作裹小脚的妇人[35]。否定了那些囿于"标准审美"下的书法作品，强调书法如果要立于艺术之流，必须保持艺术的基本属性，也就是个性、想象力以及创造力。当书法作品的面貌越来越相近时，其艺术的特性反而在不断弱化，艺术的灵魂也在不断消失。对于写了一辈子台阁体的书法家而言，日复一日地勤勉书写并不能够真正地支撑起"书法家"的身份。即便他们在内心深处有着对多元书风的思考，但若长期被科举制度所束缚，无形中驱使他们的书法技法更趋于"工艺式"标准，那么其自身的艺术创造自然会受到抑制。傅山在记述其学书经历时说："吾幼习唐隶，稍

33 典出明·李绍文《皇明世说新语》："太宗征善书者，试而官之，最喜云间二沈学士，尤重度沈度书，每称曰：'我朝王羲之。'"佟玉斌，佟舟编．诗书画印典故辞典 [M]．北京：长征出版社,2001:497.

34 胡珠生编．宋恕集（上册）[M]．北京：中华书局，1993:9.

35 沙孟海．近三百年的书学 [J]．东方杂志,1930（27）:1–17.

变其肥扁，又似非蔡、李之类。既一宗汉法，回视昔书，真足唾弃。"[36] 从"唐法"到"汉法"，傅山在"求古"完成了对隶书（图2-5）的重新思考与重新认识，他在对秦汉隶书的学习中改变了唐隶沿袭下浮华造作的点画风貌，融入了篆书的用笔与结字，打破了过去所流行的"书匠式"结体，从整饬规范到开始探寻个性，探寻书法艺术的创造性价值，最终完成了书法"艺术"身份的回归。

事实上，书法的"艺术"价值自古就有，但因为各个时代审美理念的不同，致使每个时代的书法追求及所达到的高度不尽一致。所以，社会学和史学视角下的书法批评研究，必然要涉及艺术审美的时代变迁，考虑到社会发展对艺术审美的影响，尤其是古代官方政权对于书法的干预，对于一个时代书法风格的影响是巨大的，书法现象中的政治的和阶级的烙印，是不可

图2-4 唐 李隆基《石台孝经》（局部）

图2-5 清 傅山《五言诗隶书轴》[37]

36 傅山著，尹协理主编.《傅山全书》卷一，山西人民出版社.2016.4.《吾家三世习书》文中的"蔡、李"是指唐代隶书名家蔡有邻和李潮。

37 刘江、谢启源著.《傅山书法艺术研究》.太原：山西人民出版社

忽略的事实，这也是社会历史批评理论所关注的内容。就像陈康在《书学概论》中所总结的：
"艺术是时代的产品，无论是为艺术而艺术，或是为生活的艺术，如果离开时代，都是没有价值的。"[38] 由于古代书法碑版墨迹在流通上的局限性，书法的"时代性"特征显得更为突出。随着 20 世纪"书学史"与"书法学"的快速发展，古代大量的墨迹、刻帖、碑版被刊印成册，书学研究者得以从完整的"史学"脉络去把握书法的传承，去全面审视书法审美的历史变迁，去认识和了解历代书法艺术风格及时代精神。以此为背景，学书者也备受裨益，他们可以全面地学习历代碑帖，从而形成自己的书法认识，进而以更为纯粹的艺术视角去选择适合自己的书法内容。就像吴景洲在谈学书路径时，肯定了"杂临各家"的学书路线。因为书法的学习一定要建构深刻的历史视野，这样才能真正判断和知晓古代书法名家的优长与特点，同时选择适合自己的碑帖。再如梁启超在《书法指导》中所肯定的"学许多家，兼包并蓄"，在充分临习过多种碑帖后，再回归到"一家"的学习中，这样的书法学习才不会偏于一隅。书法批评家和创作家只有全面地认识到书法艺术审美的时代变迁，社会历史视角下的书法批评才能真正开展并获得实效。

所以，在历史的长河中，书法的审美是在不断变换发展中的，"整齐划一"与"个性创造"就像书法艺术的杠杆，两侧都充满了"力量"。若有外力干预，则会在不同的时间段有不同的力量倾向，这说明了时代环境对于书法审美的直接导向作用。因此在"新史学"尤其是社会历史理论的指导下，民国时期不同版本的书学史先后问世，书写者在撰写的过程中，都不同程度上对传统书法理论进行了重新梳理与总结，通过对历代书法家及其作品的综合审视做出有效的批评判断。社会学、历史学、新史学相融合所形成的社会理论相关成果逐渐成为书学批评范式的学理基础，这也是社会历史批评理论体系建设的缘起。

第二节　社会历史批评的理论体系和内在逻辑

清末民国初期的中国在形式上是有自己政府的独立国家，但国家的政治、经济和文化等社会各个方面都深受到外国殖民主义的控制和奴役。这一阶段的中国尽管在社会发展形态上是半封建的，但彼时整个国家实际上已经被动进入现代化社会。随着西方资本主义的经济、政治、思想文化等影响不断深入和不断发展壮大，"史学""社会学""新史学""美学""心理学"等越来越多的西方哲学思想和学科理论与中国传统书法研究实现了快速融合。学术界对于"科学主义"的向往拓宽了传统书法研究和书法批评的视野，开创了中国书法研究和书法批评的新纪

38　陈康．书学概论（影印版）[M]．上海：上海书店，1992:162.

元。王国维在《国学丛刊》序中写道："然治科学者，必有待于史学上之材料，而治史学者，亦不可无科学上之知识。"[39] 在科学主义思潮的快速推进中，社会历史理论成为 20 世纪以来中国学术界运用最早且最为普遍的方法论之一。该理论为人类社会的起源、本质和发展规律等一般问题的观点和理论体系，是人类对自身相互交往活动的条件、过程和结果的反思，主要研究各类社会现象的内在联系及其发展过程。随着西方分科治学和科学的分化，社会历史理论逐渐从社会学、历史学等具体的社会科学中独立出来，不仅成为社会科学研究的一个重要理论，而且开始发挥作为世界观（历史观）和方法论的作用，并成为民国书学研究者的批评理论基础。

首先，他们从社会发展的视角，重新审视传统的品评方法。从"书史"出发，分门别类地去重新整理历史遗留下来的诸如品评的方法、碑帖关系、书法风格等专门问题，形成了一系列书法通史、专门史、断代史和书法家个案研究等学术成果。例如与民国时期最近的清代正是"尊碑抑帖"之风极盛的时候，"碑学之兴，乘帖学之坏"，崇北碑而贬南帖，"尊魏卑唐"，时人几乎一边倒地支持碑学的复兴，"行草之法尽失"的弊病开始显现。对此，民国学者纷纷发声，从沈尹默"出碑入帖归于帖"的"帖学"呼声到"碑帖于一炉"的沈曾植的书法实践，甚至于早期极力倡导碑学的康有为在进入民国后也不得不发出了"前做《书镜》有所为而发，今着使我再续《书镜》，又当尊帖矣"[40] 的感慨。所以，民国学者通过"社会历史批评范式"从书法艺术不同历史时期出现的文化现象间的内在联系及其历史发展过程分析入手，重新审视了古代书法审美的评价传统，碑帖之美、碑帖之弊都得以重新梳理。

其次，辩证分析古代书论的审美误区，科学整理中国书学。这方面的代表人物主要是沙孟海、祝嘉、张宗祥、麦华三、徐谦、陈康等史学家。他们指出品评思维下的文论除了缺乏逻辑与体系建构外，还有一点则是源于古代中国书法向来重现家族传授，致使书法之理论与技法都极其神秘。如陈康在《书学概论》自序中所言，"惟中国民族，素以含蓄为美，古来许多学术，都不见传于世，偶有一二得传者，亦玄玄其说，奉为枕秘，于书法亦然。钟繇说：'笔者天也，流美者人也，非凡庸所知。'蔡文姬述其父邕作书，梦神授笔法。即如执笔之拨镫五字法，或作马镫解，或作拨镫势，聚讼千载，莫衷一是；其他杂以阴阳，附以八卦，支离捃摭，故示神妙者，比比皆是。语云：'家学渊源'，盖指中国人治学，多由家庭传授，枕秘不可以为外人道也。书学的方法，其重要如彼，而历代相传，其诡秘又如此。然则书学怎么能昌明呢？……中国书学须要科学方法整理，诚为迫切需要。"[41] 所以，陈康在该书中辨析了中国

39　王国维 . 人间词话 [M]. 合肥：安徽文艺出版社 ,2015:170.

40　任启圣《康有为晚年讲学及其逝世之经过》所载，其中《书镜》即《广艺舟双楫》。中国人民政治协商会议全国委员会文史资料研究委员会编 . 文史资料选辑・第 31 辑 [M]. 北京：文史资料出版社 , 1962：240.

41　陈康 . 书学概论（影印版）[M]. 上海：上海书店 ,1992:2.

书法、书学、写字的概念后，又对中国书法的价值进行总论，之后便落脚到书法本体内容的论述，包括学书修养、帖的选择，进而单论书法的"执笔""运行""结体""布白"这些具体的书法学习方法，还单论了"帖学""碑学"及各书体的代表作，阐释其各自的风格表现及用笔特，打破了古代书论中对于书法方法的回避与遮盖。凡此种种，民国学者在传统史学书论的思路上，融合了新史学和社会历史理论的，写作方法，带来了文体的现代转换，既有延续传统通史、断代史的体例，又有按照书体划分的逻辑体系，还有按照书学内容分布的专著民国书法文论的写作体例发生了巨变，传统史学一脉的书法理论在社会历史批评范式中开始觉醒，并成为现代书法批评建设的理论基础。

一、书法"通史"的现代变革

自古以来书法理论都有"史"的研究，不论是羊欣的《采古来能书人名》，还是袁昂的《古今书评》、梁武帝萧衍的《古今书人优劣评》、陈思的《书小史》、清代厉鹗的《玉台书史》，皆如祝嘉所言"一鳞一爪，未足以尽书史之用"。这些以"史"为出发点的书论，要么是撰写书法家传记，要么是以书法家为序，对书法风格进行诗性描绘，难能从艺术本体出发，去串联和审视该书法的历史发展。对此，民国学者在"书法学"的学科建设中，融入了新的学术理念和逻辑方法，以"通史"和社会历史的视野，去揭示书法现象内在联系及其发展的某些规律，就如黑格尔将全部的美（自然美和艺术美）"描写为一个过程，即把它描写为处在不断的运动、变化、转变和发展中，并企图揭示这种运动和发展的内在联系"[42]一样，重新构造书法史的内部逻辑。一方面，运用社会历史理论，反思书法作品创作过程中人与社会相互交往活动的条件、过程和结果，进而改造传统断代史中"述而不作"的思维模式。另一方面，关注书法及书法现象的发展过程，从历史发展的视角按书法源流、书体等层次划分新的体例，传达了强烈的书法审美与批评理念。这也是社会历史批评范式最大突破，即将书法史作为一门艺术发展史并放在一定的社会发展背景下去重新认识。

张宗祥1918年撰写的《书学源流论》，全文分为七篇：原始篇、物异篇、时异篇、势异篇、人异篇、溯源篇、篆隶篇（附章草）、（附）鉴赏篇。既有书法性质讨论，也有书法的历史溯源与创作的讨论，还有专门的书法鉴赏，通过"源""流"之分、史论结合的方式，去分析书史上的书法家、书体、书法工具、书法风格和书法现象，篇与篇之间内容或有交叉、重叠。该研究融合了社会学、历史学与艺术学等理论，整篇文章的研究范围与研究方法都有着比较清晰的界定与选择，初步进行了书法学科的现代体系思考。尽管文末的鉴赏篇仅作为附加篇

42　[德] 马克思，恩格斯. 马克思恩格斯选集（第43卷）[M]. 北京：人民出版社,1995:63.

出现，但他针砭时弊，提出了"忌成见""忌附和""忌妄议""忌薄今"四点批评的基本要求。文中写道："鉴赏书学当先辨其流派，流派既明，然后就而究其用笔之法。法合矣，字形虽变不害其工；书名虽微，不掩其善。法果不合，然后从而议其得失，尚未必其果失也。予深慨世无真知灼见之人，目见者尚与不见相同，故历指其弊，以为此篇，附于卷末。"对于书法的历史发展而言，张宗祥的研究思路是开放的。他强调艺术发展的自然规律，"论书者但当心知其源，若因时代之先后而有异同，此不足以定书法家工拙之评也。"将书法史视为一个不断发展的历史，它有自身的逻辑，也有自身的时代价值，而不是一味地去仰望古人。这种在书法史的源流观照中生发出来的对艺术时代精神的肯定，在民国多位学者的文论中都有体现，社会性和时代性成为社会历史书法批评一个重要突破。

真正以"史"命名的并遵循传统断代史结构的书学著作应该从王岑伯的《书学史》谈起。该书出版于 1919 年 8 月，由邢台华东印刷局印刷，北京大学出版部总售，各埠各大书局分售，是目前可见的中国最早的《书学史》。但在后来的书学史发展中，除了《教育月刊（哈尔滨）》在 1929 年第 3 卷第 1、2、3、4 期连载，之后的文献鲜有提及该书，不为学界所知。直至 2010 年 5 月，祝帅在《中国美术馆》杂志发表《"中国书法史"研究的历史生成：以王岑伯、沙孟海、孙以悌、胡小石、祝嘉为中心》一文，关于王岑伯的《书学史》才得以从这段尘封的历史中再现。2018 年，叶康宁将王岑伯与祝嘉二人的《书学史》合录，出版了《书学史·两种》。由于祝嘉《书学史》的影响之大，直到今天学界还是广泛地将祝嘉《书学史》（1947 年）界定为我国现代第一部书学史，网上也仅仅只能检索到祝帅与叶康宁对于王岑伯书学史的研究，可见其关注度并不高。王岑伯（1886—1973），原名俊、俊臣。直隶（河北）乐亭人，清末拔贡。1913 年毕业于北京大学，曾在李大钊的介绍下进入北京大学图书馆工作，任北京大学助教。这个阶段的北大在书法史上是当之无愧的先驱者，先是有 1917 年"北京大学书法研究社"的成立，后是 1918 年蔡元培在学校开学典礼上提出的"书法专科"建设，而王岑伯的《书学史》出版于 1919 年，基本可以推断该文是在北大任职期间所写。尽管后来王岑伯在近代书法史上几近消失，但其著述的价值与地位是不可磨灭的。

王岑伯的《书学史》按照断代史通例，分为四编十九章，分别是：第一编，上古：黄帝至三国之末。后附三章：创作之期、推衍之期、上古期书法家总论；第二编，中古：晋至南北朝之末。后附三章：两晋书学、南朝书学、北朝书学之研究；第三编，近古：隋唐五代。后附四章：隋之书学、唐之书学、五代之书学、近古期书学之研究；第四编，近世：宋至清之末。后附八章：庆历书学、熙宁以后之书学、南渡后书学之衰微、金之书学、元之书学、明之书学、清之书学、近世期书学之研究，文体结构体例庞大。作者在"凡例"中对该书的结构作出说明："本书编辑用分期之法，特重变迁，不详考据，又略于上古，而详于中古以下。

近世期至明清之间，书法家虽多，要皆不出唐宋范围，故亦略焉。"[43] 王岑伯清晰地划分了该书的章节分布，从上古三代开始讲起，直迄晚清，除第一编是对字体（古文、大篆、小篆、隶书、飞白书、草书、行书）的阐述外，后面的四编贯穿了不同时代的艺术家或艺术流派或书体内容的撰写。如明代书学一章中只选取了祝允明、文征明和董其昌三人，分析他们的书学背景与书法风格。但在清代书学一章中，则分为篆书法家；隶书法家；真、行、草诸家，他在"真、行、草诸家"一节中写道：

> 清代以楷书取人，词林为世所贵，故善真、行、草书者，较篆、隶家为尤众。乾、嘉、道、咸之间，名家辈出，然以拘拘法度之故，致不能轶乎唐、宋，终落明人窠臼，殊可惜矣。阳曲傅山青主之所以冠绝群伦者，亦正由于开国之初，未为常法所束缚耳，自后盖莫之比者。[44]

王岑伯在这一节中先是总论，指出清代书法拘于法度而落明人窠臼，以此反向说明傅山之所以冠绝群伦，正是因为没有被"常法"所束缚。那么，关于"常法"对书法创造力的磨灭，便是王岑伯书法审美观的结论之一，也成为他书法批评理念的准则之一。王岑伯的书学史没有局限于某一人某一事，也没有停留在对古代品评书论的辑录上，而是从学术整体风貌出发，且每一编的最后一章都是以"研究"结束。尽管此书鲜有论及书法技法，但反而更加促进了其社会历史观下艺术理念的生成。所以不论从体例还是内容上看，已经具备了完整的书法发展通史的视野，后来的书法史基本都是遵循该写作模式，王岑伯的《书学史》也当之无愧地成为第一部中国现代书法史。

至 1930 年，沙孟海《近三百年的书学》[45] 面世，该书也继王岑伯《书学史》之后，对中国书法史研究产生了极为重要影响的文论。《近三百年的书学》不是完全的断代史，而是选择了清代书法作专论，从明思宗崇祯元年（1628 年）说起，直至沙孟海生活的 1928 年，对这 300年的书法进行了宏观的审视和梳理。他将清代书法分为五派，列导言、清代书法家生卒列表与总述三个部分。第二部分是论文的主体，作者将清代书法分为五派：帖学——以晋唐行草小楷为主、碑学——以魏碑为主、篆书、隶书、颜字。沙孟海列举了每派代表书法家并加以评论，又选择了各派部分书法家对其学书经历以及书法风格做了简要的评论，共三十人，重点评论了四人。作者自己概括说："择其比较富于创作性的，标举出来，加以批判，大约十分之

43　王岑伯.叶康宁编.书学史 [M].上海：上海书画出版社 ,2018:6.

44　王岑伯.叶康宁编.书学史 [M].上海：上海书画出版社 ,2018:66.

45　沙孟海.近三百年的书学 [J].东方杂志 ,1930（27）:1–17.

七是客观的口吻，十分之三是主观的见解。末后还有关于书学的几个零碎的意见，附带着说说。"[46] 在该篇论文中，沙孟海言辞直截了当，提出关于书法认识上的误区以及发展传承中的某些缺失，颇为犀利。例如在谈到明末书法家王铎时，认为社会上很多学者因为其"贰臣"身份而否定了其书法价值，书法批评将书法作品与"书法家品格"相联系，则已经偏离艺术批评的方向。评价刘墉时说："我最不相信康有为'集帖学之成者刘石庵也'这句话。刘墉的作品，有如许声价，多半是因为他的名位而抬高的（赵孟頫、董其昌等也有些这样）。他的大字是学颜真卿的，寻常书翰，只分些苏轼的厚味来，很少晋人意度，不知南海先生的话从何说起？"[47] 认为包世臣评价刘墉的"意兴学识，超然尘外"是对的，当然，刘墉的书法，以及同时期都盛名一时的王文治、梁同书等书法家的书法，终究不能归于"书学的上乘"源由就是不能从"社会地位"关照社会价值。这就是从古代伦理式书法批评中衍生出来的一个陋习，古人常常因为"品格""名望"而给书法作品增添了太多附加价值。事实上，"艺术的真价值是一个问题，作者名望的大小又是一个问题"，不论是"品格"还是"名望"，事实上都不会影响作品的高下，我们需要做的是纵横古今书作，对眼前的作品作出"真"的价值判断。俄罗斯作家索尔仁尼琴说："一句真话比一个世界还重。"[48] 这个"真"，便是发自心底的"真批评"。受中国传统"知人论世"的品评观影响，学者们在认识社会历史问题时，很难像考察自然现象那样保持观察的客观性。沙孟海明确提出，书法批评和书法价值判断不应该受书法家的"品格"和"名望"影响，这一点已经超越了当时主流的书法理论观，由此可见沙孟海鲜明的社会历史观以及极强的理论思辨能力。

除了关于书法作品与书法家品格的辩证思考外，沙孟海还对碑帖之关系进行了深入的探讨。他在《近三百年的书法》中将书法分为"碑学、帖学、篆书、隶书、颜字"五派，也是首创，超越了传统断代史的写作体例。这是结合书法观念史的写作模式，将碑学与帖学置于同等地位。该文撰写于民国初年，彼时社会整体还笼罩在清末习碑的热潮中，但沙孟海在对碑学与帖学进行综合分析后，写道："如果比起造诣的程度来，总要请帖学家坐第一把交椅。"所以沙孟海的视野是笼罩在碑帖二脉的前期成果与未来道路上全面考察的，并无偏袒之嫌。1949年后，沙孟海还针对此问题再次重申，他说："把碑与帖对立起来，那也是偏见。明朝人对帖学功夫最深，书法名家如祝允明、文征明、王宠、董其昌、张瑞图、黄道周、倪元璐，王铎……继承宋、元传统，大有发展。……我们学习书法，应当兼收碑帖的长处，得心应手，神明变化，没有止境。我们对待历代碑帖，都必须有分析、有批判，吸收其精华，扬弃其糟粕，

46　沙孟海. 近三百年的书学 [J]. 东方杂志,1930（27）:16-17.

47　沙孟海. 近三百年的书学 [J]. 东方杂志,1930（27）:5-6.

48　胡磊. 城乡中国的文学想象 [M]. 广州：花城出版社,2010.（7）:118.

决不可盲目崇拜，也不能一笔抹煞。"[49]（《碑与帖》，原载《书法》1979 年第 4 期）沙孟海对于碑帖的认识，自始至终都是运用社会历史批评范式，由古观今，同时指出书坛存在的问题，而这个问题之所以跨越半个世纪还在讨论，也说明一个时代的书法追求在书法史上的影响之重。此外，关于碑帖的思考在祝嘉、胡小石等学者的书法创作与书学理论中都有直接的体现。如祝嘉早年受包世臣、康有为影响，对碑学极为迷恋，认为北朝楷书风格无所不包，采取的是"临碑倦了又读，读倦了又去临碑"（《书学·自序》）的路子。在《碑学·自话》中称："予则谓六朝之碑，无一不从隶出，或且参以篆法"，宣扬蔡邕的"疾涩说"、傅山的"四宁四勿"、康有为的魏碑"十美说"。祝嘉早期不论是书学研究还是书法创作，皆服膺于碑板。但从其后期的学术研究，我们也可以清晰地看到他对待碑学的态度愈加理性，他说："晋代之碑，虽已渐由隶书为楷书，然楷书至南北朝始大盛行，而楷法至南北朝亦已登峰造极，不能再进。自隋以降，渐入薄弱呆板之途，而不能自拔矣。"[50] 同时，也开始重新审视甚至怀疑包、康二人的书法观。如康有为称伊秉绶、邓石如、刘墉、张裕钊四人"皆集大成以为楷"，认为"集分书之成，伊汀州也；集隶书之成，邓顽伯也；集帖学之成，刘石庵也；集碑学之成，张廉卿也。"对此，祝嘉回应道：

> 汀州之分，石庵之真，学者于康氏之评，尚无异辞。廉卿虽气魄雄厚，然其布白犹未免平直若算子，尚乏疏逸之妙，不能无疵。何子贞由鲁公以上追秦汉六朝，所取极博，功候殊深，当为第一流书法家，康氏论不及之，何也？赵㧑叔专工北碑，康氏虽有靡靡之讥；然体态妍丽，能自结撰，亦自成家，未可厚非也。包氏虽首倡碑学，且自负其学博功深，然亦仅能以真行小字传，余不足观也。[51]

祝嘉指出，廉卿（张裕钊）的书法虽气魄雄厚，但他的结字空间布白如算子般平正，缺乏疏逸、自在之妙，并不能作为碑学大成之代表。而何子贞（何绍基）的书法由颜真卿上追秦汉六朝，赵㧑叔（赵之谦）北碑功力也极深，康有为皆未论及。可见祝嘉并不完全认同包、康二人的书法理论观。对此祝嘉在《书学史》中写道于"将前人的遗著，经过一层尝试的功夫，认为确实可靠的，力求通俗化的介绍出来"，在对前人遗嘱剖析的过程中，触入自己辩证的学术分析。不难看出，祝嘉所运用的同样是社会历史理论，他以客观、辩证的态度去阅读古代书法

49　祝遂之编 . 沙孟海学术文集 [M]. 杭州：中国美术学院出版社 ,2018:137.

50　祝嘉 . 书学史 [M]. 成都：成都古籍书店 ,1984:81.

51　祝嘉 . 书学史 [M]. 成都：成都古籍书店 ,1984:321.

理论，通过分析历代书法家的作品，鞭辟入里，全面整理古代书法史料，先后出版了《书学》[52]（1935 年 12 月南京正中书局出版）、《愚庵书话》（1937 年，由柳诒徵题签，南京萃文书局出版）、《书学格言》（1943 年成文，1944 年重庆教育书店出版），在 1941 年时完成了《书学史》（1947 年上海教育书店正式出版）这一重要著作，其中的艺术理念皆是社会历史书法批评观下的理论思考。

祝嘉的《书学史》出版于 1947 年，已近民国末年。相较于王岑伯的《书学史》，祝嘉的书法"社会历史观"更加明确。比如前文所述的重视书法现象的内在逻辑及发展过程，重视史料辩证，在对历代书法的总论中阐释了其书法批评态度。此书沿用断代史通例，一章一朝代，共 15 章，起自商以前书学，终于晚清末年，但对于书风差异较大的朝代，又分而论之，如西汉与东汉、西晋与东晋、南朝与北朝，在每一章前首先进行总论，概述各时期的书体变迁、法书流传，以社会史和文化史视角对历代书学进行梳理，这也是蕴含其书学理念的主要部分，总论之后择取历史上代表性书法家进行分论，"全书共录 2063 名书法家，引征典籍 500 余种"[53]。不同于沙孟海简洁的史学架构与主观阐释，祝嘉的《书学史》按时代顺序，大量地引述了古代书论中有价值的源流性观念与品评理论，如在汉代书学一节分析蔡邕时，先后引注了十处古代书论记载，"或详考证，或加品评，稍抒己见"，在传统史料中找寻书学建构的价值所在。因此他所收录的古代书论是建立在其书学价值判断基础之上的，在每一章总论中都陈列了其对于历代书法史的态度，绵延地展示了祝嘉的书学理念。祝嘉在《书学史》编辑记中也说明了他的书写结构，他说"本编对于书学理论的搜辑，当不在张氏之下（张彦远《法书要录》）。可以说我已将历代书史书学合为一书，于书学之事，尽在这一书中了"[54]。在《书学格言》的自序中，祝嘉再次对其史料的收录进行肯定，自云："得此二书（祝嘉著作与张彦远《历代名画记》《法书要录》），则书画之事毕矣。"[55]尽管《书学史》一书更多的是对古代书法家小传以及古代书论的辑录，但他将书法的"史料"与其"个人史观"紧密结合，文中注入了大量他对于书法时代性的辩证思考与批评，同时还对后人学书给予了中肯的选择与建议。如他在晋朝之书学的总论中认为，晋人之书虽工，但流传寥寥无几的晋代纸本，双钩摹刻失形的后代仿书，均不适合成为取法对象，因此学习晋人书，反而不如从东汉书法入手。在唐朝之书学一节中，他认为此时书学已经被科举制度所束缚，书法靡然成风。尽管行草书尚有可观，如颜真卿《裴将军争座位》

52　正中书局称："祝嘉先生精研书法垂二十年，生平宗包慎伯、康长素之说，平北碑南帖之争，是书为先生自来临池研究之结晶，见识超卓，持论正大，力辟笔性之俗论，尤为有裨于学者。至执笔、运笔二章，绘图立说，明显精详，有如口讲指划，殊便初学之自修……"，该书对于碑学地位的确立，有着重要的作用。

53　叶莱 . 民国书学史上的祝嘉 [J]. 中华书画家 ,2015（1）:56.

54　祝嘉 . 书学史编辑记 . 祝嘉书学论丛 [M]. 北京 : 教育书店 ,1948.

55　祝嘉 . 书学格言 [M]. 成都 : 成都古籍书店 ,1983:1.

《祭侄文稿》，李之《云麾将军》，张旭、怀素的狂草，都属于唐代行草书之奇观。但唐楷（颜真卿、柳公权等楷书）却多坠入算子之列，古意已失，俗气甚盛，难能再进。但由于唐楷数量之巨，以及官方的宣扬，以至于后来人受到唐楷影响极大，所以祝嘉在宋朝书学一节中发出来"五季兵争，斯文道丧，古法荡然，自此以后，书法遂无精者"[56]的感叹。他认为，汉代的书学继承了前代的遗规，又发展完备了书法的各种书体，后世之书学理应以此为起点，强调"汉代为书学之黄金时代也"[57]，并将汉代书法划入了历史之高峰。而后世之书法难以再进也是因为汉代书法已臻极轨而"物极必反"，加上两汉的碑刻损毁极其严重，所以汉代书法不论从书写还是理论，在后世都未达到很好的挖掘。直到清代中期金石考据的全面兴起，包世臣首倡碑学，碑碣出土，佳拓渐出，"碑学勃兴，一扫帖学纤弱衰颓之势，大家辈出，追攀高古，小而造象墓志，大而丰碑摩崖，无体不备，无妙不臻。且六朝诸刻，率皆书丹上石，仅次真迹一等，字多完好，墓志出土，几如新制，不若阁帖枣木传刻之失真，鲁鱼亥豕之莫辨也"[58]。北碑之风韵才重新崛起，汉代的部分遗迹得以重见天日，古人用笔之法清晰了然地呈现在众书法家之前。所以祝嘉认为碑学下的清代，"书学之隆，书家之众，几欲度越唐代"[59]，其中的金石学、书学之著作也呈空前之盛况。此外，清末民初之书法家，在书学视野上也是空前的，加上民国碑版印刷的成熟，书学信息的流通可以清晰地察明古代书法的发展脉络与各个时期的成就，可见祝嘉并非简单地将古代书论汇集，而是有着深刻的书法艺术认知与判断。就像于右任对祝嘉《书学史》的评价："书学史，取材甚富，眉列亦详，有志于书道者，手此一编，可免于批检之劳，而于文字改良，谋猷孔多之今日，尤为需要。"[60]可以说，《书学史》史料丰厚，书学理念鲜明，在整个20世纪的书法理论研究中都占据了重要位置，对于学书者，以及书法的学科建设，都提供了强大的裨益，而祝嘉本人也切实地投身于书法学的学科建设。1943年2月16日他在《读书通讯》（第60期）发表《怎样复兴我们的书学》一文，次年又在此基础上发表《书学之高等教育问题》（1944年，《书学》第二期），并提出"金石学"应作为书学首要科目，该科目又分为：甲骨文学、钟鼎文学、碑学、帖学、题跋学等科目。可见祝嘉此时就已经较为深刻地思考了书法学的学科发展路径。直至今日，还有不少学者在呼吁"金石学"的开设。此外，民国时期一直全身心投入于书法史学理论研究与教学实践的还有胡小石、刘季洪、沈子善等人。

56　祝嘉.书学史[M].成都：成都古籍书店,1984:209.

57　祝嘉.书学史[M].成都：成都古籍书店,1984:14.

58　祝嘉.书学史[M].成都：成都古籍书店,1984:320-321.

59　祝嘉.书学史[M].成都：成都古籍书店,1984:322.

60　于右任.祝嘉书学史序[J].书学.重庆：文信书局,1945（4）:5.

1910 年毕业于两江师范学堂的胡小石，他自幼习书，早年受教于李瑞清、沈曾植、吴昌硕，在书法创作与理论研究方面均有成就，同时又致力于书法教学，先后在多所高校任教。关于治学，他继承的是乾嘉学派的学术研究路子，重视调研考察，讲究实证。1928 年，胡小石撰写的《甲骨文例》一文，通过对例句与词汇性质的分析，"有力地批判了当时以武断想象来解释甲骨文的错误观点"[61]。同时又通过对古代器物的大量考察研究，论述了自殷代到战国古文字变化的规律，突破了古人以"六书"为准则的古文字学藩篱。他指出，《说文》所引古文是战国时的文字，可见其完备的传统考据功底。在潜心古文研究的同时，胡小石先后指出了传统书学里种种未能解决的问题，并着手撰写书学史，且陆续在多所高校教授书法课程。1942 年在重庆中央大学为本科生开设过"书学史"课程，1943 年应西南联大之请，讲授《书学史》中"汉碑流派"一章 [62]，开设专题为"八分书在中国书学史上的地位"的讲座 [63]。20 世纪 30 年代写下的《中国书学史绪论》（1938 年 12 月 4 日），胡小石将书法史置于一个大的"文化史观"背景下，利用现有的文物资料同新出土的资料相印证以对固有的书法史问题进行全面研究。从古文字始，甲骨文、金文、碑版墓志到锺繇、二王帖学，唐、宋、元、明、清诸家；从具体的用笔、结构、章法到书法所包含的文化、艺术精神，展示了中国书法这一学科的博大精深，涉及考古学、简牍学、敦煌学、文学史等。打破了以史料整理、汇编的传统书法史书写模式。全文思路开阔，以议论见长而不是以旧材料的堆积见长。他一方面从传统文字学出发，根据形、声、义阐释了书法何以成为一门艺术；同时又参考西方美学思想与形式语汇，及先前的学术思考，他在开篇就提出了字之"造型"与"线条"对于书法之意义。他说："书主文字形体之表现，故其义为著，而以各种抽象之点画（今曰线条），表现吾人深心中繁复微妙之情绪，与最高之理想。其线条表现之结果，能使竹帛上之形体、长短、大小、疏密，与内心之情绪及理想，宫吕悉应，故其义又为如。"[64] 之后又对毛笔、书画之间的关系、书法的性质等逐一进行阐释。从史料到史观，胡小石这篇文章已具备了现代书学的雏形。"这篇'绪论'分三段，第一段论书法的艺术地位，第二段论书法与时代的关联，第三段论书体及书之三法：用笔，结构，布白。"[65] 从胡小石的论述中，不难看出，其语言依然偏于文言，但在文章结构上却与古人迥然不同，由总到分，层层递进，同时又增添了不少舶来词，以佐证其论点，加上他讲究实证，擅长通过古代器物与文献资料对历史进行双重考察，因此其撰文是有思考且有凭据的，令

61 胡小石 . 胡小石论文集 [M]. 上海：上海古籍出版社 ,1982:4.

62 徐利明 . 胡小石的学者生涯与书法 [G]// 龚良，倪明主编 . 胡小石书法文献 . 北京：荣宝斋出版社 ,2008.12.

63 张蔚星 . 一部新发现的胡小石中国书学史手稿 [J]. 收藏家 ,2011（2）.

64 胡小石 . 中国书学史绪论 [J]. 书学 ,1943（1）:9.

65 宗白华 . 书法在中国艺术史上的地位 [J]. 时事新报 ,1938（12）.

人信服。纵然这只是"中国书学史"的序言部分，但开放的视野与严谨的治学深度已经全面揭示了他的"史学"思路与基本的书学理念、批评观念，具备了较为成熟的书学体系研究基础。可惜的是，由于历史等诸多元素，致使今天我们并没有看到该书的全貌。

综上可见，王岑伯、沙孟海、祝嘉、胡小石等民国学者在对历朝历代的书法现象和书法发展所进行的分析和评论，重视史料辩证，充分结合了当时的社会历史背景，分析了书法现象中的各种逻辑关系和发展规律，相关评论有着极强的社会性和时代性。民国学者在书法批评中坚持了鲜明的社会历史观，形成了系列批评的观点、理论框架，并且较好地运用这些理论对书法发展、传统书法品鉴、书法流派等社会现象进行了分析。至此，民国学者的社会历史批评范式已经基本形成。我们知道，一门成熟的艺术学科，艺术史、艺术理论和艺术批评缺一不可，而不论是沙孟海的《近三百年的书学》还是祝嘉、胡小石的理论著述都涵盖了这三项内容，虽然没有严格的区分，但却是现代书法学科与书法批评建设的先驱者。"历史""理论""批评"，任何一项的成熟都不容易，民国作为书法学的初创期，这些萌芽的理论探究为书法学的全面建设积累了宝贵的财富。

二、书法的艺术风格与时代精神

胡小石在 20 世纪 30 年代初期写下的《中国书学史绪论》一文，虽是"绪论"，但却以书法的艺术风格变迁为主线，几乎囊括了中国书法所涉及的方方面面。

> 历史之进展，时时有起伏，而非平面的，其起伏之最高峰，即构成某一时代中之特征。论书者常举唐碑晋帖，此即时代之谓。唐碑虽盛，然唐前固已早树其基础，其后则又渐趋衰落，晋帖亦然。然举唐碑晋帖，鲜及其前后者，即据其起伏之最高度言之耳。[66]

认识书法史，应当从广阔的历史流脉出发，要参照艺术发展前后的风格面貌。因为艺术史发展的起伏是常态，不能被某一横断面或是高峰所遮蔽。元明清书法的表现力虽然稍弱，但同样有其时代特色，要用比较的方式来客观认识书法艺术在各个历史时期的艺术风格变化，发现各个时代的共通点和差异处，进而深入理解书法艺术的审美变迁。此外，还要关注同时代其他文化或艺术表现，这并非远离了"分科"的初衷，而是作为一名史学研究者，应该体察人类全文化，"非可株守一隅以自足也"[67]。不同时代的各种艺术表现与时代性都是相互关联的，可以

66　胡小石 . 中国书学史绪论 [J]. 书学 ,1943（1）:12.

67　胡小石 . 中国书学史绪论 [J]. 书学 ,1943（1）:13.

用比较研究的方式认识书法艺术的独特属性，不能因为"专"而丧失了学术研究的深度与广度。胡小石在序言中列举了其他门类的艺术形式作为同时代艺术发展的参照和印证，包括建筑、雕刻、塑像、音乐和图画，从历史发展与中西差异两个角度进行了简单的比较与归纳，进而说明了书法的"时代性"以及与其他艺术门类的共通之处。如书法与音乐："书之与乐，可谓皆抽象的符号为基本因素者，惟音乐为时间上之抽象艺术，而书为空间上之抽象艺术，进言之，书者，无声之音乐，以空间上之符号，说明其内心之律动者也。"将书法与音乐列为"空间的"与"时间的"抽象艺术，这一点在朱光潜、宗白华的文中也有流露。宗白华认为："每一种艺术可以表出一种空间感型。并且可以互相移易地表现它们的空间感型。"[68] 但中国的艺术，如绘画、建筑、音乐、舞蹈等艺术门类在历史发展进程中都不同程度地被支离、被破坏，唯有完整保存的书法流脉，才可窥见中国艺术的发展。他说："中国音乐衰落，而书法却代替了它成为一种表达最高境界与情操的民族艺术。三代以来，每一个朝代都有它的'书体'，表现那个时代的生命情调与文化精神。我们几乎可以从中国书法风格的变迁来划分中国艺术史的时期，像西方艺术史依据建筑风格的变迁来划分一样。"[69] 关于"书体"，胡小石从书法的用笔到书法字体的演进出发，展现了书法的艺术时代性特征："三代文字，最早为方笔，由方笔流而为圆笔，此书体之异也。夏商及西周初为方笔，西周中叶以下为圆笔，此书体之可以显示时代性者也。"[70] 书体之间的异与同，不同笔法之间的异与同，都是构成书法"时代性"的关键，从宏观上把握了书法的历史流脉。胡小石的《中国书学史绪论》，首次发表在宗白华主编的《时事新报》副刊"学灯"（1938年）上，宗白华加注了"编者后语"。他说："西洋人写艺术风格史常以建筑风格的变迁做基础，以建筑样式划分时代，中国人写艺术史没有建筑的凭借，大可以拿书法风格的变迁做主体形象。然而一部中国书学史还没人写过，这是研究中国艺术史和文化史的一个缺憾。近得胡小石《中国书法史》讲稿，欣喜过望。胡先生根据最新的材料，用风格分析的方法叙述书法的演变，以文化综合的观点通贯每一时代的艺术风格和书型。"[71] 从上述文献可以清晰地看到，20世纪上半叶，民国学者在书法理论研究结论上的共时性与共通性，重视书法的社会性以及书法发展，尤其是开始关注书法艺术风格与时代精神成为这些民国学者"社会历史批评范式"的关键点。

关于书法的时代精神，沙孟海的研究最有代表性。他在《近三百年的书学》的第二部分明确提出："艺术作品，都含有时代性在里面"。对于书法教学，更要从宏观上认识到书法艺术

68　宗白华. 中西画法所表现的空间意识 [G]// 宗白华. 艺境. 北京：商务印书馆,2013:126.

69　宗白华. 中西画法所表现的空间意识 [G]// 宗白华. 艺境. 北京：商务印书馆,2013:127.

70　胡小石. 中国书学史绪论 [J]. 书学,1943（1）:13.

71　宗白华. 书法在中国艺术史上的地位 [J]. 时事新报,1938（12）.

的时代性精神，不能一味地"是古非今"，也不可以"厚今薄古"，要清醒地对历代书法作品做出审美判断。沙孟海说："古代有古代的优点，后世有后世的优点……书法，从某一角度看，也有后人胜过前人的事实。"[72] 以此强调不同时代书法的艺术风格与时代特色，扬弃一味地尊古与模仿前人的陈旧理念。认为书法的传统学习应当"兼收碑帖的长处……有分析，有批判，吸取其精华，扬弃其糟粕，决不可盲目崇拜，也不能一笔抹煞"[73]。艺术的进步需要传统根基的延续，这个过程不可或缺的是自我的思考力与创造力，而不是"死守着一块碑，天天临写，只求类似，而不知变通，结果，不是漆工，便是泥匠，有什么价值呢？"[74] 这并非否定对古人的学习，而是强调在书法的学习中，应当集古人之长，并融会贯通，以成就个人的新面目与新风格，"如专学一家，但求形似，此是'书奴'，不是名家。"（《海岳名言注释》，原载《书法研究》1982 年第 2 期）[75]"新风格是在接受传统、继承传统的基础上，集体努力，自由发展，齐头并进，约定俗成，有意无意地创造出来。"[76] 因此，学习古人仅仅是书法艺术探索之路上的一种手段，并非目的。真正好的艺术作品必然有创新价值与风格特色的唯一性，"复制品"是不需要创造力的。尤其是机器时代、信息时代，敲敲电脑键盘，就可以制作出无数幅一模一样的"王羲之""苏东坡""米芾""傅山"……所谓的"创新"也就不复存在了。对于书法艺术而言，书法家的求新意志与求美本质，才是艺术不断前进的基础，千篇一律的作品已然脱离了艺术的初衷，就像齐白石所言的"学我者生，似我者死"。任何一门学问，在学习的初期，都必然经历模仿的阶段，这并非意味着食古不化，而是要在学书的过程中，打好扎实的笔墨基础，之后才能在创作中融入个人对于书法美的理解，进而生成独特的书法风貌。值得警惕的是，艺术强调风格，但不能为了风格而风格，为了创造而创造，将风格理解成"奇装异服"，以此博人眼球。就像沙孟海在读《飞鸿堂印谱》时，就认为这批篆刻家大都"追求装饰，不讲法度"。《飞鸿堂印谱》为清乾隆年间（1776）汪启淑所集，全帙 5 集 40 卷分装 10 册，每集各 8 卷 2 册。印人阵容可谓是十分强大，但在印文的选择上，不乏风格奇异，好求装饰的趋向，"装饰"虽然有"美"的成分，但并非艺术的终极目的。所以，如果将"求异"或是"装饰"作为风格，那与艺术的初衷就背道而驰了。因此，在沙孟海看来，此印谱的制作标志着印章在清中期后开始走向没落。作为一门艺术，尽管其活力离不开它的风格表现与趣味表达，但这并非说明艺术可以脱离法度，此时就需要批评家及时指出艺术创作的误区，从而引导正确的艺术发展方

72　沙孟海 . 书法史上的若干问题 [J]. 东方杂志 ,1930（27）.

73　祝遂之编 . 沙孟海学术文集 [M]. 杭州 : 中国美术学院出版社 ,2018:137.

74　沙孟海 . 近三百年的书学 [J]. 东方杂志 ,1930（27）:17.

75　祝遂之编 . 沙孟海学术文集 [M]. 杭州 : 中国美术学院出版社 ,2018:115-116.

76　沙孟海 . 书法史上的若干问题 [J]. 东方杂志 ,1930（27）.

向。

相较于书法创作的"自由"，书法批评是一门严肃的、理性的、有客观判断力的学问，它需要有科学的方法与审美机制的约束。不论是从点画墨色，还是空间结构上，都有其独立的审美规范。当然，此标准并非始终不变的，就像赵孟頫所说的"用笔千古不易"，"不易"并非意味着"不变"，用笔的形式以及对材料的选择，都直接影响了书法的风格趣味。由于书法艺术的发展是与社会文化、审美趣味同步的，所以书法家和批评家都应该建立"历史"的视野，这样才不会囿于一隅，将书法风格的变迁理解简单化。再如古人社会生活习俗中的起居方式和家具形制的变迁皆影响了书法的时代风貌。先秦两汉至唐代的家具多为矮小型，书法家通常席地而坐写就书法作品，以手卷为主；北宋初到元末，桌椅逐渐变高，人们也将坐姿转换至"垂足坐"式；至明清时期随着建筑高度的增加，书法作品的尺幅也一再变大，出现了众多"高堂巨轴"，从张瑞图、王铎、傅山等书法家的巨幅行草书中可见一斑。此时书法家不仅仅是"坐"，还采取了"站式"书写，以更好发挥大字书法的自由度。所以明清时期的书法在用墨上更加丰富，酣畅淋漓的点画与墨法的枯湿浓淡相得益彰。与此对应的，是书法风格的多样化以及书法审美的多元化。在新媒体充斥的现代社会，我们也不能一味地以前人的书法标准来衡量今日书法的高低，而应顺时势地去欣赏不同历史时期的书法艺术关于美的表达。这不是打破曾经的审美标准，而是增加书法审美的场域与批评的宽度，唯有此才能保证审美机制的完整性。而社会历史批评范式就能很好地对书法这门艺术的时代发展做出总结，去总结书法的历史风貌和时代表现力。另外，虽然"今"不一定"不如古"，但是今人也不可以自命不凡，闭门造书。祝嘉曾就"是否学古人"一题给予专门的回答：

> 书学之源流，必远在唐虞之前，可无疑也。故存于今之钟鼎疑识，碑版文字，已属古人继承上古之书学，千锤百炼之所得。今人学书，而临古人之书，尤求知而读古人之言，盖以古人之经验为经验也。古人之藏，既取之无禁，用之不竭，何子之不惮烦，欲舍其捷径而独学乎？且人寿不过百年，不好皈依古人，而自竭其力，予恐未有所得，而气息已奄奄矣。独学则事倍功半，学古人则事半而功倍。且兀兀穷年，而书不成者，亦未皆不有其人也。不善学且无所成，况不学乎？善学者，博学古人，而自成其书，又何患乎坠古人之窠臼耶？客皆唯！唯！乃纵览六朝诸碑，兴尽而别。[77]

因为书法的历史传承性，历代书法艺术都各具特色。纵观书法的历史，我们可以看到

77 祝嘉 . 答客难 [J]. 书学 . 重庆：文信书局，1945（5）:89.

千千万万的书风，所以祝嘉才得出了"独学则事倍功半，学古人则事半而功倍"的结论。古人的书法不仅是我们前进的阶梯，同时还是书法家自我审视的一扇明镜。尤其是 20 世纪后，随着书法艺术功能的解放以及公共资源的增加，浩瀚的书法历史资源被呈现，它给予了书法创作者和书法批评家更多的审美依据。"以古人之经验为经验"，再融合今时多重经验下的独立思考，这样才能真正领悟书法的时代精神，也能够以更客观的审美态度去认识和评判今日之书法。

第三节　社会历史批评范式下的方法与应用——以笔法反思为例

民国学者对传统书法文献的整理与研究，除了以"通史"的形式审视书法的历史变革外，还出现了众多关于书法审美的专论。缘由是尽管传统书论中不乏关于书法本体的阐释，但呈现的方式却多含糊复杂，或是提到了几点精髓，但不够全面，难能发挥书法批评与书法指导的真正价值意义。如祝嘉在《书学史》自序中写道："纵览书学金石学诸书之志。乃见书学之示入门者，执笔既各有主张，姑置勿论，而运笔之法，多语焉不详，初学者无从领悟，高论者，则又超超玄箸，或穷年而不得其解。"[78] 他对于传统书法史评中含糊的笔法描绘以及笼统书评流露出不满，所以在《书学格言》一书中，祝氏专门列执笔、临书、运笔、结构、文具、杂事六类，"于书学之微言精义，网罗殆尽"[79]，分门别类地对自汉魏至清末的书法史料、古代书法家观念进行了梳理整合，同时引证出自己的审美、批评观。因此，在社会历史批评范式的指引下，民国学者都各抒己见，纷纷提出了自己对于古代书论的看法，在各种反思中传达着对于书法的认识与理解。

下面，笔者以书法的"笔法"为例，看看微观状态下民国学者的社会历史书法批评观。

一、对传统笔法论的批判

徐谦《笔法探微》写道："作书不求笔法而事抚，则无书……若笔法未谙。则他无足数。苟能精心用笔。而结体分布随笔而成。"[80] 点画作为书法的最小单位，笔法的重要性不言而喻。自古以来，都不乏对于书法笔法的讨论，唐孙过庭在《书谱》中说："一点成一字之规，一字乃通篇之准"。由点画到用笔、结体、章法，都有着严格的标准与规范，若是信笔为之，就没

78　祝嘉 . 书学史 [M]. 成都 : 成都古籍书店 ,1984:2.

79　祝嘉 . 书学格言 [M]。成都 : 成都古籍书店 ,1983.

80　徐谦 . 笔法探微 [J]. 书学 ,1945（4）:15.

有书法了。所以进入 20 世纪后，伴随着书法史学的发展与完善，关于书法笔法的研究成果日渐丰硕。其中，对传统笔法论的批评既生成于书法史，又独立于书法史，是社会历史批评范式的重要一部分。

谈到笔法，必然离不开笔势。"势"是"运动""趋向""力量""阵势"一类[81]的状态性范畴，在古代兵法、哲学、政治、经济、法律等方面均有运用，在书法艺术中有"方向、走向、力量"等含义，是一种暗含力量的运动趋向。书法点画的轻重、方圆、迟涩无外乎"势"的左右，"'笔势'盖以求'美'其字'形'"[82]，书法就是从笔势到书势的一个全过程。《翰林禁经》中写道："古人用笔之术，多于永字取法，以其八法之势，能通一切字也。"八法通常就是指的书法的八种笔画的势，是对书法用笔的解读。而书法用笔的高低直接影响了书法作品的优劣。自古以来，论用笔的书论不计其数，欧阳询八法，张怀瓘用笔十法……颜真卿的锥画沙、屋漏痕，张旭的观孙大娘舞剑器……不同的笔法观引导了不同的书法审美取向。然而，尽管古代书论中对于用笔的描绘众彩纷呈，但却多覆盖了一层朦胧的面纱，并未真正落脚到书法本体的研究及书法指导中。所以从民国学者的研究中，我们可以看到他们都迫切地想拨开书法的神秘面纱。在《书学》第五期的"问学习篆书应否全用正锋"一问答中，编者写道："篆字必须正锋，更须用饱笔浓墨为之，近有人往往用秃笔，或竟剪笔尖，此不可以为训也。昔王澍（虚丹）篆体结构甚佳，惟用剪笔枯毫，不足以见腕力，此大病也。"[83]这样的回答直接明了，"秃笔""剪笔尖"这样为了笔法效果而做的尝试，公然示众，这在古代是绝无仅有的。古代笔法的沿袭大多经世家一代代传承，因不可轻易外传而增添无数神秘色彩。如南宋陈思《书苑菁华》载："魏锺繇少时，随刘胜入抱犊山学书三年，还与太祖（曹操）、邯郸淳、韦诞、孙子荆、关枇杷等议用笔法。繇忽见蔡伯喈（蔡邕）笔法于韦诞坐上，自捶胸三日，其胸尽青，因呕血。太祖以五灵丹救之，乃活。繇苦求不与。及诞死，繇阴令人盗开其墓，遂得之。"[84]以楷书鼻祖著称的大书法家最终竟然以"盗墓"的方式去寻获"笔法"，虽然可能有夸张的成分，但也说明了笔法在古代书法家眼中的隐秘。再如蔡邕之女蔡琰世传的《述石室神授笔势》云："臣父造八分时，神授笔法，八分始见于此。"难得谈到八分的笔法，却用"神授"二字遮掩了其中奥秘，这就要求书法家不得不主动探寻笔法的奥秘。因此对于传统的论笔法，民国学者

81 "势"说文中的解释是："释，盛力，权也。从力，执声。经典通用执。"在《汉语大辞典》中关于"势"的解释有权利、权势、力量、形势、阵势等。

82 张龙炎 . 说"笔意"与"笔势" [J]. 金声（南京）,1931（1:1）:67.

83 商承祚，沈子善，朱锦江等主编 . 书学问题解答 [J]. 书学 ,1945（5）:90. 注 :《书学》杂志第四、第五期设"书学问题解答"专栏对读者所提重要书学问题予以答复。

84 陈思 . 秦汉魏四朝用笔法 [G]// 华东师范大学古籍整理研究室 . 历代书法论文选 . 上海：上海书画出版社 ,2013:399.

的态度是多重的，有赞成的，有辩证的，有怀疑的，还有完全否定的。在这样错综的笔法探讨中，形成了民国学者对于书法用笔的新观念，这些观念所对应的正是书法创作的新路径，也是史学书法批评的具体内容。吴景洲发表在《书学》第五期的《攻书写意》[85]一文，同样表达了对传统书学中笔法论的否定。他认为古人是将原本简单的事物复杂化了，尤其厌恶古代书论中的高悬妙语，如"拨镫"之法，有称之为"鹅掌"，有释之为"马蹄容足"，总之一人一说法，本来简单的解释，要么过度解释，要么赋其神授、梦中秘传类神秘感，故弄玄虚以玩世欺人，"结果自己亦入玄中"。他说："我对于古人的所有许多理论，一向都在怀疑。"[86]所以当沈子善向吴景洲求稿时，他起初甚至是有些抗拒的，古代书论中的"英雄欺人之谈"，加上一代代人的再修饰与装腔作势，让其心生鄙夷，他说，"我们要英雄而不欺人，更不要跟着前人当浑虫。"[87]好在经《书学》主编沈子善的多般努力，最终我们得以见到他对于书法的自我判断以及对笔法的理解。

图2-6　清　段玉裁《说文解字注》（局部）　国家图书馆藏本

对于书法的笔法，吴景洲首先谈及两种学书路径：一是专临一家，以继承前人之学；二是杂临各家，混合所长。吴景洲肯定了后者，并佐以他自己的学书历程，强调要融汇各家之长，这样写字才不会囿于一法。他从八九岁时，在二母舅庄思潜先生的教导下学习篆书，抄写《说文解字》部首，读段玉裁《说文解字注》（图2-6）。同时还学着摹印，十三岁与家兄（稼农）同时考进浙江大学学堂。之后因为思潜先生的离世，吴景洲对于书法的学习则随着自己的兴趣广泛涉猎，小楷写《灵飞经》《乐毅论》《黄庭经》，接着学赵（孟頫）字，行书写天冠山，真书写梦真容，之后觉得这些碑帖姿媚无力，于是改写颜书，然觉

85　吴景洲.攻书写意[J].书学,1945（5）:58.［吴瀛，1891—1959，字景洲、景周、吹万，斋名吹万室，江苏武进人。清末入湖北方言学堂，研习英文。毕业后曾任辽宁省辽阳县中学英文教师。喜吟诗作画，刻印临池，收藏古物。民国时期《故宫周刊》的主编，著有《中国国文法》《蜀西北纪行》《故宫魅影录》等，蔡元培与之交好，称"中国最后一位国学大师"。1943年1月17日，"吴景洲书画展"在中美文化协会（重庆）举行。书法有真、草、隶、篆，国画有山水、花卉、人物、虫、鱼，共200余件，林森颁赠"艺苑翔华"题额，吴敬恒、钮永健、陈其采、叶楚伦、王宠惠、张群等参观。1949年后，任上海文物管理委员会委员。］

86　吴景洲.攻书写意[J].书学,1945（5）:58.

87　吴景洲.攻书写意[J].书学,1945（5）:62.

其笨重，所以中间转写隶书《乙瑛碑》和《礼器碑》，又写《曹全碑》，最后落脚在《张迁碑》《张黑女》《夏承碑》《云麾将军碑》。对于篆籀，则复归《说文》，间写李阳冰《三坟记》。他将"篆籀用笔"杂糅进各种字体中，认为这样的用笔可以稍微摆脱流俗。吴景洲还提到方密之与龚孝拱两位先生，认为他们都是将篆籀用笔运用于真、行书的代表。从吴景洲的学书历程中，可见其侧重于碑学的学习，以此说明了"篆籀"对于书法用笔的作用力。他强调，书法的学习如果能够融合各家之长，必然比墨守一家"鲜美"得多。因为书法的学习是需要新面目的，而不是亦步亦趋地模仿。而且，字体与字体之间也没有绝对的界限，行草二体用笔、结体相通，可以"共用"。篆隶书虽然在字形、笔法上有着较明显的差异，但二体"只要配合得宜，也非绝对不可"[88]。他说："籀篆行楷，本是逐层嬗递而来，其在脱胎之际，本已有一度混合，逐渐分化，现更随意混同一下，也同作画一样，'苟得其美，不真何害？'至于用笔混合，那更是擅长各体书者，当然之结果，本人亦无法使之分化太清也。乃有人以为四体决不容乱混，我则以为迂腐之见，或者没有感觉篆隶的兴趣，（真行草根本无问题）我狂妄一点：要说'朝菌不知晦朔'了。拙见以为美术一端，应贵其通，我们须要英雄而不欺人也。"[89]强调书法各书体之间的通联，并明确书法是一门"美术"，各书体在对美的追求上本就是一致的。他还赞扬翁覃溪先生："用隶入楷，非常美观，人所共识。"[90]对于书法用笔，吴景洲坚持的是各体间的"互通"，同时又信奉"我书意造本无法"的说法，尤其是否定了历史上广为流传的"永字八法"说。他说："我国文人，喜弄笔头玄虚，尤好假古人，我是始终觉得此乃一个乡村头巾先生的伪造，这位先生，一定长于八股，又如小儿学语，开口先会说个八字……"[91]，认为"永字八法"勉强可以应对真书一说，但如果以此强行通及隶书、篆书，那就是"痴人说梦"了。他引用了黄庭坚《山谷论书》所言："王氏书法以为如锥画沙，如印印泥，盖有藏锋笔中，意在笔先耳。承学之人更用《兰亭》永字，以开字中眼目，能使学者多拘忌，成一种俗气。"[92]吴景洲对于历史上已经约定俗成的书法观公然质疑，这正是社会历史书法批评的一种，即对古代书法观的重新审视与思考，而不是一味地接受。因为"三人成虎"的故事不计其数，真理在传播过程中也可能会被曲解，会生新义。吴景洲所赞成的"无法"，实际上是要求书法家不要被各种法则所约束，而是要从书体历史发展的角度，去揣摩用笔的真谛。就像他多次提及的篆隶笔法，就是人们学习书法的基础。再如书法的执笔，吴景洲指出，"各体字或至各家字执笔都有他的分别"。

88　吴景洲．攻书写意 [J]．书学，1945（5）:64-65.

89　吴景洲．攻书写意 [J]．书学，1945（5）:65.

90　吴景洲．攻书写意 [J]．书学，1945（5）:65.

91　吴景洲．攻书写意 [J]．书学，1945（5）:63.

92　吴景洲．攻书写意 [J]．书学，1945（5）:63.

米芾说："蔡京不得笔，蔡卞得笔而乏逸韵，蔡襄勒字，黄庭坚描字，苏轼画字。臣刷字。"足见古人用笔并非是一成不变的。所以后人在讲述诸如"中指如何？食指如何？"等各种执笔法时，反而是愈弄愈玄虚，失却了书法原本的初衷。

沙孟海在《书法史上的若干问题》一文中，也专门论及书法的执笔问题。同样的，他也反对赵孟頫所说的"结字因时相传，用笔千古不易"这类金科玉律般的结论。他说："赵孟頫的话，如指执笔，说明他没有历史知识。如指运笔，那么变化更多，他说'千古不易'，更不对头。我的意见，今天我们执笔姿势是积累历代祖先的经验，特别是宋以后应用高案高椅，坐式不同，执笔姿势自然而然相应地改易，今天的姿势可说是适应今天生活用具的一种进步形式。我们学习书法，必须明白这个道理，破除迷信，不需要也不可能回复到古代生活，追求古代执笔方法；如果认为依照古代执笔姿势才会写出好字来，那是错误的。"[93] 所以，不论是用笔还是执笔，虽有其中的规律，但并没有绝对的法则。就像吴景洲所总结的，对于执笔法，简单来说，只要能正锋，能行笔、收笔，就达成基本用笔法则了。因为书法的学习，还要有"天才的本能"[94]，否则，只靠"规则"和"努力"，是无法成就一位书法家的。另外，吴景洲还特别指出：

> 书法的优劣评价有两方的立场，一、由人，二、由己。由人也分两种：一、当时的舆论，二、后世的评价。我们最好不要注意当时的舆论，那时（是）最不可靠的。一有迁就多数的趋向，所谓趋时也者，他的风格必然下降。是无疑的，后世的评价如何？是比较有分寸，但是也有环境最好也不要萦心。"文章千古事，得失寸心知"。如若本身是一个聪明人，又有相当学养，他的造诣唯有本人最能知道，写字也是一样，不要为人左右。山谷云：欲纸则书，纸尽则已，亦不计较工拙与人之品藻藻几弹。[95]

吴景洲在这里指出了书法批评最难以解决的问题，因为各个时代都有各自的舆论倾向，这些舆论往往源于非专业群体，其认知很容易偏离艺术审美的初心，客观地评价书法作品的优劣才是书法批评的基本要求。吴景洲的书学观与批评观虽然激烈，但这的确是书法批评所不得不面对的现实境况。由于时代环境的变化，书法曾经的文化沃土已经发生变化，所以古人的品操说在当代已然不可行。而从艺术角度来判断艺术高低，则需要批评家具备足够的艺术修养，才不至于误入歧途。社会历史批评范式，要求批评家要充分了解书法的历史，知晓书法的历史流

93　祝遂之编 . 沙孟海学术文集 [M]. 杭州 : 中国美术学院出版社，2018:168.

94　吴景洲 . 攻书写意 [J]. 书学，1945（5）:61.

95　吴景洲 . 攻书写意 [J]. 书学，1945（5）:62.

变。唯其如此，才能领悟书法的艺术内涵，并恰如其分地判断何种"线条"是好的线条，而不是一板一眼地对线条、对结体做出规则式的直白输出，缺乏对审美的理解。

二、永字"九"法说

尽管吴景洲反对书法史上的"永字八法"说，但"永字八法"之所以能流传千年之久，且还在民国其他学者的笔下生发新意，这样的笔法论必然是有其存在价值的。从蔡邕的《九势》的"转笔；藏锋；藏头；护尾；疾势；掠笔；涩势；横鳞"到卫铄《笔阵图》中对"一［横］；、［点］；丿［撇］；乙［折］；丨［竖］；乀［捺］；刁［横折弯钩］"七种点画的意象描绘，再到王羲之《题卫夫人〈笔阵图〉后》"平直相似，状如算子，上下方整，前后平直，便不是书"[96]的点画认识，传统的点画论一步步走向对美的表现形式和方法的探求，而"永字八法"可以说就是在这些传统点画论基础上所总结出来的整体用笔观，讲述了侧（点）、勒（短横）、弩（竖）、趯（钩）、策（提）、掠（长撇）、啄（短撇）、磔（捺）这八种书法基本点画，它们形势不一，各具姿态，在用笔的速度、笔势的方向、点画的形态上都大相径庭。关于八法缘起于隶书还是楷书，古今学者对此颇有争议。包世臣《艺舟双楫·述书下》云："聚字成篇，积画成字，故画有八法。唐韩方明谓八法起于隶字之始，传于崔子玉，历钟、王以至永禅师者，古今学书之概括也。隶字即今之真书。"[97]唐张怀瓘《玉堂禁经》："大凡笔法，点画八体，备于'永'字。……八法起于隶字之始，后汉崔子玉历钟、王已下，传授所用八体该于万字。"[98]近人余绍宋《书画书录解题》以为，"其极早出于晚唐，绝无疑义，但须知'永'字之法，必唐时书法家相传已久，特至晚唐始著于篇"[99]。不论是楷书还是隶书，永字八法的落脚点在于书法的点画规模。因篆、隶、楷、行、草各有各的笔法特征，所以"永字八法"并不具备普遍性意义。由于"永字八法"之说盛行于唐代，此时楷书的点画、结体、章法都达到了法度的高峰期，加速了时人对于笔法的思考，因此世人也多将永字八法视为楷书之法。又因"八法说"在书法史演进中的广泛流传，才逐步发展为书法笔法准则，故这一问题还需多加斟酌，并不可以一法应万法。很显然，民国学者也关注到了此问题，但又不忍舍弃"永字八法"，所以将"永字八法"进行修正，摇身一变成了"永字九法"。永字九法的"第九法"也就是楷书的

96　王羲之.题卫夫人笔阵图后[G]//华东师范大学古籍整理研究室.历代书法论文选.上海：上海书画出版社，2013:26-27.

97　包世臣.艺舟双楫·述书下[G]//华东师范大学古籍整理研究室.历代书法论文选.上海：上海书画出版社，2013:647.

98　张怀瓘.玉堂禁经[G]//华东师范大学古籍整理研究室.历代书法论文选.上海：上海书画出版社，2013:218-219.

99　宣和书谱·绪论[G]//华东师范大学古籍整理研究室.历代书法论文选.上海：上海书画出版社，2013:875.

转笔，曰"折"，但"折"笔在篆书、隶书、草书、行书、楷书中的用法都是不同的。以"日"字为例（表2-1），篆书的转折就是横竖两画以圆笔连接，呈一笔之形；隶书则两笔分离，为横与竖二笔画；草、行、楷书"折"笔的表现，又与篆隶相异。可见"折"笔的增加，迅速完善了古代点画论中的缺失，这也是民国学者书学研究的一大创举。

表 2-1　五种书体中的"折"笔之异

篆书	隶书	草书	行书	楷书
秦李斯《峄山刻石》（唐人摹刻）	东汉《石门颂》	晋王羲之《四月廿三日帖》	晋王羲之《西问帖》	唐柳公权《玄秘塔碑》

所以民国学者多位学者在谈及笔画时，广泛地接受了永字"九"法论。如郑岳有专门的一篇《永字九法论》（1943年）；陈康的《书学概论》（1946年）也有专门的"永字九法"一节；李白瑜在《书法点画一笔通》（1944年）中写道："永字八法（今称九法，下从之），实笔势之极则，举一知百，万象包罗。"[100] 当然，并非所有学者都肯定此观点，前文所述的吴景洲，就是对"八法""九法"持完全否定态度的学者。但整体而言，认同"八法""九法"的学者依然占据了上风，历史上对于"八法"的解释也多如牛毛。郑岳在《永字九法论》中写到"自古论书法用笔……解释八法，及形容笔意者，各是其说，稍有龃龉，辄相争不下。"[101] 可见世人对于八法的认识并不统一。而且对于八法的解释与认识多停留在点画的外形，强调形态的准确度。但点画造型只是书法的内容之一，点画的精神才是书法艺术独特的审美价值所在。就像于右任所言："试以纸覆古人名帖仿书之，点画部位无差也，而妍媸悬殊者，笔活与笔死也。"[102] 书法的点画需要各有姿态，但绝不可以被某种形体所束缚，否则学习古人就容易停留在静态的模拟，而缺乏动态的骨力与精神。再如李白瑜所言："常见今之作字者。信手回环。略无转折之法。无转折即无骨干。无骨干则字迹飘忽，力透纸背云乎哉。直谓为符篆耳。心辄非之。展玩古今名迹幻想所得。"[103] 因此，李白瑜在文中抛弃掉了所有意象式表达，直接对行笔的方法、笔画内

100　李白瑜 . 书法点画一笔通 [J]. 书学 ,1944（2）:92.

101　郑岳 . 永字九法论 [J]. 书学 ,1943（1）:48.

102　于右任书论七则 [G]// 郑一增编 . 民国书论精选 . 杭州 : 西泠印社出版社 ,2016:142.

103　李白瑜 . 书法点画一笔通 [J]. 书学 ,1944（2）:94.

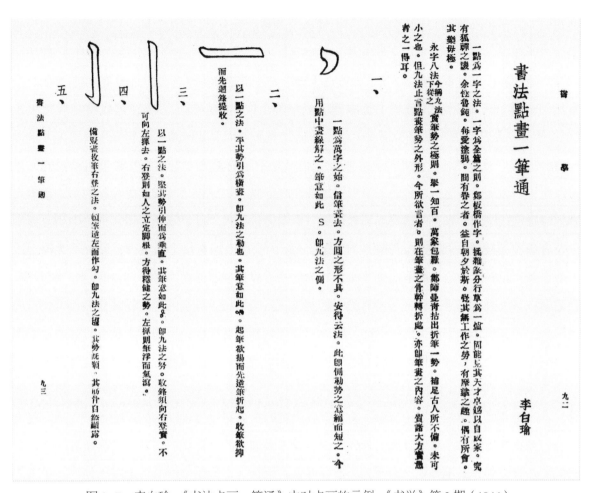

图 2-7　李白瑜 《书法点画一笔通》中对点画的示例 《书学》第 2 期（1944）

如何调锋，以及行进的轨迹进行了展示（图 2-7）。他将"点"解释为是"侧勒势之意缩而短之"，将"点"的笔意表述为"S"的走势；横画则为"平势"，起笔欲扬而先逆笔折起，收笔欲抑而先回锋提收，再如竖钩、竖弯钩、横折钩，都用这样的方式对笔画的走势进行了一一描绘。所以，李白瑜写此文的目的是想通过一点之势，将字的不同点画线条贯穿起来，指明书法的点画，以及点画与点画之间是靠"势"与"力"的联结，且它们是处于不断运动中的。让世人知晓"庶使落笔有准则，而免画圆之讥。"[104] 我们想要体会古人常言的沉重痛快、力透纸背，前提就是要对书法的各种点画有一个完整的认识与体会，明确笔势的起源，感悟其中的力量、造型与精神。

卫夫人讲："善笔力者多骨，不善笔力者多肉；多骨微肉者谓之筋书，多肉微骨者谓之墨

104　李白瑜. 书法点画一笔通 [J]. 书学,1944（2）:94.

猪；多力丰筋者圣，无力无筋者病。"[105] 不管哪个点画，都需要"骨力"的支撑，这也是书法的生命力所在了。同时期关注"永字九法"的学者，也或多或少的在强调书法的"力"。郑岳在解释"弩（竖）"的时候写道："使全力透达于锋芒，正欲笔锋射到之处，而蓄有无穷之力。"[106] 当然，"势"与"力"在传统的书论中就已经是两个成熟的范畴了。早在汉代蔡邕就提出了"下笔用力，肌肤之丽"的经典书法笔法论，但是对于"力"如何掌握？到一个什么度？例如"五指齐力""万毫齐力"最终的艺术表现如何，是不是简单的力量问题？举重运动员的力量可以用于书法上吗？这些才是民国学者更加关注的问题，实际也是落脚在更实际的书法审美内容上。所以，民国学者在对书法点画进行深入探索的过程中，反复解释了传统书论中相对模糊以及容易引起歧义的问题。如陈康解释长撇，"掠为长撇，用弩法下引左行，而展笔为掠。后人撇端多尖颖斜拂，是当展笔而反敛锋，非掠之义，故其字飘浮无力"[107]。再如磔画，"磔即捺，勒笔向右斜下行，铺平笔锋，尽力开散而急发也。后人学画兰叶之势，波尽处犹裳娜再三，斯可笑矣"[108]。不论是"掠"还是"磔"，后人对其理解都各有千秋，但这种千秋有时候不是表现在风格上，而是没有真正理解书法点画的内涵，走了徒有其形的道路。这不仅仅会失去书法家的个人风貌与创造力，同时还会将"书法"带入匠人之流。因此，重新对书法的点画进行解读，不一定非要下绝对的定论，但要勇于打破固化的历史思维与批评结构。社会历史批评范式即是一种直面传统书法观，且敢于打破约定俗成审美理念的批评观。它以一种全新的姿态，从基础的点画论辩，到学书观念的辨析，批评理念的建构，对传统书法品评的理论体系、逻辑方法以及具体的技法等都做出实际的探索。

三、徐谦的《笔法探微》[109]

民国学者关于书法笔法的讨论，徐谦（1871—1940）的《笔法探微》是绕不过去的一篇文章。他蔡邕"九势"中的"八势"（剔除"鳞笔"），又增加了"十一"种笔法（势），生成了共计十九势的笔法结论，为其独创之理论。该书原是徐谦在岭南大学时的专题授课讲义，成文于民国十九年（1930 年），内容详实，引人深思，在其去世后发表于《书学》杂志的第四、第五期（缺正文第四部分）。同民国时期大部分学者一般，徐谦也有着综合的学科背景，但因为其

105 卫铄 . 笔阵图 [G]// 华东师范大学古籍整理研究室 . 历代书法论文选 . 上海：上海书画出版社 ,2013:22.

106 郑岳 . 永字九法论 [J]. 书学 ,1943（1）:48.

107 陈康 . 书学概论（影印版）[M]. 上海：上海书店 ,1992:48.

108 陈康 . 书学概论（影印版）[M]. 上海：上海书店 ,1992:49.

109 徐谦《笔法探微》有民国十九年徐谦手书印本，马相博为之题签。1945 年，《书学》杂志的第四、第五期先后发表该文，缺"笔力"一节，其中"用笔法"收录不全，仅记录到"折笔"，缺"往复""啄笔""磔笔""趯笔""掠笔""勒笔""战笔""波动""摆笔""攫笔""换笔""滚笔""反笔"部分，上海书画出版社《历代书法论文选续编》收录全文。

盛年期间主要从事于政治活动，关于书学的见解目前也仅留存《笔法探微》一辑。尽管其理论并未在书法界大范围传播，但这并不能掩藏其中的书学价值。

徐谦自幼接受私塾教育，临书是其少时之日课之一。他于 1904 年考取光绪朝进士，进入翰林院仕学馆攻读法律，科举取士中对"字"的高要求说明了其早期在书法上所付出的努力，加上新旧社会交替阶段风起云涌的文化思潮，丰富的知识结构与开阔的学术视野造就了徐谦极为敏锐的书法洞察力。他在《笔法探微》开篇序言写道："作书不求笔法而事临抚，则无书……故书自唐以后。已罕创作。今人或有思创作者，又患不知笔法，信手涂鸦，徒成恶道。"[110]对于古今言笔法者，他认为皆是"卖弄文字而无真知灼见"者，还发出了"近三百年来无大书法家"与"假如笔法不讲，又如何能有底气以民族之艺术傲睨于西方"的叹言，将笔法视为书法之根基。在文章的序言里，作者表达了其对于书法"美术"价值的强烈期盼，将书法列入"中国第一美术"之列。彼时社会正是美育的高峰期，也是西学文化输入中国的膨胀期，人们关注西画，学习光与影，尝试科学构图。对此，徐谦直言"科学"是时代进步的武器，但以科学作画是匠人之事，书画是超功利的，形象的逼真交给摄影家便可，我们应该认识到中国书法的魅力。所以他在序言中高呼"美术惟中国毛笔书第一。而画次之。西方乃无毛笔书，且无以书悬壁间为美观者，故西人已无第一美术。而亦不解第一美术为何物。有何美好"[111]。中国的书画凭借毛笔，笔端变化万千，胜在似与不似之间，这是西方写实画所不能比拟的。中国人如果不能发扬第一美术（书法）而去求其次，搞不清楚"科学"与"美术"的关系，只是"拾笔妙而求形似"，那么中国的艺术也就无从再发展了。欲认识书法，笔法是关键，"由笔法而求笔意。一写其超世绝俗之奇气"[112]，这也是徐谦写作的初衷。

徐谦在 40 余年的习书体悟下，写下了《笔法探微》这篇洋洋洒洒一万多字的关于书法笔法的认识。在写作体例上简洁明了，分为总论、执笔法、用笔法、笔力四部分，都是直入主题，无多赘言。从史学的角度串联了传统书论中关于笔法的研究，抛弃不足之处，吸纳有价值的理论成果，进而得出个人书法笔法观。徐谦认为，古代论笔法者从李斯《论用笔》（伪作），到卫夫人《笔阵图》、王羲之《笔势论》、李世民《笔法诀》、欧阳询之"八法"、颜真卿《述张长史笔法》、翰林密论《用笔法》、张怀瓘用笔法、翰林传授隐述，下逮宋元明各代，论笔法者并不在少数，真伪杂出，但这些笔法多是"只言楷书笔画之行迹。而参以藻彩形容之词。殆皆无笔法之可求"[113]，或是偶有佳句，但不足以成为书学之楷模，也难以参透笔法之内涵。他认

110　徐谦 . 笔法探微 [J]. 书学 ,1945（4）:15.

111　徐谦 . 笔法探微 [J]. 书学 ,1945（4）:14.

112　徐谦 . 笔法探微 [J]. 书学 ,1945（4）:15.

113　徐谦 . 笔法探微 [J]. 书学 ,1945（4）:16.

为，书法"用笔""结体""分布""用意"四部分缺一不可。"用意"可以统摄全篇，但如果不能通晓书法之笔法，那么其他所有都是徒劳。"笔法"是一种运动方式，是一种"势"，没有势力的运动的线是不能称之为书法用笔的，坊间的描红习字等均是无线条的描写状态，是不可取的书法学习方式。徐谦总结了书法家作书的"七病"，分别是："匠字""做字""刻字""堆字""刷字""点字""纽字"，这七病之根源就是不通笔法，因此只停留在点画外形的追求上。所以徐谦肯定了蔡邕《九势》中的"藏、护、啄、磔、趯、掠、战、鳞、勒"九种笔法，认为它们均可用于篆隶真行草各体，其中，"鳞笔"主要是说明点画的形态，非笔法也。所以徐谦论笔法时弃"鳞"，留下其余"八势"。之后徐谦又融合《永字八法》中"侧"（点）、"勒"（横）、"努"（竖）、"趯"（挑）、"策"（折）、"掠"（撇）"啄"（撇点）、"磔"（捺）八种用笔，总结了"藏头""护尾""啄笔""磔笔""趯笔""掠笔""战笔""勒笔"八势（用笔）。同时又在古代书论中提炼了"盈中""出锋""转笔""折笔""往复""波动""摆笔""攲笔""换笔""滚笔""反笔"十一势，总计十九势的笔法结论。这十九势对于书法用笔的每一个细节几乎都做了解释，例如"盈中"意指用笔之"中段"，因古今论笔法者，谈及点画、起止、藏头、护尾时皆有定法，但关于笔画之中段却常常一带而过，同时日久生成了"中锋用笔"的常规说法。陈簠斋《习字诀》"有法则，二头吃紧，中间仍不省力，方是真有法。中间松，仍是下笔力不足。力愈足则愈遒，笔愈竖则法愈真。力愈足，力愈有余，愈遒愈善，用力愈足。"[114]蔡邕《九势》"笔心常在点画中行"[115]，这些书论所言皆指书法用笔的"中段"部分。但这些论述要么是难以领悟其中奥秘，要么是书法家的经验之谈。对此，徐谦在分析古代论述书法用笔中段的书论后，认为唐颜真卿与怀素论书所提到的"屋漏痕"乃是古代书论中关于书法中段用笔的无上秘诀，重点表现在"漏"字上：

> 雨水由屋之罅隙流于壁上成长痕，善书者笔画之中段即类此，此非仅言漏成之痕也。其用意之精，尤在漏字，盖水之流也，不盈科不行，漏滴之水，盈中而下注，如笔之藏头，圆笔而徐进，如是成画，自成漏痕。其中段处处皆如藏头之头，无处不活，处处不动，此法无以名之，名曰"盈中"，言笔锋两面界纸，若水槽，而笔心含墨盈满其中，徐徐行进，自成屋漏痕。[116]

应用于书法之上时，徐谦特别提出了"盈中"这一说法。"笔心含墨盈满其中，徐徐进行"，

114　陶明君编著. 中国书论辞典 [M]. 长沙：湖南美术出版社，2001：180.

115　蔡邕. 九势 [G]// 华东师范大学古籍整理研究室. 历代书法论文选. 上海：上海书画出版社，2013:6.

116　徐谦. 笔法探微 [J]. 书学，1945（5）:8.

也就是线条需要水墨饱满，将力量灌注在笔心，遒劲有力地慢慢行走在纸上，不可随意轻飘划过，这样的线条是有厚度，有质感的。关于"屋漏痕"这一笔法，早在秦汉时期的竹简木牍（图2-8）上就已有表现，当然这也与竹、木的材质有密不可分的联系，当毛笔与纸（包括其他书写材料）接触的那一刻，书法的线条就已经区别开一般的书写。但随着后人对此笔法的谬解与书写的偏差，导致"屋漏痕"几近消失。历史上像是元代董内直解释屋漏痕是"写字之点，如空屋漏孔，中水滴一点，圆正不见起止之迹"[117]（《董内直书诀》）。他将"点"解释为"屋漏痕"的说法，已完全偏离了古人之意。屋漏痕的内涵乃在于笔之中段，指的是行笔的中锋与力量，而不仅仅是起收笔的藏锋或追求"漏成之痕"，很多书法家在作书时因为过多地强调起止和藏头护尾之法，以至于中段处多疾驰而过，

图2-8　汉　河西简牍遗墨（局部）

乍一看，似乎此线条也比较健壮有力，但如果掩住线条的起笔与收笔处，则其线条中段有若"枯骨"，难以直视。对于世人关于屋漏痕笔法理解的偏误，徐谦认为其起点大概始于宋代。因为"笔软则奇怪生焉""匆匆不暇草书"等汉代书论中所追求的线条迟涩感以及点画的丰富性，与唐人论书都是相通的，然"自宋以降，此法已绝"[118]。所以他的思虑是希望此笔法的提出可以警醒书坛的流滑之作，这便是徐谦社会历史批评视角的一个缩写。

再如"往复"笔法的提出，这是古代书论"无垂不缩，无往不复"的提炼。关于"往复"，徐谦提出，它源于"漆书"，"盖以漆作书，非往复不能鬃其漆。"但近人在学书过程中，有些人简单地把"往复"理解成了"描画"，任意的涂抹修改，或是通过堆积笔墨以增加作品的"厚度"，却"不知堆墨之笔，全无锋颖，其墨堆积，亦不能够活，是为造作。"[119]描画是作书之禁，

117　徐谦.笔法探微[J].书学.1945（5）:8.

118　徐谦.笔法探微[J].书学.1945（5）:8.

119　徐谦.笔法探微[G]//崔尔平选编校点.历代书法论文选续编.上海：上海书画出版社,2013:788.

最忌讳的便是修饰与涂抹，"一笔既成，优劣已定，重加描画，更不成书"。何为"往复"，如何应用"往复"这一笔法应该是学书之人必须要明白的。徐谦解释道："笔非一往而已，又必复之，往有不到之处，复能补之。使墨由中溢出，而笔乃圆满无缺，此与两笔合成一笔，或双钩填廓者判若天渊也。"[120]就是说书法家在书写的过程中，虽然不可描画，但偶有不到之位处可以稍做补笔，如非出锋用笔的篆隶书，通过往复的笔法可达成用笔的完整度。行书的起笔与收笔处，可以通过"反"走的势来调锋蓄力，也就是通常所言的"逆锋行笔"，等到收笔时，有的笔画需要回笔才能完善线条形态。唐代多数书法家在写楷书的横画时通常这样处理，即蔡邕《九势》云："欲左先右，至回左亦尔"。该言说并非指的是两笔合为一笔，或是双钩涂抹，而是关于"笔势"的往复回旋。关于"往复"，当代学者已经开始关注，解释上也是各有千秋。如严吉星在《书法笔力研究》中利用摩擦力学来解释"往复"笔法，认为往复行笔法是"毛笔在宣纸上的一种水平运动，指平行于纸面的上、下、左、右的直线运动。"[121]他所强调的是，在往复笔法下，毛笔在中锋与逆锋行笔的前提下，于纸上行走出来"涩感效果"。在这个行笔过程中，毛笔进行着高低运动，当然这个运动不是机械大幅度的，而是非常微妙的，甚至旁观者难以察觉用笔的微妙变化，但此时的线条已经不是简单的一划而过，而是融入了丰富笔法的书法线条。因此严吉星对于往复这一笔法的认识更多的是集中在书法线条的中段，与徐谦总结的"盈中"笔法相合，这也说明了徐谦的笔法分类很多时候是相互重叠的。如"攫笔"主要是为了"蓄势"，通常是迅疾而又比较长的笔画，像是行草书的长竖、长撇，或是连写数字，此时就需要用到"攫笔"，以保证线条的劲利之感。徐谦强调："其法用藏头法，起笔再作一往复，笔稍事停顿，然后急驱直下，用肘力腰力引之，此古人未发之秘也。"[122]"藏头"法与"往复"法同时应用，得"攫笔"这一笔法，可见徐谦在蔡邕《九势》基础上所生发的笔法更为详密细致，将各种书体的用笔法悉数总结提炼。但同样的，他所总结的十九个笔法也显得过于烦琐、冗长，若能尽可能将其中几个笔法合并，总结出几个"典范"式笔法，想必会产生更大的影响力。

本章小结

在众多的批评方法中，社会历史批评方法作为诸多艺术批评方法中视野最为广阔的一种，具有"元批评"的意义。因为书法是社会历史的产物，书法批评是"社会"和"历史"两个视

120　徐谦. 笔法探微 [G]// 崔尔平选编校点. 历代书法论文选续编. 上海：上海书画出版社, 2013:787-788.

121　严吉星. 书法笔力研究 [M]. 武汉：湖北美术出版社, 2018:115.

122　徐谦. 笔法探微 [G]// 崔尔平选编校点. 历代书法论文选续编 [M]. 上海：上海书画出版社, 2013:795.

角结合的批评。社会历史观下的书法批评借用特定的社会学理论作为批评的理论基础，以分析书法与社会的联系为出发点，阐释书法发展变化的社会原因；同时，它又把书法作品放在具体的历史环境中去研究，用历史发展的眼光去探究书法作品与社会历史之间的内在联系，分析书法作品发展过程中的社会现实性和历史延续性，这是社会历史批评的根本宗旨。

社会历史书法批评范式是随着民国学者将书法作为一门现代学科，充分吸纳史学、新史学、社会学相关理论开展批评学理化研究的过程中逐步形成的。尽管在理论研究方法上受到社会学和历史学的影响，但其研究内容却根植于传统书学。它借助新史学、社会历史等理论方法，以学术批评的手段重新整理并解读书法的传统，分析古代书论的内在联系，剔除不适应时代发展的元素，从社会的和历史的两个视角对"书法作品"和"书学"进行学术评判。这一过程，不仅全面推动了书法理论体系、批评体系的更新，同时也让书法在新时代文化语境下获得了更强的生命力，完成了由古典品鉴向现代审美的转换。

对于书法批评而言，不论未来有多少种范式，社会历史批评范式必然是所有范式的基础。该范式从社会的和历史发展的视角进行学术研究，并作用于艺术批评，以科学的治学态度重新整理文献史料，强调实证研究。因此这一范式的存在也在某种程度上避免了书法批评理论研究走向全盘西化。我们要以"传统"破"新知"，而不是决然地被新学打败。这也正是批评之于书法创作、艺术理论研究的价值和作用。民国学者对于社会历史批评范式的初探，尤其是在书学史撰写过程中对书法技法、书法风格、书法时代精神等内容的分析，对于今日书法批评体系的建设依然有着弥足珍贵的指导意义。

第三章　形式美学批评范式

形式美学批评范式源自 20 世纪上半叶民国学者对西方"形式"理论的借鉴与吸收，这是在传统书法"形势"理论基础上对于"形"的重新认识以及对"纯粹美"的现代追求，也是现代纯视觉理论的深化。艺术家及艺术理论家对形式及形式理论具有高度的敏感性，他们的理念与认识在通过某种艺术形式展现给大众时，观者也通过形式观看再回归作品。所以，纯视觉也可以理解为"纯形式"，批评家通过"形式"来认识世界成为现代美学的一种新突破，形式与结构分析占据了主导地位，由此生发的形式美学批评也成为 20 世纪上半叶西学浪潮下书法批评研究的重镇。

然而，由于书法的传统实用功能和尚品评的文化背景，"形式"理论一时间被披上了简单、直白的外衣，反对者认为这种审美方式徒有空洞的理念，不仅脱离了历史传承，同时也没有揭示出美的实质，是对西方形式理论的直接挪用。事实上，当书法的"艺术"性质得以全面确立时，传统的书法品评理论已经难以充分发挥其审美效力。如何深入其内部并以"艺术"的视角对书法进行全面审视，是现代书法批评必须面对的问题。而西方形式美学中对于视觉艺术的认识、风格变迁的理解以及内容与形式关系的解读，可以说在最短的时间内突破了彼时书法转型尴尬的审美境地，从康德、黑格尔，到尼采、弗洛伊德、胡塞尔、海德格尔、沃尔夫林，这些西方哲学家、美学家的思想都强烈地冲击着当时一众留洋学子的治学理念，并成功投射进现代书法批评领域，如梁启超、王国维、宗白华、蔡元培、邓以蛰、张荫麟等，他们皆有着良好的传统文化根基，又受西方形式美学的理论启发，通过评述、对比、批判与总结等方式充分思考、融洽了中西审美方法论，逐步探索了一种源自艺术内部的"向心式"[1]书法批评。需要强调的是，借鉴西方艺术理论绝非抛弃传统书学理论，而是通过借鉴西方形式理论，不断丰富传统书学的审美问题，这也是书法批评发展为一门学科必须经历的多维建设之路。

1　"向心式批评"（centripetal criticism），现代文艺批评术语，是新批评派（又称新批评，是一个西方现代文学理论派别，它于 20 世纪 20 年代肇端于英国，30 年代形成于美国，四五十年代在美国文坛占统治地位，是西方现代形式主义文学理论发展过程中的一个重要环节）的一种形式美学批评方法，最初应用于文学作品，指批评的焦点是文学的语言、结构与形势。该方法关注于作品，认为作品即"本体"，它包含了自身的全部价值和意义，要排除一切"非文学因素"，是一种"纯批评"（pure criticism）的研究方法，文论史上称"客观主义批评"（objectivist criticism），兰色姆称作"本体论批评"，都是强调批评的纯粹性，是形式美学的产物。

第一节 从"形势"到"形式"——书法批评的美学基础

"形势"和"形式"是在中西方艺术与美学中绕不开的两个概念。前者以中国传统形学为本，根植于"势"论[2]。"势"是"运动""趋向""力量""阵势"一类的状态性范畴，在古代兵法、哲学、政治、经济、法律等方面均有运用，从自然现象到人类生活、从具象到抽象、从形而上到形而下，是一个普遍应用的社会性概念[3]。随着"势论"体系的完善，与"势"相关的艺术理论也应运而生[4]，并成为书法艺术的一个核心审美范畴——"形势"。"形"与"势"相依相存，是书法活动中时间与空间的统一体，即康有为所总结的："盖书，形学也，有形则有势。"[5]"形势"也成为古今书法批评入口。而"形式"作为西方美学的重要传统之一，可以追溯到古希腊毕达哥拉斯学派。他们从宇宙论的角度将"数"指代为万物的本源，认为"数理形式"是物质世界的存在状态和基本规律，主张"条理和比例是美的""图形中最美的是球形和圆形"等带有普遍性数、量、比例的观点，一直至 20 世纪，"形式论"都保持了强有力的生命力。在这条历史的长河里，"形式"的含义也变得含混、复杂。但可以确定的是，他们都是以"形式"为主体，通过视觉审美观看机制，开启了一个为艺术而艺术，甚至为了形式而形式的时代。当"形式"与"形势"走到同一空间时，"形式"研究中的本体式、纯粹性审美判断，在较短时间为"形势"找到了批评理论的落脚点，为观者提供更具结构性的书法观看方式与多层次解读的可能，"形式"成为现代书法批评理论研究中的重要一环。

一、书法的"形势"与"形式"

在中国传统书法理论研究中，"形势"是一个重要概念。汉代蔡邕早在《九势》（传）中就已明确了"形势"的概念，他写道："夫书肇于自然，自然既立，阴阳生焉；阴阳既生，形势出矣"[6]。蔡邕借用"自然"的道家观念，从形而上的角度把书法中的"形势"作为独立的审美范畴提出。此后，"势"逐步演进为古代论书的重要依据，恰如康有为所总结的："古人论书，以势为先。中郎曰《九势》，卫恒曰《书势》，羲之曰《笔势》。盖书，形学也。有形则有

2 "汉代学者……自觉地从'势'的角度考察自然万物的关系及其运动变化的态势，把'势'与'理'经常的联系起来，从而完成了以'势'论艺术的理论准备。"涂光社. 势与中国艺术 [M]. 北京：中国人民大学出版社,1990:23.

3 "势的理论最先是在社会关系论中得到充分发育的"。涂光社. 势与中国艺术 [M]. 北京：中国人民大学出版社,1990:5.

4 "汉代学者……开始自觉地从'势'的角度考察自然万物的关系及其运动变化的态势，把'势'与'理'经常的联系起来，从而完成了以'势'论艺术的理论准备。"涂光社. 势与中国艺术 [M]. 北京：中国人民大学出版社,1990:23.

5 康有为. 广艺舟双楫 [G]// 华东师范大学古籍整理研究室. 历代书法论文选. 上海：上海书画出版社,2013:845.

6 蔡邕. 九势 [G]// 华东师范大学古籍整理研究室. 历代书法论文选. 上海：上海书画出版社,2013:6.

势"[7]，以"势"论"形"成为中国古代书论的一个核心概念，包括"笔势""线势""字势""体势""书势"，以及以"筋""骨""血""肉"为核心的"骨势""气势"等。前者的"势"是直接作用于视觉的"形式"，后者的"势"则是在"形式"基础上传达的深层书法精神与意蕴。这说明，无论是书法用笔、结体章法还是作品意境，都与"势"有着密不可分的联系，它与"形""气"相连，在书法中是由内而外的存在。"形和势，是点画、结体、章法等书法本体内容展开的基础。……形是静态的形象，势是运动的过程。形通过势来生成，是蕴含着势的形；势通过形来呈现，是表现形的势。一个是静，一个是动；一个是过程，一个是结果；一个是形状，一个是势态；一个是时间，一个是空间。形、势密不可分，形与势的结合共同构成书法的内容。"[8]"形"与"势"的相生相依造就了中国古代的一个核心书法理论概念——"形势论"，当西学传统中的"形式论"快速涌入中国学者的研究范畴时，一时间，人们觉察到形势论与形式论在理论上强烈的互通性。因此，当20世纪初西方形式理论大量涌入时，其现代思维和语言表达方式成为书法形势论的重点借鉴对象。

东汉许慎《说文解字叙》称："仓颉之初作书，盖依类象形，故谓之文；其后形声相益，即谓之字。文者，物象之本；字者，言孳乳而浸多也。著于竹帛谓之书，书者如也。"[9]也就是说"文"是在"依类象形"的基础法则中产生的，它通过对自然物形的参照，以"形"达"意"，并成为书法作为一门艺术的基础。[10]邓以蛰在《书法之欣赏》中总结到："甲骨文字，其为书法抑纯为符号……字之形式之外，所以致乎美之意境也。"[11]说明中国文字在创造之初，就已经具备了美的属性。"汉字"的符号性本身就是形式的范畴意义，当汉字成为书法的创作载体后，"形"的价值则更加突出。从兼具"象形"的甲骨、篆籀，到"抽象美"的隶、草、行、楷的逐步演进，书法在"形式"的审美通感中转向纯"形"的追求。如汉字从篆走向隶，就是运用全新的"形式"符号重新组织字形，最终形成了横势为主、波磔明显，趋于装饰意味的隶书造型；发展至楷书，则是在行书与隶书的造型、笔顺、笔势、点画联结方式等基础之上的一种方正和谐的造型。变化丰富，妙态横生的行书、草书，是与正体书截然不同的笔势突破和新的形式创造。这几种书体出现的时间不同，但都是在"形式美"的推动下彼此影响，不断地解散旧体，成就新法。孙过庭《书谱》云："篆尚婉而通，隶欲精而密，草贵流而畅，章务检而便。"其对各种书体特点的总结，即源于篆、隶、楷、行、草五体的不同形式的审美判

7　康有为.广艺舟双楫[G]// 华东师范大学古籍整理研究室.历代书法论文选.上海：上海书画出版社,2013:845.

8　胡抗美.中国书法章法研究[M].北京：荣宝斋出版社,2014:110.

9　许慎.说文解字叙[G]// 崔尔平选编校点.历代书法论文选续编[M].上海：上海书画出版社,2013::3.

10　"中国人写的字，能够成为艺术品，有两个主要因素：一是由于中国字的起始是象形的，二是中国人用的笔。"宗白华.艺境[M].北京：商务印书馆,2013:343.

11　邓以蛰.邓以蛰全集[M].合肥：安徽教育出版社,1998:167-168.

断。汉字在经历了从象形到抽象的发展后，其内部结构所形成的秩序美，俨然已经成为书法形式美的一部分。汉字独特的结构与笔画联结方式，直接塑造了书法的造型美。所以，古人虽少言书法"形式"，但实际上书法一直在"形式"的作用力下前进，书法的点画、结体、章法，皆是对"形"的追求。作为批评家，"形式"也是进入书法艺术审美判断的最直接途径。尽管古代书论中有王僧虔所言的"书之妙道，神采为上，形质次之"之类的说法，他们将"形"立于次要位置，以突出"神"的价值。但是，没有"形"，何来"神"？我们看唐人颜真卿的楷书（图3-1），其书风厚重沉实、大气磅礴，其雄强书风正是依赖于其沉厚的笔墨形态、开张的结体等元素，这些都是"形式"对作品神采的影响。

再如清代书法家徐渭酣畅淋漓的草书（图3-2）创作，尽管这些草书符号不能第一时间让观者辨别其文意，但其沉厚的点画、奇巧开张的结字布势，可以让观者第一时间内在"形式"的触动下感受其神采所在。跳跃的点画，丰富的笔墨、结体、章法形式传递着不同的神采意趣，也就是邓以蛰所说的"意境亦必托形式以显"。书法的形式有三：一曰笔画，二曰结体或体势，三曰章法或行次。书法作为一门"美的艺术"[12]，"形"的地位无可替代，就像康有为在论述绘画衰败之原因时所指出的问题，"非取神即可弃形，更非写意即可忘形也"[13]。"形式"是造型艺术的基础，也是通往美的桥梁。所以，美在哪里，如何美，如何捕捉形与形之外的美感，这是一个批评家所必须思考的问题。

不同于传统书法理论中对于形的"弱化"，西方学者自古希腊以来就奠定了以"数理"为典范的逻辑结构，他们致力于对形式、几何秩序的追求，一直到20世纪上半期的形式主义、

12 "美的艺术（Fine Arts, Beaux Arts）概念形成于18世纪上半叶。此前的艺术概念是从古代和中世纪流传下来的，分为两类，既涵盖手艺与科学，也包含后来称为'美的艺术'的东西。……巴托（Abbe Batteux）在《归于单一原则的美的艺术》（1746）中综合世纪初以来的相关论说，拟定了一个近乎完成的现代艺术体系。他从亚里士多德和贺拉斯的诗学入手，尝试将其原则从诗和绘画扩展到其他艺术，提出一种分类：美的艺术有别于机械艺术，以愉快为目的，包括音乐、诗、绘画、雕塑和舞蹈；另外，还有兼顾愉快和有用性的第三类艺术，包括论辩术和建筑术。他试图以'模仿美的自然'为共同原则来统摄这些门类，并且把戏剧当作其他各门艺术的综合。鲍姆嘉通（Alexander Gottlieb Baumgarten）《美学》（1750/1758）袭用'自由艺术'一词。他给美学的定义是：'美学作为自由艺术的理论、低级认识论、美的思维的艺术和与理性类似的思维的艺术是感性认识的科学。'这里，所谓自由艺术实际就是指美的艺术。他在《真理之友的哲学信礼》里提到传统艺术概念涉及的诸门类，同时特意把论辩术、诗、绘画、雕塑、建筑等单列出来，归入美的艺术或自由艺术。发展到康德，他在《判断力批判》艺术中系统论证了审美不同于认识、道德活动的性质及其先天原则，赋予审美自律论以完整的哲学形式。在此框架内，他讨论了美的艺术问题。他认为，艺术，如果与某个可能对象的知识相适合，仅仅为了使该对象成为现实的而去行动，就是机械的艺术；如果以愉快的情感为直接的意图，就叫作审美的（感性的）艺术。审美的艺术分两种。快适的艺术以享受为目的，使愉快伴随作为感觉的表象；美的艺术是无目的的合目的的表象方式，使愉快伴随作为认识方式的表象。美的艺术是以反思判断力而不是以感官感觉为准绳的艺术，它所引起的情感是可普遍传达的愉快。康德指出，美可以说是审美理念的表现。在美的自然里，对一个给予的直观的反思就足以唤起并传达客体所表现的理念；在美的艺术里，理念必须由关于客体的概念即作品应当是什么的概念来引发。"陈剑澜，康德论美的艺术 [J]. 美术研究，2018（6）:48-49.

13 康有为. 万木草堂论艺 [M]. 北京：荣宝斋出版社，2011：114.

图3-1 唐 颜真卿《颜家庙碑》（局部） 20.2cm×16.2cm 宋拓

图3-2 明 徐渭《七律诗轴》 209.8cm×64.3cm 北京故宫博物院藏

心理学、符号学、结构主义等，无不是"美在形式"的观念讨论与深化，蔚为壮观。伴随着20世纪初留学大潮的到来，西方古典美学理论陆续引入国内，尤其是审美领域的形式美学，得到民国学者的广泛青睐。由于书法在历史传承中的功用性，其身份一直被笼罩在实用价值及文本内容的桎梏下，关于"艺术"身份及其现代美学价值长久被边缘化，而形式主义作为西方20世纪美学的主流，其中的"纯粹美"促使"美的存在"成为"美的艺术"的根本。关注作品的结构与形式，将"艺术美"进一步提炼与纯化，"形式"也被列在艺术判断的第一位，书法艺术更是在"形式"理论中获得新的阐释，生成了一种以作品为中心的向心式批评，这对于有着无限美的书法而言，无疑为欣赏主体找到了全新的审美突破口。

二、形式美学批评与纯粹美

"形式"之所以在西方美学范畴体系中享有如此持久的生命力，首先是其作为西方美学的本质层，从思维逻辑到方法应用，都对后来的美学与艺术派别产生了不容忽视的影响，是构成西方思想观念的动力因之一。19 世纪德国美学家齐墨尔曼曾指出，"古代艺术的原理便是形式"[14]，西方学者利用科学化的形式逻辑营构了精密、普遍有效的美学思想体系，并指导各种艺术批评实践，生成了"形式美学批评"。其次则是"形式"在翻译与进化过程中造成的歧义与众多引申义，反而成就了"形式美"的"大众化"，成为人们日常惯用的术语之一。目前通用的"形式"翻译有：英语 form、法语 forme、德语 form，其词源主要自拉丁文的"形式"（forma），而 forma 一词又源于希腊文 μορφη（可见的形式）和 ειδsos（概念的形式），"可见的"与"概念的"在解读中不仅不并列甚至还含有冲突的成分，所以"形式"一词在进入美学视野后就出现了一种天然的含混多义性特征。

波兰美术家瓦迪斯瓦夫·塔塔凯维奇在《西方六大美学观念史》中列举了"形式"的五种重大含义，可以作为我们理解"形式"进而理解"形式美"的一个途径，分别是：

1. "形式"是古希腊用来表示"美"的用词，兼有安排或各部分之比例之意，即后来毕达哥拉斯学派、柏拉图、亚里士多德、斯多葛学派等所坚持的"比例美""度量美""秩序美"。形式美可以理解为一般的安排或和谐的追求，运用在绘画上则包含颜色、线条、造型、空间秩序等各个元素的配合。

2. "形式美"是直接呈现在人们感官之前的美，即事物本身的外表。例如在欣赏诗歌时，我们通过眼睛阅读或是耳朵听到字音所带来的美妙旋律，这就是艺术直接带来的形式美，而不是一定去解读"文本"的内容，有些古希腊学者，直接强调"耳朵的判断便足以决定诗的好坏"。所以"形式"与"内容"呈现了对立的局面，在某种程度上，1 与 2 形式的概念含义是相通的。

3. "形式"意指某一对象的界限或轮廓，在多部字典的解释中，都强调形式是"包含着对象的轮廓的几何图形"，这是一种空间形式概念。

4. 本质的形式（the conceptual essence of an object），由亚里士多德提出，他把形式视为"行动、能力、目的，也即是存在物的主动因素。"[15] 本质的"形式"在某种意义上也可以被理解为"内容"，并被广泛应用于美学中。

14　[波]瓦迪斯瓦夫·塔塔尔凯维奇（Wladyslaw Tatarkiewicz 著，西方六大美学观念史 [M]. 刘文潭译 . 上海：上海译文出版社 ,2006:254.

15　[波]瓦迪斯瓦夫·塔塔尔凯维奇（Wladyslaw Tatarkiewicz）著 , 西方六大美学观念史 [M]. 刘文潭译 . 上海：上海译文出版社 ,2006:240.

5. 先验的形式（an apriori form），由康德首创，也有学派将此概念归之于柏拉图，指的是将"形式"视为人们心灵的一种属性，这些形式是先于"知识"而普遍必然存在的，如：空间与时间、实体与因果等，是科学的认识活动，是先天性的，转移到"美"的领域，康德同样将"美"界定在先天范畴，认为美是由"天才"创造出来的，"天才"与"艺术"属同一系。此后，先验形式在艺术领域极为流行，"形式美"与"纯粹美"也被广泛发掘。

以上是"形式"在西方美学史上被引申的多种含义，同时也是形式美学批评的基础内容。尤其是康德提出的先验的形式，成为形式美学批评的一个起点。所谓"先验"，指的是"不依赖经验但还在经验之中"，是事物的先天形式与审美主体的后天感觉表象结合的产物。康德之后，黑格尔虽然也持先验论，但却坚持形式与内容的辩证统一，其理念中蕴藏着深沉的历史精神，进而批判康德是空洞的、"拒绝研究真理"的浅显形式主义。黑格尔指出，"内容"与"形式"是一对严格的范畴，是不可分割的统一体，"内容"源于宇宙中客观存在着的理念、精神、思想，"形式"是内容的感性显现。事实上，二人都强调理性认识高于感性认识，但康德坚持理性认识是可以脱离感性认识而独立存在的，因为感性认识下的"内容"在康德那里被视为凌乱无章的材料，是一种可以"忽视"的存在，而理性的"形式"显然占据了审美主体的主要逻辑框架。由于主观思维框架（即"先验形式"）是先天的，那么，它统帅、主导的形式和内容便是相互分离并且是对立的。不同于康德的理念，黑格尔认为"美就是理念的感性显现"[16]，也就是理性认识源自感性认识，它们之间是相互联系与转换的，试图从内部冲破康德以来的主观唯心主义的主体哲学的束缚。在黑格尔看来，"康德这种哲学使得那作为客观的独断主义的理智形而上学寿终正寝，但事实上只不过把它转变成为一个主观的独断主义。这就是说，把它转移到包含着同样的有限的理智范畴的意识里面，而放弃了追问什么是自在自为的真理的问题"[17]。所以在黑格尔的艺术精神探索中，对于"真理"的诉求是基于历史内容的，美和艺术的历史是理念（内容）不断扬弃感性（物质形式）的历史，是贺拉斯"理""式"辩证关系理论的继承和发展。尽管黑格尔没有完全认同康德的艺术理念，但"形式美学批评"之风已全面进入美学家、哲学家的视野。李格尔阐释的"触觉的—视觉的"理论，进一步说明了美术史视野中人们知觉方式的改变。19 世纪下半叶的"纯视觉理论"，以及"为艺术而艺术"的口号式宣扬，都是形式主义批评的再发展。"视觉"与"观看"成为 20 世纪形式美学讨论的重点。从费德勒的纯形式（纯视觉）理论，到希尔德布兰德运用艺术心理学进行艺术作品的形式分析，克罗齐对于"直觉与表现"的高度肯定，再到沃尔夫林提出"没有艺术家名字的美术史"，形式

16 ［德］黑格尔著，美学（第一卷）[M]. 朱光潜译 . 北京：商务印书馆 ,1997:142.

17 ［德］黑格尔 . 哲学史讲演录：第 4 卷 [M]. 贺麟，王太庆译 . 北京：商务印书馆 ,1978.

美学批评逐步奠基了其理论基础。关于艺术"形式",克罗齐对其态度近乎狂热,他强调:"美的事实是形式,仅是形式而已",将艺术形式的美归结于直觉的表现,"……直觉的知识就是表现的知识。直觉是理智作用而独立自主的;它不管后起的经验上的各种分别,不管实在与非实在,不管空间时间的形成和察觉,这些都是后起的。直觉或表象,就其为形式而言,有别于凡是被感触和忍受的东西,有别于感受的流转,有别于心理的素材;这个形式,这个掌握,就是表现。直觉是表现,而且只是表现(没有多余表现的,却也没有少于表现的)"。[18] 所以克罗齐将艺术理解为直觉,直觉是表现,表现是个性,个性是不可重复的。相对于克罗齐的直觉表现论,沃尔夫林同样认为艺术不应该被"历史"所笼罩,即便是美术史,也应该是独立自主的,是"自律"的艺术形式发展史。研究美术史、理解艺术作品,应该从形式分析和风格变迁出发,才能真正认识艺术品的价值与本质,这一观念在其著作《美术史的基本概念》中得以提炼。他通过文艺复兴与巴洛克两个时代的艺术风格的转换,提出了五对概念:线描的和图绘的;平面的和纵深的;封闭的和楷法的;多样统一和整体统一;清晰性和模糊性。这五对概念虽然以两个时代的艺术为指代,但却包含了视觉艺术欣赏的基础形式媒介与观察方式。沃尔夫林认为,风格具有不断发展的内在倾向,这是一种"形式自我激活的力量"[19],通过"观看"来审视艺术风格的特色,是位十足的"形式主义者"。所以在沃尔夫林的背后,也充满了非议,人们认为,他的研究脱离了历史的思考,同时其提出的五对范畴也有着多种漏洞,并非完善。但沃尔夫林坦然地接受这些声音,他说:"我并非要提出一种美术史并声称它使以往所有美术史统统归于无效,我只是试图为它找到一种新的框架,一种达到我们标准得更为确定的方针。这种努力是成功是失败无关紧要,但我坚信,美术史将自身设立为目标,就超越了探求外部事实的目标。"[20] 此后的罗杰·弗莱、克莱夫·贝尔、沃林格尔等一大批美术史学者都将学术视野投向"形式"研究中。纵然他们的美学理念与沃尔夫林不尽相同,但"形式美学批评"却切实地成为20世纪以来美术理论研究的一个重要方法论。俄国形式主义、英美新批评和结构主义等美学流派接踵而至,形式主义愈演愈烈,尽管这些形式美学批评方法处于不断发展与变动中,但可以确定的是,他们都是以"形式"为主体,追随视觉审美观看机制,开启了一个为艺术而艺术,甚至为了形式而形式的时代。虽然反对声、质疑声不断,但对于当时实用为上的功能性书法而言,却是打开了一扇现代艺术审美的天窗。

对于书法的形式美,近代书法家纷纷作出阐释。王国维将书法立于"第二形式"(古雅)的位置;梁启超特别论述了书法"线"的美与计白当黑背后的书法空间形式;鲁迅先生认为,

18 [意]克罗齐. 美学原理 [M]. 朱光潜译. 北京:作家出版社,1958:11.

19 陈平. 西方美术史学史 [M]. 朱光潜译. 杭州:中国美术学院出版社,2014:169.

20 陈平. 西方美术史学史 [M]. 朱光潜译. 杭州:中国美术学院出版社,2014:171.

汉字有三美，即意美以感心，形美以感目，音美以感耳。其中的"形美"所对应的即是书法；邓以蛰指出："字如纯为言语之符号，其目的止于实用，故粗具形式即可；若云书法，则必于形式之外尚具有美之成分然后可。"[21] 强调"形式"＋"美之成分"才是书法艺术；同样的，蒋彝指出："中国字的书写形式不仅是为了交流思想，而且还以一种特殊的视觉形式来表达观念的美。"[22] 张荫麟则将书法艺术归于"直达的艺术"，认为"构成书艺之美者，乃笔墨之光泽、式样、位置，无须诉于任何意义"[23]。以上所述都是书法的形式所在，书法的"形式"通过"视觉"传导其美感。"纯形式"也就是笔者开篇所言的"纯视觉"，这是形式美学批评的主要路线，它强调纯粹美的欣赏，但并非割舍批评家情感的存在，而是要舍弃"日常生活中琐碎的情绪和感情"以及经验性判断，将审美根植于作品，而非被作品之外的内容所左右。

"纯粹美"也称之为"自由美"（free beauty；freie Schonheit；pulchritud vaga），是"不杂经验"的，其对立面为"依存美"，也就是普遍意义上的经验型审美认识。因为批评者不论是否有过艺术学习背景或艺术体验，都能或多或少地在生活中积累一些"经验"进行审美判断，所以不论是艺术创作者、有学养的美学家，抑或是普通大众，他们的审美观与批评观都难以做到与经验相分离。然而，人们的日常经验变幻莫测，获取的渠道也不尽相同，那么"经验"就有了"偶然性"与"不可靠性"。自我们出生起，经验就"无处不在"，既然经验不可或缺，那就需要"改造"经验，将"经验"理性化以完善其中过多的感性色彩，即经验的"纯粹化"。这源于康德的"先验形式""纯粹理性"，感觉表象是独立于人们意识之外的"自在之物"，在感官中产生知觉的"质料"。人们心底先天业已形成的空间、时间理念，则为知觉提供"形式"，"美"之所以可能，就是作为"先验感性形式"的空间和时间如何可能。作为"先验知性形式"的纯粹概念如何可能。康德在《判断力批判》中提出："不以对象的概念为前提"，不以完满性和客观合目的性为根据，不涉及对象的性质和内容，这是"纯形式"中的先验美，是此物或彼物自存自在的"无条件的美"。康德认为，"一个关于美的判断，即使渗入极微小的利害关系，都具有强烈的党派性，它就绝不是纯鉴赏判断。"[24] 试想如果批评家是在伦理道德、爱欲、感官愉悦、利害关系、认识等干预下做出的主观判断，那么这个审美结果也必然是含混的。所以，要想获得纯粹美感，就不应该掺入"任何愿望、任何需要、任何意志活动"[25]。"纯粹美"同样也是黑格尔的"美就是理念的感性显现"[26]，黑格尔将"理念"阐释为"绝对精神"，

21 邓以蛰 . 邓以蛰全集 [M]. 合肥：安徽教育出版社 ,1998:167.

22 蒋彝 . 中国书法 [M]. 上海：上海书画出版社 ,1986:1.

23 [美] 陈润成、李欣荣编 . 张荫麟全集：中卷 [M]. 北京：清华大学出版社 ,2013:1182.

24 宗白华 . 康德美学评述 [G]// 宗白华 . 艺境 . 北京：商务印书馆 ,2013:315.

25 宗白华 . 康德美学评述 [G]// 宗白华 . 艺境 . 北京：商务印书馆 ,2013:315.

26 ［德］黑格尔 . 美学（第一卷）[M]. 朱光潜译 . 北京：商务印书馆 ,1997:142.

是"真理的概念"。理念就是一个"理性"概念,理性下的感性认识,恰是说明美的认识需要以理性为前提,要摆脱个人意志和欲望,由纯粹直观获得美感,这些都说明艺术需要纯粹的理念来阐释其纯粹的美。此时,只有纯粹形式(空间和时间)才可以淬炼各种依附的存在,获得真实的美。在这样的前提下,任何带有个人趣味的审美判断都是有失准衡的,那么康德的审美判断就是具有普遍意义的审美存在。

但事实上,现实中万事万物都与人"密切相连",这也就导致了大众的日常审美实践难以离开伦理道德与个人偏好。中国传统书论中的伦理式批评观、自然主义批评观等皆依附于某一种审美观照,而延续了上千年的"人品、书品论"直到今天都具有较强的生命力,所谓的附庸与依存并不能全然否定。但当书法更替了一个更现代的"艺术"身份时,"纯粹"审美赫然成为批评家专注于书法"艺术"表现的一种研究方法。对于书法批评而言,传统书法审美与批评固然有其特殊意义与价值,但同时,我们也要打破传统批评固有的价值标准,从依存式的审美活动中抽绎出无杂质、无干扰的纯粹美感,唯有在"合目的性而无目的"的审美前提下所获得的审美判断,才能真正发掘其更深层次的价值,达到美学研究的预期目的。

康德在讲述"纯粹美"时列举了几个例子,其中一个是"无标题音乐"。缘由是这类乐曲没有标题、没有歌词,因此欣赏者不会在歌曲名的基础上对该音乐提前做出一个概念式的判断与假设,更不会在欣赏过程中费力去确定歌词唱了什么内容,唯有源源不断的音符跳跃进听者的耳朵里,这个时候,听众对于音乐的判断就变得简单。人们耳边流淌着或美妙,或悦耳,或跳跃,或沉重……的律动,这种审美认识正符合"无目的"又"合目的性"这一原则。如贝多芬的钢琴曲:C 大调第一交响曲、D 大调第二交响曲、降 E 大调第三交响曲、降 B 大调第四交响曲、C 小调第五交响曲、F 大调第六交响曲……这些没有名称的曲子,所传导的正是其"纯粹的"音乐。不论是对艺术家而言还是欣赏者而言,只有"音乐",再没有别的任何干扰。但事实上,现实生活中这样的艺术少之又少,如果一味地追求"纯粹"审美,那可以说是真的要陷入"形式主义主观主义"了。所以在康德的美学里,他又在强调"道德"之于美的价值的影响。因此康德的美学理念某种程度上也是矛盾的,但其对于"形式"的深化,促使了美学家将"美"的研究作为一个专门的学问。而当书法以"艺术"的身份出现时,其中最主要的"内容"便是"形式",其内容不是自然景象的再现,也不是某种含义的传达,它就是一种纯粹的美的形式表达,这是区别于其他艺术门类的重要艺术特征。宗白华在《美学与艺术略谈》中解释道:"各种艺术中所需用的自然底材料的量也很不齐。譬如,音乐所凭借的物质材料就远不及建筑,诗歌的词句与音节更是完全精神化了。(言语不是思想的内容,乃是思想的符号。)总之,愈进化愈高级的艺术,所凭借的物质材料愈减少。"[27] 这就是康德为何选择音乐作为理解形

27 宗白华 . 美学与艺术略谈 [G]// 宗白华 . 艺境 . 北京 : 商务印书馆 ,2013:10.

式美与纯粹美的中介。在中国的传统艺术中，就其所凭借的材料和表现的方式而言，书法和音乐最为类似，它们都具有纯粹美的价值特征。人们通过抽象的形式及形式的运动来感知纯粹美的表现。因此宗白华认为："书法为中国特有之高级艺术：以抽象之笔墨表现极具体之人格风度及个性情感，而其美有如音乐。"[28]所以，书法与音乐在批评标准上有着极高相似性的。对此，关于书法"形式"的研究，也成为人们进入现代书法批评的最直接的途径。

第二节　民国学者美学视角下的形式美学批评观

清末民初的留学热潮，带来了与中国传统知识分子大相径庭的治学理念。在文学与艺术圈，西方美学更是在一众学子心底埋下了一颗新生的种子。自 20 世纪初叶起[29]，王国维便深入考察与学习西方人文学术研究，并撰写了一系列文章介绍西方哲学与美学、伦理学、心理学、教育学、逻辑学等，叔本华、康德、席勒等西方学者的理念被悉数介绍进来。在当时，王国维传达的很大一部分西学理念是借助于日本学界的美学研究。据学者彭修银统计，王国维所使用过的诸如"美学""美术""艺术""优美""高尚""情感""想象""形式""抒情""叙事""直观"等数十个美学词汇，皆援引自日语词汇。可以说，王国维等是最早一批转述西方美学理念的学者。此后，随着欧美留学的兴起，国内学者也开始了全面的西方文献翻译工作，而不是经由"日本语"的转译。如宗白华翻译了康德的《判断力批判》，朱光潜翻译了黑格尔的巨著《美学》（三卷）、维科《新科学》等，中国现代美学研究呈现了异彩纷呈的新貌。他们在面对中国传统书法艺术时，贯以全新的美学理念。而西学里的"纯粹直观""形式美"等区别于传统书法品评的理论方法，更是开启了新时代"形式"书法批评的新篇章。

一、王国维的书法"古雅"观

王国维生于 1877 年，卒于 1927 年，其短暂的一生历经了自晚清到民初的历史大变革。在此阶段，西学东渐，中西文化碰撞，整个国家的社会形态、政治制度、生活方式、经济基础以及文化系统，都发生着剧烈的变迁。社会与文化结构的动荡带来了传统文化的失落，强烈冲击着一代人的世界观与价值观，人们的思维意识、心理形态及政治取向等不同的精神领域和层面都发生了显著的变化。王国维少年时代接受的是中国传统教育，但却不喜僵化的科举时文，以

28　宗白华.徐悲鸿与中国绘画[G]//宗白华.艺境.北京：商务印书馆,2013:43.

29　1903 年，《教育世界》刊载了由王国维翻译的英国西额惟克的《西洋伦理学史要》，其中介绍了从苏格拉底到康德、叔本华、尼采等西方美学家及各派学说。

至于在 1893 年和 1897 年的两次乡试中均未通过选拔。他在 1898 年，上海接触到了"新学"后，也随之将治学视角转向西方哲学、美学中。在 1905 年撰写的《论哲学家与美术家之天职》一文中，他这样写道："天下有最神圣、最尊贵而无与于当世之用者，哲学与美术是已。"[30] 王国维认为，由于世人喜欢言论"功用"，因此更多的人热衷政治与社会运动，向往实业，而哲学、美术等纯粹知识类内容，都被定义为"无用"之学。但事实上，哲学与美术所代表的是"天下万世之真理"，虽不能尽一时一国的利益，但其价值与地位是不容忽视的。所以王国维终其一生，都浸淫于哲学、美学、史学、美术等终极真理的问题，试图在东方与西方文化、传统与现代之间找到一条新路，以唤醒中国传统文化、艺术之特殊价值与意义。

王国维在记述自己的哲学学习历程时写道："余之研究哲学，始于辛壬（1901—1902）之间。癸卯（1903）春，始读汗德（康德）之《纯理批评》，苦其不可解，读几半而辍。嗣读叔本华之书，而大好之。自癸卯之夏以至甲辰（1904）之冬，皆与叔本华之书为伴侣之时代也。其所尤恒心者，则在叔本华之《知识论》，汗德之说得因之以上窥。然于其人生哲学，观其观察之精锐与议论之犀利，亦未尝不心怡神释也。后渐觉其矛盾之处。"[31] 从文中可知，自 1904 年始，王国维就开始研读康德哲学研究，并试图通过叔本华窥见康德。在这一学习过程中，王国维曾将叔本华作为主要学习对象，但最终复归康德[32]，称康德哲学为"最进步之学问"。在《汗德之知识论》中，王国维采纳了他关于美的超功利性、天才论、形式美等观念，颇为详尽地阐述了康德之时间、空间及知识论之普遍性与必然性，该研究也应和了王国维所推崇的叔本华"深邃之研究"[33]。钻营的实证主义态度以及对"理"的本质探索成为王国维美学研究的重要方向。他认为，任何事物的存在都有其必然的道理，在《国学丛刊》序言中，王国维写道："学无新旧也，无中西也，无有用无用也。"[34] 可以说，王国维的知识结构是综合的，他没有打压传统学问，也没有一味倡导新学，而是借鉴西方哲学的写作框架，又汲取哲学、美学方法论，"取外来之观念与固有之材料互相参证"，对中国古典美学和文艺理论作出全新分析与整理。而他的书法审美理念正是基于形式理论中的纯粹直观、超功利等观念，"形式"研究成为王国维美学思维中的一个关键点。

实际上，王国维少有专论书法的文献，但我们可以从其对于美的艺术的认识中窥见其书法

30 王国维. 人间词话 [M]. 合肥 : 安徽文艺出版社 ,2015:197.

31 周锡山编校. 王国维文学美学论著集 [M]. 太原 : 北岳文艺出版社 ,1987:226.

32 "至 29 岁更返而读汗德之书，则非复前日之窒碍矣。嗣是于汗德之纯理批评外兼及其伦理学及美学。至今年（1907 年）从事第 4 次之研究，则窒碍更少，而觉其窒碍之处，大抵其说之不可持处而已。此则当日志学之初所不及料，而在今日亦得以自尉藉者也。此外如洛克、休蒙之书，亦时涉猎。"周锡山编校. 王国维文学美学论著集 [M]. 太原 : 北岳文艺出版社 ,1987.

33 王国维. 人间词话 [M]. 合肥 : 安徽文艺出版社 ,2015:55.

34 王国维. 人间词话 [M]. 合肥 : 安徽文艺出版社 ,2015:168.

批评思路。王国维在其唯一一篇美学专题论文《古雅之在美学上之位置》（1907年）一文中提出了"一切之美皆形式之美也"的论点，又将"形式"分化为第一形式与第二形式，"形式"一词正式进入民国学者的研究视野。第一形式指的是通过事物的"材质"就可以唤起"美感"的发生，如诗歌、戏剧、小说等，它们的美通过材料（语言）本身就可以唤起人们的美感与情性。相较而言，第二形式美就是不能直接从物质材料中获寻美的体验的艺术了，属于"低度之美术"，这也是王国维论述的重点。书法作为一门传统艺术，一来离不开汉字的传播载体，其次离不开笔、墨、纸、砚的共同作用，这些都是书法艺术的第一承载形式。但因为这些与书法密切关联的基础条件缺少美感的属性，所以人们对于书法的欣赏并非源于"第一形式"，而是对点画、线条、墨色、结字、章法、意趣、风格等基于书法本体的"第二形式"的欣赏，王国维将这些内容划入"古雅"的范畴，即艺术形式美的代名词。[35] 他说，"一切形式之美，又不可无他形式以表之。惟经过此第二之形式，斯美者愈增其美，而吾人之所谓古雅，即此第二种之形式……古雅者，可谓之形式之美也。"[36] 所以，书法美是依存于第一形式下的第二形式美，谓之"形式之美之形式之美也"。古人在对书法作品进行品评时所概括的"神""韵""气""味"，尽管语言无不充满古典美学色彩，但这些美的来源皆是汉字载体之外的书法第二形式。关于"古雅"，这是王国维在吸收康德、叔本华美学价值体系中的"优美"与"宏壮（崇高、壮美）"后提出的全新美学概念。他认为，古雅兼含优美与宏壮二者之性质，同时又有其独立价值，例如书法的材料：汉字、毛笔、墨液等，他们美不美，并不影响第二形式。"虽第一形式之本不美者，得由其第二形式之美（雅），而得一种独立之价值。"[37] 所以当材料之形式可以引发美感时，此为第一形式。而经由古雅才带来美感时，则为第二形式，它不仅是独立的，也拥有美的超功利性，即"可爱玩而不可利用者是已"的美术性质。王国维说：

美之性质，一言以蔽之，曰：可爱玩而不可利用者是已。虽物之美者，有时亦足供吾人之利用，但人之视为美时，决不计及其可利用之点。其性质如是，故其价值亦存于美之自身，而不存乎其外。[38]

所谓"古雅"，审美主体要以纯粹直观的态度去发现事物的美，不加任何偏见。王国维言：

35 "王国维写了一篇专论艺术形式美的美学论文，题为《古雅之在美学上之位置》。这可以说是中国美学史上第一篇关于艺术形式美的论文，值得我们重视。"参见：叶朗.中国美学史大纲[M].上海：上海人民出版社,1985:636.

36 王国维.人间词话[M].合肥：安徽文艺出版社,2015:202-203.

37 王国维.人间词话[M].合肥：安徽文艺出版社,2015:203.

38 王国维.人间词话[M].合肥：安徽文艺出版社,2015:201.

"美术之为物，欲者不观，观者不欲；而艺术之美所以优于自然之美也，全存于使人易忘物我之关系也。"[39] 观者要协调好审美过程中的主观意志，要深植于美之本体，不要被个人欲望或美之外的内容所干扰。王国维对于美本质的分析，以及纯粹、无欲、无利害的审美观，皆以康德美学为基础。而其对于"形式"美的认识，则受叔本华的影响。在《叔本华之哲学及其教育学说》（原文载于 1904 年 5—6 月上海《教育世界》75、77 号）一文中，王国维记述了叔本华的美学观：

> 美之中又有优美与壮美之别。今有一物，令人忘利害之关系，而玩之而不厌者，谓之曰优美之感情；若其物直接不利于吾人之意志，而意志为之破裂，唯由知识冥想其理念者，谓之曰壮美之感情。然此二者之感吾人也，因人而不同；其知力弥高，其感之也弥深。独天才者，由其知力之伟大，而全离意志之关系，故其观物也视他人为深，而其创作之也与自然为一。故美者，实可谓天才之特许物也。若夫终身局于利害之桎梏中，而不知美之为何物者，则滔滔皆是。[40]

王国维在《古雅》一文中提出的"宏壮说"与叔本华的"壮美观"如出一辙。关于"宏壮"，王国维写道："由一对象之形式，越乎吾人知力所能驭之范围，或其形式大不利于吾人，而又觉其非人力所能抗，于是吾人保存自己之本能，遂超越乎利害之观念外，而达观其对象之形式，如自然中之高山大川、烈风雷雨，艺术中伟大之宫室、悲惨之雕刻像，历史画、戏曲、小说等皆是也。"[41] 强调观者要在超越利害之观念外，直达美术对象的形式本身，即叔氏的"唯由知识冥想其理念者，谓之曰壮美之感情"。而康德的"崇高"概念，则强调"不能含在任何感性的形式里，而只涉及理性的观念"[42]，是"理性"的产物。王国维提出的"古雅"，其属性位列"优美"与"宏壮"之间，既具有二者的共同本质，又远离优美与宏壮，它只存在于艺术中而不存于自然。所以，古雅是"后天的、经验的、艺术的"，而优美及宏壮则是"先天的、普遍的、必然的"，这也是西方美学家尚未曾提出的命题，反映了东西方审美的差异性。西方美学传统向来偏重于艺术再现自然和人类客观存在的美，即柏拉图提出的"理式"（又被译为"形式""理念""理型"等）。强调"美的事物"之所以美，是因为美的形式本身，这是先于或独立于世界万物之外的一种精神范型——绝对形式，美的形式即"美本身"。所以，自然中

39　王国维 . 人间词话 [M]. 合肥：安徽文艺出版社 ,2015:211.

40　王国维 . 人间词话 [M]. 合肥：安徽文艺出版社 ,2015:114.

41　王国维 . 人间词话 [M]. 合肥：安徽文艺出版社 ,2015:202.

42　凌继尧 . 西方美学史 [M]. 上海：学林出版社 ,2013:344.

先天存在的，以及艺术材料本身所具备的美为第一形式之美，也就是优美与宏壮。而第二形式乃是第一形式"之外"美的派生，是基于中国传统美学理论或命题上的阐发，突出了艺术和艺术家的作用。书法神韵、性灵、气味等都是艺术家赋予的美的价值，所以古雅之美是艺术家为主导的美的形式。对于书法批评而言，美的判断源自第二形式。这种"后天"经验审美，不是某一个人的专利，而是不同的时代有不同的审美和判断，正所谓"时之不同而人之判断之也各异"。对此，王国维尤其强调"批评家"的作用，他们对于美的判断不同于"美术家"心中对于"美"的"先天性"的主观预想，而是能够深入美的形式，以进行学理性思考与审美判断，这一能力，是可以通过后天修养获得的。

王国维作为最早援引西方理论来论及中国书法欣赏与批评的学者之一[43]，他以哲学研究为起点，延续了康德、叔本华关于"美"的思考，不仅突出了"形式"对艺术审美与批评的作用，还将"形式"进行了二次划分。但第一形式的"材料"与第二形式的"美的表达"是具有连续性的，二者相互依存，并不存在绝对的界限。重点是，批评家的关注点应该落脚在第二形式，而不是被第一形式束缚了对于"美"的判断。王国维提出的"形式说"对于书法审美与批评体系的现代建设，可以说是一股强劲的推力。其"古雅"一说甚至可以作为中国书法形式批评研究的开端，影响深远。

二、邓以蛰与宗白华的纯粹审美形式观

20 世纪 20—30 年代，邓以蛰与宗白华因美学方面的造诣而驰名于北方与南方学界，有着"南宗北邓"的美誉。二人年龄相近（邓年长宗 5 岁），同在青年时期出国留学，且都致力于中西艺术理论及美学思想的比较与研究，对于现代艺术批评及书法艺术地位的确立都做出了巨大贡献。

邓以蛰与宗白华曾共同执教于北京大学，授课之外，二人一同欣赏书法作品、畅谈艺术，在"谈及艺术上的一些问题，彼此都有莫逆于心、相对忘言之快"。[44]宗白华在《邓以蛰全集》出版前，为其代序（1982 年），他说："邓先生对中国艺术传统有深入研究，青年时期又曾到美国研习，还游历了欧洲不少国家。他写的文章，把西洋的科学精神和中国的艺术传统结合起来，分析问题很细致。因为他精于中国书画的鉴赏，所以他的那些论中国书法、绘画的文章，深得中国艺术的真谛，曾使我受到不少教益。"[45]他们彼此志趣相投，在美学上的探索相通却不尽相同。如刘纲纪在回顾与总结邓以蛰学术道路及贡献的文章中所说："自'五四'以来，我

43　刘纲纪 . 美学与哲学（新版）[M]. 武汉 : 武汉大学出版社 ,2006:617.

44　邓以蛰 . 邓以蛰全集 [M]. 合肥 : 安徽教育出版社 ,1998:1.

45　邓以蛰 . 邓以蛰全集 [M]. 合肥 : 安徽教育出版社 ,1998:1-2.

国学者对于中国古代书画的研究，基本上是循着两条不同的途径进行的，一条着重资料的搜集、整理、考证，另一条着重于用滕固所说的'现代学问'即西方近现代的哲学和美学来观察中国书画，企图对它作出一种美学上的理论的解释和说明。走着后一条道路，并取得了重要成就的，我认为有三位学者，这就是邓以蛰、宗白华、滕固。"[46] 他接着又指出："但在研究的着眼点上，又各不相同。宗白华主要从美的欣赏的角度对中国书画做一种感性直觉的把握，从审美体验中展现中国书画的美的特征，并上升到哲学的高度，揭示中国艺术同中国古代哲学的密切联系。……邓以蛰在中国书画的史料考证方面有很深的研究，但他始终强调史与论要密切地结合起来，认为中国古代美学的重要优点在于'永远是和艺术发展相配合的，画史即画学，绝无一句'无的放矢'的话；同时，养成我们民族极深刻，极细腻的审美能力'。……密切地联系着史去研究论，这是邓以蛰对中国书画研究的特点。"[47] 尽管刘纲纪认为邓以蛰的美学研究重于史论结合，但从邓以蛰和宗白华的学习背景以及对书法艺术的专门研究来看，他们都将"形式"作为书法美学与批评研究的一个重要中介点，打破了以品次为上的传统审美结构，"形式"成为二人书法研究的相通之处，并同步走上了形式美学批评范式的探索之路。

（一）邓以蛰的"形—意"美学

邓以蛰善于将中西方艺术进行比较与交融，尤其强调艺术超自然的理想性与纯粹的形式美。邓以蛰（1892—1973），字叔存，安徽怀宁人，世代书香人家，自幼接受了良好的传统文化教育，曾祖父为清代书法家邓石如（五世孙），父亲曾在民国元年任安徽省教育司长。邓以蛰青年时期正是清末西学兴起时，在"维新"风潮的推动下，邓以蛰接受了新式教育。他于1907—1911年留学日本东京，回国后任安庆陆军小学日文教员、安徽省立图书馆馆长。1917—1923年在美国哥伦比亚大学专攻哲学与美学，1923年回国后被聘为北京大学哲学系教授。这一时期，邓以蛰陆续在《晨报副刊》等刊物上发表系列文章，涉及诗歌、戏剧、美术、音乐等，从其文章中可以看到邓以蛰受到温克尔曼、康德、席勒、黑格尔、柏格森、叔本华等人影响。1927年邓以蛰到厦门大学任教，1929—1937年在清华大学哲学系任教，讲授中外美术史、美学一类课程，与清华教授们交往甚密，与鲁迅、宗白华、滕固、司徒乔、金岳霖等均有来往，他们经常一起谈论艺术、哲学，美学理路也变得更加开阔。金岳霖曾经评价邓以蛰："邓先生不只是欣赏美术而已，而且是美术家。他的字写得好，特别是篆体字"。可见邓以蛰除了涉猎美学研究外，还在家族传承的影响下有着深厚的学书经历，这对于他理解并挖掘书法的深层美学价值大有裨益。1933—1934年，邓以蛰出游意大利、比利时、西班牙、英、德、法

46　邓以蛰.邓以蛰全集 [M].合肥：安徽教育出版社,1998:449−450.

47　邓以蛰.邓以蛰全集 [M].合肥：安徽教育出版社,1998:450−451.

等国，在巴黎大学学习艺术史，系统地研习了西方古典与近代美学，将"西洋的科学精神和西洋的艺术传统结合起来，分析问题很细致"[48]，他利用西学研究方法，又以中国人的视角撷取西方美学术语，对中国古代文献进行梳理、分析与归纳，同时对中国传统的美学思想加以提炼和整合，试图以纯粹艺术审美的视角阐释中国传统艺术的美学内涵，以此打造适合中国现代社会的美学话语。1937 年刊登在《教育部第二次全国美术展览会专刊》和《国闻周报》第 14 卷第23、24 期上的《书法之欣赏》一文，邓以蛰沿用了中国书法的四个概念："书体、书法、书意、书风"，借以划分了文章的结构，由大观小，由整体到局部体现了较强的逻辑归纳意识。美术史家腾固强调，该研究是基于"现代学问作明细周详之发挥"的学术方法。可惜今天的文献记载里只能看到前两部分，书意和书风暂时没有记载。据悉，他在授课过程中，还编写了"中外美学、美术史讲义，著有《美学小史》，惜稿已失落，尚待搜求"。[49] 目前可见的著述有《艺术家的难关》《书法之欣赏》《画理探微》《六法通诠》等。从邓以蛰所留不多的文章中，我们依然可以追溯其美学根源，以更好地理解他的书法批评观念。

在《书法之欣赏》的开篇文字中，邓以蛰对书法的性质进行了定义，他说："吾国书法不独为美术之一种，而且为纯美术，为艺术之最高境……纯粹美术者完全出诸性灵之自由表现之美术也。"[50] 这一简短的书法性质界定包括如下几个关键词：纯美术、纯粹、性灵、自由表现。邓以蛰肯定了书法的艺术性质，强调书法是直接诉诸人们视觉的一种艺术，它不像其他艺术如绘画、戏剧等强调主题性，也不像建筑、工艺美术等强调平衡对称等规则，而是"以极为自由的方式直接表现人内心的情感"[51]。邓以蛰认为，书法相对而言更纯粹、更艺术，所以他提出了"古人视书法高于画"的观点。基于西方表现主义和形式美学的底蕴，邓以蛰提出了书法批评的新视角和标准。同时，梳理了书体间的内在逻辑，强调唯有了解书体之渊源，才能通晓书体的变迁及书法风格的差别。书法风格的差别也就是"形式"差别，这便是邓以蛰书法批评的重要标准或依据之一。相较于古代书论中将某一书体冠以某人创造而言，邓以蛰强调个人"书风"虽然促进了新书体的成熟，但绝非一人之功，一种书体的成熟是在一个时代众多书法家广阔的书风中进化而来，也可以理解为每一时代至少有两种书体：其一为正书，即该时代广泛流行，并得到官方推广的书体；其二是正书基础上的新体，邓以蛰将其统一界定为"隶书"。它们始于"赴急速"，最初均是在民间通行的简率书体，例如八分从篆出，之后才衍化为成熟的隶书，行草在篆隶的进化中生发以至成熟，于是邓以蛰就有了"凡为前代之隶书必为下一代

48　邓以蛰 . 邓以蛰全集 [M]. 合肥：安徽教育出版社 ,1998:1.

49　刘纲纪 . 美学与哲学（新版）[M]. 武汉：武汉大学出版社 ,2006:606.

50　邓以蛰 . 邓以蛰全集 [M]. 合肥：安徽教育出版社 ,1998:159-160.

51　刘纲纪 . 美学与哲学（新版）[M]. 武汉：武汉大学出版社 , 2006:625

正书所自出"的结论。"殷之文字画，周之钟鼎款识文字，秦之小篆，前汉之古隶，后汉之八分，隋唐之楷书，皆正书也。"[52] 诸如秦汉之际的古隶，汉末的行草，则属于"隶书"范畴。而行草书作为最后成熟的书体，相当于书体"进化之止境"，它可以涵盖其他所有字体的特征。所以邓以蛰在《书法之欣赏》的"书体"一节中，援引了融斋（刘熙载）对于书法进化的结论："草书之笔画要无一可以移入他书，而他书之笔意，草书却要无所不悟。"作为书体之极的草书，其源头是篆隶，如若不能体悟篆法，那行草书的书写自然也不能到达一定的高度，这也成为邓以蛰书法批评的重要参考标准，即对书法字体发展、字形规律的总结。在正文第二部分，邓以蛰又提出："一切书体可归纳之于形式与意境二种，……书无形自不能成字，无意则不能成书法。字如纯为言语之符号，其目的于实用，固粗具形式即可；若云书法，则必于形式之外尚具有美之成分然后可。如篆隶既曰形式美之书体，则于形式之外已有美之成分，此美盖即所谓意境矣。"[53] "汉字"作为一个基础的"形式"符号，在融合"美的成分"以后变成了书法，所以书法最重要的两部分构成是：形式与意境。

邓以蛰通过"形—意"这一美学范畴对传统书法审美理念进行整理、概括和总结，提出了"纯说形"与"意境说"，强调书法的"意境亦必托形式以显"[54]。形式是意境的基础，也就是书法的基础。因为"意境究出于形质之后，非先有字之形质，书法不能产生也。故谈书法，当自形质始。考书法之形质有三：一曰笔画，二曰结体或体势，三曰章法或行次。"[55] 所以"形式"必然是书法艺术存在的基础。对于书法批评而言，"形式"同样也是视觉传达的第一步，是"纯粹的构形，真正的绝对的境界，它们是艺术的极峰。"[56] 很显然，邓以蛰是以黑格尔的"绝对理念"和克罗齐的表现说为参照对象，通过"形式美"来解读书法的"意境美"。他所坚持的艺术——审美超功利的思想，则是延续了康德的艺术审美"无利害"观。他认为艺术应有一种特殊的力量能使人们"暂时得与自然脱离，达到一种绝对的境界，得一刹那间的心境的圆满"（《艺术家的难关》），是超自然的"绝对境界"。但与此同时，他又否定了柏拉图所说的艺术不能超脱自然（自然的模仿）而造乎理想之境的观点，他说：

现象是自然界的东西，最是变动不居的；不是性灵中的绝对的境界。艺术得到现象的真实，原不是它的分内事……所谓艺术，是性灵的，非自然的；是人生所感得的一种

52 邓以蛰. 邓以蛰全集 [M]. 合肥：安徽教育出版社,1998:163.

53 邓以蛰. 邓以蛰全集 [M]. 合肥：安徽教育出版社,1998:167.

54 邓以蛰. 邓以蛰全集 [M]. 合肥：安徽教育出版社,1998:168.

55 邓以蛰. 邓以蛰全集 [M]. 合肥：安徽教育出版社,1998:168.

56 邓以蛰. 邓以蛰全集 [M]. 合肥：安徽教育出版社,1998:44.

绝对的境界，非自然中变动不居的现象——无组织、无形状的东西。[57]

邓以蛰的这种观点即黑格尔把艺术看作"理念的感性显现"的观点，认为艺术史上有许多造境极高的艺术因为不能给人们带来"舒服畅快"而遭到观者的非难。但艺术本就不是令人"舒服畅快的东西"，而是诉诸人类心灵的精神内容。放之四海而皆准的"判断"或"知识"，才是一切艺术的敌人，以此反对那些单纯记录琐碎无聊的生活现象，只能给人一种低级官能快感的"艺术"。强调艺术是出自心境的圆满——"意境出自性灵，美为性灵之表现，若除却介在之凭借，则意境美为表现之最直接者。"[58]对于书法艺术，我们在进行批评时不能仅倚赖感官的愉悦，而是要充分理解书法的形式与意境，寻找"美"的成分所在。因此，邓以蛰又说："艺术需要冲过本能、人事、知识（这些我都包含在'自然'这个范畴中）这些关口，进到纯形世界，才能洗去柏拉图所给艺术的'自然影子（现象世界）的影子的模拟者'的符号。"[59]所谓"纯形世界"，也就是前文笔者论述的康德的"自由美"，对于书法艺术而言，它的美是独立的、纯粹的，是"纯粹的构形，真正的绝对的境界，它们是艺术的极峰"[60]。

总而言之，邓以蛰从中国传统美学思想视角出发，在对西方艺术实践有着深入了解的基础上介绍和引进西学，在充分吸纳并运用形式美学的基础上，又注重沟通艺术与生活、艺术与民众、艺术与社会的内在联系。他重视借鉴西方的科学方法，但又不削足适履。在他学术研究的中后期，更是回归传统，从对西方美学由早期崇拜到冷静思考，借鉴西方学理来提升中国传统美学思想，使之更加有条理，让中国美学与世界接轨，提倡"为人生的艺术""为民众的艺术"，为中国传统美学思想走向世界奠定基础。他的中西融通的美学方法，以及"纯形"的书法批评结构，促进了书法艺术由"品"到"批"的现代转化，对建构现代书法批评体系具有重要的借鉴意义。

（二）宗白华"时空架构"下的形式理念

宗白华（1897—1986），原名之樾，字伯华。1897年出生于安徽省安庆市小南门。宗白华于1918年参加筹备"少年中国学会"，次年出任上海《时事新报》副刊《学灯》主编。从这时候起，宗白华就将自己的学术视野转向西方古典美学与哲学研究。1920年，宗白华赴德国法兰克福大学学习，主修哲学。1921年转学柏林大学，主修美学和历史哲学。1925年回国，在南京国立东南大学哲学系任教。1928年任国立中央大学哲学系教授，后兼系主任，讲授美学、

57　邓以蛰著，刘纲纪编.邓以蛰美术文集[M].北京：人民美术出版社,1993:4.

58　邓以蛰著，刘纲纪编.邓以蛰美术文集[M].北京：人民美术出版社,1993:58.

59　邓以蛰著，刘纲纪编.邓以蛰美术文集[M].北京：人民美术出版社,1993:246.

60　邓以蛰著，刘纲纪编.邓以蛰美术文集[M].北京：人民美术出版社,1993:5.

艺术学、文艺复兴时期的艺术等课程。1949 年任南京大学哲学系教授。1952 年院系调整，南京大学哲学系合并到北大，之后一直任北京大学哲学系教授，后兼任中华全国美学学会顾问。

宗白华的理论著述丰富，从民国一直到 20 世纪 80 年代，都未曾中断对艺术美学的思考。他的译著主要有：康德《判断力批判》、温克尔曼的美学论文、罗丹的谈话及《欧洲现代画派画论选》；著作主要有：《叔本华哲学》《歌德研究》；关注书法艺术及形式美的论文，主要有：《论中西画法的渊源与基础》[61]（1934 年）、《略谈艺术的"价值结构"》[62]（1934 年）、《中西画法所表现的空间意识》[63]（1936 年）、《书法在中国艺术史上的地位》[64]（1938 年）、《常人欣赏文艺的形式》（《意境》未刊本）、《论〈世说新语〉和晋人的美》（1941 年）、《中国艺术意境之诞生》（1943 年）等。尤其是《论中西画法的渊源与基础》和《中西画法所表现的空间意识》两篇论文，通过对书法、绘画的比较以及中西画法的比较，将西方美学（尤其是以康德、黑格尔、叔本华、尼采为代表的德国美学理论及现代心理学）作为一种特定的知识存在结构，将哲学精神与传统艺术的精神意蕴相联系，打通了艺术的空间和时间，赋予艺术以新的生命价值内涵，并最终建立了一种新的形式美学理论批评模式，这一模式体现了中国人的宇宙观、文化理想、思维模式以及"时空架构"理念。因此，早在 20 世纪 40 年代冯友兰就这样评价宗白华："中国真正构成美学体系的是宗白华。"[65] 尽管这一时期宗白华未提及"批评体系"的建立，但其关于批评的思考已经初具现代书法批评体系的架构。

在宗白华的美学渊源里，西方古典美学影响极大，尤其是康德，占据了无可比拟的位置。宗白华早在 1918 年，就在《少年中国学会会务报告》第 1 期发表了《略述康德唯心主义哲学大意》一文，之后在《晨报》副刊发表《康德唯心主义大意》《康德空间唯心说》（均署名"宗之槐"）；在《少年中国》第 1 卷第 2 期发表《哲学杂述》（署名"宗之槐"）、第 3 期发表《说唯物论解释精神现象之逻误》（署名"宗之槐"）、第 6 期发表《科学的唯物宇宙观》；在《学灯》发表《欧洲哲学的派别》（连载）、《谈柏格森〈创造进化论〉杂感》（署名"魁"）、《"实验主义"与"科学的生活"》。1960 年起，宗白华对于康德的美学认识进入了总结期，他在《康德美学评述》[66] 中指出，"形式美学"的渊源应该从德国美学家鲍姆加登说起，鲍氏认为，美的本质在于"形式"，"形式"不是单一的某一种结构或者颜色，而是成立在"多样性和统一性"中，"美就是这个形式上的圆满，多样中的统一"，康德继承了鲍姆加登的"形式主义"与"情

61　宗白华 . 论中西画法的渊源与基础 [J]. 文艺丛刊 ,1936（1）.

62　宗白华 . 略谈艺术的"价值结构" [J]. 创作与批评 ,1934（1）.

63　宗白华 . 中西画法所表现的空间意识 [J]. 商务印书馆 : 中国艺术论丛 ,1936（1）

64　宗白华 . 书法在中国艺术史上的地位 [J]. 时事新报 ,1938:12.

65　林同华 . 宗白华美学思想研究 [M]. 沈阳 : 辽宁人民出版社 ,1987:14.

66　宗白华 . 康德美学评述 [G]// 宗白华 . 艺境 . 北京 : 商务印书馆 ,2013:301-324.

感论"。康德哲学注重"批评"(Kritik),尤其强调纯粹美感与纯粹形式。他的《判断力批判》一书,涵盖了他对于审美批评与判断的思考。对此,宗白华总结了康德审美判断的三个契机。其一是确定"美"的性质——美具有纯粹直观的性质。美要与生活的实践分开,要关注画面的形式表现力,如同康德所言:"人须丝毫不要坚持事物的存在,而是要在这方面淡漠,以便在鉴赏的事物里表现为裁判者。"[67]以纯粹的美感态度与无利害观念去追求艺术的纯洁性;其二则是强调审美判断的普遍性。因为"无利害"的关系,那么审美判断就是超个人的,意味着"美"是全人类的一种普遍意义上的判断;其三是要遵循"合目的性而无目的"这一范畴来考察审美判断,也就是我们在进行审美判断时要关注各部分形式组合的和谐及其合目的性,以进入"美"的鉴赏与批评中,无须追问艺术家原本创作的意义与实际目的。在这里就可以看出康德美学中强烈的"形式主义"。对此,宗白华指出康德美学中的矛盾性,因为他一方面强调"形式"的独立性,另一方面又在强调"美是'道德的善'的象征"。所以对于康德美学,宗白华是批判的吸纳与学习,他关注"形式",强调艺术的生命意味与"真"的价值,同时指出"只有唯物辩证法才能全面地、科学地解决美的与艺术问题"[68]。

宗白华认为,美生发于过程的本身,非外在的目的。基于人们的空间意识,他强调人类的每一处感官经验都可以获得,如视觉、触觉、动觉、体觉,而不是像康德所说的"直观觉性上的先验格式",因为"每一种艺术可以表出一种空间感形,并且可以互相移易地表现它们的空间感形。"[69]对于书法而言,宗白华在《美学与艺术略谈》中曾做出这样的解释:"各种艺术中所需用的自然的材料的量也很不齐。例如,音乐所凭借的物质材料就远不及建筑,诗歌的词句与音节更是完全精神化了。总之,进化愈高级的艺术,所凭借的物质材料越减少。"而在所有艺术门类中,就其所凭借的材料和表现的方式而言,书法和音乐最为类似。它们都带有纯粹的抽象性特征,不仅不依赖于物质性的材料,也不依赖于具象形象的塑造,人们是通过抽象的形式及形式的运动来感知高度凝练了的表现性的内容。所以,宗白华认为,"书法为中国特有之高级艺术:以抽象之笔表现极具体之人格风度及个性情感,而其美有如音乐。"[70]而当"乐教衰落"之后,书法自然取代音乐成为最高的艺术了。具体的相似处,宗白华进一步进行解释:

中国书法本是一种类似于音乐或舞蹈的节奏艺术,它具有形线之美,有情感和人格的表现。它不是摹绘实物,却又不完全抽象,如西洋字母而保有暗示实物和生命的姿式。中

67 宗白华.康德美学评述 [G]// 宗白华.艺境.北京:商务印书馆,2013:315.

68 宗白华.康德美学评述 [G]// 宗白华.艺境.北京:商务印书馆,2013:323.

69 宗白华.中西画法所表现得空间意识 [G]// 宗白华.艺境.北京:商务印书馆,2013:126.

70 宗白华.徐悲鸿与中国绘画 [G]// 宗白华.艺境.北京:商务印书馆,2013:43.

国音乐衰落，而书法却代替了它成为一种表达最高意境与情操的民族艺术。三代以来，每一个朝代有它的"书体"，表现那时代的生命情调与文化精神。我们几乎可以从中国书法风格的变迁来划分中国艺术史的时期，像西洋艺术史依据建筑风格的变迁来划分一样。[71]

线性、情感、人格表现均是书法与音乐舞蹈艺术相通的地方，音乐衰落后书法成为独具中国传统民族精神的艺术，它的风格变迁，展现了中国艺术各时代的色彩与风貌。建筑对于西方美术史的价值是不言而喻的，而书法的时代价值，还需当代学者的共同努力。不论是书体的演进、还是书风的变化，再到书法的线条、结体、章法，都是时代精神的展现。而书法特有的空间表现力与创造力，也为人们提供了认识艺术的更多可能。例如人们日常意义上认识的用笔，尽管只是作为"一根线"的存在，但在书法里，这根线条忌"板、刻、结"。所谓"板"，就是用笔太平滑、没有质感"平"；所谓"刻"，指的是运笔迟疑，容易留下过多笔迹的破绽，甚至是有笔无墨；所谓"结"，可以理解为用笔太滞，下笔太僵，造成的线条不流动。所以，作为书法最小的单位点画，也要考虑其内在结构，要做到圆浑立体，这是书法艺术中内含的"骨、血、肉、筋"等生命意味。书法作为一门"反映生命的艺术"，它通过美的形式的组织、空间构形、虚实相生等审美原则，在舒展的节奏韵律及力线的律动中构成了其独特的空间感及表现形式。宗白华表示：

> 中国的字不像西洋字由多寡不同的字母所拼成，而是每一个字占据齐一固定的空间，而是在写字时用笔画，如横、直、撇、捺、钩、点（永字八法曰侧、勒、努、趯、策、掠、啄、磔），结成一个有筋有骨有血有肉的"生命单位"，同时也就成为一个"上下相望，左右相近。四隅相招，大小相副，长短阔狭，临时变适"（见运笔都势诀）。"八方点画环拱中心"（见《法书考》）的一个"空间单位"。[72]

书法的单字是一个独立的空间个体，它由不同的点画组成。宗白华以"永字八法"为引，指出书法是由点画单位组成的"生命体"，并落脚到中国传统的价值理念中隐藏的空间形态："空间者，万象所同具，时间者，万变所同循；宇宙之间，未有一事一象，能离此而存焉。"[73]他指出，宇宙中的时空是缤纷灿烂不可知的，但世间的物象却保留了时间意识与空间意识。不同于西方通过几何学求空间的法则，中国的宇宙观是"正位凝命，是即生命之空间化，法则

71　宗白华.中西画法所表现得空间意识[G]//宗白华.艺境.北京：商务印书馆,2013:126.

72　宗白华.中西画法所表现得空间意识[G]//宗白华.艺境.北京：商务印书馆,2013：127.

73　宗白华.康德空间维新说[G]//林同华主编.宗白华全集（第一卷）.合肥：安徽教育出版社,2012:15.

化，典型化。亦为空间之生命化，意义化，表情化。空间与生命打通，亦即与时间打通矣。"[74] 空间、时间与生命的通联造就了"四时自成岁"的哲学。因此在《中国书法里的美学思想》一文中，宗白华清晰地将古代书论中的内在逻辑与传统美学中的宇宙观，通过西方形式美学原理予以重新阐释。

宗白华认为，中国文字的书写之所以成为高尚艺术有两个主要原因：一是中国文字起于象形；二是中国写字用的毛笔。中国文字的"象形"与自然万物紧密相连，从源于象形的单体字——"文"，到形声相宜的"字"，汉字涵盖了中国人独特的语言体系。作为"书法"，古人所言的"书者，如也"，正是以抽象的点画描刻出"物象之本"。对此，宗白华将"文"总结为交织在一个物象或者物象与物象之间的条理，具体为："长短、大小、疏密、朝揖、应接、向背、穿插等等"，这些是书法的结体之美。正是因为这些"美"的存在，才推进了书法艺术身份的确立，成为一个美学对象。而毛笔则是造就书法成为美的艺术的"独门神器"，恰如宗白华所言："美学是研究'美'的学问，艺术是创造'美'的技能"[75]，用笔、结构、章法三部分则是书法"形式"美的载体。作为形式的深层意义而言，宗白华又赋予了书法艺术以更多的生命意味与情感阐释。例如对于书法"线条"的表达，宗白华沿用了钟繇的"笔迹者界也，流美者人也……见万象皆类也"，书法家通过一根线条，可以表达万象之美，就像音乐的和声、节奏与旋律一般，通过一笔构造了万千的空间与艺术形象。在《中西画法所表现的空间意识》一文中，宗白华写道："中国画里的空间构造，既不是凭借光影的烘染衬托（中国水墨画并不是光影的实写，而仍是一种抽象的笔墨表现），也不是移写雕像立体及建筑的几何透视，而是显示一种类似音乐或舞蹈所引起的空间感形。确切地说：是一种'书法的空间创造'。"[76] 宗白华在这段话中，从正侧两个维度，充分肯定了中国书法所蕴含的时空特征以及空间创造。关于"创造"，宗白华早在1920年《美学与艺术略谈》一文中，就明确提出艺术是"人类底一种创造的技能，创造出一种具体的客观的感觉中的对象，这个对象能引起我们精神界的快乐，并且有悠久的价值。"[77] 强调艺术本身是一种"自由的创造"，它源于创作者内心深处的情感与想象力，"艺术家创造一个艺术品的过程，就是一段自然创造的过程，并且是一种最高级的，最完满的，自然创造底过程。因为艺术是选择自然间最适宜的材料，加以理想化，精神化，使他成了人类最高精神底自然的表现。"[78] 认为艺术是自然的高级创造，而不是模仿自然，其根本

74 宗白华.中国八卦："四时自成岁"之历律哲学 [G]// 林同华主编.宗白华全集（第一卷）.合肥：安徽教育出版社,2012:612.

75 宗白华.美学与艺术略谈 [G]// 宗白华.艺境.北京：商务印书馆,2013:7.

76 宗白华.中西画法所表现得空间意识 [G]// 宗白华.艺境.北京：商务印书馆,2013:127.

77 宗白华.美学与艺术略谈 [G]// 宗白华.艺境.北京：商务印书馆,2013:8–9.

78 宗白华.美学与艺术略谈 [G]// 宗白华.艺境.北京：商务印书馆,2013:7.

在于艺术家的精神外延。那么，"形式美学"就不再是停留在视觉的观感，同样还有更深层次意义的表达。叶朗评价宗白华时写道："他在中西哲学、艺术、文化的大背景下，重新发现了中国传统艺术中的时空意识，由此对中国艺术意境做了精湛绝伦的阐发，揭示了中国艺术不同于西方的、独特的意蕴、内涵和精神，把中西艺术的方法论的差别，上升到哲学和宇宙观的高度。"[79]可以说，书法正是通过美的形式的组织、虚实相生等审美原则，在舒展的节奏韵律中，构成其独特的空间感及表现形式，在有限的画面中，洞见更加广阔的艺术天地，最终生成为"节奏化、音乐化了的'时空合一'"，这些思考皆源于"形式"的生发，共同构成了书法形式美学批评范式的内容与结构。至此，应该说宗白华的书法批评观已经基本形成，他不仅提出了一系列批评的理论和观点，探索了中西结合的方法论，并且对"永字八法"以及书法的用笔、结构、章法等领域进行了批评实践，突出了书法艺术的"时空"属性与生命意味，将"形式"与"情感"进行充分融合，形成了美学意义上的批评理论。

三、张荫麟形式视角下的"书艺批评学"探索

张荫麟（1905—1942），字素痴。1905年11月出生于广东一个官宦之家，1922年毕业于广东省立第二中学。次年，考入清华学堂中等科，仅半年，就在《学衡》杂志第21期上发表处女作：《老子生后孔子百余年之说质疑》，针对史学家梁启超对老子事迹的考证提出异议，清华师生大为震动，并得到梁启超的赞赏[80]。1924年6月又发表论文《明清之际西学输入中国考略》，分析明清两代传入的西方学术的差异及其对中国文化的影响。1929年，以优异成绩毕业于清华大学。是年获公费到美国斯坦福大学先后攻读西洋哲学史和社会学，并立志以史学为终身职业。留学四年，修完应学课程，未待期满，已获哲学博士学位，提前返国。在美国，张荫麟沉浸在数理逻辑、直觉主义、现代人类学等方面的著作，偏重于积极的主观实践精神。他曾说："今日哲学应走之路，仍是为康德之旧路。康德先验判断与经验判断之区别，究有所见。"柏格森和尼采也是他所偏爱的哲学家。盖康德、柏格森、尼采者流，均为思想界之希特勒，而杜威者流，终属戈培尔之伦。可见张荫麟之自负。1933年夏，张荫麟由美返国。转年至1937年"七七事变"，一直任教于清华大学历史系，主讲中国学术史与宋史等课程。

在20世纪30年代，年仅28岁的张荫麟写就了《中国书艺批评学序言》（1931年）（图3-3）一文。关于书法的文章，张荫麟仅有这一篇，但是这篇论文对于现代书法批评学的理论建构具有重大意义，甚至可以说，该论文的面世，开启了现代书法批评的学科建设之路。他在

79　章启群主编. 百年中国美学史略 [M]. 成都：四川人民出版社,2018:129-130.

80　熊十力《张荫麟传》中记录道："张荫麟……年十六，入清华堂。梁任公得其文叹曰，此天才也。"熊十力. 哲学与史学——悼张荫麟先生 [J]. 思想与时代,1943（18）:21.

论文中针对性地分析和研究了"书法批评"亟待解决的几大问题。文章开篇就对书法为何能够成为审美对象而提出疑问，其中包含：书法成为艺术的要素是何？这些要素是如何呈现书法的艺术风貌的？书法有什么美学意义？伴随着这些问题的展开，张荫麟开始了书法批评现代转型的早期探索。通过深入分析书法的情感与审美的内部机制，从书法艺术的性质判断出发，他极具先见地提出了"书艺批评学"的建设理念。他认为，书法批评学的任务是要探寻书法的艺术性质及其美与恶的标准，而"欲论'书艺'之特质，宜先明何为审美之经验。"[81] 对于"审美之经验"的解释，张荫麟借助了康德以审美共通感为旨归的文艺批评模式，又融入鲍桑葵美学中的情感"觉相"论，指出："寓此类情感之有结构的觉相谓之'美'，此类觉相所�subtend之物，其成于人造者谓之艺术品。有结构的觉相书艺作品之所呈也。正的情感为觉相规律所支配者，吾人观赏书艺作品时所恒经验者也。故吾人可下一结论曰：中国书艺为一种艺术。"[82] 他将书法界定为一门"直达的艺术"，即视觉的艺术、空间的艺术，解释书法批评需要根据结构与情感的统一，认为"构成书艺之美者，乃笔墨之光泽、式样、位置，无须诉于任何意义。"[83] 这种言说直接源于西方形式主义理论，与王国维的形式美学批评在思路上处于同一轨迹，即将艺术作

图 3-3　张荫麟（素痴）《中国书艺批评学序言》　刊于《大公报（天津）》（1931）

81　[美] 陈润成 , 李欣荣编 . 张荫麟全集·中卷 [M]. 北京 : 清华大学出版社 ,2013:1178.

82　[美] 陈润成 , 李欣荣编 . 张荫麟全集·中卷 [M]. 北京 : 清华大学出版社 ,2013:1179.

83　[美] 陈润成 , 李欣荣编 . 张荫麟全集·中卷 [M]. 北京 : 清华大学出版社 ,2013:1182.

品与其作者、社会和时代相隔绝，强调作品欣赏的"封闭性"和"自足性"，对作品的批评无须依赖任何外部材料，以真正关注书法本身的美。在这个过程中，批评者需要以"穷理之态度"，去分析书法的结构之变化。那么，其情感源于何处？

张荫麟将人们对于作品的第一观感统称之"觉相"，因"觉"而产生的"感"，即有意识判断的情感，是纯粹主观的内心判断，[84]而"觉相"的产生并非统一。例如当我们耳边传来窗外的车水马龙，又听到悠扬的奏曲。前者的声音我们恐怕难以产生"感"，因此不会产生情感一说。真正的情感是可以唤起我们内心触动的对象，如后者那悠扬的奏曲，在传达到不同人的内心时，必然产生不一样的激荡。为此，张氏又将其分为"不相干的"与"相干的"情感。不相干的情感指的是在多种元素组合下的物象中，存在多重审美轨迹并容易发生偏移的情感，"譬若闻晚餐之钟而悦，悦之者非悦乎钟声也，悦乎盛馔之将至也"。[85]其中包含的重要元素是"钟声"，但人们的喜悦却是源于钟声背后的结果——晚餐，此觉相引起的情感已然不是物质本身的性质了。与此相对的就是我们日常"直线式"的审美对象——相干的情感。此类情感根植于觉相之中，就书法批评而言，首先欣赏者必须拥有一定的审美经验与素养，可以触动其内心，这个过程，需要"聚精会神，追随其进程而综合之……"[86]，通过对艺术创作的"重构"，在回归"笔路"的基础上来体味作品的"知觉样式"。当然这种情感并非仅仅只有喜悦、快乐，而是多层次的。如我们在欣赏一幅书法作品时，可能会叹服于其独特的笔墨韵味与高超的点画技艺，也可能会因为其低沉的意蕴而惹人忧悲，这些都是正的情感。但还有一类作品所产生的情感却是"使人心沮抑闷结的"。以当下的"丑书"为例，这些书法家多取法民间书法，以碑刻为主，当这样的作品出现在展厅与网络中时，总会引起轩然大波，攻击性语言往往迅速占据了上风。其中很大一部分就是因为观者们的审美价值体系被经典的"帖学"所覆盖，或者仅仅停留在对"规范字"的认知中，以至于当这些视觉冲击力极强、超出其日常所好的点画、墨色、空间表现出现在眼前时，本能地进行"反感式、厌恶式"批判，这就是"负的情感"。这也是康德一直极力强调的艺术审美无利害关系，美应该是纯粹的，不掺杂个人目的与私欲的活动。

张荫麟"书艺批评学"的建设是基于对书法情感的思考以及对作品结构、线条笔路的回归，既有形式美学的本体式审美观照，又融合了批评家审美过程中的心理路线，在源头上保证了书法艺术批评机制的完整性。尽管这些批评理论的运用处于实验摸索阶段，相对于一门成熟的理论学科而言是初步的、简略的，但书法批评在经历了近一个世纪的再发展后，仍旧离不开

84　"官觉（perception）或想象（imagination）所呈之种种上吾名之曰'觉相'。"[美] 陈润成 , 李欣荣编 . 张荫麟全集：中卷 [M]. 北京：清华大学出版社 ,2013:1182.

85　[美] 陈润成 , 李欣荣编 . 张荫麟全集：中卷 [M]. 北京：清华大学出版社 ,2013:1178.

86　[美] 陈润成 , 李欣荣编 . 张荫麟全集：中卷 [M]. 北京：清华大学出版社 ,2013:1189.

形式美学以及审美心理分析视角的批评。所以，张荫麟初步确立的以情感直达理论为基础的形式美学批评依然是当代书法批评可以继续延续和探索的方向。

四、梁启超、林语堂、蒋彝等形式美学思考

梁启超是近代从古代传统美学向近代美学过渡的美学家代表。他的早期美学，重内容轻形式，重道德政治宣传教育轻审美娱悦作用，表现出重善轻美、将善与美相割裂的片面性。这一思想与我国古代儒家的功利主义美学与伦理美学一脉相承的，但在西学东渐以及书法艺术功能彻底觉醒的背景下，晚期的梁启超已开始向超功利主义美学转变。他不再片面强调内容而转向形式研究，将对艺术的道德政治教育功能的认识转向美的发现，且尤其突出了艺术审美中"形式"的价值。梁启超也是最早以"美术"一词称呼书法的学者之一[87]，他在 1902 年发表的《中国地理大势论》中写道："吾国以书法为一美术……虽雕虫小技，而与其社会之人物风气，皆一一相肖。"[88] 梁启超不仅将书法看成美术，甚至还将其看作是美术的最高形态："吾闻之百里，今西方审美家言，最尊线美，吾国楷法，线美之极轨也，又曰，字为心画，美术之表见作者性格，绝无假借者，惟书为最。"[89] 数年后，梁启超再次明确书法的性质与书法美的表现，他说："美术有一种要素，就是表现个性，个性的表现，各种美术都可以，即如图画，雕刻，建筑，无不有个性存乎其中。但是表现得最亲切，最真实，莫如写字。"[90] 这是 1926 年梁启超在清华学校（今清华大学，1912 年更名为清华学校，1928 年更名为国立清华大学）教职员书法研究会上做书法演讲，该演讲内容也就是后被誉为中国现代书学研究开山之作的《书法指导》[91]（图 3-4）一文。他在"书法在美术上的价值"一节中提出了书法的"四美"，包括："线的美，光的美，力的美，表现个性的美"，肯定了书法的艺术形式价值，也明确指出书法的情感特征——善与美统一、道德感与美感的统一。尽管这只是一份关于书法艺术的演讲稿，但其中对于书法的美术性质、书法学习中"模仿与创造"的认识以及用笔、用墨等书法技法方法论的阐释，都揭示了书法批评的基础内容，而其批评理念，对张荫麟书法形式美学批评观起到了直接的影响[92]。

对于书法形式的研究，林语堂[93]的《中国书法》（1935 年）一文同样是书法形式美学批评范

87　阮荣春主编 . 中国美术研究第 20 辑 [M]. 南京：东南大学出版社 ,2016:103.

88　梁启超 . 中国地理大势论 [G]// 梁启超 . 梁启超全集第四卷 . 北京：北京出版社 ,1999:931.

89　梁启超 . 稷山论书诗序 [G]// 梁启超 . 梁启超全集第十四卷 . 北京：北京出版社 ,1999:4166.

90　梁启超演讲，周传儒记录 . 书法指导 [J]. 清华周刊 ,1926（26）:713-714.

91　梁启超演讲，周传儒记录 . 书法指导 [J]. 清华周刊 ,1926（26）:709-725.

92　祝帅 . 从西学东渐到书学转型 [M]. 北京：紫禁城出版社 ,2014:138-139.

93　林语堂（1895—1976）早年留学美国、德国，获哈佛大学文学硕士、莱比锡大学语言学博士。回国后在清华大学、北京大学、厦门大学任教。1945 年赴新加坡筹建南洋大学，任校长。《中国书法》为其著作《吾国吾民》中的一篇文章，自 1935 年起，在美国出版发行了七次，影响巨大。

式的建构过程中的重要文献。他将书法放在中国艺术美学之最的位置，突出了书法的"形式"与"韵律"二法。他说："书法提供给了中国人民以基本的美学，中国人民就是通过书法才学会线条和形体的基本概念的。因此，如果不懂得中国书法及其艺术灵感，就无法谈论中国的艺术。"[94]在欣赏书法时，观者则全神贯注于形式，通过线条、结构来训练自己对各种美质的欣赏力，"线条上的刚劲、流畅、蕴蓄、精微、迅捷、优雅、雄壮、粗犷、谨严或洒脱，形式上的和谐、匀称、对比、平衡、长短、紧密，有时甚至是懒懒散散或参差不齐的美"[95]。阐明了书法形式的具体内容，林语堂又说："欣赏中国书法，意义存在于忘言之境，它的笔画，它的结构只有在不可言传的意境中体会其真味。在这种纯粹线条美与结构美的魔力的教养领悟中，中国人可有绝对自由贯注全神于形式美而毋庸

图 3-4　梁启超《书法指导》 刊于《清华周刊》 1926 年

顾及其内容。"这与邓以蛰的"性灵说"相合，不论是创作主体还是批评家，对于书法的认识都应该自由的、纯粹的，这也进一步解释了"形式"是人们进入书法审美的基础通道，因为形式，"即使是抽象的几何图形，也有自己的内在反响，这是一个精神实体"[96]。所以林语堂总结道："书法艺术给美学欣赏提供了一整套术语，我们可以把这些术语所代表的观念看作中华民族美学观念的基础。"[97]

相似的判断在同时期频频出现，蒋彝在英国教授书法课时写就的《中国书法》一书绪论里写道："中国字的书写形式不仅是为了交流思想，而且还以一种特殊的视觉形式来表达观念的美……不需要学习中文就能欣赏书法……即使没有熟悉的观念，人们也能凭借对线条运动的感受和事物结构组织的学识来欣赏线条的美。"[98]他通过把古代汉字（主要是甲骨文）和古巴比伦

94　林语堂 . 中国人 [M]. 郝志东，沈益洪译 . 杭州：浙江人民出版社 ,1988:257.

95　林语堂 . 中国人 [M]. 郝志东，沈益洪译 . 杭州：浙江人民出版社 ,1988:258.

96　［俄］瓦·康定斯基 . 论艺术的精神 [M]. 吕澎译 . 上海：上海人民美术出版社 ,1987:37.

97　林语堂 . 中国人 [M]. 郝志东，沈益洪译 . 杭州：浙江人民出版社 ,1988:258.

98　蒋彝 . 中国书法 [M]. 上海：上海书画出版社 ,1986:1-2.

文字、埃及文字、朝鲜文字、日本文字甚至西夏文字等加以对照，在比较之中得出汉字的特点，把中国文化与西方读者所熟悉的文化模式加以对比，让西方读者更加便于接受，而"美"所围绕的中心点正是书法的"形式美"。弘一法师则将书法的形式划分为四要素，甚至为每一部分标注了"分数"，以强调其在一幅书法作品中的主次：章法五十分、字三十五分、墨色五分、印章十分，之所以将"章法"放在首位，并占据了"一半"的分数，是因为弘一认为人们在批评一幅书法作品时，作品里面字与字的关联度决定了我们视觉的第一感受，常常在无意识的状态下便对作品有了基本判断。对此，作品通过"形式"所传达的美感就显得至关重要了。他说："我们随便写一张字，无论中堂或对联，普通将字排起来，或横或直，首先要能够统一，字与字之间，彼此必须相联络、互相关系才好。但是单止统一也不能的，呆板也是不可以的，须当变化才好。若变化得太厉害，乱七八糟，当然不好看。所以必须注意彼此互相联络、互相关系才是可以的。"[99]可见作品形式的统一对于作品优劣程度的重要性。

综上，我们可以看到，民国学者虽然都在谈"形式"，但对于形式的思考却各有千秋。梁启超提出书法的"四美说"（线的美，光的美，力的美，个性的表现）、王国维提出了"古雅观（第二形式）"、宗白华塑造了"时空合一体"的生命哲学审美观、林语堂总结了"形式"和"韵律"法则对于书法的价值意义……，从多个角度论证了书法的形式价值，奠定了"形式"书法批评范式的基础。他们没有一味地推崇形式主义，而是在充分认识西方美学传统基础上，通过对"形式"的研究，以全新的视角去认识和观看传统书法。这是批评方法论的探索，对于现代书法的发生与发展有着举轻若重的意义。由此，了解形式美学的历史渊源，才能充分理解民国学者的形式美学批评理念。

第三节　形式美学批评范式的方法和应用

民国初年，西方传统理性主义观适时地进入了新一代学者的理论体系建构中，西方古典美学中对于视觉艺术的解读完全打破了传统书法理论批评的思维模式。人们不论是对于科学的接受，还是对于艺术的思考，逻辑判断与理性分析成为人们新的共识。以王国维、朱光潜、宗白华、林语堂、张荫麟、邓以蛰等为代表的年轻民国学者就是在西方的理性逻辑与诗性的东方艺术思维[100]的二元文化场域下，以"形式"为基点，展开了书法形式美学批评的现代化思考。

99　弘一.谈写字的方法 [G]// 郑一增编.民国书论精选.杭州：西泠印社出版社,2016:82.

100　邱紫华,王文戈.东方美学简史 [M].北京：高等教育出版社,2004:12.

一、"向心式"书法批评的展开

"向心式批评"是现代文艺批评术语，又称作"客观主义批评""本体论批评"，是一种形式美学批评方法。应用于书法批评，即以作品为中心，围绕着点画、结体、章法等形式语言展开。笔者在第一章对传统书法品评的依附价值进行剖析时，提及了"本体"这个概念。对于批评而言，"本体"是认识论的一种，它与事物的"现象"相对，是一种本质的提炼。当代学者楚默在《书法解释学》一书中写道：

> 书法本体论并不把形而上的本体、本质作为书法艺术的根本规定（这就避开了书法是什么的魔圈），也不仅从个体的审美经验看待书法，而是把人的存在和存在方式及对象结构作为探究的主旨。书法认识论关注着主客体关系，关注外部世界的反映，但书法本体论关注人的存在，人对生命的体验，因而是对'书法为什么会存在又怎样存在'的探究，书法和审美都是以书法作品为媒介的存在于世的方式。所以，书法本体论充分突出了人自身的价值，书法家能创作出一幅优秀的作品，观者能欣赏到作品的"美"，都是在体验、创造中发现了自身，发现了新的世界。[101]

对于书法的本体，楚默突出了"人"与"作品"的关系。书法家—书法作品—批评家三者在"美"的探索中完成交流与渗透，是一种双向的审美意图传达。所以书法的本体是一种"多层次多维度的动态结构"，而"作品"是维系书法家与批评家的关键，作品的内在即形式本体，重点体现书法的点画（线条）、结体、章法，这也是批评一幅书法作品最直接且最有效的实践途径。但在 20 世纪初期现代书法批评刚刚萌芽的时候，人们对于书法本体的认识还未达成一个清晰统一的概念。传统书法理论中的"比拟式""品次式"等书法批评也未曾有本体这一概念，尽管在历史的浪潮里，也有着数不尽的关于书法美的思考以及创作规律的理论文献，但因为传统话语结构中强烈的诗性主义、自然主义等各种原因，中国传统书法理论还未形成具有学理性价值属性的批评体系。所以，以作品为核心的向心式书法批评，可以较为迅捷地解决传统书法理论中的依附式审美逻辑，聚焦在源于书法本体的审美感受。当然也有很多人指责这种批评模式使得艺术家与艺术作品完全脱离了其社会价值，因为只谈作品"形式"，那么艺术就进入了自说自话的封闭系统，陷入"为艺术而艺术"的境地，那这种情况下的艺术价值还是真实有效的吗？豪泽尔在《艺术社会学》中谈此问题时说："为艺术而艺术的理论不是把艺术看成传播、召唤和鼓动的工具，而是把它看成独立的形式结构，这种结构本身又是封闭的和完整

101　楚默. 书法解释学 [M]. 上海：百家出版社, 2002:5.

的。这样一看，重要的是艺术的内在形式结构，至于艺术创作的社会和道德目的就是无足轻重的了。"[102]这样的解释，对于我们理解艺术作品的价值就清晰多了，关注"艺术本体"并非割裂艺术与社会的联系，而是艺术家与批评家在欣赏艺术时，不被艺术之外的事物所干扰。

宋代书法家蔡京因人品之失而失去了宋四家的位置。元代书法家赵孟頫，文章、书画皆冠绝时流，但后人却因其宋宗室的身份而贬其书法。傅山曾言："予极不喜赵子昂，薄其人遂恶其书。近细视之，亦未可厚非，熟媚绰约，自是贱态。"[103]言语间皆是贬斥之意，该价值判断便是艺术作品价值之外的"内容"判断。"人正则书正"是古代书法家的共识之一，但如果单单就欣赏书法而言，不论是蔡京的书法，还是赵孟頫的书法，他们取得的艺术成就与高度都是不可小觑的。所以在后来的书史上，他们的书法地位也得以"翻身"。朱履贞《书学捷要》云："前人评书，亦有偏徇失实、褒贬不公处，至如赵文敏书法，虽上追二王，为有元一代书法之冠，然风格已谢宋人。至诋以奴书者，李伯祯之失实也；誉之以祥云捧日、仪凤冲霄者，解学士之偏徇也。"[104]这样的评论便是相对客观公正了。以上例子皆证明了传统书法品评里因人及字的价值判断必然有失准衡，那么该批评模式下的"艺术美"自然就不值得信服了。这就像豪泽尔书中列举的马克斯·李卜曼的例子一般："画得好的白菜头比画坏的圣母头更有价值。只有当圣母的头像画好了，它才会变得有价值，而且只有画好了，它才能成为一件艺术品。"[105]绘画里面有题材与主题说，书法并没有强烈的"主题"设定。但由于"汉字"这个"日常式"媒介，使得大众很容易将"文本"设定为书法的主题与内容，而全然无视书法的风格等审美价值。这个时候，"形式美学批评"虽然看似强劲且冒失，但却不失为一种认识和理解书法艺术价值的极佳手段。反过来说，艺术家想要完成一件高质量的作品，先决条件就是要立足于"形式"，要保证形式结构的完整性。书法因为"主题"和"题材"的模糊性，无形中强化了其形式与结构价值，书法的点画（线条）、结体、章法等内容都是书法的"形式"，即书法的内容与形式不是简单的二元对立，书法的内容可以是"风格"，也可以是"韵味"，但这些皆生发于书法的形式美。书法的内容与形式是"相通"且"交互"的，所以真正的书法欣赏与批评，是要立足于作品本体元素，之后才能体验与判断。而书法的"形式"，自其产生之初就有了，书法美的产生，也正是源于"形式"的介入。

甲骨文字，其为书法抑纯为符号，今固难言，然就其字之全体而论，一方面固纯为横竖转折之笔画所组成，若后之施于真书之永字八法，当然无此繁杂之笔调；他方面横竖

102　［匈］豪泽尔. 艺术社会学 [M]. 居延安译. 上海：学林出版社,1987:63.

103　［清］傅山著, 尹协理主编. 傅山全书第 2 册 [M]. 太原：山西人民出版社,2016:248.

104　朱履贞. 书学捷要 [G]// 华东师范大学古籍整理研究室. 历代书法论文选. 上海：上海书画出版社,2013:611.

105　［匈］豪泽尔. 艺术社会学 [M]. 居延安译. 上海：学林出版社,1987:64.

转折却有其结构之意，行次有其左行右行之分，又以上下字连贯之关系，俨然有其笔画之可增可减如后之行草书然者。至其悬针垂韭之笔致，横竖转折安排之紧凑，四方三角等之配合，空白疏密之调和，诸如此类，竟能给一段文字以全篇之美观，此美莫非来自意境，而为当时书法家之精心结撰可知也。[106]

邓以蛰认为，书法的形式美早在甲骨文时期就开始了。甲骨文的点画构成、空白疏密、行次关系，以及几何图形的应用，已经有了全局之审美意识，这与后来的行草书书写理念相近。邓以蛰认为此时的创作者已有独具匠心的构形意识，是有结构的书写，而非仅仅传达实用信息。所以宗白华《中国书法里的美学思想》评云："邓先生这段话说出了中国书法在创造伊始，就在实用之外，同时走上艺术美的方向，使中国书法不像其他民族的文字，停留在作为符号的阶段，而成为表达民族美感的工具。"[107] 可见书法的形式美（艺术美）并非近代才有，而是一直都存在。问题是，我们应该如何展开对书法形式美的观照以及现实意义上的书法批评。对此，邓以蛰从各个时代的书法风格出发，阐释了书法形式美的特征：

> 至于钟鼎彝器之款识铭辞，其书法之圆转委婉，结体行次之疏密，虽有优劣，其优者使人见之如仰观满天星斗，精神四射。
>
> ……
>
> 石鼓以下，又加以停匀整齐之美。至始皇诸刻石，笔致虽仍为篆体，而结体行次，整齐之外，并见端庄，不仅直行之空白如一，横行亦如之。此种整齐端庄之美，至汉碑八分而至其极。凡此皆字之于形式之外，所以致乎美之意境也。[108]

深入各种书体的形式美研究，正是"向心式"书法批评的开展，也就是对于书法本体论的深化。上一节笔者分析了宗白华为何将书法界定为"时空艺术"，一来是中国传统文化价值里的时空观，二来是书法在书写过程中，从一"点"开始，到作品的完成，无不是在时间与空间的相互协调下一步步地对"形式"进行推敲。作为一门可以"代替音乐的抽象艺术"，它在节奏、韵律中生成了各种风格形式。宗白华在《略谈艺术的"价值结构"》中明确表明"形式"的价值就是主观感受下的"美的价值"，他认为，"'形式'为美术之所以成为美术的基本条件，独立于科学哲学道德宗教等文化事业外，自成一文化的结构，生命的表现。它不只是实

106　邓以蛰.邓以蛰全集 [M].合肥：安徽教育出版社,1998:167-168.

107　宗白华.中国书法里的美学思想 [G]//宗白华.艺境.北京：商务印书馆,2013:347.

108　邓以蛰.邓以蛰全集 [M].合肥：安徽教育出版社,1998:168.

现了‘美’的价值，且深深地表达了生命的情调与意味。"[109] 所以，对于"美"的深入关注，就是书法"向心式"批评的进一步延伸。具体而言，可以通过宗白华《论〈世说新语〉和晋人的美》[110]一文来进行理解。

在文中，宗白华将晋人之美推举为"天际真人"的理想的美，因为此时人们强调个性的价值与心灵上的萧散与超脱，追求精神上的解放与自由，所以晋人的书法早已经进入了艺术的维度。具体来说，一是对"线"的应用，不同于西方凹凸阴影之法，中国书画"遗形似而尚骨气，薄彩色以重笔法"，画面中讲究骨法用笔，通过点画线条的交织与布排，"结成一个有筋有骨有血有肉的'生命单位'"，最终实现"气韵生动"的目标与结果。若是扁平无力的线，自然是不可取的。如王羲之的手札墨迹（图3-5），可以看到线条生发于篆籀，浑圆有厚度，流露出锥画沙、屋漏痕的篆籀笔意；二是独特的笔墨色调，"笔墨有神，则未设色之前，天然有一种应得之色……深浅得宜，神采焕发"（沈宗骞《芥舟学画编》）。与西方色彩丰富的油画色调相比，中国画、中国书法以"墨"调色，哪怕是注重描摹自然的山水、花鸟画家，也以简淡的墨色为主，"不敷彩色而神韵骨气已足"[111]，注重心灵的幽深与淡远。老子云："虚而不动，动而愈出。"因为有了"虚空"，才有了流动的生命与艺术施展的空间。这也就不难理解为什么传统书画通过简约的线条、虚空的画面就可获得神采意蕴了，与虚空同时相生的是"空白"，即传统书法家"计白当黑"的定论。所以，书法艺术通过其特有的点线笔墨的传统、美的形式的组织、虚实相生等审美原则，在舒展的力线律动中生成了"节奏化、音乐化了的'时空合一体'"[112]，也就是中国书法特有的空间意识了。那么，面对一幅书法作品进行批评时，也势必从点画（线条）、结体、章法、墨色出发，去体会美的形式构成以及各个部分是否完成了良好的"组织、集合、配置"[113]，以进入生命节奏的体悟与考量。

二、书法批评的"形式"结构

张荫麟在《中国书艺批评学序言》中极具先见地提出了"书艺批评学"建构。张荫麟认为，书法是一门"直达"的艺术，具体来说就是"结构"与"情感"的统一。结构指的是"笔墨之光泽、式样、位置"[114]等书法艺术本有的内在元素，即人们在看到不同的色彩、结体、章法后得到的最纯粹最直观的视觉感受，这种言说直接源于西方艺术理论中的形式主义，即"抛

109 宗白华.略谈艺术的"价值结构"[J].创作与批评,1934（1）:2.

110 宗白华.美学散步[M].上海：上海人民出版社,2012:208.

111 宗白华.美学散步[M].上海：上海人民出版社,2012:130.

112 宗白华.中国诗画中所表现的空间意识[G]//林同华主编.宗白华全集.安徽：安徽教育出版社，2012:437.

113 宗白华.略谈艺术的"价值结构"[J].创作与批评,1934（1）.

114 [美]陈润成,李欣荣编.张荫麟全集·中卷[M].北京：清华大学出版社,2013:1182.

开一切上下文、情境、意义之类的外在问题，与作品进行纯粹而直接的接触，理解其形式特质诸如线条、色彩、材质和构图，而不是解读其'内容'"[115]。不被除艺术本体之外的任何事物而影响，以真正关注书法本身所传达的价值意义。对于"情感"，张荫麟认为，书法的情感源于书法创造，创作者有什么样的觉相，便会"出现"什么样的情感，这种以审美为基础的批评即源于书法的"结构"，也就是形式。所以，认识书法形式的结构也就是形式美学批评的旨规，即深入艺术内部，通过对形式本体的解读，把握书法美的存在。

关于书法的形式，邓以蛰在《书法之欣赏》的"书法"一节里进行了较为细致的分析，他提出："一切书体可归纳之于形式与意境二种……意境亦必托形

图 3-5 东晋 王羲之《姨母帖》
23.9cm×28.3cm 辽宁省博物馆藏

式显"[116]。对于书法而言，它以"篆体"始，所以"篆法"理应是所有书体的基础，而"篆法"又自"笔画"始，因此书法形式的基础理应从"笔画"始，而后是"结体（体势）""章法（行次）"，共三大部分。宗白华在《中国书法里的美学思想》一文中延续了邓以蛰的书法形式结构观，从美学视角考察了书法的用笔、结体、章法。蒋彝则从教学出发，精细入微地分析了书法的"笔画"与"结构"，还单独论述了"书法与中国其他艺术形式的关系"，书法的形式结构与审美内容建立了联系。

接下来，笔者将综合张荫麟、邓以蛰、宗白华、蒋彝等人对于书法形式的分析，从点画、结体、章法以及书法艺术中黑与白的关系展开对书法艺术内部形式结构的思考，以更好地服务于书法形式美学批评范式的研究。

（一）从一画之形到万象之美

"一画"代指书法的点画（又称笔画，篆书时代则为线条）。书法家在指、腕的协调下，在毛笔与书写媒介碰触的一刻，点画就有了其独特的造型意味。它是书法形式结构的最小单位，从点画到结体再到章法，从一画之形到万象之美，书法的形式结构具备了递进式属性，它们各自独立，又紧密联系，是一个不可分割的整体。

点画的独立性在于其独立的审美价值，每一个点画都有各自独立的结构与姿态，张荫麟在

115 黄宗贤, 彭肜 . 艺术批评学 [M]. 石家庄 : 河北美术出版社 ,2008:37.

116 邓以蛰 . 邓以蛰全集 [M]. 合肥 : 安徽教育出版社 ,1998:167.

分析书法的点画时，专门阐释了线条的"结构"问题。他认为书法的线条可以在"二度空间上造成三度空间之幻觉"、可"无限变化"，更可"凭其本身之性格"表现情感：

> 吾人试观赏一写成之佳字，而暂将其形学上之二度性忘却，……一笔实为一形，形之轮廓则为线，故书艺之主要材料，非仅为线，抑亦兼形。……中国字之笔法，虽大别仅有八（永字八法），而每一法之轮廓亦运笔方向可无限变化，故中国字形之大纲虽已固定，而尚饶有创造之余地也。[117]

此观念与刘熙载的笔画"阴阳观"相统一，刘熙载说："画有阴阳。如横则上面为阳，下面为阴；竖则左面为阳，右面为阴。惟毫齐者能阴阳兼到，否则独阴阳而已。"[118]点画的阴阳，初探是对立，在组合后成就"和合"，是为平衡。因此，点画非简单的一划而过，而是有结构，有内容的组合，其能够在二维空间上显现三维空间的景象，是集合多种立体造型的审美组合。蒋彝在《中国书法》"笔画"一节中对书法的各种点画以及组合都做了极其细致的描绘，其中一个"点"画，就给出了 12 种形态的范例（表 3-1）。

表 3-1 蒋彝关于"点"的示例

	向左点		直点		曲抱点		左右点		平点		微点
	向右点		长点		两向点		钩点		向上点		啄点

他的描绘虽然沿袭了古代书论中的意象式表达，但语言简洁通俗。例如左、右"点"，蒋彝写到："向左点，犹如下倾的虎爪。书写时，笔先往左取势，然后向右铺毫，最终再往左回笔。向右点，犹如龟头。书写的方法是，笔先向右取势，再往左铺毫，最后再往右回笔。"[119]通

117 [美]陈润成，李欣荣编，张荫麟全集：中卷[M]，北京：清华大学出版社,2013:1184.

118 刘熙载.艺概[G]//华东师范大学古籍整理研究室.历代书法论文选.上海：上海书画出版社，2013:709.

119 蒋彝.中国书法[M].上海：上海书画出版社,1986:127.

过用笔的方向、如何用锋，如何回笔，阐释了两种"点"的独特书写方式与造型特点，在讲述完单个点的写法后，还又示例了 9 种关于"点"的组合。

对于三点水（表 3-2），蒋彝写道："这三点水是按照箭头所指示的顺势书写的，必须注意的是，每一点都受另一点影响，它们是隶属的。"[120] 蒋氏首先说明了三个点的"笔势"，其次又说明三个点之间的隶属关系，也就是点画与点画之间是顺势且相互关联的，即行草书所讲求"笔意引带，牵丝往来"。事实上正书的点画与点画也是顾盼生姿，遥相呼应的，这也说明，书法点画结构的美是有其普遍规律的，并呈现了一种阴阳平衡的状态。但这并不是说只有均衡、对称的点画才能达到一种稳定的状态，而是说书法的美处于活跃度极高的形式变换中，是在阴阳的对立、转化中获得书写的秩序感，这样的平衡美也是书法艺术所特有的。就像蒋彝所言：

> 我们认为，印刷的字没有太大的价值，尽管这些字是工整、清晰的，然而却是没有生命力的。过分地追求形似，字是呆板的。借助于圆规、硬铅笔或钢笔这样的书写器具，能流畅地画出完美的直线和曲线，但是它们在我们的观感上，仍然是僵死的。使用西方的钢笔，要悬殊地变化笔画的粗细是不可能的。如果把笔揿到极度，笔尖就会刮裂纸张。而中国的毛笔，能被广泛地运用于书写各种笔画。它通过对所含的墨量和墨的浓度的调节，并在纸上均匀地铺毫，变化着笔画的粗细和墨色的浓淡。毛笔的这种充分的柔韧性，使得它有可能给每个中国文字的每一笔画都带来生机和动势。[121]

表 3-2　蒋彝关于"多点"的示例

1	2	3	4	5
6	7	8	9	

笔画的轻重提按与墨色的枯湿浓淡带来了与硬笔字、印刷字完全不同的感知力，书法艺术绝不是单一的刻画与描写，而是富有运动感和生命力的一种独特形式。所以在"笔画"这一节

120　蒋彝 . 中国书法 [M]. 上海：上海书画出版社 ,1986:129.

121　蒋彝 . 中国书法 [M]. 上海：上海书画出版社 ,1986:126.

末端，蒋彝还专门引论了卫夫人的"骨、肉、筋、血"说，以此指出书法笔画的生命意味。他说："每一笔画的形态都应含有骨，这是书者着力的结果。我们评论书法艺术，也是根据其笔画是否有力——有无'骨'而定的。这就是执笔为什么如此重要、悬腕为什么是最佳方法的原因。同时，它也取决于墨汁的浓淡。如果墨蘸得过多，笔画就会显得肥胖，反之，笔画就干枯；如果墨过浓，笔画就臃肿，反之，笔画就薄弱。虚幻的笔画会使'筋'遗漏，骨肉兼备的笔画，'筋'也就在其中了。富有神采的字，看起来，'筋'贯注于每一笔画之间。笔画内的'血'，完全取决于水和墨的混合——色彩。它在中国书法艺术的技法内，被证实是笔画"生命"的要素。"[122] 蒋彝运用通俗的语言将书法基础点画的起行收、造型特点进行了细致入微的分解式解读，带给读者更加清晰的点画认识。执笔的正确与否、蘸墨的频次多少、用笔的轻重缓急，都决定了书法点画是否能够满足骨肉筋血的基本要求，这也是决定书法韵律及生命力的基础条件。

传统书论中对点画生命意味的强调，初显于魏晋时期，卫夫人《笔阵图》中记载到："善笔力者多骨，不善笔力者多肉；多骨微肉者谓之筋书，多肉微骨者谓之墨猪；多力丰筋者圣，无力无筋者病。"[123] 书法用笔质量的高低带来了点画的骨、肉、筋之别，骨与肉的协调成就了书法家的风格特点，"颜筋柳骨"说即出于此。此后，明代丰道生的《书诀》中增加了"血"的点画要求："书有筋骨血肉，筋生于腕，腕能悬则筋骨相连而有势，（骨生于指），指能实则骨体坚定而不弱。血生于水，肉生于墨，水须新汲，墨须新磨，则燥湿调匀而肥瘦得所。"[124] 所以"血"强调的是水墨的质感。清代刘熙载《艺概》则在"骨"与"筋"之外，释"骨气"为"洞达"。他说，"书之要，统于骨气二字。"[125] "骨"对应"洞"，为中透之笔；"气"对应"达"，为边透之笔，骨气即洞达。又说："字有果敢之力，骨也；有含忍之力，筋也"[126]，将"骨气"对应于"骨筋"。所以，传统笔画论通常基于"筋、骨、血、肉、气、力"之说，归纳之，则落脚于"骨"与"筋"二种。它们出自篆法，与人之"指""腕"相合，沉着有力的线条其根本在于中锋，或说藏锋用笔。古人所总结的锥画沙、屋漏痕皆是中锋线条的呈现，而印印泥与折拆骨，其行笔往往不见起止之迹，圆浑的线质展现了藏锋之貌，也就是蔡邕所言的"令笔心常在点画中行"。所以邓以蛰在文中引述了刘熙载的书论"每作一画，必有中心，有外界。中心出于主锋，外界出于副毫。锋要始、中、终俱实，毫要上、下、左、右皆齐。""实"与"齐"

122　蒋彝. 中国书法 [M]. 上海：上海书画出版社,1986:136−137.

123　卫铄. 笔阵图 [G]// 华东师范大学古籍整理研究室. 历代书法论文选. 上海：上海书画出版社,2013:22.

124　丰坊. 书诀 [G]// 华东师范大学古籍整理研究室. 历代书法论文选. 上海：上海书画出版社,2013:506.

125　刘熙载. 艺概 [G]// 华东师范大学古籍整理研究室. 历代书法论文选. 上海：上海书画出版社, 2013:712.

126　刘熙载. 艺概 [G]// 华东师范大学古籍整理研究室. 历代书法论文选. 上海：上海书画出版社，2013:712.

均代表了沉着有力、藏锋蓄力、万毫齐力的中锋用笔、中实用笔，即筋、骨之法，其中的"实"也是笔者前文引述徐谦《笔法探微》时他所总结的"盈中"笔法，强调笔画中段的力量。从书体进化论而言，作为书法之始的篆书，它的存在承担了其他书体的形式根本，也成为书法用笔得以扩展的关键。篆书骨筋之法下展现的是中锋用笔，篆书之后，隶书进化出了波磔的"点画"，在篆书中锋线条外发展了"侧锋"，"侧锋"的到来，书法"线条"发展为"点画"。"永字八法"即点画论的代表，它起于一点（侧），之后又有勒、努、趯、策、掠、啄、磔，共八法，这八个笔画各有形势，又相互映带。可以说，书法开始于篆书的线条，此后才有了隶书、楷书、行书、草书的点画说，书法的"锋"也越来越丰富，侧锋、露锋、出锋、实锋、虚锋、全锋、半锋等等，皆是中锋"辐射"外的一个"点"，邓以蛰和宗白华都以"永字八法"为例讲述了书法的点画。

综合来说，书法的点画起于篆书下的骨与筋，至八法又增一"点"，"骨筋为画，八法为点"，增添了书法笔画的波磔灵动。因此篆隶书的成熟完成了书法点画的基本内容，篆隶笔法自然成为书法点线的源头。不论是印印泥还是锥画沙、折拆骨，都是自由的笔锋下与自然、生命的接轨。如此，其他的书体才顺势生发了各自独特的点画风貌，才可以尽情地抒发创作者的情感心路。

宗白华在谈书法的用笔时说："用笔有中锋、侧锋、藏锋、出锋、方笔、圆笔、轻重、疾徐等等区别，皆所以运用单纯的点画而成其变化，来表现丰富的内心情感和世界诸现象，像音乐运用少数的乐音，依据和声、节奏与旋律的规律，构成千万乐曲一样。"[127] 书法点画中那无穷的对比与变化，都在传达着不同的情感与审美意味。就像张荫麟所言，书法的每一根线都有其独立的审美价值，可以传达书法家不同的性格，在《中国书艺批评学序言》一文中，他引述了德维特 H.帕克《美学原理》（1920 年）中的一段话："横（直）线寓安定、静寂之情感。……竖线，肃穆、尊严、希望之情感。……曲折线，冲突、活动之情感。而曲线则公认为柔软、温存，而富于肉的欢畅者也"，借以说明艺术作品中线的表现与艺术家心境的联系，这样的结论不惟说准确，但二者（艺术家与艺术作品）确处于一种动态节奏中，"无声之音，无形之象"很形象地说明了书法家的情性与作品表现性的统一，书法家在丰盈的点画变化与碰撞中，充分抒写着自己丰富的内心情感。巴克森德尔在其著作《意图的模式》中，也强调了用笔与情感的关系，他说："每个笔触都是有意图的，因为它是由一个在有目的的活动中发展了技巧和意向的人留下的。一个笔触可能是无意识画的，但它仍与在有意识、有目的的活动的历史

127　宗白华.中国书法里的美学思想 [G]// 宗白华.艺境.北京：商务印书馆，2013:347

中获得的技巧、意向存在着联系。"[128] 巴克森德尔直接阐释了笔触与"意识"的关联，这些论断都是典型的西方逻辑思维，或许对于解释中国书法的创作缺少说服力，但在中国古代书论中却可寻找相应的审美结论。明代祝枝山云："情之喜怒哀乐，各有分数；喜则气和而字舒，怒则气粗而字险，哀则气郁而字敛，乐则气平而字丽。情有轻重，则字之敛舒险丽，亦有浅深，变化无穷。"[129] 书法家的"喜、怒、哀、乐"四种情绪，呈现到纸面上即四种不同的书写风格。如此看来，张荫麟的说法无非是一种反向论断。颜真卿所书的《祭侄文稿》（图 3-6），是在经历了堂兄与堂侄先后罹难后的愤慨之作。通篇用笔苍劲，用墨由浓至枯，悲痛的情思唯有在蘸墨时才稍作整理，字势也随着感情的激荡变得跳跃，气势贯通，而整幅作品贯彻的是一个"怒"字——"气粗而字险"，与其相对的是以"平和"为基调的书法作品。与《祭侄文稿》同为"天下三大行书"的《兰亭序》（图 3-7），我们可以看作是"平和"的代表，作品在一种舒展情绪下而作，整幅作品气平而字丽，荡彻心扉。不同于《祭侄文稿》的激烈节奏，《兰亭序》的乐符是温婉的、欢愉的。这里则又回归到张荫麟所总结的书法两要素："结构"与"情感"，书法创作需要情感，书法批评家同样也要饱含情感，否则书法批评的"形式"就成了僵死的套用，艺术创作也变成了毫无灵魂的描画。

其次，点画在拥有审美独立性的同时，依然是书法形式、章法的一部分，承担着书法形式结构的基础作用，也就是孙过庭《书谱》所言："一点成一字之规，一字乃终篇之准"，点画与结体、章法是层次递进又相互影响的关系。"一个点画的造型直接影响到下一个点画以及经由点画组织而成的结体的造型，进而影响到整个笔墨包括空白的造型。"[130] 因此书法的点画是随形就势、因势造型的结果，它具有独立审美价值，但却处在一个联络的空间。它是书法结体、章法的局部，可以直接参与到书法结体、章法的形式构成。点画的方圆曲直，轻重提按，点画与点画之呼应与协调都直接赋予了章法的多样性表现。作为书法形式结构基础的点画，必然也是书法批评的关键依据。

根据以上所列举的民国学者对于书法点画、用笔的理解，众观念虽各有特色，但我们依然可以得出他们统一的审美判断。首先"骨、筋"之法是点画的基本准则，不论是正体书还是行草书，都应该深刻地把握线条内部果敢、含忍的"骨筋"力量。唯有此，才不会被浮华造作，或是软绵无力的笔画所蒙蔽。其次，点画有着自我的"形式结构"，它不是一个简单的横竖撇捺所意指的形象，而是蕴藏在八法之中的生命意味以及韵律节奏的再现。最后则是书法家在创作时能否在这"一笔"中融入内心的情感，从点画到结体再到章法，都能呈现出创作者的初

128　［英］M.巴克森德尔.意图的模式·关于图画的历史说明 [M].曹意强等译.杭州：中国美术学院出版社,1997:79.

129　陈涵之主编.中国历代书论类编 [M].石家庄：河北美术出版社,2016：388.

130　胡抗美.中国书法章法研究 [M].北京：荣宝斋出版社,2016:169.

图 3-6　唐　颜真卿《祭侄文稿》　28.2cm×72.3cm　台北故宫博物院藏

图 3-7　东晋　王羲之《兰亭序》（唐冯承素摹本）　24.5cm×69.9cm　故宫博物院藏

心，以获得万象之美，达到深远的艺术境界。这样的点画用笔认识也是双向的，它既是艺术家的创作宝典，也是艺术批评家应该具备的基础书法审美素养。

（二）结体的美学规律

结体是点画与章法的桥梁，它由点画集合而成，又塑造了书法章法的空间形式。所以，它和点画一样，既具有独立的审美价值，又与点画和章法紧密相连。各种结体造型的组合直接影响了书法的章法特征，带给观者截然不同的体验。邓以蛰通过不同类型的结体，划分了观者的三种书法观感。

其一是：观照之感，为左右匀称、揖让、向背法之类，如"树""助""卯"等造型"均衡"的汉字。观者在面对这些字时，其审美多是从"左"至"右"的审美流动与接受，这是最直观的"形相"认识，也是书法结体审美的第一层次。其二是：物理之感，这种字的结体不再是日常的平衡，而是打破了均等并贯以某种物之压力，如"天覆"之结字——"宇""宙"等；"地载"之结字——"至""山"等；"上轻下重"之结字——"直""宫"等，这类结字没有上下或左右的对等，却自成体势，于"压力"中生成独特的审美观感；其三是：机构之感，指的是一个大的系统之下的结构体系，以"四面、八方、中心、九宫之格式"，呈现了错

综复杂的结体，如"馨""繁""磊""爨""继""繡"等字，如若对这些字赋予某种生命力的话，那么这些结体的笔画就如同人之筋骨脉络，看似错综，实际都是美学规律下的结体形式，它们各司其职，既坚且固，形成了一个审美统一体。所以这些结体赋予了观者更进一步的美感思考，观看需要融入情感，才能把握不同结体所带来的趣味。除此三类，邓以蛰还根据书法字体的动静之别，对刘熙载《书概》中提出的"内抱""外抱"说给予阐释。邓以蛰认为，篆书、草书结体"静而收敛"，用笔圆转，字形多为内抱；而以隶书为代表的书体，因笔法波磔，结体多向外延展，是动态书之极，主要是外抱结体。所以书法家在创作时，确定了书体后，就必然考虑以何种"势"进行通篇的书写，如"羲之之《快雪时晴帖》近于篆，而献之之《中秋帖》则近于隶；唐之欧近于隶，虞则近于篆；宋之东坡近于篆，而黄米则近于隶"[131]。书法创作首先需要保持形势的统一，不论是内抱还是外抱，都要尽可能地做到章法的统一。需要注意的是，书法的创作是处于不断变化中的。虽然结体有其基本审美规律，但如果遇到动势极强的行草书创作，若只取单一的形势（全篇以内抱或外抱为主），那么此种创作必然走向趋同化、单一化。行草书独特的美是蕴藏在点画、结体、章法之中极富韵律的美，书法的结体形式断然不是简单的平直排布，而是要密切联系书法之章法，要在丰富的形势变化中融入跌宕的点画、丰富的墨色变化等以达成章法的统一，凸显书法之精神，这一过程，创作者、观看者的情性都被强化。邓以蛰总结到："人之情感，具于先天，无或人相异也。书法之结体，莫不有物理、情感为依据。"[132] 这份情感，存在于书法的每一寸空间里，不论是点画、结体、章法，都在情感的基础上获得了无限的生命力，这是一种源于自然的状态，若点画、结字、章法如一潭死水般僵硬，那么这类书法实际已经切断了作者与观者之间的联系。所以书法的艺术美，自始至终都没有离弃"情感"这条内线，情感与形式是平等互依，相互成就的。邓以蛰对书法结体观感的划分以及所阐释的内外抱结体之别，充分说明了书法结体造型的丰富性与其内在的运动感、立体感，每一个单字都在点画搭配中完成了空间构成的形式美学规律。

其次，每个单字的结体还要考量到书法的章法空间，要做到收放避让，因势得体，完成书法由局部造型到通篇造型的递进。宗白华在《中国书法里的美学思想》一文中，在讲述章法时引用了戈守智《汉溪书法通解》对于书法结体的解释："凡作字者，首写一字，其气势便能管束到底，则此一字便是通篇之领袖矣。假使一字之中有一二懈笔，即不能管领一行，一幅之中有几处出入，即不能管领一幅，此管领之法也。应接者，错举一字而言也。（白华按：'错举'即随便举出一个字）如上字作如何体段，此字便当如何应接，右行作如何体段，此字又当如何应接。假使上字连用大捺，则用翻点以承之。右行连用大捺，则用轻掠以应之，行行相向，字

131　邓以蛰. 邓以蛰全集 [M]. 合肥：安徽教育出版社,1998:181.

132　邓以蛰. 邓以蛰全集 [M]. 合肥：安徽教育出版社,1998:180.

字相承，俱有意态，正如宾朋杂坐，交相应接也。又管领者如始之倡，应接者如后之随也。"[133]
对于书法创作而言，结体是书法形式的一部分，它具有独立的审美属性，但在章法构成的过程中，必须考虑到上下、左右字的衔接与呼应，确保字与字、行与行构成一个和谐的整体，也就是笔者在上文谈及"内外抱"时所举的行草书创作的例子。就像清代书法家朱和羹在《临池心解》中所写的："作书贵一气贯注。凡作一字，上下有承接，左右有呼应，打叠一片，方为尽善尽美。即此推之，数字、数行、数十行，总在精神团结，神不外散。"[134] 一幅书法作品的完成是由点画到结字到字组到行，再到行与行之间的关系组合，其中必须要考虑到气息的凝聚性。书法的每一个形式结构都要服务于最终的章法空间，这样个体的审美价值也才能够最大程度上被显现。点画、结体、章法，三者的关系是相生相依，彼此通联的。

邓以蛰对于书法结体类型的划分，较直观地传达了不同结体背后观感的差异。不论是欧阳询《三十六法》中提出的左右匀称、揖让、向背法等结体规则，还是新提出的具有机构之感的错综复杂的结体，都阐明了结体的差异所带给观者的不同审美体验。对于书法批评而言，批评家必须了解书法结字内部的造型规律。点画的轻重、长短、疏密、收放、高低等因素以及结体的空白部分，都是塑造书法结体的一部分，不容忽视。书法点画与空白共同组成了书法的结体空间，成就了不同时代的书法风格，这也是中国书法艺术独特的点画美与空间美。宗白华说："中国书法艺术里这种空间美，在篆、隶、真、草、飞白里有不同的表现，尚待我们钻研；就像西方美学研究哥提式、文艺复兴式、巴洛克式建筑里那些不同的空间感一样。空间感的不同，表现着一个民族、一个时代、一个阶级，在不同的经济基础上，社会条件里不同的世界观和对生活最深的体会。"[135] 所以，宗白华所持有的观念是：书法结体是在美的规律基础上，融合民族价值观所生成的一种艺术创造。就像欧阳询的《三十六法》，即便这是对法度森严的"真书"的考察，但丰富的字体结构法无不展现了书法空间的无限可能，例如"避就"法——"避密就疏，避险就易，避远就近。欲其彼此映带得宜，如'庐'字上一撇既尖，下一撇不应相同。'俯'字一撇向下，一撇向左。'逢'字下'辶'拔出，则上必作长点，皆避重叠而就简径也。"[136] 再如"小大成形"——"谓小字大字各有形势也。东坡曰：'大字难于密结而无间，小字难于宽绰而有余。'若能大字密结，小字宽绰，则尽善尽美矣。"[137] 书法的结体要随势造形，以获得和谐的美感以及空间的意境。因为书法的结体不是"字意"的流出，而是在美学规律基

133　宗白华.中国书法里的美学思想 [G]// 宗白华.艺境.北京：商务印书馆,2013:362-363.

134　朱和羹.临池心解 [G]// 华东师范大学古籍整理研究室.历代书法论文选.上海：上海书画出版社,2013:736.

135　宗白华.中国书法里的美学思想 [G]// 宗白华.艺境.北京：商务印书馆,2013:352.

136　宗白华.中国书法里的美学思想 [G]// 宗白华.艺境.北京：商务印书馆,2013:353.

137　宗白华.中国书法里的美学思想 [G]// 宗白华.艺境.北京：商务印书馆,2013:359.

础上创造出来的艺术美，书法的空间变化无处不在。但是当结体作为章法空间的一部分时，我们的审美观照必须从全局出发，此时对于书法结体的要求并非字字完美，而是要审视单字结体与整体的章法是否和谐，是否展现了书法独特的风貌，而这也是书法结体美学规律的一种。正确认识书法的结体美，是我们进入形式美学批评的关键一步，也是由点画到结体再到章法，抑或是由结体进入点画的批评基础。

（三）章法之形式与韵律

章法的完成源于点画与结体的共同作用，是"数字、数行或全篇之形势也"[138]。形是空间造型，势是时间节奏，形势合一意味着书法艺术融时间性与空间性于一体，时间的流转使得书法获得节奏与韵律，空间的分割与组合营造出"类似绘画的形象美、空间美、关系美、构成美"[139]。宗白华提出的"时空合一体"，林语堂总结的书法"形式"与"韵律"二法，均是书法时空观的表达，也是书法章法的终极追求。

对于书法章法的形式，要做到"终篇结构，首尾相应"[140]，即书法创作首尾形式要一致。邓以蛰在《书法之欣赏》中指出，一幅完整的书法作品，其章法需要点画用笔、字体与形势的统一。他说："如一字为篆则全篇皆篆，一字真则全篇皆真。篆隶真犹体别分明，不易渗杂；若真与行，若行与草，若章草之于今草，因体别不严，往往二者相间，如是者，诚所谓以为龙又无角，谓之蛇又有足者也。故章法第一当观其体纯不纯也。体若不纯，余无论矣。"[141]也就是说，当书法创作的第一笔为篆书的线条，且书体确定为篆书，那么则需全篇皆为篆，也正因为如此，历史上才有了体别分明的篆、隶、草、行、楷，各个书体都有着显著的用笔特征与结构特点，在章法的排布上也有较大差异。所以，自古以来，形成了以单体进行创作的书法传统，但具有普遍意义的单体书法创作也并非绝对意义上的书法创作要求，从书体进化的角度来看，篆书作为成熟的书体之首，其笔法、字法可以通用于其他几种书体，就像傅山所言："古、籀、真、行、草、隶、本无差别。"所谓"无差别"，最主要的就是书体用笔的传承与同一性。颜真卿的《裴将军诗》（图 3-8）就是多体书的尝试，也称"破体书"[142]。他采取了真、行、草三体创作，仔细观察此作，可见颜真卿每一个字结束时的笔画大都与下一字的第一笔笔意相合，以

138 邓以蛰.邓以蛰全集[M].合肥：安徽教育出版社,1998:180.

139 胡抗美.中国书法章法研究[M].北京：荣宝斋出版社,2016:123.

140 宗白华.中国书法里的美学思想[G]//宗白华.艺境.北京：商务印书馆,2013:363.

141 邓以蛰.邓以蛰全集[M].合肥：安徽教育出版社,1998:180.

142 "破体书"一词在唐代张怀瓘的《书断》中就有记载："王献之变右军行书，号曰破体书。"张怀瓘《六体书论》又云："子敬不能纯一，或行草杂糅，辨者难为神会，其锋颖不可当也，宏逸道健，过于逸少。可谓子敬为孟，逸少为仲，元常为季。"所以破体书通常指的是以王献之为代表的敢于"改变制度，别创其法"的"多体"尝试，它打破了书体的界限，多书体并用，是一种书法风格的尝试与突破。

图 3-8　唐　颜真卿　《裴将军诗》南宋刻留元刚《忠义堂帖》拓本（局部）　浙江省博物馆藏

最大程度贯通相连二字的体势。例如选图中第二列的末字"六"为楷书，第三行的首字的"合"也是楷书，这样行与行之间的气息就保持了相对一致性。再如第三行末字的"将"与次行的"清"，都应用了草书的笔意与结体。所以在这幅作品里，我们看到了不同的书体以及强烈的字组运用。颜真卿在创作时将书体或笔势相近的字组合成一个整体，在整个章法中组成一个个块面，有效地缩并了分散的独立个体。再如选图中的"将军"二字均为草书，二字合为一字去书写，次行的"临北荒恒"则为楷书，此即两个对比极其强烈字组。书法作品中的字组组合，不仅强化了画面的空间视觉感，还赋予行与行之间的节奏感，形成了一个从断到续、从快到慢的过程，呈现出极其鲜明的节奏感。因此，字组的恰当运用，可以最大程度上整合章法内部的造型关系，这也是我们审视一幅书法作品是否拥有形式与韵律两大范畴的一种方法。所以在书法创作中，"笔势"的统一、组与行关系的把握才是章法的关键。但还有一种尝试需要被警惕，例如一幅楷书创作，若篇章里面既有唐楷、又有魏碑，还有抄经体，这样的创作尽管保证了字体的一致性，但却没有确定统一的"笔势"与"体势"，那么该创作也是很难成立的。"破体"虽然有多体，但是体势需要连贯统一，想必这也是颜真卿所进行的章法挑战。对于笔意、体势

的贯通，宗白华选择了《三十六法》中的"相管领"和"应接"这两个论结字的方法作为书法章法研究的引论，他说：

> "相管领"好像一个乐曲里的主题，贯穿着和团结着全曲于不散，同时表出作者的基本乐思。"应接"就是在各个变化里相互照应，相互联系。这是艺术布局章法的基本原则。[143]

两个词都是在强调书法创作需要气脉的统一，终篇结构（字法、章法、篇法）首尾相因，他在讲述王羲之《兰亭序》时写道："……全篇中有十八个'之'字，每个结体不同，神态各异，暗示着变化，却又贯穿和联系着全篇。"[144] 说明的就是结体与结体之间"势"的统一性，"势"的统一可以打通全篇之经络，"形势"的统一是书法"形式"的基础要求。所以后人临摹《兰亭序》时，也基本都保留了它的章法美："毋怪唐太宗和唐代各大书法家那样宝爱它了。他们临写兰亭时，各有他不同的笔意，褚摹欧摹神情两样，但全篇的章法，分行布白，不敢稍有移动，兰亭的章法真具有美的典型的意义了。"[145] 这说明章法对于一幅书法作品的风貌的统领性作用。相传清代书法家何绍基晚年生活在济南，济南地区有个廖先生很会写字，且声望极高。于是友人问何绍基："你认为廖先生的字怎样？"何绍基笑笑回答："廖先生只会写一个字罢了。"友人不解，何绍基又回答说："他的每一个字都很好，但多个字便不成篇章。"从这段对话中，我们不难理解何绍基对于"廖先生书法"的看法，那就是其书法的单个结字虽然优美，但却没有谋篇布局，这样的书法作品是不完整的。再如丰子恺在《艺术三味》（1927年）中谈及书法章法时举的例子："有一次我看到吴昌硕写的一方字。觉得单看各笔画，并不好。单看各个字，各行字，也并不好。然而看这方字的全体，就觉得有一种说不出的好处。单看时觉得不好的地方，全体看时都变好，非此反不美了。"[146] 故而，点画、结体虽然都有自己的形式美与独特的美学价值，但从艺术批评的角度而言，创作的"完形"是一幅作品艺术水平高低的一个重要准则，恰如丰子恺所言"各笔各字各行，对于全体都是有机的，即为全体的一员。字的或大或小，或偏或正，或肥或瘦，或浓或淡，或刚或柔，都是全体构成上的必要，决不是偶然的。即都是为全体而然，不是为个体自己而然的。"于是我想象：假如有绝对完善的艺术品的字，必在任何一字或一笔里已经表出全体的倾向。如果把任何一字或一笔改变一个

143 宗白华 . 中国书法里的美学思想 [G]// 宗白华 . 艺境 . 北京 : 商务印书馆 ,2013:363.

144 宗白华 . 中国书法里的美学思想 [G]// 宗白华 . 艺境 . 北京 : 商务印书馆 ,2013:363.

145 宗白华 . 中国书法里的美学思想 [G]// 宗白华 . 艺境 . 北京 : 商务印书馆 ,2013:363.

146 丰子恺 . 缘缘堂随笔 [M]. 武汉 : 长江文艺出版社 ,2016:137.

样子，全体也非统统改变不可；又如把任何一字或一笔除去，全体就不成立。换言之，在一笔中已经表出全体，在一笔中可以看出全体，而全体只是一个个体。所以单看一笔一字或一行，自然不行。这是伟大的艺术的特点。"[147] 因此，创作者必须明白书法创作的一个准则，即书法的点画与结体，最终要融合在章法之中。单个点画或者结体，即便再完美，但如果没有章法的烘托，就不具备书法的意义了。所以，书法家要明确书法创作中局部和整体的关系，要善于运用"组"将画面整合，最终完成一幅形式统一的作品。前文分析书法结字时，邓以蛰与宗白华均引述了"永字八法"的例子，从点画到结体再到章法，即笔势到字势再到通篇回环之势的统一。不论是小篇幅、少字书创作，还是大篇章、多字数的创作，都离不开左右协调，相互避让的形式关系，以达成向背呼应之势，正如姜白石《续书谱》云："向背者，如人之顾盼、指画、相揖、相背。发于左者应于右，起于上者伏于下。"[148] 邓以蛰将书法章法界定为画（字）之"引带"。书法章法在向背呼应，上下左右回环间，在全篇行次中演化为"疏密，盈虚，整齐，参差，展促，夷险，方圆，曲直诸势"[149]，这些元素均促成了书法字组的形成。当代学者胡抗美在《中国书法章法研究》中论及书法章法的构成元素时，就专门论述了"组与行"对于章法的意义。他指出，"组是事物与事物之间由于某种关系结合在一起所形成的具有整体性的组织形式，它同时具有集合性和独立性的特点……书法章法中的'组'主要指的是结体间组合后形成的一种造型元素。"[150] 因此，书法的组实际上与书法的点画、结体一样，都是一个个独立的造型单位，它的形成原因与构成类型概括起来主要有以下两种：一是"空间上的连带、聚集、交叠等所形成的组合"，二是"由于形状、大小、快慢、浓淡、疏密等方面的相似性所产生的组合"。字组的运用，使得原本相对独立的结体组成一个个独立单位，缀字成行，连行成篇，沟通了字与字，行与行之间的关系，这样就不会再出现前文"廖先生书法"那般"各自为政"的局面了。字组的运用，赋予了书法作品明显的疏密、虚实等组合，这些组合所带来的是视觉的跳跃感与书法的韵律美，书法的"势"与"空间"可以同时被观照，书法创作的完整度得到了极大的提升。因此，书法章法的关键在于形式与韵律的合一，即使极少运用"字组"的正书，在点画、结字起势之时，也需要有上下、左右呼应之感，即"势之引带，由点画及字，由字及行，由行及章，抑将不由章及于我之神思不止也"，这些都是"形式"对于书法章法的作用力。同理，书法批评也必然要具备"全体"的视角，审视通篇之"势"。观者可以由小及大，从点画到结体到章法，去细细地品味其中的艺术美感。也可以由大到小，从对书法作品整体气韵的

147　丰子恺 . 缘缘堂随笔 [M]. 武汉 : 长江文艺出版社 ,2016:137.

148　姜夔 . 续书谱 [G]// 华东师范大学古籍整理研究室 . 历代书法论文选 . 上海 : 上海书画出版社 ,2013:391.

149　邓以蛰 . 邓以蛰全集 [M]. 合肥 : 安徽教育出版社 ,1998:182.

150　胡抗美 . 中国书法章法研究 [M]. 北京 : 荣宝斋出版社 ,2016:178.

感受，再逐渐回归到书法的本体，去慢慢欣赏与判断。

（四）墨色与空白的形式表现

笔者在论述书法形式结构时，时常提及墨色与空白的作用。对于书法艺术而言，有墨处是黑，为实，无墨处是白，为虚，二者对立统一，又相辅相成。宗白华谈及中国古典美学时写道："空白处更有意味"[151]他说："中国书法家也讲究布白，要求'计白当黑'。……以虚带实，以实带虚，虚中有实，实中有虚，虚实结合，这是中国美学思想中的核心问题。"[152]"空白处更有意味"道明了书法之黑与白的价值，空白与点画、结体、章法具备同等地位，都是塑造书法艺术空间美、节奏美的关键。书法墨色与空白的形式表现，是书法创作者与批评家不容忽视的领域。

书法"墨色"的历史，可以上溯到殷商秦汉时代[153]，其后至今，"除了极少量的契刻作品外，几乎莫不以黑色之墨作为唯一的物质媒介"[154]，加上20世纪后大量出土的简牍帛书，均呈现了两千余年来中国人对于"墨色美"的追求。即便中国传统绘画在经历了一系列如重彩、青绿、浅绛等探索后，古代书画家也依然沉浸在对墨的钻研中。他们以笔写书、"以墨调色"[155]，在黑与白的紧密探索中，形成了中国独特的笔墨艺术。对于"白"的渊源，我们可以通过"道"的传统进行理解。中国人尚"道"，"道"没有目的与意志，是"有"与"无"的统一。[156]"天下万物生于'有'，'有'生于'无'"。因此，"道"同时具备"有"和"无"两种属性，他们相互对立，同时又相互转换。从"有"到"无"是中国古典美学的重要精神所在，"有"代表了"象"，即真实存在的审美客体。但在审美观照中，我们需要"取之象外"，才能体悟"象"的本体与生命，也就是宗炳所说的"澄怀味象"与"澄怀观道"。"道"的层面也就是"无"的层面，"无"也代表"虚"，转换到书画层面就是"白"，"白"的使用，突出了画面强烈的空间感，黑与白的结合赋予了画面更多流动的、想象的空间，空白成为书法形式的一部分。它是点画、结体的一部分，是书法章法中与"墨色"造型同步的一种形式表现，"空白"处保留了创

151 宗白华．中国美学史中重要问题的初步探索 [G]// 林同华主编．宗白华全集（第三卷）．合肥：安徽教育出版社 ,2012:455.

152 宗白华．中国美学史中重要问题的初步探索 [G]// 林同华主编．宗白华全集（第三卷）．合肥：安徽教育出版社 ,2012:455.

153 "目前，我们见到的最早墨迹是殷商时代一陶片上的'祀'字。"朱仁夫．中国古代书法史 [M]．贵阳：贵州教育出版社 ,2017:46.

154 毛万宝．中国书法墨色美的文化探源 [G]// 朱恒夫，聂圣哲主编．中华艺术论丛第7辑．上海：同济大学出版社 ,2007（8）:374-383.

155 宗白华．论中西画法的渊源与基础 [J]．文艺丛刊 ,1936（1）.

156 叶朗．中国美学史大纲 [M]．上海：上海人民出版社 ,2013:25.

作者的情思，同时也创造了作品与观者的情感纽带，它是"参与万象之动的虚灵的'道'"[157]，带给欣赏者无尽的想象空间，这也是中国书画特有的空间意识。对此，当代学者毛万宝在《中国书法墨色美的文化探源》[158]一文中，从人种因素、经济因素、社会因素、思想因素四个方面论述了中国人为何对黑与白情有独钟，不论是阴阳学说之妙理，还是守静学说之淡泊，自古以来书法家从未失却对"黑白"的坚守。所以历代书法家对于"墨色"与"空白"的追求，也是书法艺术的本体内容。

梁启超在《书法指导》谈到书法的墨色时认为其具有独特的"光之美"。他说："写字这件事，说来奇怪，不必颜色，不必浓淡，就是墨，而且很匀称的墨，就可以表现美出来。写得好的字，墨光浮在纸上，看去很有精神；好的毛笔，好的墨汁，几百年，几千年，墨光还是浮起来的；这种美，就叫着光的美。"[159]"墨"带来了光的美，而"白"则带来了最轻松自在的美。张荫麟在《中国书艺批评学序言》一文中，指出书法艺术中的白色是最令人悦目的颜色，与黑色遥相呼应，熠熠生辉，他援引了朴夫尔氏（Ehel D.Puffer）的话：

> 色，苟明晰而不过亮又不太广漠者，其自身即足悦目。单色之研究，为之者比较尚少。据试验所示，似以含亮泽（brightness）最多之色如白、红、黄等为最见尚。[160]

又说，鲍尔温氏将白色作为众色彩吸引力的第一色。在书法作品中，尽管毛笔写下的线条为黑色，但书法结字内的空白，以及篇章布局里的空白，使得白色在整幅画面中所占的比例最大。对于"白"的理解，宗白华在其文章中反复提及并阐释。所谓书法的"白"，线条里的"白"是"飞白"，结体和章法里的白是"分间布白"，黑与白虽看似简单，且是两个完全相对的颜色，但当进入书法时，黑与白的映照成就了书法独特的美，书法的形式美、趣味美尽显无遗，书法家的心灵气韵，笔墨节奏都获得了释放。试想还有哪种艺术是一直坚守特定的色彩呢，但这并非否定书法墨色中不具有"色彩"的美。

古人言"墨即是色"，指的是通过墨色的多少、轻重，用笔的快慢，可以造就丰富的墨色变化。对此，唐代张彦远《历代名画记》云："运墨而五色具"。[161]清代华琳在《南宗抉秘》中也写道："墨有五色，黑、浓、湿、干、淡，五者缺一不可。五者备则纸上光怪陆离，斑斓夺

157　宗白华.论中西画法的渊源与基础 [J].文艺丛刊,1936（1）.

158　朱恒夫,聂圣哲主编.中华艺术论丛第7辑 [M].上海：同济大学出版社,2007（8）:374-383.

159　梁启超演讲,周传儒记录.书法指导 [N].清华周刊,1926（26）:713.

160　[美] 陈润成、李欣荣编,张荫麟全集：中卷 [M],北京：清华大学出版社,2013:1185.

161　陶明君编著.中国画论辞典 [M].1993:155.

图 3-9 明 王铎《草书临古帖轴》
绢本 201.3cm×55.4cm
烟台市博物馆藏

目，较之着色画尤为奇态。得此五墨之法，画之能事尽矣。"[162] 古人所言都说明了墨色具备与色彩一样的丰富变化，在笔、墨、水的交融下，书法的墨色拥有了涨墨、浓墨、淡墨、枯墨等丰富的层次。涨墨润泽，变幻莫测，主要运用于作品的起首处，或者连续书写后的重新起笔处；浓墨雄强厚重，是画面中最强有力的表达；淡墨空灵雅逸，但不可为多，否则会有伤神之感；枯墨苍古雄峻，线条虚实相生，犹如枯藤老树一般的存在。创作者根据自己的书写节奏，以及用笔、用墨、用水的习惯，可以创作出极其丰富的墨色层次与墨色造型。这是一种深度空间的营造，也是书法称之为一门"视觉艺术"的关键。但墨色的运用需要创作者根据书体以及章法进行取舍，如果只是为了墨色的丰富度而去创作，那么这样的作品则会显得过于凌乱无序，墨色的运用同书法的点画、结体、章法一般，都是由其内在美学规律所指引，而墨色的变化，是创作者书写节奏的直接体现。

以一笔书为例，如果一根毛笔蘸足了水与墨，那么其墨色的变化就是涨墨、浓墨、淡墨、枯墨以至于干墨、焦墨的过程。明代书法家王铎的《草书临帖轴》（图 3-9），这幅作品我们可以看到明显的墨色层次。王铎以干墨作为开端，前三个字为一字组，紧接着连续 7 个字的枯笔书，之后重新蘸水蘸墨，且水的含量明显大于墨。书写第二行时再次蘸水，所以第二行的前三个字"身得雄"为淡墨，呈湿润的状态，之后再次蘸墨，切换为浓墨书写。整幅作品舒展畅快，浓墨、淡墨、枯墨、干墨应用自如，画面的视觉层次得以满足。此外，王铎书写的长卷，米芾的《虹县诗卷》等，都呈现出极其强烈墨色层次，是具有笔墨代表性意义

162 陶明君编著 . 中国画论辞典 [M].1993:155.

的书法创作。以米芾书法为例（图 3-10）。米芾通过"墨迹"[163] 的方式，在长卷中营造出了层次分明的墨色形式节奏。墨色由重到轻，由浓到枯，过渡分明，既有强烈的墨色对比，又前后呼应。在"自然书写"的状态下将书法的墨法与章法结合，极具整体意识。在跳跃的墨色下，观者也能够跟随着毛笔的笔触进入创作者的书写节奏里面。因此，清代书法家包世臣认为："墨法尤为书艺一大关键已。"墨色的层次对于书法的点画、结体、章法起到了画龙点睛的作用，给人们提供了丰富的视觉享受，书法的纵深感、立体感都在黑白空间中得以显现。一般而言，浓墨、湿墨在画面中具有较强"分量"，会凸显出来，相当于画面的第一层次，而淡墨、枯墨则会相应地向后退隐，也就是画面的第二层次。于是乎，在墨色的变幻下，作品就有了重轻、前后的起伏变化，画面也由二维转换为三维，这就是墨色的深度空间。而墨法不好或者单一，不仅影响用笔的质量，还会改变整幅作品的基调。试想一幅作品全是浓墨或者干墨，那该幅作品自然会呈现僵硬无生气的状态，所以"字之巧处在用笔，尤在用墨"（董其昌）[164]。善用墨的书法家，写的字也是光彩照人，直入欣赏者心扉。因此，墨色的运用与搭配，墨色与墨色之间、墨色与空白之间的过渡和呼应，都是书法家与书法批评家关注与重视的部分，其形式表现直接影响了最终的创作效果与艺术表达。

本章小结

书法形式美学批评范式强调的是批评家在纯粹无功利的审美前提下，通过书法点画、结体的指引进入书法通篇章法、墨法以至气韵风格的把握，充分感受书法用笔的提按顿挫、轻重快慢，结体的大小正侧、离合断续，墨色的枯湿浓淡、润燥虚实所带来的书法艺术表现。如此一来，张荫麟所提出的艺术创作的"重构"，"笔路"的回归等就不再是束之高阁的"专业"人士所具备的素养，这是一种极其直观且较为有效的理论研究方法，也是现代书法批评的又一重大突破。

对于书法"形式"是否简单化的问题，笔者以为，书法的点画、结体、章法等形式结构的观照必然重要，但并非形式美学批评的全部。形式是贯穿批评的枢纽，它导向的是一种批评方法，关注的是具有独立审美意义的书法艺术，不能游离于形式之外而盲目对书法作品作出评

163 "'墨继'指的是墨色在书写中由湿到干，由干到枯的梯度变化的呈现过程。蘸一次墨，按照自然书写的情况可以连续书写数字，直至最后墨、水逐渐耗尽后呈现出枯笔的状态。在传统的手札书法中，由于强调中和的审美标准以及对于浓墨的运用，往往通过增加蘸墨的次数来保持墨色的大体一致性，避免了墨继的出现。宋代以后，由于对墨色变化的重视，墨继在一些书法家作品中大量出现。"胡抗美 . 中国书法章法研究 [M]. 北京：荣宝斋出版社 ,2016:197.

164 祁志祥 . 中国美学全史第 4 卷 . 明清近代美学 [M]. 上海：上海人民出版社 ,2018:330.

图 3-10　宋　米芾《虹县诗卷》（局部）　487.0cm×31.2cm　日本东京国立博物馆藏

判，而是要"在形式中见出实在"，去发掘书法作品的艺术美与深层次的美学价值。它的出现还为古代书法理论中的"形势观"找到了现代审美的落脚点，批评的对象与批评的目的得以确立，这在现代书法批评体系的建设中发挥了不可替代的作用。

第四章　心理科学批评范式

20 世纪 20—30 年代，西方心理学获得快速发展，科学方法论的应用愈加规范，"心理学"逐渐被认可为一门"科学"，不再被视作"伪科学"的一种。在这一背景下，"心理科学"的诸多学术理论、实验与研究方法进入了国内书法批评和书法教育领域，以朱光潜、陈公哲、虞愚等为主要代表的一批民国学者利用"心理科学"的理论和方法开启了现代书法批评标准和范式的探索，生成了心理科学批评范式。他们重视科学的实验方法和定量分析，关注美感的发生。尽管中国传统书法理论研究也注重书法家创作心理、观看者的审美心理与艺术意境的探析，但是关于数据统计和定量分析的科学手段，却是中国传统书法品评，以及社会历史批评范式、形式美学批评范式所未曾涉猎的领域。三种范式在理论和方法之间，既彼此联系又各自独立。他们都将批评的重心落脚于书法作品的艺术风格与时代精神，但批评的视角又各不相同，心理科学视角的研究者对于"科学""量表"以及"标准"的重视和追求，成为该范式学理探索的主要研究特色。下面，笔者将对民国学者的这次大胆尝试进行介绍，分析书法量表、书法心理学等研究方法对民国书法批评的直接作用，剖析心理科学的审美内涵，归纳总结心理科学批评范式的相关理论体系（框架）、主要代表学者的理论观点、方法论等。

第一节　"心理科学"进入书法批评的新尝试

20 世纪初叶至 30 年代的中国，伴随着西学的引入，西方艺术理论中关于"审美主体"和"审美心理"的研究，为古人直感式的审美判断找到了理论依据，加上现代分科治学的快速发展，"心理学"成为人们再次认识传统，甚至改造传统的一个全新途径，也是一次大胆的尝试。在"艺术科学"（Science de l'art）的影响下，一批民国学者以"科学"为依据，扩大了以"美学"为主线的艺术研究。他们将书法视为一门感觉、运动的活动[1]，运用科学的手段方法对书法的基本动作以及美学标准进行思考，尤其关注儿童书法教学，利用量表作为统计工具，去辅助书法心理的研究，将书法学习中涉及的筋肉动作、大小字的学习、性别年龄差异等通过测试、实验的方法去评测和分析，以求更好地推行书法的科学教学。很显然，该时期的书法科学更侧

1　"书写的工作完全是感觉与运动两方面的活动(sensori-motor activity)。"杜佐周 . 书法的心理 [J]. 教育杂志 ,1929（21）:37. "写字为一种感觉、运动的活动。". 高觉敷 . 书法心理 [J]. 书学 . 重庆：文信书局 ,1945（5）:43.

重和倾向于书法的实用（应用）性书写。心理科学作为"心理学""科学"与书法教育及书法批评研究的方法论之一，带来了民国时期书法批评的实用性、科学性走向，开启了"心理科学"书法批评范式的研究之路。

一、书法批评的"心理科学"之路

民国初期，"科学"理念备受推崇。"科学"的快速发展促使"心理科学"理论进入书法批评领域，相关学者积极探索中西方文化的差异与共性，利用西方最新的学术成果推进了传统文化、艺术的快速发展，主要集中在书法解释、书法批评、书法规律、书法心理等领域的理论研究。其中，直接分析科学书法的有颂尧《书法的科学解释》（1929 年），陈公哲《科学书法》（1936 年）、《科学评书法》（1940 年）、《科学书衡》（1944 年）、《书法矛盾律》（1944 年），洪毅然《中国艺术科学化》（1942 年），勤孟《科学书法》（1945 年）等；而直接将书法与心理科学结合的研究主要有：俞子夷《小学国文毛笔书法量表》（1918 年）、《关于书法科学学习心理》（1926 年），杜佐周《书法的心理》（1930 年），虞愚《书法心理》（1936 年），王晓初《书法心理》（1943 年），萧孝嵘《书法心理问题》（1945 年），高觉敷《书法心理》（1945 年）等。书法教育和书法批评是民国学者将心理科学正式引入中国传统书法的主要领域，一系列比较成熟的研究成果也揭示了心理科学书法批评范式的发端。他们以科学的研究手段阐释书法，利用"书法量表""给分表"等现代科学分析的模式，从书法的学科教育、赛事评审出发，建构了一套全新的书法评价标准。然而，这些探索多直接挪用西方的理论研究成果，其测量方式与传统书法艺术的审美内容并不完全相连，继而影响了书法批评的价值标准，相关探索存在诸多不尽成熟的地方，甚至有背离艺术审美的成分，这也成为继社会历史批评、形式美学批评后民国书法批评范式研究中极为容易忽略的一环。但"心理科学"的快速发展，的确为书法艺术的现代发展提供了崭新的视角与方法论，有其特殊意义所在。而将"心理"与"科学"融合的学者，离不开美学家朱光潜的理论探索。

朱光潜说："我们的兴趣偏重在科学的研究，带有哲学色彩的心理学说也和我们气味不相投。"[2] 对此，朱光潜"把心理学作为美学的科学基础和支柱"[3]，强调美学研究必须有心理学作为基础，以此展开的书法批评研究即是朱光潜心理科学批评范式诞生的前提。朱光潜明确指出，中国美学的"境界"概念，就是克罗齐所说的"直觉"，并以"美感"为突破口，利用心理学方法论，探索了"移情""模仿""意象说""意境说"等多种审美范畴；在"人"与"物"二

2　朱光潜 . 变态心理学派别 [M]. 北京 : 商务印书馆 ,2017:5.

3　杨恩寰 . 审美与人生 : 当代中国美学理论建设的思考 [M]. 沈阳 : 辽宁大学出版社 ,1998:372.

者的"同情与共鸣"中阐释了源于审美心理的美感体验与传递，这也是西方心理学中对"视知觉"的关注。艺术作品通过视觉的传达，在人脑中形成知觉式样与情感体验，"意境"与"意象"成为中西审美的交融点，也是书法的形式与情感于心理科学批评范式的出发点。

此时，西方的教育制度、科学分类等都被逐一引进，大量的西方文献在 20 世纪初时被翻译[4]，"民国西学"蔚然成为一时之景象，"现代化""世俗化""理性化""科学化"都在西学文化引进的过程中被大众所接受。在这种跨文化的交流中，丰富的理论著述与多元的方法论，都在不同程度上改变了国内学者的思维逻辑体系，为 20 世纪的中国学术打下了坚实的基础，建构了相当完备的知识体系。而"心理科学"，则为以现代心理学、社会学为基础的科学书法批评研究找到了落脚点，成为现代书法批评范式的又一突破。

民国二十年（1931 年）4 月，法国学者伊可维茨（Marc lekowicz）的《艺术科学论》一书经由沈起予翻译并出版。文章第一部分为"到艺术科学之路"，作者写道：

> 艺术科学的伟大的价值与其重要性，是在乎它把美学的范围相当地扩大了。美学被德国的形而上学者建立在"无谬的"法典中，而仅从事于纯美学的价值；反之，艺术科学则主张非美学的价值也同样的具有艺术的力量。爱国的、宗教的或性的感情，常是很密切地混入在艺术的感情内面……美学仅依据于哲学，然艺术科学则斥诸种种的科学，尤其特别的是心理学与社会学。当它应当研究艺术作品的个人的起源时，应当分析作者的灵魂的机构，说明作者的生活与艺术的关系的时候，它遂置其基础于心理学上。为研究艺术作品的社会的原因，为理解产生作品的集团的感情与情绪，它则在社会学的根源去求光明。[5]

从这段文字里不难理解，科学与艺术这两个看似无关的学科，此时并行发展为"艺术科学"门类，成功扩大了艺术的研究范围。在此背景下，古代书法品评的缺憾在艺术科学时代显得尤为突出。陈公哲在《科学书衡》一文中写道："古人对于书法作品之评论，向用直觉方法，卷帙浩繁，众见纷歧，向无共通标准。其以品第评述者，有庾肩吾之书品，韦续之九品书人论

4 "继唐代翻译印度佛经之后，二十世纪是中文翻译历史上的第二个高潮时期。来自欧美的'西学'，以巨大的规模涌入中国，参与改变了一个民族的思维方式，这在人类文明史上也是罕见的。域外知识大规模地输入本土，与当地文化交换信息，激发思想，乃至产生新的理论，全球范围也仅仅发生过有数的那么几次。除了唐代中原人用汉语翻译印度思想之外，公元九、十世纪阿拉伯人翻译希腊文化，有一场著名的"百年翻译运动"之外，还有欧洲十四、十五世纪从阿拉伯、希腊、希伯来等'东方'民族的典籍中翻译古代文献，汇入欧洲文化，史称'文艺复兴'。中国知识分子在二十世纪大量翻译欧美'西学'，可以和以上的几次翻译运动相比拟，称之为'中国的百年翻译运动''中国的文艺复兴'并不过分。"李天纲主编. 艺术科学论 [M]. 上海：上海社会科学院出版社,2017:1.

5 ［法］伊可维茨. 艺术科学论 [M]. 沈起予译，李天纲主编. 上海：上海社会科学院出版社,2017:2-3.

等。皆以个人之成见为之，虽有其说，难明所以，不适今日科学之时代也。"[6] 所以，在陈公哲的《科学书衡》《书法矛盾律》《科学评书法》《科学书法》等著述中，都可以看到他致力于探究科学书法的决心。他说："悉以科学法式定之。既不为古人之叛徒，亦不做古人之奴隶，耿耿寸心。"[7] 试图在保证古人理论有效性的前提下，同时改变古人一以贯之的"直觉方法"而建立一个审美的"共通标准"。

在《科学书衡》一文里，陈公哲建立了"真、行、草"三种书体的评分表，每表"分三项，十一类"。[8] 分别是点画、构字和布章三大项，各占比值 60%、30%、10%；十一类则为"笔锋""墨色""四像""温柔""刚劲""规矩或小变""匀和或秾纤（肥瘦）或伸敛""整齐或角度或参差""规矩或大变""居格或行气""章法"。在这十一种评分细则里，陈公哲结合真、行、草的书体特点归纳了具体入微的书法"评分"依据。例如第一项"点画"，他写道："点画鑑精神，一寸之字，面积为一百平方分。一点约占一平方分，一画约占十平方分。平均最大以十平方分计，所占面积既小，用笔落墨，蹲点回锋，皆于此中为之，点画微芒，欲求整洁研美，为最难之事。其技巧，大部在行而小部在知，行之功夫用笔落墨，在手腕神经系之经验，乃受长期训练而成。故占书法功力百分之六十。"[9] "点画"虽然在一字之内占比"不高"，但用笔落墨处却最见书法之精神，它是书法结体、章法的基础，所以点画（用笔）自然是书法之最重要的部分。因此在陈公哲的"给分表"（图 4-1）中，"点画"分数占到了超过一半的比例，60 分又分别落在"笔锋""墨色""四像""温柔""刚劲""规矩或小变"这六处。关于"笔锋"，陈公哲写道："真书用露锋，中锋，回锋；行草兼用藏锋，侧锋。露锋入笔，以在一百十五度至一百四十五度角间为佳。"[10] 陈公哲的这种价值标准，明确了不同书体的笔锋特点，可以给学书者与批评家提供一个最直观的书写参照。但作为书法艺术而言，关于毛笔书写"角度"的限定则过于僵化了，在某种层面上是不成立的。当然，陈公哲也并非所有思考都是基于标准法则的。例如他在分析书法点画时提出了"四像"说："字书基于七十二基本笔画，基本笔画基于圆角直弧四像。无四像即无笔法。点顿要合圆，撇捺要合角，横直要合直，弧弦要合弧。若不圆，不角，不直，不弧，此不是书。行草有借圆代角，借弧代直者，此是例外，所借之圆弧，仍以圆弧方法衡之。"[11] 所谓"四像"，陈公哲在《科学书法》一书中所提到的"四法"（图 4-2），说明了书法用笔的丰富度，书法的点画要有圆有方有直有弧，而不是如一潭死

6　陈公哲 . 科学书衡 [J]. 书学 .1944（3）:129-130.

7　陈公哲 . 科学书法 [M]. 上海：商务印书馆,1936:2.

8　陈公哲 . 科学书衡 [J]. 书学 ,1944（3）:130.

9　陈公哲 . 科学书衡 [J]. 书学 ,1944（3）:130.

10　陈公哲 . 科学书衡 [J]. 书学 ,1944（3）:130.

11　陈公哲 . 科学书衡 [J]. 书学 ,1944（3）:130.

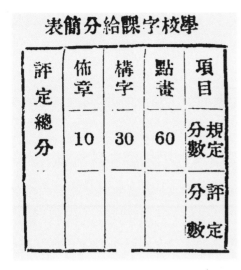

图 4-1　"学校字课给分简表"刊于陈公哲《科学书衡》1944 年《书学》第 3 期 商务印书馆

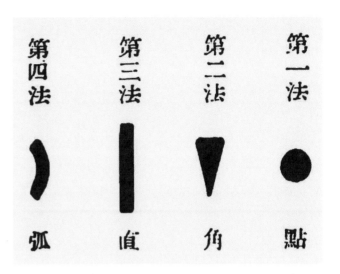

图 4-2　"四法"刊于陈公哲《科学书法》 1936 年第 17 页　商务印书馆

水般平静。就像王羲之所言"状若算子，便不是书"一样，书法作为一门抒发感情的艺术，每种点画都有着丰富的表现力与无限的可能性，如同算子般的标准书写是不能称作"书法"的。因此，陈公哲所提出的"四像"与"四法"，其内容是符合书法点画审美的，避免书法回到馆阁体那"呆板"的书写模式。但通篇审视陈公哲的科学书法思考，其落脚点依然关注于如何推进书法的"科学标准"。从纯艺术的视角来看，一定程度上干扰了书法艺术的创造精神。

陈公哲在《科学书衡》结论处写道："用科学方法评书，能令社会得一共通标准。书法考试或比赛，审查委员，其组织每在数人以上，可以分工合作。如甲评点画，乙评构字，丙评章法。若人较多，则每人专评一类，如甲评笔锋，乙评墨色，丙评四像等，各有专责，合而共之，可得公平。不使喜欢欧者多给欧书分数，喜颜者，多给颜书分数。同时被评者，亦能明了其书较之他人优劣异同之点，而知其用功补救之道，法莫善焉。"[12] 这样的评判方式可以最大程度上抹杀评委的个人喜好与单一的心理判断，打破了"批评"中可无处不在的感性判断以及"肆行谩骂"，艺术最终的审判以"分数"论之。但同样的，这样的举措也有其缺陷之处。因为当审美的视野过多地聚焦于"部分"时，那么观者对艺术的"整体美"的感受就会减弱。尤其是在陈公哲的给分表里，"布章"只占了 10% 的比例，而且其判断也极为单一。他写道："章法：真书只有一种章法。行草有四十余种，为求能合其中之一种为佳。"[13] 这样的结论无疑将书法的表现力固化了。特别是"真书只有一种章法"的表达，完全就是给真书带上了一把枷锁。

12　陈公哲 . 科学书衡 [J]. 书学 ,1944（3）:133.

13　陈公哲 . 科学书衡 [J]. 书学 ,1944（3）:132.

如果以此为标准，那么历史上如杨凝式的作品《韭花帖》（图4-3）应该如何评价？此作虽是楷书创作，但是并没有束困于"界格"中，疏朗的篇章布局带给观者轻松愉悦的视觉感受，这是一件极具风格趣味的楷书作品。以此为例，书法审美"心理的距离"就成为心理科学批评不得不关注的一个点。艺术审美不能脱离整体观感，否则最终获得的价值判断也是偏颇不当的。

当然，民国时期号召"科学书法"的学者，也在尽量平衡"科学"与"艺术"之关系，例如颂尧在《书法的科学解释》一文中首先明确书法作为一门造型艺术，需要以"科学之分析"的态度去解释，他写道："造型之艺术，以科学之方法分析之，不能脱于'形'与'色'二者。书法亦为造型艺术之一，其所以构成者，亦仅'形'与'色'二种。所谓'形'，包含'笔法'与'章法'；所谓'色'，包含墨之'浓淡''厚薄'。由笔法而追其原则，有'点'盖笔之一画、一钩、一横，皆由点而积也。由章法而广之，则有一行、一篇，皆相互呼应，而精神贯注者，墨之'浓淡''厚薄'，犹音之高低、强弱也。往往因人身'精力'，元气之强与弱，而使用之。墨有厚或薄，浓淡则由于研墨与墨汁之能饱和与否。能研良墨使饱和，而有充溢之精气以运用之，则墨浓而生光采，或至透达纸背，经久不败。"[14] 从颂尧对于科学书法的解释中不难发现，尽管他也落脚在书法的"局部"，但其遵从的是书法的造型原则，从艺术本体出发，将书法的美限定于"形"与"色"之中，引导读者进入书法美的欣赏。颂尧又说："所谓形的美者，追其本原，只有统一与变化二种。在一笔之间，自起至落，其曲线各部不同，但其全部则有长直线统一之。如无起落之变化，即觉不美，亦即无意趣。由此统一与变化之演生，有'对称'与'均衡'。人情不喜于'对称'（Balance），而恒喜'均衡'（Symmetry），故字体以对称为基，而以均衡为变。"（图4-4）[15] 所谓的统一与变化所代表的就是书法的整体感官，而"均衡"之美是书法美的基础原则，也是初学者必须具备的技法能力。但书法作为一门艺术，还应该在均衡之外寻找其变化。所以在文章结尾处，颂尧着重强调了书法的艺术表现力，他说："初学书当守'均衡'之原则，无论其一点一画，一边旁，一字，一行，一章，皆求其能均衡，便不失之规矩，进而求其表现自己之情性，更求其合于时代之趋向，使有变化丰富之均衡，则书法之美可以尽。然均衡仅为基本之原理，苟以科学细解释之，亦尤心象之可分知情意，其变化故无穷也。"[16] 颂尧在这段文字中突出了两点，一来是书法家要在保证"均衡"的基础上，获得书法的变化美。其次则是书法的"时代之趋向"，也就是书法艺术的时代性特征。此结论涵盖了笔者在前文论述的多个批评范式的共通结论，可见在"科学"的探索精神下，书法批评也更加合理化。就像陈公哲在《科学书法》序言中所设想的："以自然为依归。不求合古而不悖

14 颂尧 . 书法的科学解释 [J]. 妇女杂志（上海），1929,15（7）:47-48.

15 颂尧 . 书法的科学解释 [J]. 妇女杂志（上海），1929,15（7）:48.

16 颂尧 . 书法的科学解释 [J]. 妇女杂志（上海），1929,15（7）:49.

于古。……悉以科学法式定之。"[17] 尽管"科学书法"在后来的理论实践上没有得到充分的再发展，但"科学精神"却是贯穿学术批评始末的关键。依据这种精神和原则，通过编制评价量表，确定评价指标，或者开展评价实验，诸如此类的心理学研究方法被越来越多地运用到书法批评中来，这些便都是科学书法批评道路中的应用成果。

二、"书法量表"对书法批评的干预与误读

19世纪末20世纪初，实验心理学和心理测验的快速发展推动了教育测量的发展。以实验法为标志的科学教育始于1879年德国心理学家冯特（W.Wundt）的研究，他在莱比锡建立了第一个心理学实验室，通过实验室的数据研究以确保科研的精确性和可控性，一般被称为科学教育研究法的开端。之后，冯特的弟子，美国宾夕法尼亚州大学心理学家卡特尔（James M. Cattell），在进行实验心理学研究的同

图4-3　五代　杨凝式《韭花帖》　26cm×28cm
罗振玉旧藏　无锡博物院藏

图4-4　图例刊于颂尧《书法的科学解释》
1929年《妇女杂志（上海）》

时，编制了多种心理测验量表。卡特尔在1890年发表的《心理测验与测量》一文中指出："心理学若不立根于实验与测量上，决不能有自然科学之准确。……如果我们有一个普遍的标准，使在不同时间和地点得到的结果可以比较的话，那么测验的科学性和实用性的价值必然会大有提高。"[18] 因此，他主张建立常模，制定标准，从心理学研究中开辟了教育测量新途径。20世纪初，德国的赖伊（W.A.Lay）和梅伊曼（E.Meumann）正式提出了教育学要科学化，提出必须

17　陈公哲.科学书法[M].上海：商务印书馆,1936:2.

18　侯光文.教育测量与教学评价[M].济南：明天出版社,1991:9.

使用实验的方法的口号，出版了《实验教育学》和《实验教育学纲要》等著作，标志着科学教育研究方法的正式应用。而真正对中国书学界产生重要影响的，当属美国心理学家桑代克。他于1904年出版了《心理与社会测量》（Mental and Social Measurements）一书，书中首次系统介绍了统计方法和编制测验的基本原理。他认为，科学是社会进步唯一可靠的基础，通过科学的心理研究，"没有一种质是不能被测量的"[19]，也就是说，书法作为一门艺术的客观存在，也是可以被测量的。为此，他精心编制测试量表，通过量表测量的方式去取样，并严格评阅测量结果，教育测量的客观化、标准化问题受到了极大的重视。他于1909年发表了世界上第一个英文书法量表，通过"美观、清晰、字体"这三大标准去评定所选样本，将书写品质分为18级，"自零的一级起，至第十八级止，各级代表一种顺序渐进的程度，其间品质的差量，大致彼此相等"[20]，进而组成书法参照量表。书体量表的使用使写字优劣从定性的描述变为定量的厘定，这也是"第一个用科学方法编制的教育测量的工具"[21]。至此，西方心理学研究中的实验法与测量法开始源源不断地进入中国学者的研究视野。

1917年，在蔡元培的指导下，中国首个心理学实验室在北京大学成立。次年（1918年），俞子夷根据桑代克《书法量表》的量表结构编制了我国自己的书法"参照量表"——《小学国文毛笔书法量表》（旧版），发表于1918年《小学校》杂志第10期，分为正书中字量表、行书中字量表、正书小字量表、行书小字量表四种。他通过特定的选字，让学生抄写，其中"中字以'我等见树及表'（繁体）6字作材料，小字以'十二月二十五日为共和纪念上午九时我等与先生对国旗行敬遭'27个字作材料"[22]。学生在抄写完这些字之后，通过量表对照的方式即可获得一个相对客观的分数。在国内，尽管俞子夷最早指出："近来翻译的学习心理及翻译的心理学里，关于学习方面的结论，都是这一种。有一部分也只消稍稍证验，使可以永久借用。惟有关于中国文字书写方面的学习心理，却完全要由我们自己来建设的。"[23]但俞氏建立的书法量表，几乎严格遵从桑代克的量表内容，关注的是字的准确性、速率等，其中的美观部分，则主要指的是字体的统一与样式的整齐。总体而言，俞子夷的书法量表标准着重于书写的统一与规范。他在《关于书法科学习心理》中明确表示，用举例法、观察法都"决不如用实验法的好"[24]。对于书法学习心理的问题，必须"各有一个根据实验的解答"[25]，这种科学的实验精神，

19　谷生华，林健编．小学语文学习心理学[M]．北京：语文出版社，2003:25.

20　杜佐周．书法的心理[J]．教育杂志，1929（21）:41.

21　陈如平．美国教育管理思想史[M]．海口：海南出版社，2000:59.

22　董远骞．俞子夷教育思想研究[M]．沈阳：辽宁教育出版社，1993:28.

23　俞子夷．关于书法科学习心理之一斑[J]．教育杂志，1926（18）:1.

24　俞子夷．关于书法科学习心理之一斑[J]．教育杂志，1926（18）:1.

25　俞子夷．关于书法科学习心理之一斑[J]．教育杂志，1926（18）:1.

在其早期研究中就已极为突出。1922 年，美国哥伦比亚大学教育心理学教授、教育测量专家麦柯尔（W.A.Mecall）来中国传授各种教育测量表之前，俞子夷就完成了《小学校毛笔书法 T 成绩的算法》[26] 一文，而 T 算法正是麦柯尔的研究之一。俞子夷通过量表的形式，展示了学生从七岁一个月到八岁一个月，一直到十七岁共十一个年龄段里，学生在"正书中字、正书小字、行书中字、行书小字"四种书体中的书法能力，T 成绩就是"一种能够把心理量用相等的单位进行计量的方法。"[27] 通过对实验对象的测验，获得同年级学生的不同分数分布，再依照学生的年龄与学习优劣度的比例，进一步考量教学成果与进度。例如图 4-5 就是俞子夷所作的"正书中字各实足年龄成绩分配"的一个直观图，最右侧就是测量的基准。从 1 度到 13 度，相当于 13 个层次，层次越高，代表成绩越好。六岁到七岁这一列，共计 70 人，其中 1 度 5 人，2 度 5 人，3 度 14 人，4 度 28 人，5 度 11 人，6 度 6 人，7 度 1 人。此年龄段里，占比例最大的成绩是 4 度，计 28 人。七岁到八岁一列，最大比例依然在 4 度。但到了八岁到九岁，九岁到十岁，学生的书法成绩明显有了质的提升，逐渐居于 5 度和 6 度这一层次，后面随着年龄的增长，学生的书法成绩也基本是处于递增状态的。这也就表明，书法成绩会随着年龄的增长得到控制与提升。行书的量表（图 4-6）则更明显，量表从八岁开始，测量度数从 6 开始，因为行书中速度以及准确度、难度的提升，对于学生的书写提出了更高的要求。所以参与行书量表测试的学生数量明显减少，此量表中的优异成绩主要从十一岁后开始。因此对于正书和行书的学习，在学书年龄上应作斟酌。此文章发表后，俞子夷于 1925 年发表新版《小学书法测验量表及说明书》，新版更为精简，分为正书小字和行书小字两类，测验用字是"四只小鸟他们在园中飞好像一个人字"。正书有 16 个样本，行书有 13 个样本。适用对象为小学二年级到初中二年级的学生，测验时限正书 4 分钟，行书 2.5 分钟，成绩以 T 分数表示，以生成更加客观的教学数据。次年，俞子夷于又发表《关于书法科学学习心理之一斑（附图表）》一文，文中对于书法教学的教材、书写的姿势、材料、临写的方式等书法学习中所面临的问题一一提出，文章中不断提及书法研究必须采取实验、分析的方法。但他在文中后半段里又明确指出，这些要求心理学的书法实验是针对"实用书法"的，"若学生对于美术的书法有特殊的兴味，那么，当然可以按照各人个性所近继续练习。"[28] 所以，民国书法的心理科学研究主要是针对大部分学生

26　1922 年秋，中华教育改进社聘请美国麦柯尔教授来中国，帮助编制各种教育测量表和训练有关人才。麦柯尔来华后，和国内各地教育专家合作完成了包括 TBCF 制在内的 50 多种智力测验与教育测验，撰写了《中国教育的科学测量》一文，训练了两期研究生，俞子夷也是其中一员。《小学校毛笔书法 T 成绩的算法》一文，成文于 1922 年以前，发表于 1923 年。俞子夷之所以刊发，是希望可以提供给当时受测量法影响的学者们一种参考。参考：俞子夷 . 小学校毛笔书法 T 成绩的算法 [J]. 心理 ,1923（2）:1-8.

27　[美] 卡普兰 . 心理测验原理、应用及问题第 5 版 [M]. 赵国祥译 . 西安：陕西师范大学出版社 ,2005:52.

28　俞子夷 . 关于书法科学学习心理之一斑 [J]. 教育杂志 ,1926（18）:5.

图 4-5　子夷"正书中字"量表　《小学校毛笔书法 T 成绩的算法》刊于 1923 年《心理》杂志第 2 期，第 2 页

图 4-6　俞子夷"行书小字"量表　《小学校毛笔书法 T 成绩的算法》刊于 1923 年《心理》杂志第 2 期，第 3 页

而言，是实用层面上的标准汉字书写，与"美术书法"相异，但这一说法在文中也是一带而过。俞子夷以及民国时期大部分利用量表分析书法心理的学者，都立志于在科学主义的理想下确立新的书法评价方式，将"书法"的标准统一化，量表成为"研究书法学习心理重要工具的一种"[29]。对比，徐则敏还专门写了一篇《书法量表的研究》（1934 年），文中着重介绍的就是俞子夷的书法量表，他说："我们批评儿童书法的成绩，总时常感觉到没有正确的法子，好坏的分别，没有一定的标准。书法量表就是要使批评成绩可以得到客观的标准。"[30] 量表已经成为彼时书法心理研究，书法评价的重要手段。尽管量表的广泛推行在一定程度上造成了大众对于书法"艺术美"的误读，但作为科学主义全面盛行的时期，此审美观同样也是书法时代性的表征。主要的几种书法量表及其评价内容介绍如下：

1. 桑代克量表（Thorndike Scale），强调书法的美观与清晰。

2. 爱礼士量表（Ayres Scale），注重作品的"清晰度"。其理由有二："（1）写字的目的，是供人阅读，以易读的程度，为比较成绩的标准，最为适宜。（2）清晰的程度，可用科学的方法测量，在一定时间，读多少的分量，比较真确的程度，就可知道书法清晰程度如何。至于以普遍价值为根据，则不能用这种科学的方法去测量。"[31]

3. 司塔齐量表（Starch Scale），主张书写的速率与作品品质的统一。

29　俞子夷 . 关于书法科学习心理之一斑 [J]. 教育杂志 ,1926（18）:5.

30　徐则敏 . 书法量表的研究 [J]. 进修半月刊 ,1934.3（9）:451.

31　虞愚 . 书法心理 [M]. 郑州：大象出版社 ,2009:76-77.

4. 弗里门（Freeman）量表，提出了 5 种较为客观的标准：（1）笔画的整齐；（2）配合的适度；（3）行列的平正；（4）字形的均匀；（5）间隔的得当。

国内学者的研究普遍参照以上西方书法量表内容，如汤鸿鸶提出了"正确、整齐、敏捷、美观"四项。徐则敏提出书法成绩应该从三个方面进行评定，即："一种是正确，就是字写得不错。一种是速度，就是写得快慢。第三种是好坏。书法量表所评定的成绩，是属于最后一种的。"[32] 但所谓的"好坏"，就又回到了字是否整齐、美观等。高觉敷[33] 发表在书学第五期的《书法心理》一文，也说明了书法评判的三种标准，分别是：品质、速率、易读性。其中品质是依照俞子夷的正书小字量表及毛笔书法量表。这些关于书法量表标准的集合，逐步演进为当时民国教育部对书法学科的目标规定，即以楷书、行书为主要学习书体，并将正确、清楚、匀称、迅速作为评价标准，此审美规范快速推行于当时各大中小学以及教育界[34]。即使面对"毛笔"书法，也是同样的要求，心理量表中的评价标准在民国中小学书法教育中得到了快速的普及，崇尚标准与规范的实用性书法与几千年来美学意义上的书法必然是相悖的，但广泛传播的实用主义书法观以及西学大潮中快速发展的硬笔书法，使得年轻一代的学子形成了迥异于传统书法艺术的审美观。再如章柳泉在《书法的学科心理》一文中翻译了水康民氏未译的心理学家 Reedl 的 Psychology of Elementary School Subjects（《小学各科心理学》）中的书法、拼法、缀法这三科，对于书法这门学科，水康民氏指出，量表的初始目的就是如何促使学生写的"相当的好，相当的快"。作者通过对"46 个城市各级儿童书法速度和品质的平均数"的统计，又从四十六所学校中精选出"最好的七校"，并计算出这些学生书写的平均速率。甚至还有"各年级书法品质的两性差异"的统计，得出的结论是随着年龄的增长，学生的书法水平是逐步递增的，也就是书法水平的高低是与人的心智紧密相连的。当一个人的生理年龄走向成熟，那么他对于书法的速度与品质的把握都会得到相应的提升。这些实验的标准依然是以汉字是否写得"规范""美观"为准绳。在男女两性的比较中，其结论是女孩的书法表现力更好一些，因为女孩的心理成熟度相对于男生而言更早、更稳定。随着书法量表在中小学教育中的普及，其教学内容也间接影响到了社会一般大众的书法审美心理。或许他们并没有系统的接受过此类书法教育，但社会上对于"美观""整齐划一"的向往，已然呈现了不可逆转的审美风潮，量表的评

32　徐则敏. 书法量表的研究 [J]. 进修半月刊,1934.3（9）:451.

33　高觉敷（1896—1993），浙江温州人，1919 年 7 月，他通过了香港大学的入学考试，踏上探索认识人类心理的科学道路。发表有《关于标准行书的一个实验的研究》《书法心理》等文章.

34　早在民初，教育部就明确规定书法教育是小学校中的重要内容："初等小学校首宜正其发音，使知简单文字之读法、书法、作法，渐授以日用文章，并使练习语言……高等小学校首宜依前项教授，渐及普通文之读法、书法、作法，并使练习语言……书法所用字体为楷书及行书。"到 1932 年，课程标准正式定位为"指导儿童习写范字和应用文字，养成其正确、敏捷的书写能力"。曹建，徐海东，张云霁等 . 20 世纪书法观念与书风嬗变 [M]. 上海：上海三联书店 , 2012:234.

价内容也逐渐成为广义上"书法批评"的标准。杜佐周在《书法的心理》（1929 年）一文中写道：

> 现在研究书法心理，最有经验及成绩者，要推美国芝加哥大学教授弗里门氏。普通评定书法的优劣，往往只根据清晰、美观（beauty）及品质（quality）三个条件，但这些条件仅就字的外表而言，缺乏分析的及客观的标准。其弊即在各人评断时，可因主观的见解而不同。弗氏力矫此弊，分析书法的成绩，应用五种比较客观的标准，就是：1.笔画的整齐；2.配合的适度；3.行列的平正；4.字形的均匀；5.间隔的得当。他用这五个标准，编成五个分析书法的量表，每个量表包含三种不同程度的样本。这种方法，比较更有教育的价值。因为如此分析比较，才可真正找到儿童书法的缺点。[35]

杜佐周尤其肯定了弗里门量表中的五个标准，简单来说就是笔画、结构、章法，以及速率的配合，相对于其他西方学者的量表研究，此量表的关注范围更加全面，特别是强化了对书法本体美的关注。以文字为载体的书法，其实用价值的存在是必然的，但即便是作为一个"实用物"，它依然具有美的价值存在，因为书法本身就是一种美的传达，而运用心理量表进行书法研究的学者显然偏于一隅。他们强行将"实用"与"美"分离，且"实用"远超"美"的表现。包括风行一时的俞子夷的量表，同样没有兼及此问题。萧孝嵘[36]发表在书学第四期的《书法心理问题》中提出了三个主要问题，其一是应用之观点，也就是书法作为记录工具而言，它的基本条件就是速度与正确性。其二是艺术之观点。其三是察人之观点。察人之观点与我国传统书法品评中的"书如其人观"相似，此理念在当时的欧洲已经发展成一门学科（科学），即"字形分析学"（Graphology）。此种学科之原则，"字形之趋向，字体之大小，字体之形式，落笔之轻重等，皆能显示书写者之人格品质。"[37]所以，书法作品的风貌与创作者的心理状态是相合的，此问题笔者在前文多次讨论过。对于艺术之观点，萧孝嵘提出了书法的"个性"的因素，他说：

> 艺术之观点则着重于书法之优劣。此种观点在我国极为重要，盖吾人之书法，几乎形成吾人之而具也。此一观点下所须研究之心理问题为数亦多。例如，何人适宜于学习何种

35　杜佐周. 书法的心理 [J]. 教育杂志,1929.21（9）:42.

36　萧孝嵘（1897—1963），湖南衡阳人，著名心理学家。1919 年毕业于上海圣约翰大学，1926 年留学美国哥伦比亚大学，翌年获硕士学位，旋赴德国柏林大学研究格式塔心理学，1933 年出版《格式塔心理学原理》，是第一个把德国格式塔心理学介绍到中国的心理学家。

37　萧孝嵘. 书法心理问题 [J]. 书学,1945（4）:27.

字体，（颜，柳，欧，赵等）即为一基本问题。吾人之有个别差异，实为一不可否认之事实。如能按个别差异之方向，选择所习之字体，则将事半而功倍。又如评判字之优劣，往往包含大量之主观因素，是故吾人应设法编制评字量表，以确定标准，俾使学者知所取舍。此二例题已足表明艺术观点与心理技艺之关系。[38]

不难看出，萧孝嵘所指的个性是学生可以根据个人喜好的方向，或是与自己的字体有天然相似处去选择学习的范本，也就是因材而异、因才而用。但落脚到评价标准中时，依然要有客观的规范去参照。可见随着科学教育的全面开展，书法的实用性价值胜之。所谓的书法本体美，艺术的情感等元素在实验心理学与量表的规范中不再居于首要位置，反而是书写的速度与正确性更为重要，量表内容成为民国时期书法教学的主要参照物。呼吁书法科学教育的学者，一度将西方量表视为己出，将西方量表作为模型进行教学，西方书法的标准在教学中呈现压倒之势，就像虞愚指出的："一般从事学科心理的人，对于西洋的材料尽量地介绍，实在太近于西洋化，以致各校的书法教员，莫知所从，这是一种极不好的现象。"[39]对于书法教学而言，授业者首先要知道书法是什么，而不是一味地将书法"教条化"。虽然社会需要书法的普及性教育，但作为一个自幼接受该审美标准的学生而言，这种源自"心理量表"的审美规范必然铭刻于孩童的心底。就像笔者在第二章提及的"唐隶"，相对于"汉隶"，唐隶有着明显的程式化倾向，但却在宋、元、明时牢牢扎根。这离不开皇权教育的推波助澜。唐玄宗设立书学，又亲自书丹的《石台孝经》，其书写正是典型的"唐隶"写法，字势平正，线条光润，点画波磔较统一。《孝经》作为儒家学说经典，是童蒙养正的首选，也是推行"以孝治国"的最佳手段。所以，石经中的隶书成为唐代文人学士必学"科目"之一。众学子自小就以石经为摹本，这种潜移默化的作用是根深蒂固的，它决定了文人学士的审美取向与书写习惯，在从临摹转向创作时，自然也会不自觉地向《石经》靠拢，去强化书写的规范度。唐隶的肥美、华丽之风日盛，已然取代了汉隶的茂密雄肆之气。清代万经《分隶偶存》对于唐隶所带来的弊病作出总结："今观唐所传明皇泰山《孝经》，与梁（升卿）、史（惟则）、蔡（有邻）、韩（择木）诸石刻，何尝去汉碑径庭乎？特汉多拙朴，唐则日趋光润；汉多错杂，唐则专取整齐；汉多简便如真书，唐则偏增笔画为变体，神情气韵之间，迥不相同耳。至其面貌体格，固优孟衣冠也。乃后人妄生议论，必欲分而为二。"[40]唐隶不论是在笔画、形态，还是气息上都较汉隶相差甚远，但由于唐代石经的传播范围极广，学书者受时代风气的影响极深，唐隶成为元、明时期习隶书

38　萧孝嵘.书法心理问题[J].书学,1945（4）:27.

39　虞愚.书法心理[M].郑州：大象出版社,2009:8.

40　万经.分隶偶存[G]//崔尔平选编校点.历代书法论文选续编[M].上海：上海书画出版社,2013:427-428.

图4-7　明　文征明《清明上河图记》　题跋《清明上河图》（仇英摹本）　70.0cm×23.8cm　台北故宫博物院藏

者的主要取法对象。如赵孟頫、文征明、文彭、王时敏等诸位书法家，从他们流传下来的隶书作品中不难发现，他们所遵循的审美大都是唐隶之韵。例如文征明80岁时书写的隶书《清明上河图记》（图4-7），用笔波磔明显，收笔处有明显的挑法，但横画多平直孤立，相互笔画间没有过多的关联，而且字的大小规范一致，如"算子"般书写，这样的屉格之作自然是缺乏情性表达与艺术趣味的。但在这幅作品中，我们可以明显地看到文征明娴熟的笔法，点画温润，且由规律可循。由此可见，这样的笔法和审美意识已经深入骨髓，难以丢却，或者说，文征明本身是以此为美的。就像王弘撰在《书乡饮酒碑后》提出的疑问一般："汉隶古雅雄逸，有自然韵度，魏稍变以方整，乏其蕴藉，唐人规模之而结体运笔失之矜滞，去汉人不衫不履之致已远……独怪衡山宏博之学，精邃之识，而亦不辨此，何也？"[41]这个问题，哪怕抛给当时的文征明，他也难以解释。这种先天性的审美教育，即使他可以做到博古通今，但也难以越过自幼形成的审美习惯。此后，伴随着明末清初金石考据的兴盛，质朴、雅致的秦汉篆隶书进入书法家们的视野，逐渐地，越来越多的书法家对于隶书的审美有了新的认识，笔质也随之改变。清初朱彝尊曾曰："余九龄学八分书，先舍人授以《石台孝经》，几案墙壁涂写殆遍。及壮，睹汉隶，始大悔之，然不能变而古矣。"[42]朱彝尊因为很早就加入访碑的行列，所见汉代实物很多，审美也在不断提升中，虽有言"不能变而古矣"，但从其留世的作品（图4-8）来看，朱彝尊已经尽力摆脱唐隶的束缚，转向对汉隶的接受，他的书法用笔沉实而又流动飘逸，笔画舒展不紧绷，结体上取方正朴茂之意，从容典雅、自在烂漫，打破了唐隶所追求的平直波挑。

41　《砥斋集》卷2，影南开大学图书馆藏清康熙十四年刻本.续修四库全书1404[M].上海：上海古籍出版社，1995:404.

42　中国古代书画鉴定组编.中国古代书画图目22[M]，北京：文物出版社,2000:167-168.

可以看出，一种审美理念对于一代人的书法审美必然会产生无可替代的影响，就像量表之下的书法审美，当人们被准确、高效、美观等标准所界定时，那么在这种理念下培养出的学生，必然会视"规范"为珍宝。他们在面对一件"书法"时，优先考虑的是这幅字是否高速率，是否全部"正确"，是否做到了整齐划一，这是心理量表带来的一代学人的审美规范。尽管科学书法研究带来了更加理性与民主的判断依据，赋予了观者全新的书法批评思维，但从另一角度而言，"书法量表"的价值标准造成了民国书法教育的单一性，这也就导致书法批评的误读，尤其是艺术层面，仅仅凭借量表是无法准确判断艺术价值高低的。书法批评如果不能从艺术本体出发，那该批评也会变成一种"工艺式"批评，是无法推进书法艺术全面发展的。对于教育而言，科学可以带来教学体系的完善与教学效率的全面提升，但面对一门"美"的学科时，如何衡量该学科的应用性与艺术性价值，把握其天平的平衡度或倾斜度，是现代科学教育必须面临和要解决的问题。

图4-8　清　朱彝尊《隶书散帙开林五言联》　104.9cm×27.0cm×2　台北故宫博物院藏

三、经验论的科学书法心理学

心理学书法量表的快速发展与全面应用，推进了书法的科学化教育之路。从笔者上一节阐释量表中的书法标准时不难发现，其中暗藏的问题不容忽视。中西文化下所形成书法审美观是迥异的，如何在不同中找到共性，同时还能借助西方的治学工具有效认识书法艺术的美并完成科学与美术的互通，是心理科学批评范式应当发挥的价值与意义。

　　虞愚在《书法心理》[43]（1936）一书自序中指出了西学在指导中国书法时所出现的方向性误区，他尤其批评了"书法量表"的"若何规定"，并转向"如何执笔，如何能写好字"的一般性目的，可见"批评"道路之艰难。他说："顾观杂志报章所发表，率多依傍西哲，非言书法男女间若何差异，即言书法量表当若何规定，究当如何执笔，如何能写好字，多略而不论，即稍有论及，亦类隔靴搔痒，已失中国书法本来面目。"[44]对于"科学"和"美术"，虞愚指出，前者重概念，重方法，强调"知"的方面；后者重直观、重感觉，强调"能"的方面（笔者按："能"指的是有方法遵循，但若没有此方面才能或专门指导，即使专恃一生也难以取得突破的性发展）。"属美术方面的东西，大半都是靠天分，讲求美术的人，应当具有高尚的胸襟、超越的见解、真挚的同情心，明眼见到，妙手擒来，有求之多时而不得，也有一旦不期而自至，能手一点不觉得困难，不能的人苦心焦思，也没有用处。"[45]从这一观点来看，虞愚肯定了书法的"天才"说，同时又界定为美术应该是非科学的，那作为科学的一种：心理学，还可以指导书法吗？虞愚指出：

　　　　笔意是书法的内容，笔法、结构、笔力等是书法的形式。笔意是否绝俗，这关系书写的经验智力修养，至于形式的美丑那是属于技术的问题。严格说起来，这两方面，虽是同样没有方法可以依赖，但是后者毕竟有些基本方法可以遵循，书法心理就讲究这些方法。[46]

　　虞愚认为，书法虽然是一门艺术，但其中的形式方法与美学理念是合乎心理法则的，即使古人没有"心理学"一说，但在长久的书写实践中，不论是点画、结体，还是执笔、用墨，都总结了一套最适合创作、最符合美的心理的经验型审美原则。所以不论是"学"书者，还是"观"书者，都应该了解书法的心理建构。书法的"笔法、结构、笔力"这些形式层面的内容，可落脚在普通的书写第次，通过教学传达其旨意，而"心理学"则是可以将古人有效的审美方法总结并传承的一个极好的途径。但是，不论是传统的书学探究，还是西方教学视角的引入，都不可偏于一极，应该对其做出有效的结合。因此虞愚写就此书的目的便是："糅中西之理论，以明书法心理之体系，唯说明兼采新旧，取其实际，以便学者。而全书重心，端在执笔及用笔二事，故书中之见解颇异他书。盖著者自信学者苟能明了若何执笔及若何用笔，则所理

43　本书写于 1936 年 , 商务印书馆于 1937 年出版 .

44　虞愚 . 书法心理 [M]. 郑州 : 大象出版社 ,2009:3.

45　虞愚 . 书法心理 [M]. 郑州 : 大象出版社 ,2009:6.

46　虞愚 . 书法心理 [M]. 郑州 : 大象出版社 ,2009:6.

想书法教学之目标，若正确，若整齐，若敏捷，若美观，均不难达到，若舍此不求，无有是处也。"[47]"正确、整齐、敏捷、美观"这些都是民国学者制作心理量表时的参考标准，这些内容虽然是保证书法品质的必要内容，但不能仅局限于此。因为传统书法在经历了几千年来的演进之后，是饱含民族情感与文化精神的，就像宗白华所言："书法为中国特有之艺术，中国艺术心灵，于此表露最为显著。各时代之文化形态，与美术风格，似皆可于当时之书艺窥见其意象与底蕴。……中国文化与艺术，自有其特具精神贯注于一切中，而书法自为其中心代表。"[48]书法作为中国文化的表征，艺术的最高境。岂是简单的标准化产物？对此，虞愚又指出，"中国书法必定要站在中国人的立场，用过去先哲最有效经验，用心理的方法，作推陈出新的改革；同时将西洋的理论有共同的地方选择采用，方为有效。"[49]所以，对于民国初期的一些西方心理学中关于"书法"量表的应用，其中涉及例如学习书法的年龄之别、智力之别、男女差异等数据结论，实际上部分分析已经偏离了中国传统书法艺术的美学基础，中国书法因为它独特的"汉字"载体与笔墨，其主要内容应该落脚在如何展现字的美，如何用笔，如何执笔，不同的执笔会带来怎样的书法效果等等。书法研究终究不能完全视之为科学的研究，就像美感的认识永远不能代替科学的认识一样。但通过量表中的数据，我们可以获得一些有价值的信息。例如通过桑代克、弗里门的量表研究可知：书法练习时间的长短与书法成绩的优劣并无坚实一致的关系。也就是，并非写得越多、越久，书法品质就越高。例如，弗里门进行了46城学校每周的书法学习时常与成效的统计研究（图4-9），书法练习最长的是90—99分钟，但等级只能达到28，其中等级最高，可以达到30的是每周练习50—59分钟的学生，也就是说，有些学校虽仅花费一半的时长练习，亦可取得同样的甚至更好的成绩[50]，而这些正是科学研究方法带给我们的丰厚经验成果。对此，虞愚总结了8个书法量表的作用：（1）辨别智愚；（2）甄别班次；（3）入学考试；（4）预测未来；（5）估量成绩；（6）改进教法；（7）鼓励书写；（8）诊断难易。这八种作用，都对书法教育有着极强的指导作用。当然，其测试的方法主要是速率与品质的关系。真正落实到书法的品质时，还需要将"科学"的研究方法与其"美术"的本质相结合，这样才能全面地服务于书法发展，书法批评也不会陷入一对一的模式化评价。所以，虞愚对利用西方心理学来指导中国书法的立场是中立的，他始终关注着书法的内部问题，不断探索着如何解决以及如何认识书法的美，且在书中单独列了"书法的美学问题"一章，虽然文辞简短，但针对书法的美学渊源以及书法美的分类进行了探讨。

47　虞愚.书法心理[M].郑州：大象出版社,2009:4.

48　宗白华.与沈子善论书函[J].书学,1944（3）:161.

49　虞愚.书法心理[M].郑州：大象出版社,2009:8.

50　虞愚.书法心理[M].郑州：大象出版社,2009:67.

图 4-9　弗里门测评量表　刊于虞愚《书法心理》　1936 年

虞愚指出，从书法史上一般的概念来看，书法美划分为刚美和柔美两种。通常认为北碑刚强，南帖柔美，但书法中的刚与柔并不是一对绝对的范畴，就像《祭侄文稿》虽为帖，但气势雄强，《曹全碑》虽为碑，但秀润典雅。所以虞愚将书法的美总结为：

　　第一是刚柔相济，既要注重气概，又要注重俊美，还要耐看。第二是美的东西要粗细结合。美体现在音乐上是高音低音，刚柔相济，粗细结合；中国的字有音乐性，其美也体现在粗细结合。第三是意连笔不连。意思连，笔不要连，笔连大多不好。还要补充一点，注意整体美。不要顶天立地，要懂图案。[51]

这四点全面反映了虞愚的书法批评观与美学观，即：刚柔、对比、节律、笔意以及整体性审美原则。"整体美"是本章第一节朱光潜在谈"心理的距离"时极为重要的批评观，审视一件作品，需要有完形的思维。它体现在两方面：一是视觉的完形。书法的线条、结体、空间都是作品的"部分"，我们的眼睛要将他们联合起来，各个部分是互相联系与互相作用的关系，这是书法审美的第一步。二是审美心理的完形。批评家要在作品这一媒介中，不断地完成作品反射出来的价值思考，或纯粹的视觉冲击，或内在的情绪传达，将复杂的审美心理活

51　虞愚 . 书法心理 [M]. 郑州 : 大象出版社 ,2009:103.

动过程整合。审美并非直线问题，审美心理也不是由单个审美元素所决定的，更不是各个元素属性的总和，它是一个完整的系统。批评家所面对的作品是一个完形的结构，要经历的是从视觉到大脑的转换过程。例如一幅书法作品是由点画、结体、章法等组成的一个完形结构，通过这个完形结构（美的关系），作用于批评家的大脑。这一过程虽然有审美直觉的成分，但最终的批评活动是一种多维的复合思考过程。虞愚以此思考为动机，将书写的生理基础和神经系统的八要素作为切入点，对人在书写时所涉及的生理机能逐一分析，同时将书写分为五个基本动作，即眼动、指动、腕动、肘动、腰动。眼动是指在临帖时需要反复观察范本，将整个字的轮廓投射到大脑中。指动即书写时手指的运动，尤其是写小字之时。写大字则通过腕力完成提笔、驻力、轻重、缓急等动作。肘动一般需要肩臂展开，肘带动腕。腰动是蓄全身力于腰，在书写大字应尤为关注。而后逐步进入书体的学习次第、用笔的分析，以及学习书法中所面临的各种问题。

关于书写的次第[52]，虞愚认为应该遵从书法源流论，宜先学篆隶，然后再学楷书、行书。由于民国教育相对重视应用书法，所以此时楷书与行书是学生书写的主要对象。但作为书法从业者，在书法教学中，应该及时甄别学生的书写能力。若有艺术天赋，应该从篆隶入手，这样才能建立正确的书法用笔观，同时也不会仅仅被字的整齐、迅捷等条框所局限。对于书法的用笔，虞愚专设一章进行介绍，并依次对"李斯用笔法、卫夫人笔阵图、王右军笔势论、欧阳询八法、智永永字八法、张怀瓘用笔十法、蔡邕九势"进行解读。他认为，书体自古至今有千变万化，但笔法实则千古不易，笔法的研究是每一位书法家所需要的，点画、用笔也是书法心理学研究中最关键的问题。虞愚指出："假使我们知道如何用笔，用笔方法共有几种，一一都能明了无疑，并都能应用起来，那么我们所理想书法教学的目标，所谓'正确'，所谓'整齐'，所谓'敏捷'，所谓'美观'，就不难达到了。"[53]笔者认为，此观念的提出才是"心理－科学"书法学习的意义所在。书法家只有对"用笔"有了深刻的体悟与认识，才可以真正控制线条的轻重提按、方向走势，那么所谓的整齐、美观等特征就根本无须忧虑。就像唐楷大家们，他们的楷书可以做到整齐统一，但其中的线条依然蕴藏着书法美之灵魂。所以，书法的学习，线条极为关键。如同梁启超所言："如果绘画，要用很多的线，表示最高的美；字不比画，只需几笔，也就可以表示最高的美了。"[54]线对于书法的价值是毋庸置疑的，再如宗白华所言："中国的字不像西洋字由多寡不同的字母所拼成，而是每一个字占据齐一固定的空间，而是在写字时用笔画，如横、直、撇、捺、钩、点（永字八法曰侧、勒、努、趯、策、掠、啄、磔），结成

52　虞愚 . 书法心理 [M]. 郑州：大象出版社 ,2009:79.

53　虞愚 . 书法心理 [M]. 郑州：大象出版社 ,2009:42.

54　梁启超演讲，周传儒记录 . 书法指导 [J]. 清华周刊 ,1926（26）:712.

一个有筋有骨有血有肉的 '生命单位'。"[55] 线条为书法带来生命意味，这也是中国传统美学价值的追求。书法以笔画为基础，笔画以筋骨为根本，它存在于创作者的心性流露与美感追求。当观者面对一幅书法作品时，眼睛与大脑接收到的画面与信息，也会在心理的波动下，完成审美的思考。而线条，是连接创作者与批评家的一座桥梁。就像吕凤子先生曾经一一分析了线条的形状与所代表的情感状态，尽管不同形状的线条所代表的情感不是一个肯定值，但作为创作心理而言，情感一定会影响创作体验。所以，即便是普通的书法教育，也绝对不能被"功用型"书写所左右。一定要有关于书法审美的教学，以开阔学生的艺术视野，健全学生的艺术认知，这同样也是美育的重要内容，也是一个社会艺术浸润程度的体现。

第二节　心理科学批评范式的学理分析

民国学者将心理学投射至文艺批评，朱光潜当之无愧居于首位。他在 1922 年香港大学文学院肄业之前，就发表了一篇介绍弗洛伊德隐意识说与心理分析的论文。1925 年开启留学之路后更是全面地学习西方美学的传统与最新的心理学成果。朱光潜先后在英国爱丁堡大学、伦敦大学，法国巴黎大学、斯特拉斯堡大学学习，这个过程为其打下了良好的外语功底。此后翻译了 300 多万字的作品，系统全面地将西方美学传统介绍到中国，例如柏地耶《愁思丹和绮瑟》（1930 年）、克罗齐《美学原理》（1947 年）等。留学期间，朱光潜写下了《给青年的十二封信》（1929 年），其中提到了美学家克罗齐关于美的"非道德性"的观点。1930 年出版《变态心理学派别》，1932 年出版《谈美》，与此同时，朱光潜在 20 世纪 20 年代末就在巴黎大学文学院长德拉库瓦讲授的《艺术心理学》启发下开始撰写《文艺心理学》（1936 年）[56] 一书。在此书中，朱光潜明确反对形式派美学的"机械观和所用的抽象的分析法"，这与当时国人重技术、重形式的立场不无关系。他以心理学的研究为契机，拓宽了传统艺术欣赏时"美感"的认识范围，以此进入艺术美学的分析。1933 年回国后，朱光潜又陆续发表出版了《变态心理学》（1933 年）、《悲剧心理学》（1933 年）、《诗论》（1943 年）、《谈文学》（1946 年）、《克罗齐哲学述评》（1948 年）等数篇文章与著作。从其著述与翻译的文献中，不难发现朱光潜的研究重心主要集中在"美学"与"心理学"的交汇。他说："我们的兴趣偏重在科学的研究，带有哲学

55　宗白华 . 中西画法所表现的空间意识 [G]// 宗白华 . 艺境 . 北京 : 商务印书馆 ,2013 : 127.

56　"朱光潜早在 20 世纪 20 年代后期撰写《文艺心理学》时，就开始以西方美学理论观照书法。只因《文艺心理学》较长时间内都处于修改、充实之中，直到 1936 年才定稿、出版，致使读者在 20 年代内就未能读到朱光潜论述书法美的文字。"毛万宝 . 书法美的现代阐释 [M]. 合肥 : 安徽教育出版社 ,2011:124.

色彩的心理学说也和我们气味不相投。"[57] 他认为，近代心理学已经开始设法研究"隐意识"或"潜意识"，而不是只停留在对"意识"的关注。"隐意识"也就是"不能自觉到的意志"。这不仅仅是心理学的发展，借鉴到美学研究上同样可以深入改造过去人们习以为常的"目的式"审美。心理学的发展也是现代科学发展的一部分，恰如杨恩寰总结的："朱光潜把心理学作为美学的科学基础和支柱，虽有过曲折，却始终不渝，直至晚年，仍在强调'美学必须有心理学基础'。心理学构成朱光潜美学的重要组成部分。恰是吸收和运用心理学特别是现代心理学成果，朱光潜美学取得了重大成就，确立了在当代中国美学中的独特地位，开创了中国美学研究的真正科学的道路，影响是深远的。"[58]

朱光潜对于"科学"与"心理"的探索可谓是无处不在。他强调观者的"见"是含有创造性的，人们可以将零散的材料统一化。因为在"凝神观照之际，心中只有一个完整的孤立的意向，无比较，无分析，无旁涉，结果常致物我由两忘而同一，我的情趣和物的意态遂往复交流，不知不觉之中人情与物理互相渗透。"[59] 这样的审美观看心理正是基于格式塔心理学中的 $1+1>2$ 的"整体性"原则。此外，克罗齐的"直觉说"、里普斯的"移情说"、谷鲁斯的"内模仿说"、弗洛伊德的"精神分析心理学"、布洛的"心理的距离"、斐西洛的"实验美学"等，都成为朱光潜心理学研究的理论来源。对于艺术欣赏，朱光潜指出，首先要明确艺术的"本质"和审美的价值标准。尽管书法的"艺术"性质已经被民国多位学者从多个角度进行分析，但朱光潜从审美心理的角度出发，指出书法可以表现人的"性格和情趣"，欣赏者"可以将字在心中所引起的意象移到字的本身上面去。"[60] 这样的结论无疑强化了书法的生命体征与艺术通感，丰富了书法批评的范式内容。

一、美感发生心理机制论：移情与内模仿

民国时期，也就是朱光潜美学研究的早期，随处可见其对于直觉、移情、内模仿、意境、意象的理论研究，且直接把克罗齐的"美即直觉、即表现"的观点当作自己讨论审美及艺术问题的前提。1927 年，朱光潜撰写了《近代三大批评学者（三）——克罗齐》专题文章，这是大陆学界首次引介克罗齐的美学理念。文章中朱光潜评价克罗齐是西方美学史上"以第一流哲学家而从事文艺批评者，亚里士多德以后，克罗齐要算首屈一指。他从历史学基础上树起哲学，从哲学基础上树起美学，从美学基础上树立文艺批评，根源深厚，所以他的学说能风靡一

57　朱光潜 . 变态心理学派别 [M]. 北京：商务印书馆 ,2017:5.

58　杨恩寰 . 审美与人生：当代中国美学理论建设的思考 [M]. 沈阳：辽宁大学出版社 ,1998:372.

59　朱光潜 . 诗论 [M]. 合肥：安徽教育出版社 ,1997:43-44.

60　朱光潜 . 谈美 [M]. 桂林：漓江出版社 ,2015:22.

世"[61]。足见朱光潜对于克罗齐的崇敬之意。而克罗齐美学核心中的"直觉说""意象"等理念，直接启发了朱光潜对于审美心理学的认识。在克罗齐看来，一切知识都以直觉为基础，直觉就是想象或意象的构成。不同于康德、黑格尔对于内容与形式的二分法，克罗齐对于直觉的认识是分解于"情感"之中的，认为不论是艺术还是艺术欣赏者，都取决于心灵的活动。

朱光潜的美学研究正是以"情感"为纽带，因为不论是艺术家还是观赏者，都是在"情感"中承接艺术兴味，完成艺术活动。这也是朱光潜审美模式中所强调的主客体关系的统一，是中国传统艺术思维中"天人合一"的体验式美学，诠释了"即景生情，因情生景"的意象式审美思维，亦可窥见他对于中西美学融合所做的努力。对于艺术审美的心理机制，朱光潜将"美感"作为突破口，试图以它为中心作为书法批评的起点。他指出，"美感起于形象的直觉"[62]，"直觉"作为一种"知"的方式，是人们认识某一事物最初始的状态。所以朱光潜强调："直觉先于知觉，知觉先于概念"[63]，而美感的本意就是指"心知物的一种最单纯最原始的活动"。"美感"可以理解为"直觉"，"'美感经验'可以说是'形象的直觉'"[64]，是一种"极端的聚精会神的心理状态"[65]。意思就是当观者面对一件艺术作品时，其注意力会集中在某一"意象"上面。在注入情感的一瞬，周边的一切都可以暂时忘却，观者的心理与视觉都会生成一个具体的境界（或图画），从而产生一系列的审美判断：

> 在观赏这种意象时，我们处于聚精会神以至于物我两忘的境界，所以于无意之中以我的情趣移注于物，以物的姿态移注于我。这是一种极自由的（因为是不受实用目的牵绊的）活动，说它是欣赏也可，说它是创造也可，美就是这种活动的产品，不是天生现成的。[66]

"人生来就有情感，情感天然需要表现"[67]，因为有情感的共鸣，才会有美感的出现与基础的审美价值判断，这便是批评产生的基础。所以说，意象源于观者对物的"直觉"处理，艺术家和批评家又在情感互通中生发了"美感"，美感的过程即宗白华总结的"艺术创造与艺术欣赏

61　朱光潜 . 朱光潜全集卷八 [M]. 合肥：安徽教育出版社 ,1996:229.

62　朱光潜 . 谈美 [M]. 桂林：漓江出版社 ,2015:25.

63　朱光潜 . 文艺心理学 [M]. 合肥：安徽教育出版社 ,2006:3.

64　朱光潜 . 文艺心理学 [M]. 合肥：安徽教育出版社 ,2006:4.

65　朱光潜 . 文艺心理学 [M]. 合肥：安徽教育出版社 ,2006:7.

66　朱光潜 . 谈美 [M]. 桂林：漓江出版社 ,2015:25.

67　朱光潜 . 诗论 [M]. 合肥：安徽教育出版社 ,1997:6.

之心理的分析"[68] 的过程。在"美感"的指引下，批评家在"物我两忘"中进入了审美"移情"阶段。"移情"的同时还会有"模仿"的发生，它与"移情"意念相通，但侧重点却不相同。

朱光潜认为，只有"情感"的存在才会有"美感"的进一步承接，进而指出"移情说"特别适合应用于文艺创作。朱光潜总结道："立普斯的'移情说'侧重的是由我及物的一方面，谷鲁斯的'内摹仿说'侧重的是由物及我的一方面。"[69] 朱光潜解释道："'移情作用'是把自己的情感移到外物身上去，仿佛觉得外物也有同样的情感。这是一个极普遍的经验。"[70] 移情的作用就是设身处地将思想情感外射于自然景物，其结果是自然美成为心灵美的反映。"移情"虽然是一个西方名词，但实际上一直存在于人们生活的方方面面，是一种"很原始的、普遍的"的行为。换言之，把人的感受投射到外物，赋予其情感与生命，这种心理现象古已有之，是跨越了不同人种、不同国家、不同文化和不同语言的普遍性现象。如清代王夫之《姜斋诗话》云："景生情，情生景，哀乐之触，荣悴之迎，互藏其宅。"[71] 情与景是同时作用于创作者与欣赏者审美心理中的，它们相互交融、相互生发，这就是移情的作用力。就像王国维《人间词话》展示的："境非独谓景物也，喜怒哀乐，亦人心中之一境界。"[72] 移情也就是情与景二要素的形象观照，是创作者情与景的物化，是"情景相生""即景生情"等美的思考，这些都是中国传统审美心理中的"移情"元素。"人在观察外界事物时，设身处在事物的境地，把原来没有生命的东西看成有生命的东西，仿佛它也有感觉、思想、情感、意志和活动。同时，人自身也受到这种错觉的影响，多少和事物发生同情和共鸣。"[73] 此处，笔者需要明确一个概念，那就是"移情"虽然离不开"联想"，但二者的概念并不能完全等同。移情与联想都是欣赏过程中发生的心理变动，都可以唤起情感，但前者所关注的是"美感"，后者却很容易陷入个人的"美感经验"。朱光潜认为，联想的存在是妨碍美感的，因为美感是直觉的产物，是一种对美的纯粹感受，而联想却不免牵扯到个人经历的感悟与思考，使"美"的欣赏轨迹发生偏移。就像人们欣赏王羲之的《兰亭序》，如果因为熟读文本内容且知晓文章发生的背景，向往魏晋士人曲水流觞、饮酒赋诗的生活状态而心生欢喜，在这样联想下所生的"美感"更多的是个人"快感"的反射，"美感虽是快感，而快感却不一定是美感"[74]。古代书论中无处不在的"喻物论"

68 "美感过程的描述，艺术创造与艺术欣赏之心理的分析，成为美学的中心事务。"宗白华.略谈艺术的"价值结构"[J].创作与批评,1934（1）.

69 朱光潜.西方美学史下[M].北京：中华书局,2014:650.

70 朱光潜.谈美[M].桂林：漓江出版社,2015:20.

71 王夫之，戴鸿森笺注.姜斋诗话笺注[M].上海：上海古籍出版社,2012:34.

72 王国维.人间词话[M].合肥：安徽文艺出版社,2015:4.

73 朱光潜.西方美学史下[M].北京：中华书局,2014:650.

74 朱光潜.文艺心理学[M].合肥：安徽教育出版社,2006:264.

虽然有一定的美感存在，但同样不是美学意义上的审美批评。如梁武帝萧衍对汉至梁时期的
32 位书法家作出评价，其模式几乎都是"某某人书如什么什么"，虽然这也是一种外物的移情，
但更多的时候是一种虚无的联想：

> 王羲之书字势雄逸，如龙跳天门，虎卧凤阙。
>
> ……
>
> 韦诞书如龙威虎振，剑拔弩张。
>
> ……
>
> 索靖书如飘风忽举，鸷鸟乍飞。
>
> ……[75]

这些评论源自梁武帝在面对某位书法家作品时的大脑浮联，尽管有审美心理的驱动以及
情感支撑，但却难以真正落脚在艺术之"美"。孙过庭便对此提出过批评意见，他在《书谱》
中说："至于诸家势评，多涉浮华，莫不外状其形，内迷其理，今之所撰，亦无取焉。"[76]这些
"……如……"式的批评，尽管辞藻诗意又华丽，但既没有聚焦书法家的作品，也没有在宏观
上把握书法的本质与规律，是一种缺乏学理的感悟式评价。因此当第三者面对梁武帝所留的文
字时，不免又陷入一种混沌的境地。在这里，朱光潜所说的"美感的态度就是损学而益道的态
度"就显得格外重要了。审美需要情感与移情，必要的联想也有助于观者的审美创造，但前
提是观者要明确自己的批评对象以及批评方向。如王国维言："美之为物，欲者不观，观者不
欲"，批评家要在"无所欲"的心理状态下聚焦于美的观看，这种情况下才能真正从艺术本身
获取美的信息。再如德国心理学家闵斯特堡（Munsterberg）所说："如果你想知道事物本身，
只有一个方法，你必须把那件事物和其他一切事物分开，使你的意识完全为这一个单独的感觉
所占住，不留丝毫余地让其他事物可以同时站在它的旁边。"[77]这也是美的欣赏的必要条件。所
以，真正的艺术批评需要以"审美"为基础，同时以科学的态度摒弃除美之外的干扰因素，不
论是"快感"还是"伦理道德"，都不应干扰批评家的艺术判断，确立审美式的"移情"理念
才是艺术批评的关键。虽然朱光潜对于里普斯的"移情"理念并未完全肯定，还批评了克罗
齐美学中强烈的"形式美学"痕迹，但不可否认的是，在朱光潜的学术研究中，里普斯、克罗

75　萧衍 . 古今书人优劣评 [G]// 华东师范大学古籍整理研究室 . 历代书法论文选 . 上海：上海书画出版
　　社 ,2013:81−82.

76　孙过庭 . 书谱 [G]// 华东师范大学古籍整理研究室 . 历代书法论文选 . 上海：上海书画出版社 ,2013:127.

77　朱光潜 . 文艺心理学 [M]. 合肥：安徽教育出版社 ,2006:7.

齐、谷鲁斯等人都对其产生了重要影响。朱光潜还以赞同的口吻引用了波德莱尔对"艺术家"创作的认识,"纯艺术是什么?它就是创造出一种暗示魔术,同时把对象和主体,外在于艺术家的世界和艺术家自己都包括在内"[78]。这种移情作用到观者视角,就变成了一种心理审美路线。不同于张荫麟对"笔路"的回溯,移情是将自己的内心活动转移到作品上,也就是从"审美主体(我)"的心理变动进入艺术批评,这也是心理学书法批评范式中"移情"的基础原理了。朱光潜指出,书法可以表现性格和情趣,之所以颜鲁公的字就像颜鲁公,赵孟頫的字像赵孟頫,是因为书法笔墨、线条的生命力所带来的"移情作用",使得欣赏者无形中"把字在心中所引起的意象移到字的本身上面去",是"由我及物"的路线:

> 书法可列于艺术,是无可置疑的。它可以表现性格和情趣。颜鲁公的字就像颜鲁公,赵孟頫的字就像赵孟頫。所以字也可以说是抒情的,不但是抒情的,而且是可以引起移情作用的。横直钩点等等笔划原来是墨涂的痕迹,它们不是高人雅士,原来没有什么"骨力""姿态""神韵"和"气魄"。但是在名家书法中我们常觉到"骨力""姿态""神韵"和"气魄"。我们说柳公权的字"劲拔",赵孟頫的字"秀媚",这都是把墨涂的痕迹看作有生气有性格的东西,都是把字在心中所引起的意象移到字的本身上面去。[79]

文中,朱光潜提到了书法的"性格和情趣"两方面,这样的说法实际上还是将书法生命化、意趣化,是对书者内心情怀的比拟,也是传统书学理念——"书者,如也"的现代延伸。艺术家和批评家都是在"情感"的牵引下,去阐发"人"与"艺术"的关系,达到人与物的融合统一。不论是"骨力""姿态""神韵"还是"气魄",都是"移情"的结果,也是"意象"的传达。朱光潜认为,"意象是观照得来的,起于外物的,有形象可描绘的"[80],而书法作为一门视觉传达的艺术,创作者在前期的学习中,在经过形式与筋肉的模仿之后,才进入创作空间。对于"模仿",朱光潜在《谈文学》中写道:"我们不必唱高调轻视模仿,古今大艺术家,据我所知,没有不经过一个模仿阶段的。第一步模仿,可得规模法度,第二步才能集合诸家的长处,加以变化,造成自家所特有的风格。"[81] 所以,模仿是书法家学习必须经历的过程。作为批评家,同样需要"模仿",但批评家的模仿是落脚在艺术家作品中具有独立创造与个性的部分。批评家以"作品"为媒介,在物我两忘中感知艺术作品的性格和情趣,在情感的互通与视

78 朱光潜 . 西方美学史下 [M]. 北京 : 中华书局 ,2014:661.

79 朱光潜 . 谈美 [M]. 桂林 : 漓江出版社 ,2015:22.

80 朱光潜 . 诗论 [M]. 合肥 : 安徽教育出版社 ,1997:42.

81 朱光潜 . 朱光潜谈文学 [M]. 西安 : 陕西师范大学出版总社 ,2019:124

觉的联想下完成作品的艺术判断，这是一种知觉的模仿。"凡是知觉都要以模仿为基础"[82]，不同于一般的知觉模仿，审美活动中的模仿主要表现于"内在"而非外现，因为一般知觉模仿多停留在筋肉动作方面或表面上，是外现的。所以说，在艺术审美中，这种自由的活动主要表现于"内模仿"（Innere Nachahmung）。"内模仿"与"移情"所展现的都是"物"与"我（心）"的沟通与交流，关注的是作品内在的情趣。朱光潜在《文艺心理学》中总结道："美不仅在物，亦不仅在心，它在心与物的关系上面……它是心借物的形象来表现情趣。"[83] 不同的是，"移情说"侧重的是由我及物的一方面，即将审美主体的情感通过移情作用，外移到审美对象上去；而谷鲁斯的"内模仿"则恰恰相反，侧重于由物及我，例如人们看到一个正在跳舞的演员，观者会随着舞蹈动作的跳跃进行心底的"复刻"，以享受内模仿带来的欢愉。朱光潜又写道："看颜鲁公的字那样劲拔，我们便不由自主地耸肩聚眉，全身的筋肉都紧张起来，模仿它的严肃；看赵孟頫的字那样秀媚，我们也不由自主地展颐扬眉，全身筋肉都弛懈起来，模仿它的袅娜的姿态。"[84]。所以说，"内模仿"是审美主体在移情过程中将审美对象的姿态或运动进行调控、评价、升华的过程，是在"刺激——反应"这一反射弧下，通过思维与情感的潜伏行为，完成从观物到观我的过程。这个过程一旦完成，新的审美意象、情感体验也就产生了，移情与内模仿之间也就完成了一个互动过程。在这个过程里，主体一方面是感觉者，同时又是一个被感觉者。

根据心理学家的划分，人们在知觉反应中作出的"移情"与"内模仿"所对应的是"知觉型"与"运动型"的差别，谷鲁斯提出只有"运动型"的人才有"内模仿"的器官感觉，且认为只有这部分人才拥有审美欣赏的能力，强调这是一种"最基本也是最纯粹的审美欣赏"[85]，但该观念很快就被立普斯批评。立普斯认为，审美活动是一种聚精会神、全神贯注的行为，在这样高度集中的状态下，人们"意识不到我实际已在发生的动作，也意识不到我身体里所发生的一切"[86]，立普斯并非打消了"内模仿"的作用，而是内模仿并不一定被"动作"所牵引，他是与客观的物体动作全面融合，是审美的摹仿。他说：

> 这时我连同我的活动的感觉都和那发出动作的形体完全融成一体。……我被转运到那形体里面去了。就我的意识来说，我和它完全同一起来了。既然这样感觉到自己在所见到

82　朱光潜. 西方美学史下 [M]. 北京：中华书局,2014:650.

83　朱光潜. 文艺心理学 [M]. 合肥：安徽教育出版社,2006:137.

84　朱光潜. 文艺心理学 [M]. 合肥：安徽教育出版社,2006:38.

85　朱光潜. 西方美学史下 [M]. 北京：中华书局,2014:650.

86　朱光潜. 西方美学史下 [M]. 北京：中华书局,2014:653.

的形体里活动，我也就感觉到自己在它里面的自由、轻松和自豪。这就是审美的摹仿，而这种摹仿同时也就是审美的移情作用。[87]

之后谷鲁斯也承认了自己对于"内模仿"理解的单一化，同时肯定了单凭静观的"知觉"也可以获得较高的审美欣赏力，因此不论是"移情"还是"内模仿"，都是主客体的一种深入交流、融合的状态，也就是中国传统文化中的"感兴"。书法中的"感兴"首先是艺术家创作时的感怀。"夫书肇于自然"即古代书法家的一种深层创作心理。作为创作主体，自然万物的影响都不同程度地体现在各大书法家的书写创作中。正如蔡邕所言："自然既立，阴阳生焉；阴阳既生，形势出矣。"或是虞世南所说的"禀阴阳而动静，体万物以成形"，都是"艺术家—自然—书法"间的情性通联，再如韩愈在其撰写的《送高闲上人序》一文里，不仅对张旭的草书做了极好的分析，而且揭示了书法作为一门艺术的根本规律：

> 往时张旭善草书，不治他技。喜怒窘穷，忧悲、愉佚、怨恨、思慕、酣醉、无聊、不平，有动于心，必于草书焉发之。观于物，见山水崖谷，鸟兽虫鱼，草木之花实，日月列星，风雨水火，雷霆霹雳，歌舞战斗，天地事物之变，可喜可愕，一寓于书。[88]

"动于心……观于物……寓于书"，这样的创作心理路线正是艺术家在对自然的"感兴"中承继的。这个过程，流露的是创作者的情感起伏。"张旭三杯草圣传，脱帽露顶王公前，挥毫落纸如云烟""露顶据胡床，长叫三五声。兴来洒素壁，挥笔如流星"等历史文献记载，都展现了张旭的创作热情。以草书《古诗四帖》（图4-10）为例，通篇点画丰富多变，笔势丰饶，连绵不绝。在这样激昂的点画、墨色、结字、章法变化中，呈现出极为强烈的书写节奏，这种节奏所带来的"运动感"，很容易将观者拉入作品的内部，所以"感兴"（移情）也就转移到了批评家身上，批评家将审美对象所传达的"美"作为"感"的媒介，成为自我体验的对象，在"行动"中去感受作品所带来的情思与触动，于是审美体验也就产生了。因此，观者面对一幅书法作品时，其中的点画、线条、墨色以及形体特征，都通过我们的"视觉"传达至内心，其中引发的一系列知觉变化，就是"内模仿"与"移情"的全面配合。姜夔曾言："余尝历观古之名书，无不点画振动，如见其挥运之时。"[89]这种"运动型"的体验，正是"内模仿"下艺术批评的发生，加上直觉、移情的相互配合，以及对于书法艺术的认知，其中获得的审美意象就

87　朱光潜.西方美学史下[M].北京：中华书局,2014:653.

88　韩愈.送高闲上人序[G]//华东师范大学古籍整理研究室.历代书法论文选.上海：上海书画出版社,2013:292.

89　姜夔.续书谱[G]//华东师范大学古籍整理研究室.历代书法论文选.上海：上海书画出版社,2013:394.

图 4-10　唐　张旭《古诗四帖》（局部）　29.5cm×603.7cm　辽宁省博物馆藏

是书法批评的内容了。因此，朱光潜的心理学书法批评是从美感经验出发，进而到达书法欣赏时心理活动与规律的分析。而审美过程中的"移情"与"内模仿"，在中国古代书论中其实都有所体现，中国古代书论中蕴藏着丰富的审美心理学思想，这些审美心理学思想虽然不系统却世代沿袭，虽然缺乏学理却具有规范性效应，它们像大面积的干柴聚集，遭遇了民国学者引入西方艺术理论的星星之火，迅速的燃烧地起来，形成了中国书法心理学的理论基础。

二、"心理的距离"与心理学书法批评方向

因为"美感"的传导，移情与模仿将观者全权拉入审美意象中，这是一个独立自足的世界，但因为每个人都有着自己的审美经验与艺术心理定势，"距离"成为审美批评必须经历的一个过程。就像德国心理学家闵斯特堡（Munsterberg）在他的《艺术教育原理》所写到的：

> 如果你想知道事物本身，只有一个方法，你必须把那件事物和其他一切事物分开，使你的意识完全为这一个单独的感觉所占住，不留丝毫余地让其他事物可以同时站在它的旁边。如果你能做到这步，结果是无可疑的：就事物说，那是完全孤立；就自我说，那是完全安息在该事物上面，这就是对于该事物完全心满意足，总之，就是美的欣赏。[90]

90　朱光潜 . 文艺心理学 [M]. 合肥 : 安徽教育出版社 ,2006:7.

　　"距离"的存在将"审美"这一过程最简化，没有冗杂的过程与外物的干预，直觉、移情与内模仿就会自觉地服务于艺术审美，这一观念的提出可以说切实地为心理学艺术批评找到了价值传达的方向。

　　"心理的距离"（psychical distance）由英国心理学家布洛（Bullough）提出，它可以应用于生活的方方面面，比如说海上的雾气、突然到来的雨天、临时被爽约的饭局等。这些生活中的存在，或许是一件糟糕的事情，但当我们摒弃最初的目的，去专注于眼前迷蒙的海雾、轻盈的雨水、满桌的美食时，就会获得别样的审美体验。这种没有设定方向的关注，就是"心理距离"带来的纯粹美的感受。对此，朱光潜指出了"距离"带来的两方面影响："就消极的方面说，它抛开实际的目的和需要；就积极的方面说，它着重形象的观赏。它把我和物的关系由实用的变为欣赏的。"[91] 艺术的欣赏与批评正是处于"距离"积极的一面，它的存在可以让观者"超脱"于实际"烟火"之外去审视物的美，打破实用经验的积累与约束。如宗白华所言："美感的养成在于能空，对物象造成距离，使自己不占不滞，物象得以孤立绝缘，自成境界。"[92]"境界"不仅存在于作品中，也存在于欣赏者的大脑里。因为现实经验越丰富、越日常，人们就会在不知不觉中将本来存在的"美"消解为生活的一部分，造成眼前无景色的局面。明乎此，观者的审美视野就会狭窄。就像人们每天生活在花园里，久而久之也就失去了对花的向往。再如人们看到一个画面，往往迅速联想于某现实生活，明确地知道这是什么，以至于缺少了那个赏心悦目，找寻美感的过程。朱光潜在《文艺心理学》开篇第一章还引用的叔本华的一段文字：

　　　　丢开寻常看待事物的方法……专过"纯粹自我"（pure subject）的生活，成为该事物的明镜，好象只有它在那里，并没有人在知觉它，好像他不把知觉者和所觉物分开，以至二者融为一体，全部意识和一个具体的图画（即意象——引者）怡相叠合；如果事物这样地和它本身以外的一切关系绝缘，而同时自我也和自己的意志绝缘——那么，所觉物便非某某物而是"意象"（idea）或亘古常存的形象，……而沉没在这所觉物之中的人也不复是某某人（因为他已把自己"失落"在这所觉物里面）而是一个无意志、无痛苦、无时间的纯粹的知识主宰（pure subject of knowledge）了。[93]

　　在朱光潜看来，审美者需要保持纯粹的自我以及意志的绝缘，对于美的观照物既要融合又

91　朱光潜 . 文艺心理学 [M]. 合肥：安徽教育出版社 ,2006:13.

92　宗白华 . 论文艺的空灵与充实 [J]. 文艺月刊 ,1943.

93　朱光潜 . 文艺心理学 [M]. 合肥：安徽教育出版社 ,2006 : 9.

要保持一个超脱的距离。当然，艺术家的"超脱"并非做到一个"不切身的"（纯客观的）地步，因为艺术的欣赏与批评离不开"情感"、如果没有情感的发生，那么观者也无法与艺术作品产生共鸣。但作为批评家，必然要切实地、客观地去关注审美对象。这里可以将观者进行再划分：旁观者和分享者，前者置身局外，后者则设身处地地浸润于艺术欣赏中，如此一来，就对"距离"提出了要求。艺术审美距离指的是"我和物在实用观点上的隔绝，如果就美感观点说，我和物几相叠合，距离再接近不过了"[94]。故而艺术审美需要观者对所欣赏的作品有一定了解，否则即便可以在美的形式里生发美感，但却无法更深层次地体验美。审美需要倚赖形式，但如果只剩"形式"，那么艺术欣赏就变成空中楼阁。所以，"心理的距离"一方面要求远离实际，另一方面又要求不能脱离现实经验。这两个看似"矛盾"的结论关键点就在于如何把握"距离"的远近，这里就回归到艺术的内容与形式问题。朱光潜在《文艺心理学》中对于二者孰是孰非，谁更加重要展开说明："根据'距离'的原则说，它们都各走极端，艺术不能专为形式，却也不能只是欲望的满足。艺术是'切身的'，表现情感的，所以不能完全和人生绝缘。偏重形式的艺术总不免和人生'距离'得太远，不能引起观赏者的兴趣。但是美感经验的特点在'无所为而为地观赏形象'。无论是创造或是欣赏，我们都不能同时在所表现的情感中过活，一定要站在客位把这种情感当作一幅图画去欣赏。"[95]艺术审美要跳出切身的利害后再确立审美距离，之后再进行一系列的价值判断，此时"矛盾"就失去了共识性，就像王国维赋诗云："悠然七尺外，独得我所观"[96]，观者要在距离之外，以"无我"的态度，进行审美的领悟，艺术批评也就顺势发生了。

审美"距离"之外，还有一个关乎时间和空间的距离问题不容忽视。"愈古愈远的东西愈易引起美感……，艺术是有时间性和空间性的。同是一个作品，在某一时代中因为'距离'太近，看起来是写实的，过一个时代因为'距离'较远，实际的牵绊被人遗忘了，所留的全是一幅图画，就变成富于浪漫色彩的作品。"[97]就像高品质的老酒，年代越久，越是醇香。同样的，在书法史中，我们毅然地将魏晋书法奉若神明，再向上追溯到甲骨文、金文、秦汉刻石，后代书法家更是被其中的质朴与趣味所吸引，好似有无尽的养分可以浸润今天的书法。但如果我们将时间切换回上古秦汉时期，此时的书法显然实用功能大于艺术功能，所谓的"艺术"形式无不充斥着偶然的成分。但到了今天，当初的"偶然"以及因为载体不同所衍生的"书法风貌"，皆成为后代书法各种风格的起点。在书法家眼中，文字内容并不是主要的，艺术风格才是其更

94　朱光潜. 文艺心理学 [M]. 合肥 : 安徽教育出版社 ,2006:15.

95　朱光潜. 文艺心理学 [M]. 合肥 : 安徽教育出版社 ,2006 : 19-20.

96　王国维. 观堂集林外二种 [M]. 石家庄 : 河北教育出版社 ,2003:747.

97　朱光潜. 文艺心理学 [M]. 合肥 : 安徽教育出版社 ,2006:23-24.

重要的价值。当观者的视野发生了变化，审美也就产生了，加上时代变迁对书风的改造，例如风化、残破等，古代书法的审美场域反而更加宽广，这正是"时空"距离所带来的"美"的心理的叠加。落脚到当代，我们就可以利用"距离"视野下的书法美的本体元素，来开展书法艺术批评。

关于书法的本体，笔者在前面两个范式中都有过讨论，但在心理学对书法批评的指导下，不管是史学视野下的书法本体还是形式美学范畴下的书法本体，都是心理科学书法批评范式的一部分。例如社会历史批评范式中的"艺术风格与时代精神"源于历代书法家在创作过程中的审美心理取向与变化，这可以为心理学书法批评范式提供一个历史的视野与完形的思维，形式美学批评范式则是"心理的距离"的最佳落脚点，但心理学对其他批评范式并非全然接受。例如形式美学批评范式强调视觉审美与直觉式判断，在朱光潜看来，这样的判断偏于直白，是一种机械的分析法，因为在形式美学批评中，如果艺术家在某种"形式"上尤其突出，也可以成为判断其作品艺术价值的因子之一。但心理学审美重视"意境"，讲求内心的整体观感，在艺术欣赏时要建立源于整体的"距离感"，那么此时书法艺术中的"部分"元素也就无法决定其艺术水平的高低。例如某书法家特别擅长墨色的发挥，或空间把握得极其精彩，但如果空间之外没有线条，或墨色之外没有空间，那这些"部分"都不能成为一件优秀书法作品的依据。同样的，我们如果因为某一处"败笔"，而否认了整幅作品，也是不可取的，因为"现代学者所采取的是有机观，着重事物的有机性或完整性，所研究的对象不是单纯的元素，而综合诸元素成为整体的关系。"[98] 对此，心理学书法批评的一个关键元素就是，一定要有艺术整体观和系统性。朱光潜即借鉴了完形派心理（Gestalt-psychology）的观念，这个学派"反对旧心理学的机械观和分析法，否认意识由单纯的感觉所组成，行为由单纯的反射动作所组成。"[99] 此观念运用到书法欣赏与批评时，观者也就不会落入某种艺术特征或单个字的审美里，而是从整体观出发，将各个部分要素统一联系起来。这和格式塔心理学家所强调的心物场、同型同构论、组织原则等概念有着高度的内在一致性。如美国当代美学家 R. 阿恩海姆在《艺术与视知觉》中所写的："眼睛在观赏一幅已经完成的作品时，总是把这一作品的完整的式样和其中各个部分之间的相互作用知觉为一个整体。"[100] 所以说，批评存在于艺术审美的"完形"与"整体"之中，因为"人的诸心理能力在任何时候都作为一个整体活动着，一切知觉中都包含着思维，一切推理中都包含着直觉，一切观测中都包含着创造。"[101] 这里就可以回归到上一节所论述的移情

98　朱光潜 . 文艺心理学 [M]. 合肥 : 安徽教育出版社 ,2006:150.

99　朱光潜 . 文艺心理学 [M]. 合肥 : 安徽教育出版社 ,2006:150.

100　[美] 鲁道夫·阿恩海姆 . 艺术与视知觉 [M]. 滕守尧，朱疆源译 . 成都：四川人民出版社 ,1998：594.

101　[美] 鲁道夫·阿恩海姆 . 艺术与视知觉 [M]. 滕守尧，朱疆源译 . 成都：四川人民出版社 ,1998:5.

图 4-11　明　王铎　《雒州香山作》
247.0cm×53.5cm　日本村上三岛旧藏

理论，书法的艺术元素在进入人们视野时，会在直觉的心理活动中产生一种活跃重叠的关系，"不是分别领悟它的各种信息，而是在我们心里面产生一种活跃的关系"，以完形的结构来作用于我们的整个心理。这就是将审美心理作为一个整体，特别是把审美知觉作为整体来加以分析研究，从而掌握它的整体特征。阿恩海姆认为，不仅知觉经验是一种格式塔，整个心理现象也是格式塔，在审美距离与"完形"的共同作用下，才能发挥书法批评的整个心理机能。以王铎的草书立轴为例（图 4-11），我们知道，王铎的书法向来展现雄强之风，强调用笔的篆籀气。在这幅草书作品里，我们虽然可以看到他保证了线条的中锋形态，但这些线的"扭动"幅度却极其强烈，很多人会认为这样的线条太"扭捏"，不厚重。再来仔细体味墨色，会发现王铎这幅作品是"淌"着墨写的，甚至还有很多墨已经"流"了出来，恣肆地荡漾在画面上。这样的墨法，很显然是不合"常理"的。如果我们仅仅从常规的、格式化的字法与章法的把握中否定这种偶然的视觉呈现，这种写法自然有悖于传统书论中对于"墨色"的认识。但是，艺术作品本身就是一个整体，如果弃之"全局"而被"部分"所牵制，那么这样的艺术审美就是不完整的。因为"距离感"恰是艺术取得创造性突破的可能之域，正是在它完成之后，"完形性"才获得新的跨越。

朱光潜在《文艺心理学》一书中还引述了清代书法家康有为在其著作《广艺舟双楫》中对南北朝碑刻（图 4-12）所总结的"十美"：

一曰魄力雄强；二曰气象浑穆；三曰笔法跳跃；四曰点画峻厚；五曰意态奇逸；六曰精神飞动；七曰兴趣酣足；八曰骨法洞达；九曰结构天成；十曰血肉丰美。[102]

102　康有为.广艺舟双楫 [G]// 华东师范大学古籍整理研究室.历代书法论文选.上海：上海书画出版社,2013:826.

图 4-12 《爨龙颜碑》（南朝）、《瘗鹤铭》（南朝）、《张猛龙碑》（北朝）、《郑文公碑》（北朝）

这"十美"中虽然也有对点画结构的肯定，但整体侧重于对作品气象的把握，"魄力、浑穆、跳跃、奇逸、酣足、洞达……"皆是艺术欣赏过程中的审美感受，这个感受是对通篇作品的感触，也是观者在移情作用下对于书法生命性的物化。图示中的南北朝碑刻，尽管没有唐楷结体的均衡美，但是，它们各有各的笔墨趣味与生命姿态。《爨龙颜碑》笔势险劲，线条遒健；《瘗鹤铭》点画浑圆，字势丰富；《张猛龙碑》点画紧结，冷峻恣肆；《郑文公碑》气势开张，得篆隶之势。因此，在面对这些作品时，批评家要"把墨涂的痕迹看作是有生气有性格的东西。这种生气和性格原来存在观赏者的心里，在移情作用中他不知不觉地是把字在心中所引起的意象移到字的本身上面去。"[103] 所以尽管清末时还未曾有心理学的讨论，但康有为的审美思维已经初具心理学的批评结构。批评家通过内心的情感触动，以整体观感的形式进入书法艺术深处。它有些类似于古人"品"的评判模式，但割舍了伦理、道德等外在价值的依附，充分调动了书法作品中传达出来的生命情性与艺术价值。朱光潜对"移情"与"内模仿"的分析，接洽了艺术批评与"心理的距离"的关系，驱使书法艺术欣赏内在机制的快速完善，初步探索了以科学作为基础的心理科学书法批评范式的发展方向。

103 朱光潜 . 文艺心理学 [M]. 上海 : 华东师范大学出版社 ,2015:40.

第三节　心理科学批评范式的方法与路线

艺术创作与艺术批评中所贯穿的情感体验是区别于科学活动的一个显著特点，前者是艺术家创作过程中源于现实与艺术美的创造，后者是批评家在面对审美对象时所引起的各种复杂的情绪和心理活动。而传统艺术创作理论中对于"意象"和"意境"的探讨，成为书法创作和书法批评中"审美心理"的依托，也是心理科学书法批评范式的重要理论基础。

"意象"是中国古典美学中的术语。"意象"的正式运用，首见于古代文学创作中，南朝文论家刘勰在《文心雕龙》神思篇中写道："独照之匠，窥意象而运斤：此盖驭文之首术，谋篇之大端。"通前后文意，可知"意象"指的是文学家在调整好极佳的创作状态后，利用自己丰富的才识，将大脑中的精神世界以及胸中之"意"与作品之"象"结合，在文思酝酿中完成"神与物"的通联后的美的表达，物我合一。事实上，早在《周易·系辞上》中就有"书不尽言，言不尽意，圣人立象以尽意"的说法。意思是通过"象"传导了比语言更精妙，且难以阐释的"意味"。王弼也曾说："夫象者，出意者也；言者，名象者出，尽意莫若象，尽象莫若言。""意""言""象"三者的关系思辨，表明了作者的情感与客观事物以及艺术形象的关系，言明"意"由"象"生。随着意象学说的发展，以"象"达"意"也成为书法意象说的哲学本源。作为一门抽象艺术、视觉艺术，书法在"汉字"（象）之外朝着"意""境"不断地推进，书法家的审美心理活动也随之发生变化，他们将自然万物中关于"美"的景象抽离出来，"真力弥满，万象在旁，掉臂游行，超脱自在……用飞舞的草情篆意谱出宇宙万形里的音乐和诗境。"[104] 表达着书法家心中的艺术天趣，跳跃的点画、舞动的线条、丰富的墨色，都在开合、虚实、黑白、心物合一中完成了"意"的统一。其中的空灵、节奏，以及美的享受等，都是赋予观者的最好礼物。所以，当回归到书法批评的视角，只有理解书法家创作时的心理变化与对"意"的认识，才能真正建构"心理学"书法批评的主体架构。

一、书法"意象说"与"意识"的主体化

书法的意象源于自然之象，它在经过艺术家内心的构思之后，创造性地完成艺术想象的升华。如宋代书法家朱长文所言："触物以感之，则通达无方矣。"以汉字为载体的书法艺术，初始经历了从象形向抽象的蜕变。此后，书法家又在"观于物"而"寓于书"创作牵引下"备万物之情状"，以自我的审美态度探寻着"汉字"的造型美，将自然事物中的美感通过"联想、取舍、提炼、概括、抽象，使之成为系统的有机的有意识的线的组合，象形的创造飞跃到意象

104　宗白华.中国艺术意境之诞生 [G]// 宗白华.艺境.北京：商务印书馆,2013:194.

的创造"[105]，融入美的元素而成为一门抽象艺术。而后书法家则悠游于点画、线条、结体、空间等纯粹的书法形式里，自由地表露个人的心性与风格追求，最终的书法作品也就是书法家审美意象与思想的呈现。如王国维所言："艺术之美所以优于自然之美者，全存于使人易忘物我之关系也。"[106] 所以，书法的意象源于自然，但却是一个改造自然，融合情感，物我合一，成为独特的、抽象的审美意象的过程，就像近代学者李泽厚在《略论书法》一文中将书法界定"有意味的形式"的艺术一般，他说：

> 书法及其他作为艺术作品的"抽象"却蕴含其全部意义、内容于其自身。就在那线条、旋律、形体、痕迹中，包含着非语言非概念非思辨非符号所能传达、说明、替代、穷尽的某种情感的、观念的、意识和无意识的意味。这"意味"经常是那样的朦胧而丰富，宽广而不确定……他们是真正美学意义上的"有意味的形式"。这"形式"不是由于指示某个确定的观念内容而有其意味，也不是由于模拟外在具体物象而有此意味。它的"意味"即在此形式自身的结构、力量、气概、势能和运动的痕迹或遗迹中。书法就正是这样一种非常典型的"有意味的形式"的艺术。[107]

李泽厚直接套用了英国美学家克莱夫·贝尔的理论，对书法的性质作出了判断。尽管贝尔的研究侧重于"形式"，但当"形式"被赋予"意味"时，批评家则需要融入情感的阐释，去深入感受书法家在创作时的心理变化，发掘其中的意象表达与情感再现。张旭在《送高闲上人草书序》中谈到自己写字过程时，将"忧悲""愉佚""怨恨""思慕""酣醉""无聊""不平"的情感转化到草书的书写中。那么，这样的书写必然是超越了一般意义上的抽象表现，这是一种情性的流露，是"唯观神采，不见字形"艺术表达。此时，"意"变成了书法的本体，书法的"意味"与"意象"相合。所以，书法尽管以"汉字"为载体，但又超越汉字，从精神世界探索其美的本质。正如南朝谢赫《画品录》所言："若拘以体物，则未见精粹；若取之象外，方厌膏腴，可谓微妙也。"同理，批评家在面对一幅书法作品时，不应拘束于"象"的形式，而是要"取之象外"，深入其"意"，要"有意识""有目的""有选择的"去仔细品味书法作品蕴藏的情感与美感。观者在欣赏书法的过程中，又会获得与创作者不一样的"意象"。"意象"是流动的，它具有"某种宽泛性、某种不确定性、某种无限性"[108]，它的存在既是艺术创作中的

105　沈一草．线的意象艺术 [J]．书法研究,1988（1）:25.

106　王国维．人间词话 [M]．合肥：安徽文艺出版社,2015:211.

107　李泽厚，马群林选编．李泽厚散文集 [M]．北京：世界图书出版公司,2018:117.

108　张保宁．文学研究方法论读本 [M]．西安：陕西师范大学出版社,2017:420.

一部分，这也是心理学书法批评中极为重要的一环。清代刘熙载《艺概》云："圣人作《易》，立象以尽意。意，先天，书之本也；象，后天，书之用也。"[109] 所谓立象以尽意，即以客观之象表达主体之意，后者的"意"才是书法的根本。他在结尾时又说："学书者有二观：曰观物，曰观我。观物以类情，观我以通德。如是则书之前后莫非书也，而书之时可知矣"。[110] 观"物"，即书法作品以及其背后的自然万象。"我"则是作品所传导出来的主体精神，也就是黄庭坚论书时提到的"蓄书者能以韵观之，当得仿佛"。此外，书法批评家不仅要感受作品中所传达的自然情性，同时也要充分认识自己在审美过程中的情感活动。因为"意"与"象"的统一赋予了一幅作品完整的意象美与意境美。创作者在"意识"与"潜意识"的循环往复中，生成了艺术的风格与意味的表达，心理学书法批评的落脚点即由"意象"到"意识"。当然，"意识"不仅是批评家审美进程中的一环，同样也应落脚在书法家的艺术创作中。所以，我们首先要明确书法家创作时的"意"是什么。书法的"意"来自"形"，"形"是书法点画、结体、章法等本体形式的表达。"意"则是书法家个人气质的反射，涵盖了审美、气韵、意趣，它不会被"形"所拘，是多元、多变的。形与意相互依存，相互生发，这是书法家和非书法家的区别所在，也是古代书法家创作心理的呈现。因此古代书法家也是循着"言不尽意""得意忘象"等观点来考察书法的美。

"得意忘象"之意，它意味着书法家在创作之时达到了"散也"的书写状态，这是艺术家在拥有极高的创作水平后的一种心性表达，它要求书法家的"意识"与"潜意识"同时作用于书法的创作，是"唯观神采，不见字形"的纯艺术抒发。此类作品被李嗣真称为"逸品"，被张怀瓘冠以"神品"。就像蔡邕《笔论》开篇言："欲书先散怀抱，任情恣性，然后书之。"书法家在调整好个人创作状态后，随着个人情性的流露，或意气激昂，或怡然自得，或悲愤交加……，展现着出不同的笔墨"意趣"。如王羲之云："顷得书，意转深，点画之间皆有意，自有言所不尽。得其妙者，事事皆然。"其中多处论"意"，皆指书法作品所呈现的自由意态。王僧虔的"心忘于笔，手忘于书，心手达情，书不忘想"以及"书之妙道，神采为上，形质次之"，其中的"两忘"与"次之"，都是书法创作的一种高级精神形态与意趣阐释。苏轼的"我书意造本无法，点画信手烦推求。"(《梅花诗帖》)。其中的"意造"同样是超越"点画信手"的一种"无意于佳"的自由状态，这是情性之下对"意"的追求。严格地说，在古代书论中，"意"就已经成为书法审美中的一个重要命题。作为批评家，在欣赏书法作品时，要做到的应该是"思与神会，同乎自然"(唐太宗)，全身心的感悟"意"的存在，这也是批评家的一种形

109 刘熙载．艺概 [G]// 华东师范大学古籍整理研究室．历代书法论文选．上海：上海书画出版社，2013:681.

110 刘熙载．艺概 [G]// 华东师范大学古籍整理研究室．历代书法论文选．上海：上海书画出版社，2013:716.

而上的体悟。除此之外，"形质次之"的"形"同样不可忽视，也就是书法家创作意识中的经验之意。

经验之意也就是"意在笔先"之意，生发于书法家创作的酝酿阶段。书法家在创作之前以"经营"的态度将个人的审美体验与"形象"结合，在凝神构思后转化为可见的艺术形式，是主体能动性的表现。此"意"充满了经验主义与理性思考。关于意的经验性，从王羲之《题卫夫人笔阵图后》中可以获得启示。他说："夫欲书者，先干研磨，凝神静思，预想字形大小、偃仰、平直、振动，令筋脉相连，意在笔先，然后作字。""凝神""静思""预想"，都是基于主观创作者的经验，赋予了作者对表现对象（书法的形式与内容）的预设与掌控，也就是构思阶段。"因为中国文字的结构复杂，每个字的特定含义，以及书写的技法、技巧等，都要求书写者在书写时必须高度集中注意力，进入一种充分自觉的意识状态。"[111]后代书画家引申的"胸有丘壑""胸有成竹"等无不出此意，将"意识"作用于书写。但颜真卿在《述张长史笔法十二意》中写道：（张旭）曰："巧谓布置，子知之乎？"（颜真卿）曰："岂不谓欲书先预想字形布置，令其平稳，或意外生体，令有异势，是之谓巧乎？"我们尤其要体会颜氏后半句，"意外生体，令有异势"，这正是隐藏在"意在笔先"背后的精髓和深层含义——意外之意。"意外生体"者，或许就是意料之外，非刻意设想所能也。特别值得注意的是，对这样的回答，张旭给出的答复是"然"。由此可以肯定，"意外生体，令有异势"也属于"意在笔先"的范畴。米芾称："心既贮之，随意落笔，皆得自然，备其古雅。"所谓"心既贮之"，日积月累而成，是谓"贮"，是主观创作者的经验性。然后"随意落笔"，才能"皆得自然"，是创作者"潜意识"的流露，也就是内心深处的创作意态与情感表现。如米芾的书法（图4-13）其字法、笔法都充分展示了他"集古字"的天赋，他对于"意"的体会是极其丰富的，践行了"意在笔先"的旨规。然而他的作品中无处不在的天趣、自在之味，又将"意外之意"完全呈现出来，符合其"米颠"的形象。他自称"刷字"，强调"八面出锋"，认为"学书贵弄翰，迅速天真，出于意外"。所以，在"经验之意"以外的"意外生体"亦是书法创作的一种途径，它源自艺术创作中"潜意识"的作用力。因为书法创作不是一种机械的行为，书法家可以通过抽象点画、结体、自由的空间来阐释内心的情感，但"这种感情又不像文学作品所表达的情感（如与某些具体事物、情境相连的爱、恨、愤怒、悲哀等等）那么明确具体"[112]，加上每个人创作的风貌、表达不同，所以书法作品中流露出的模糊的"情感"，正是源于书法家创作过程中潜意识的自发性。正因如此，"只有当书写时注意力的高度集中转化为一种忘怀一切的自然而然的活动时，书写者的潜意识才能充分敞开、呈现，并打破技法规程的束缚，写出既有丰富、

111 刘纲纪 . 书法心理学 [J]. 西北美术 , 2015（3）:54.

112 刘纲纪 . 书法心理学 [J]. 西北美术 , 2015（3）:54.

图 4-13　宋　米芾　《值雨帖》　25.6cm×38.6cm　台北故宫博物院藏

真挚、新颖、深刻的情感意味而又天然符合技法、技巧要求的字来。"[113] 就像孙过庭所言："若运用尽于精熟，规矩谙于胸襟，自然容于徘徊，意先笔后，潇洒流落，翰逸神飞。"书法家在笔法、字法精熟，书写技巧谙于胸襟时，创作的"意"就可以达到"经验之意"与"得意忘象"的融合，这是"意识"与"潜意识"的合一。也就是说，书法家们只有在对点画、笔法、结字、空间、章法等书法基本内容熟稔于心的情况下，才能依托于个人审美经验获得意外之意，此时的"意"即处于无意识状态又在意识之中，是合理的。然而后来部分学书者却渐渐淡化、泯灭了意的内涵，或死守规矩，或糊涂乱抹，将"随意"进行到底，这些都偏离了"意"的真正价值。真正的"意"源自"意象"，但又超越意象，是"意象"中的形而上学。

所以，作为批评家，要有自觉的、明确的审美判断意识，去分析书法家的"意"源自何处，又是如何生发和表现的，由此才能理解一幅书法作品的"意象"，而"意"的深层次发展便是"意境"。当然，有意象未必一定有意境，意象呈现的是作品中艺术家与自然的结合，而意境才是意向的升华。批评家要充分发挥审美意识主体化的作用，从艺术本体出发，去感受源于作品的意境美，进而判断作品水平的高低。

二、书法"意境说"与主体批评路线

相比于上文的"意象说"，"意境说"是书法家创作心理的更深层次追求，它深植于中国人的宇宙意识，展现的是传统文化中的精神价值与生命意味。对于书法批评而言，"意境"是

113　刘纲纪 . 书法心理学 [J]. 西北美术，2015（3）:54.

"美"的表现，同时又是更难以描摹与聚焦的精神领域，它与西方的典型论迥异，但即便是在"科学主义"盛行的民国初期，人们也醉心于"意境"的探索。宗白华在1943发表的《论文艺的空灵与充实》一文中写道，"哲学求真，道德或宗教求善，介乎二者之间表达我们情绪中的深境和实现人格的谐和的是'美'"[114]。对于艺术创作与欣赏而言，情感的投入与意境的产生是美的存在的必要条件，所以笔者在第三章"形式美学批评范式"的论述中，同样提到了形式之外的"情感"元素，"喜怒哀乐，亦人心中之一境界。故能写真景物，真感情者，谓之有境界。否则谓之无境界"[115]。如此来看，情深之处便是"意境"的开始。一幅好的作品，不论是传统的延续，还是个性、风格的抒发，都离不开"情""意""境"的烘托。署名白居易的《文苑诗格》记载道："或先境而入意，或入意而后境。"说明了"意"与"境"并无先后之分，"意境"的存在，为艺术增添光彩，也成为艺术作品的灵魂所在。宗白华在谈意境的发生过程时说道："艺术家经过'写实'、'传神'、到'妙悟'境内，由于妙悟，他们'透过鸿濛之理，堪留百代之奇'。"[116]"意境"就是在艺术美的创造性过程中发生的。了解了艺术的创作过程，回归到书法批评时，同样也要深入其境，要"以韵观之，当得仿佛"，在"美感"的体验中去感知、联想、想象、品味作品传达出的意境，这就是批评主体的审美情感层次导向了。事实上，审美主体本就充满了丰富的、复杂的情绪和情感表现，喜悦、愤怒、哀怨……都是批评家在面对一件作品时所获得的心灵触动。而"意境"的存在与否，将是界定一件作品艺术水平高低的重要标准。

宗白华在《中西画法所表现的空间意识》（1935年）中对书法的性质做了一个综合性陈述，将书法界定为"最高意境与情操的民族艺术"，他说：

> 中国书法本是一种类似于音乐或舞蹈的节奏艺术。它具有形线之美，有情感与人格的表现。它不是摹绘实物，却又不完全抽象，如西洋字母而保有暗示实物和生命的姿式。中国音乐衰落，而书法却代替了它成为一种表达最高意境与情操的民族艺术。[117]

之所以有此结论，是因为中国传统艺术本就是"形式美"与"意境美"的结合体，诗词、绘画、音乐，无不以"心灵"映射万象，"超以象外，得其环中，是中国艺术的一切造境。"[118]艺术家在情景交融、虚实相生、心物合一中进入"意境"的追索。盛唐时期，王昌龄在论诗中明确提出了"意境"对于诗词水平高低的决定性作用。到了宋代，我们耳熟能详的"尚意"书

114　宗白华. 论文艺的空灵与充实 [G]// 宗白华. 艺境. 北京：商务印书馆，2013:212.

115　王国维. 人间词话 [M]. 合肥：安徽文艺出版社，2015:4.

116　宗白华. 中国艺术意境之诞生 [G]// 宗白华. 艺境. 北京：商务印书馆，2013:191.

117　宗白华. 中西画法所表现得空间意识 [G]// 宗白华. 艺境. 北京：商务印书馆，2013:127.

118　宗白华. 中国艺术意境之诞生 [G]// 宗白华. 艺境. 北京：商务印书馆，2013:195.

风，可以说是书法"意境"追求的全面开展期。苏轼主张的"境与意会"（《东坡志林》），严羽的"羚羊挂角，无迹可求……如空中之音，相中之色，水中之月，镜中之像，言有尽而意无穷"，黄庭坚论书提到的"笔墨各系其人工拙，要须韵胜耳"、沈括的"妙境"说，均表达了对艺术"韵外之致"的意境追求。书法艺术独特的节奏美、形线美，无不蕴含着情感与人格的内在表现。书法艺术的空灵、色彩、情性、节奏，展现着"镜中花，水中月，羚羊挂角"这般无穷尽的意境，就像邓以蛰将书法总结为"形式与意境"，足见"意境"对于书法艺术的重量，这些都是人们对于艺术美的追求，而"一切美的光是来自心灵的源泉。"[119] 所以，艺术"意境"的源头是"心"与"物"、"情"与"景"、"虚"与"实"、"空灵"与"充实"的统一，这也是书法艺术内在的"时—空"属性。宗白华在《中国艺术意境之诞生》一文中还提到了艺术与道的关系，他说："道尤表象于'艺'。灿烂的'艺'赋予'道'以形象和生命，'道'给予'艺'以深度和灵魂。"[120] 之所以将"道"与"艺"合，是因为"道"代表了"一"，也就是"万物"，"一"又可归于"无"，它是生生不息的存在。老子称"道生一"，庄子称"道通为一"，反映到艺术中时：道首先呈现为一、整体性的存在。只有当它是一个整体时，主体才能够接受它。"道"与"艺"的统一，表现为"空中点染，传虚成实"，以"实"含"虚"。"实"，指由线、点、光、色、形体、声音或文字组成的有机谐和的艺术形式，宗白华称之为"秩序的网幕"。他说："艺术意境之表现于作品，就是要透过秩序的网幕，使鸿蒙之理闪闪发光。这秩序的网幕是由各个艺术家的意匠组织线、点、光、色、形体、声音或文字成为有机谐和的艺术形式，以表出意境。"[121] 由此可知，书法艺术正是在这"秩序的网幕"中传达着中国艺术中独有的时空架构与生命意味，它在美的形式的组织、空间构形、虚实相生等审美原则下，在舒展的节奏韵律及力线的律动中构成其独特的空间感及表现形式。"一点一画，意态纵横"，点画、墨色、结体、章法等无不是书法艺术的空间构形。当观者面对一件书法作品时，书法自身生成的空间意识首先为观者带来整体观感，也就是朱光潜所吸纳的完形心理学的审美视野。"道"所代表的是一个整体，书法作品不论是满密的章法，还是留有大片空白，都是"一"的存在，都散发着它独特的意境美。就像刘禹锡所说的"境生于象外"一般，"意境"突破了有限的"象"，但保留了物象的本体，它"超越具体的、有限的物象、事件、场景，进入无限的时间和空间，将意与象、无和有、虚与实统一了起来，从而对整个人生、历史、宇宙获得一种哲理性的感受和领悟"[122]。作为一名批评家，同样要有此领悟，因为意境作为艺术美的创造，贯穿艺术的全过程，

119　宗白华 . 中国艺术意境之诞生 [G]// 宗白华 . 艺境 . 北京：商务印书馆，2013:183.

120　宗白华 . 中国艺术意境之诞生 [G]// 宗白华 . 艺境 . 北京：商务印书馆，2013:193.

121　宗白华 . 中国艺术意境之诞生 [G]// 宗白华 . 艺境 . 北京：商务印书馆，2013:191.

122　叶朗 . 说意境 [G]. 张保宁主编 . 文学研究方法论读本 . 西安：陕西师范大学出版社，2017:421.

艺术家、艺术作品、批评家三者的同时"就位"才意味艺术活动的结束，这三者不是相互分离的状态，而是紧密相连，"意境"成为连接三者的纽带。

对于如何"造境"，刘熙载《艺概》云："书体均齐者犹易，惟大小疏密，短长肥瘦，倏忽万变，而能潜气内转，乃称神境耳。"[123] "神境"一词虽然有些许玄妙之意，但它的诞生依然是源于书法形式的变幻。书法家在创作过程中，通过个人对于书法点画、结体、章法的理解，再融合"气"的内转，"气"指的是书法家创作的心境，如周星莲《临池管见》言："古人作书，于联络处见章法，于洒落处见意境。"[124] 为何"洒落"处见意境？笔者以为，这正是创作者的个人修养与艺术趣味的综合体现，艺术家在多年的艺术创作经验下，对于书法的技法早已了然于心，在创作时也可以随着自己的心境自由的书写，在这样的创作状态下，"无意于佳乃佳"的表达也就很容易实现了，是"心"的书写、"意"的表达，也是"天才"与"境界"最契合的时刻。王国维言："境非独谓景物也，喜怒哀乐，亦人生中之一境界。否则，谓之无境界。"[125] 他们都指出意境与"心"相连，宗白华则直指意境的心理本质定位。他认为，意境是"画家诗人'游心之所在'，就是他独辟的灵境"[126]。而艺术境界所带来的美与境，皆源自"心灵的源泉"，梁启超所提出的"心造境"也是此意。通过作品的"意境"，创作者与批评者得以在"超脱的胸襟里体味到宇宙的深境"[127]。写到这里，不得不提的还有王国维论意境时提到的境界"大小"问题，他说，"境界有大小，不以是而分优劣"[128]，这是王国维在《人间词话》中对于诗词境界的界定，但他并未将此作为对象优劣的判断手段。换作书法艺术，笔者以为同样也有大小境之分。尽管王国维说大、小境不分优劣，但是一幅成熟的书法作品所带来的视觉观感、心灵冲击是不同的，它与作者"精神境界的大小，密切相连。作者精神境界的大小，和作者人生的修养、学力，密切相连"（叶嘉莹），不同的书法家在个人修养有差别的情况下，作品所传达的精神、意趣、境界、意境必然是有高下的，而这正是书法批评家需要审视的着力点。因为批评家的参与，艺术作品的"意境"空间会被强化，这也是中国艺术独特的审美意蕴所在。

中国传统美学理论中所处处流露出的对"境"的追求塑造了批评家的"移情"体验，这也是上文反复论述的。批评家在批评一件作品时要身临其境，在作品的意境中获得客观的艺术批评，这个过程是一种全然以批评家为中心的"主体批评路线"。朱光潜曾明确指出，中国美学

123　刘熙载.艺概 [G]// 华东师范大学古籍整理研究室.历代书法论文选.上海：上海书画出版社，2013:693.

124　周星莲.临池管见 [G]// 华东师范大学古籍整理研究室.历代书法论文选.上海：上海书画出版社，2013:726.

125　王国维.人间词话 [M].合肥：安徽文艺出版社，2015:4.

126　宗白华.美学散步 [M].上海：上海人民出版社，1981:59.

127　宗白华.艺境 [M].北京：商务印书馆，2013:198.

128　王国维.人间词话 [M].合肥：安徽文艺出版社，2015:5.

的"境界"概念，就是克罗齐所说的"直觉"[129]，这种情感的直达为批评家带来了艺术"美感"的欣赏：

> 情感与意象卒然相遇而契合无间，这种遇合就是直觉，就是表现，也就是艺术。创造如此，欣赏也是如此。所以"表现"变成情感与意象之间的关系。在心中直觉到一个完整的意象恰能蕴含一种情感时，情感便已表现于意象。[130]

朱光潜这番表述了无痕迹地将西方的表现论美学和中国传统的意境论融合，一个完整的"意象"，在情感的契合中，构成了一个艺术世界，也就是中国传统美学的核心概念"意境"，而"意境是一个不受时代和地域限制的艺术因素"。对于艺术批评而言，首先要破除几个影响"美感"的阻碍，才能开启主体书法批评的路径。

在《希腊女神的雕像和血色鲜丽的英国姑娘——美感与快感》一文中，朱光潜指出：第一步"先打倒享乐主义美学"，也就是说，不要将"美感"与"快感"混淆。那二者究竟如何区分？朱光潜首先否定了民国时期极为流行的将"耳、目"所听、所见视为高等器官，并为之美感的艺术结论，也否定了人们日常所总结的"美感有普遍性，快感没有普遍性"的说法。对于"美感"，朱光潜以"实用"作为分界线，他说：

> 美感与实用活动无关，而快感则起于实际要求的满足……美感的态度不带意志，所以不带占有欲。[131]

谈到这里，朱光潜还提到了弗洛伊德派在心理学研究上对于"性欲"的认识。性欲作为人类最原始最强烈的本能，在现代文明社会里，它受到道德、法律等种种社会的牵制，因此"性"被"压抑到'隐意识'里去成为'情意综'"。欲望被压抑之余，人们就发展了各自文艺需求。所以弗洛伊德认为文艺是性欲的表现，他的这种文艺观念实际是回归到了人类的"享乐主义"，被"压抑"后的释放不还是个人欲望的释放吗？如果人们再将"情感"付诸这种被欲望"驱动"下的创造，那这也就不是"美感"了。所以朱光潜强调，美感经验应该是基于"无所为而为"的心理，这也就是形式美学中一直强调的"审美无功利"，虽要饱含情感，但不可被情性所操控，不可仅仅倚赖自己的喜恶去随意地评判艺术作品，要"站在客位把这种情感当一幅意

129　朱光潜.诗论 [M].合肥：安徽教育出版社，1997:52.

130　朱光潜.诗论 [M].合肥：安徽教育出版社，1997:76.

131　朱光潜.谈美 [M].桂林：漓江出版社，2015:27-28.

象去观赏"，在全神贯注中忘却自我，这样才能发挥主体审美的批评价值。此外，朱光潜否定了"实验美学"中对于颜色、线形或是音调的"喜恶度"统计。朱光潜认为："独立的颜色和画中的颜色本来不可相提并论。在艺术上部分之和并不等于全体，而且最易引起快感的东西也不一定就美。"所以在书法作品欣赏时，如果看到明亮的色彩、夸张的线形处理与章法表现，虽然夺人眼球，但是否符合美的规律，还是需要客观对待的。当然，抛开实验美学的结论，书法线条所拥有的美，自古至今都是书法艺术的至高追求。汉字进入书法创作中一个基础性变化就是线条审美的独立性。线条概念的独立，标志着线条表意功能的生成。卫夫人在书法教学中以线条为单位，创造出"点若高山坠石""横若千里阵云""竖若万岁枯藤"等线条形象，这些形象都具有独立审美意义。唐代张怀瓘说："文则数言乃成其义，书则一字便见其心。"如果把这些线条独立审美的状态比作人类的繁衍，那么，这个独立性是从婴儿出生时剪断与母体的脐带开始的。婴儿在母腹内与母体同呼吸共命运，此时的母子关系类似于汉字初创演进期，既是一个共同体，又是两个不同的生命存在，直到分娩出一个活生生的婴儿，这个婴儿就是书法的线条。所以，书法与线条的关系是紧密无间的，书法家在创作时的情感意识也都通过线条进行了展现。如吕凤子所言："根据我的经验，凡属表示愉快感情的线条，无论其状是方、圆、粗、细，其迹是燥、涩、浓、淡，总是一往流利，不作顿挫，转折也是不露圭角的。凡属表示不愉快感情的线条，就一往停顿、呈现出一种艰涩状态，停顿过甚显示焦灼和忧郁感。"[132] 很显然，吕凤子所总结的"线的情感"是一种心理学的应用。虽然这种总结并不具有普遍性审美意义，但已然关注到艺术家创作中"情感"的变动对艺术形式的影响，这同样也是中国传统艺术家对于表情达意的热爱。

因此，书法批评家在面对一件作品时，应该以主观的审美精神去"发现"客观的艺术性，并通过客观的艺术性来发扬、充实和升华主观的艺术精神，也就是作品中内在的审美意境与生命意味。这一内容，早已蕴藏在古代书法理论中。今天我们做的不是生成一种新的理论范式，而是在时代进步的轨迹中，利用现有理论成果，将古代书论中优秀的学术理念进行再整合。王国维、朱光潜、宗白华等美学家即运用科学的治学方法，从审美心理学角度出发，深层次解析"意境"这一中国传统审美范畴，他们的实践无不说明碰撞下的中西美学是推进中国现代美学发展的重要途径。心理学作为书法批评范式的一种，也昭示着书法批评的现代化之路越来越开阔，批评家依然拥有"品"的思维，但强化了思维的结构与情感的释放点，这样的突破才是现代书法批评应该关注与延续的理论起点。

132　吕凤子 . 中国画法研究 [M]. 上海：上海人民美术出版社，1965.

本章小结

"心理—科学"书法批评范式作为一种复合型批评范式，它源自"美感"的发生，是观者在移情与内模仿，意识与潜意识的共同作用下产生的审美活动。就像亚里士多德所言："一面在看，一面在求知"。[133] 批评家的情感深植于艺术品，将个人的情性与美的认识契合为一，在"美感"的体验中去感知、想象、理解、品味作品所传达出的意象与意境，这是批评主体审美过程中多样、复杂的情感层次。而"意境"的存在与否，将是界定一件艺术作品水平高低的重要标准。与此同时，在民国多元文化的背景下，艺术科学的快速发展将"心理"与"科学"这两种原本截然不同的研究方法结合在一起，心理科学下的书法研究成就了一种新的审美规范。他们从科学的书法教育出发，将匀称、迅速、规范、准确、易识等实用性准则作为书法的主要内容，这是当时美育与知识教育中的一种理想主义表现，尽管其作用面是中小学生，但由于书法作为一门通识课，其审美取向具有强烈侵略性，这对于整个社会的书法审美取向起到了不可低估的影响力。然而，心理科学批评范式所倡导的"书法量表"的价值标准也存在明显不足，心理量表的引入与运用偏于机械是不可否认的事实，虽然能够科学批评书法，但却不能真正地从艺术本体出发，以至于带来了书法批评的走向偏移以及书法批评的误读，"工艺式""实用型"的审美绝不是书法艺术批评真正的发展方向。

可以说，书法在整个 20 世纪都在经历着科学（实用）与艺术的抗衡，而突出之处正是心理层面对于美的认知与感悟。对于书法批评而言，其本身必然有其存在的"客观规律性"，但又因为每个人背后不同的艺术心理定势出现不同的批评标准。"科学审美"虽然可以更大程度上满足书法批评的公正性，但对于个体而言，书法审美心理的发生过程是从娱目悦耳到愉心怡神到陶情移性，美感是由浅入深的，具有不同水平的多层次心理结构。[134] 所以，如何正确对待心理与科学的关系，是现代书法批评范式研究中亟待解决的问题。虽然此问题在民国时已经十分突出，但直至今日，也未很好地完成范式蜕变。学术上要想有超越，其前提自然是恢复。因此，如何在民国学者对于心理学书法批评范式的探索基础上，以科学态度诠释和分析民国书法批评范式，揭示历史发展的规律，继续有效发挥心理与科学对于书法的价值判断与指导，是当代学者的重要任务。

133　[希] 亚里士多德 . 亚里士多德的宇宙哲学 [M]. 唐译编译 . 长春 : 吉林出版集团有限责任公司，2013:206.

134　彭立勋 . 审美学现代建构论 [M]. 深圳 : 海天出版社，2014:45-46.

第五章　民国书法批评范式对比及其价值判断

"批评"与书法美学结合至今，由于缺乏完善的理论体系，所以并没有从根本上推进书法创作和书法研究的良性发展。广而化的书法批评导致了社会审美导向的偏误，甚至一定程度上阻碍了书法学的建设与进步。尤其是网络自由的今天，"批评"更是变得混乱且无序，且时常演化为无尽的指责与谩骂。正如贡布里希所言："由于一知半解而引起自命不凡，那就远远不如对艺术一无所知，误入歧途的危险确实存在。"[1] 如此随意性的"批评"显然已经脱离了书法艺术理论正常的发展轨迹。正如2015年的《中国艺术发展报告》所指出的，"当下书法批评存在'只说好话'的世故评论、不问青红皂白地'辣评''酷评'"[2]，"批评"的失控和无序显然已经不仅是艺术问题，而是一个需要引起重视的社会问题。

民国学者在书法批评学理化建设中进行了多方面探索，提出的"书艺批评学"设想，开启了"历史的""美学的"和"心理科学的"批评思考，打造了书法批评的新视角和新方法，成就了新的范式内容。民国学者的相关研究和探索，尽管在理论体系、方法体系和基本观点等方面不够系统、完整，也存在诸多不完善的地方。但是，在传统书法批评向现代书法批评的转型初期，民国学者书法批评的学理化研究不仅完成了书法"艺术"身份的确立和"学科"建设的初探，更是初步建构了独具价值的书法批评范式。他们在这场"批评"革命中所确立的新思维、新方法及对科学精神的倡导为后来的书法批评研究打下了重要基础，其积极意义不容小觑。重新认识民国学者初步建构的书法批评范式的理论价值和贡献，对当代书法批评理论体系建设和实践有着重要启示。

第一节　民国书法批评范式对比

笔者在第二、三、四章分别阐释了社会历史批评范式、形式美学批评范式以及心理科学批评范式，三种范式虽然都致力于对学理的探求，但在理论方法以及应用领域都有极大的差别。

一、不同范式的内容结构对比

按照范式的规范定义，其内容结构一般包括：主要观点、理论基础或框架、方法论体系以及范式的应用等四个部分。下面，笔者对三种范式的内容结构进行对比（参见表5-1）。

1　[英] 贡布里希，艺术的故事 [M]. 范景中译 . 南宁：广西美术出版社，2008:36.
2　中国文学艺术界联合会组织编 . 中国艺术发展报告 [M]. 北京：中国文联出版社，2015:337.

表5-1：民国书评范式对比

范式类型	学者代表	主要观点	理论基础或理论探索	方法论探索	应用领域
社会历史批评范式	王芑伯 张宗祥 孙以悌 诸宗元 沙孟海 蒋彝 祝嘉 刘季洪 麦华三 沈子善 吕成	（1）分类式书法理论研究，从书法家的学书经历、书法的时代精神，艺术风格等多个方面审视书法的历史价值，进而充分认识传统书论的缺失、误区，衔接中国书法发展传承中的理论精神的书法批评认识。（沙孟海） （2）中国古代书论"非书史"，现代书法应该立足于传统书史，"或详考证，或加品评，稍得己见"，将书法的"史料"与其"个人史观"的紧密结合，以此找寻现代书法批评的审美理路。（祝嘉） （3）书法史研究要置于广阔的"文化史观"与历史流脉下，通过实证的方式客观的认识书法史料。还要从书体、用笔、结构、章法等书法本体的探索中把握书法家风格与"时代性"精神。（胡小石） （4）艺术是时代的产品，无论是为艺术而艺术，或是为生活的艺术，如果离开时代，或是没有价值的。（陈康）	（1）借用社会学、新史学、传统史学的相关理论，全面"论证"书法的历史资源，审视传统书法品评"通史"的成果却又以及不足； （2）书法研究和书法批评重视古代书法文献的史学内在逻辑，打破了"非考据不足以言学术"的文化环境； （3）主张"书论""书史""书评"应该借鉴西方社会历史批评方法论进行研究，倡导分章概要式写作体例； （4）主张社会学与史学相结合的理论模式，以史学的视野发展，推进了"书学史"与"书法学"的发展，以社会学方法论分析书法现象的社会属性及意义； （5）初步构建了现代书法批评研究的分类体系、包括书法"通史"，也包括笔法、墨法、结体、章法等"专论"，同时还有关于书法家个案的讨论，全面分析艺术本体的分析； （6）辩证分析碑学和帖学，以"通史"视角研究书法发展和塑造书法批评理念。	（1）构建了"书法通史""书法断代史""书法专门史""书法风格研究"等专题书法个案研究，确立了一种历史视野的批评结构； （2）倡导多学科合作，重视书法学的意义，重视社会历史文献史料研究，提出问题和研究假设，开展实证研究，明确了书法批评与考据研究之别； （3）强调史学的意义，重视书法文献史料研究，提出问题和研究假设，开展实证研究，明确了书法批评与考据研究之别； （4）借鉴社会历史研究方法，全面分析了古代书法家的创作意识与书学理念； （5）重视书法史料、书法家个案、书法文化、艺术、书法时代性及其发展和传承等问题，拓宽了书法批评的研究范围。	（1）书法分类研究和书法批评； （2）书法史和书法理论研究； （3）书法实证和史料研究； （4）书法风格、书法史研究、文化史研究； （5）书法家个人发展及作品时代性批评； （6）书法教学。

范式类型	学者代表	主要观点	理论基础或理论探索	方法论探索	应用领域
形式美学批评范式	梁启超 王国维 宗白华 蔡元培 邓以蛰 张荫麟 林语堂 梁启超 蒋彝 鲁迅	（1）"一切之美皆形式之美也"，将书法立于"第二形式"（古雅）位置。（王国维） （2）美有普遍和超脱的特性，普遍性即美能够产生快感，而超脱性则是指美的快感，超越现实利害。（蔡元培） （3）提出"纯形说"与"意境说"，强调艺术超自然的理想性与纯粹的形式美，发展了"形式""美之成分"的审美视角。（邓以蛰） （4）将中国人的宇宙观、文化理想的思维模式与西方哲学的"时空架构"相联系，提出了哲学形式批评理论模式。（宗白华） （5）提出"书艺批评学"建设理念，认为书法是"直达的艺术"，即视觉艺术和空间艺术，书法批评需要结构与情感的统一。（张荫麟） （6）认为书法是美术中的最高形态，书法的"四美"包括："线的美，光的美，力的美，表现个性的美"，书法不应片面强调内容而应该强调形式，尤其要突出艺术审美中"形式"的价值。（梁启超） （7）点画的轻重缓急，骨肉筋血都是书法韵律及生命力的体现。（蒋彝）	（1）受康德、黑格尔、叔本华、维科等西方美学思想影响较大，尤其是形式美学，黑尔的"绝对理念"、康德的艺术审美"无利害"观等； （2）认为书法是有意味的形式，艺术作品的形式就是作品内容的组织结构和表现手段的总和； （3）突出了书法对于整个中国艺术的贡献与价值，多角度论证书法的形式价值； （4）探索了一种纯粹无功利的批评模式，以书法的"形式"为依据，充分感受作品所带来的美的感受； （5）具有独立审美意义的书法艺术不能游离于书法之外，要"在形式中见出实在"，以发掘书法的艺术美与深层次的美学价值； （6）推动了书法理论从"形势观"到"形式观"的转变，推动了书法艺术现代审美的发展和现代书法批评体系的建设； （7）书法批评应关注点画，结体、草法和墨色、点画是书法形式结构的基础，草法的桥梁，章法是形式与韵律的合一，结体是点画与空白与墨色成就了书法独特的形式美。	（1）以"形式"和"结构"为审美基础，借助传统"形势"理论，探索了一种源自艺术内部的"向心式"书法批评，是"有意味的形式"的极佳阐释； （2）突出书法的艺术纯粹美，强化了书法艺术的视觉观属性，弱化了中国传统书论中伦理式批评依附式批评，将"美"在形式之外，自然主义批评观等附式的审美体系，将"美"在形式之外； （3）借"形式"为批评的板机，将审美根植于作品，不被作品之外的内容所左右，唯有在"合目的性无目的"的审美前提下所获得的审美判断，才能真正达到形式美学批评的预期目的。	（1）书法批评； （2）书法美学研究； （3）书法教学。

191

范式类型	学者代表	主要观点	理论基础或理论探索	方法论探索	应用领域
心理科学批评范式	颂尧 陈公哲 俞子夷 杜佐周 萧孝嵘 高觉敷 虞愚 朱光潜	（1）强调以"科学"的研究手段阐释书法审美标准，利用"书法量表"进行书法数据统计。（颂尧、陈公哲、俞子夷、杜佐周、高觉敷） （2）量表的评价内容逐渐成为大众广义上的"书法批评"的标准，即：笔画、结构、章法，以及速率的配合。（杜佐周） （3）书法学习中用举例法、观察法都"不如用实验法的好"。（俞子夷） （4）书法虽然是一门艺术，但其形式方法与美学理念是合乎心理法则的。（虞愚） （5）书法心理包括应用之观点、艺术之观点和察人之观点三个主要问题，应重视研究"书法的个性"，艺术观点与心理技艺之关系。（萧孝嵘） （6）书法是书法家在创作时的情意认识通过线条进行展现。（吕凤子） （7）心理美学是美学的科学基础和支柱，"美感"即"直觉"；书法表现人的"性格和情趣"。（朱光潜等） （8）书法审美"心理的距离"是心理美学批评关注点，艺术审美不能脱离整体观感。（陈公哲、朱光潜等）	（1）吸纳了西方心理学家的心理实验、评价标准、"字形分析学""心理个性"等理论和方法，比如弗里门和桑代克编制的书法评价标准及书法评价量表； （2）建构科学评价思维与审美心理相结合的模式，重视"意境"与"意象"，重视分析书法的形式与心理情感；关注书法本体美的同时，拓宽了书法批评范围； （3）将西方心理学的"视知觉"与中国传统美学的"意境""意象"融会贯通； （4）量表成为书法心理研究、书法评价的重要手段，书法心理及书法评定标准成为书法审美和批评研究的重点； （5）心理学书法量表的快速发展与全面应用，提供了书法审美规范的新标准，推进了书法教育和书法批评科学化； （6）书法是艺术的风格、意趣、境界与思想的表达，是书法家审美意象与思想的呈现； （7）书评家需要深入感受书法家在创作时的心理变化，发掘其中的意象表达与情感再现。	（1）西方心理学研究中的实验法与测量法迁移到书法研究和书法批评领域； （2）普遍参照西方书法量表内容，重视"心理学"与"科学"融合，建构了全新的书法评价标准和模式； （3）直接干预，强调"心理学作为美学的科学基础和支柱"； （4）利用心理学方法论，探索"移情""模仿""意象""意境说"多种审美范畴以及阐释源于审美心理的美感体验与传递； （5）从美感经验出发，分析书法欣赏与批评时的心理活动与规律。	（1）书法教学； （2）书法赛事评审； （3）书法作品、书法家个性及书法家分析，心理学研究； （4）书法审美与书法批评研究。

通过以上范式表格，我们可以较为清晰地认识到三者在理论基础及方法论上的区别。三种范式皆有着独特的理论体系，并且在不同领域发挥着"批评"的功用和价值。

社会历史批评范式的理论基础主要是传统史学、新史学和社会学，是社会学和历史学融合形成的社会历史理论。该理论关注书法现象的内在联系及发展过程，其研究方法以社会学和历史学为基础，强调历史发展、实证和史料逻辑分析，发扬了西方分科治学理念。坚持中西结合的理念，重视通史、专门史及书法家发展史的分类研究，重视研究书法作品的艺术风格和时代精神。社会历史视角下书法批评的方法论主要是：书法史料实证分析、书法家个案研究，以及通过逻辑推理等方法研究书法作品的艺术风格与时代精神，这些方法的具体应用拓宽了书法批评的研究范围和应用领域。

某种程度上讲，形式美学批评范式的核心思想来自西方形式美学。批评家以作品为中心，从书法点画、结体到通篇章法和气韵，再到书法用笔、墨色和空间黑白关系的把握，都是形式美学家所关注的。这方面的代表性学者和观点主要有：邓以蛰的"形—意"美学、宗白华"时空架构"下的哲学形式观、王国维的"古雅说"、鲁迅的三美说、张荫麟的"直达的艺术"与"书艺批评学"的构想等。这些代表性观点多源于形式美学批评范式的衍生与分解。形式美学批评范式的主要理论体系（框架）有以下几点：强调书法的"形式"通过"视觉"传导其美感；认为"纯形式"在"纯视觉"的关注中开启了以形式为主体的审美路线——打破了古代书论中的"依附式"审美；强调审美的纯粹性与理性思维，这并非割舍批评家情感的存在，而是要舍弃"日常生活中琐碎的情绪和感情"与经验性判断；将审美根植于作品，以纯粹无利害的审美态度对书法作品做出评判，等。

心理科学批评范式主要是学习和吸纳了西方心理学理论基础和方法，包括心理实验、"字形分析学""心理个性"等。这一范式重要的贡献是运用心理学方法确定了书法批评的标准，编制了书法评价量表，探索构建了科学思维与审美心理相结合的评价模式。阐述了"意境"与"意象"的关系，重视分析书法的形式与心理情感；在关注书法本体美的同时，拓宽了书法批评范围。心理科学批评范式的突出标志是心理学书法量表的快速发展与全面应用，这些量表和标准尽管还存在很大局限性，暴露了诸多问题，但却是书法批评领域的重要突破，尤其是较快推动了书法展览、书法教学、书法赛事的发展，也为书法作品的艺术风格、时代精神、书法个性及书法家心理学分析等提供了非常重要的理论依据和方法。

二、不同范式的差异性和辩证关系

前文笔者总结分析了不同书法批评范式所依据的理论基础、坚持的学术观点和方法论，从中可以看到不同范式之间既有区别又紧密联系。社会历史批评范式中所研究的内容除了书法现

象及其内在联系之外，也包括书法作品的审美、书法作品的风格、书法家的文化背景与时代因素，而作品的艺术风格、时代精神及书法家个性分析也离不开心理科学批评范式中所倡导的心理分析理论和心理测量方法。形式美学批评范式的分析对象主要是本体审美，包括美的标准和批评规则，也包括标准和规则的时代变迁，这也同时属于社会历史批评的应用范畴，既需要坚持和运用社会历史的批评理论和方法，也需要重视史料逻辑和实证分析。民国学者在阐释美学批评理论的时候，也较为深刻地阐述了心理学方法在美的标准制定和判断中的作用。民国学者认为，心理学是美学的科学基础和支柱，书法表现人的"性格和情趣"。这些观点不仅仅是心理科学视角的延伸，也是社会历史以及形式美学方法论的发展。因此，笔者认为，三种批评范式只是批评视角的不同，重点借鉴和应用的理论不同，但是三者所研究或批评的对象是共同的，三者相互联系，互为补充，相得益彰，不可偏废。针对三种范式的差异性及其辩证关系，笔者进一步分析如下。

"社会历史批评范式"是民国学者利用新史学和社会历史的治学逻辑，对传统书学研究中的相关成果分类整理，逐步以"书法通史""书法断代史""书法风格史""书法家个案研究""书法专门史"等形式开展的书法理论研究。这些学者在书法通史和专门史的撰写过程中，对传统书论中的相关问题进行了反思与说明，尤其拨正了古代书论中关于审美观念的讹误，形成了各自的书法批评观。如吴景洲直言，不少古代书论将原本简单的书法问题复杂化了，要么过度解释，要么赋其神授、梦中秘传，过于玄虚的文辞难以指导书学实践，甚至还可能传达一些错误的书学理念。所以，书法批评家应当以客观的态度重新梳理传统书法理论，对书法本体所涉及的笔法、字法、章法等问题逐一分析。就像吴景洲在提及传统笔法论的不足后，就根据对历史上笔法论的理解以及自己的学书路径的心得，以通俗易懂的白话文讲述了自己对于书法笔法的认识；再如祝嘉在其《书学格言》一书中，也专门列执笔、临书、运笔、结构、文具、杂事六类，分门别类地对自汉魏至清末的书法史料、古代书法家观念进行了梳理整合，输出了自己的书法审美观、批评观。社会历史批评范式也重新审视了"人"与"作品"的关系。因为书法传统向来注重"人品"的高度，人品固然重要，但是，因人及字的价值判断却是有失准衡的，"人正则书正"的历史传统也在社会历史批评范式中被重新修正。在社会历史批评观的指引下，民国学者强化了书法的分类研究意识，以更加通俗且精练的语言剖析了书法的技法，书法的风格与时代审美变迁等问题，打破了古代书论中对于书法方法的回避与神秘渲染。可以说，真正意义上的"书学史"即在史学家对传统书论的批评中展开的，这也促进了书法"学科"的快速建设。笔者认为，社会历史批评范式所面对的是整个书法史的发展，确立了一种具备历史视野的批评结构，并成为现代书法批评建设的基础。

"形式美学批评范式"源自20世纪上半叶民国学者对西方"形式"理论的借鉴与吸收，这

是在传统书法"形势"理论基础上对于"形"的重新认识以及对"纯粹美"的现代追求，是一种以形式与结构为依据的"向心式"书法批评模式。美学理论尤其是形式美学是民国学者特别推崇和借鉴的。践行形式美学批评范式的美学家先后对书法的形式结构进行了解读，从点画到结体再到章法，从一画之形到万象之美，都阐释了其中蕴藏的"形式美"。其次，形式美学批评不仅注重纯视觉的传达，也同样关注源于书法本体的情感。比如，张荫麟在分析书法的点画时，重视线条的"结构"与情感表现问题。蒋彝认为需要研究书法点画的内在情性与生命意味。宗白华以书法与音乐相比较借以说明书法艺术所传达的生命情调、文化精神与节奏韵律。再次，持形式美学批评观的学者认为，书法的点画、结体、章法三者都具有独立审美价值，但同时又处在一个彼此联系的空间，是层层递进又相互包容的关系。点画是结体的部分，各种结体造型与结体的组合又成就了完整的书法章法。丰富的书法造型内充满了创作者的内在意图与情感流露，而非简单的外在形式。同样的，"共情"也是书法批评家进行艺术判断的重要一部分。对于书法批评而言，批评家需要对各种书体的内部空间所带来的审美观感有清晰的认知，必须充分了解书法的点画、结字的造型规律，认识书法墨色与空白的相互作用和形式表现，审视单字结体与整体的章法是否和谐，判断作品是否呈现了独特的风格趣味，这是形式美学批评的基本要求。因此，形式美学批评范式所建构的是具有独立审美意义的批评结构，它的出现将书法批评的美学价值发展到了一个至高的位置。

"心理科学批评范式"是 20 世纪 20—30 年代伴随着西方心理学的快速发展以及科学研究方法受到广泛重视而产生的。尤其是心理测量和心理实验方法被引进到文艺研究中来，为艺术批评研究提供了全新的理论视角与方法。尽管其利用"书法量表""给分表"所建构批评标准与传统书法艺术的审美内容并不完全相合，是一种实用主义书法观，影响了书法作为一门"艺术"的批评初衷。但是，不可否认的是，书法量表所呈现的审美内容在当时得到了最大程度上的普及，尤其是指导了书法教学，推进了全民书法美育，这是民国时期不可忽略的历史事实，也是民国时期书法批评的时代特色之一。应该说，心理科学批评范式的形成是基于多位民国学者的理论探索，其中朱光潜的书法心理学研究更加符合批评的"艺术"要求。他以"美感"为突破口，充分利用心理学方法论，探索了"移情""模仿""意象说""意境说"等多种审美范畴；在"人"与"物"二者的"同情与共鸣"中阐释了源于审美心理的美感体验与传递，真正将"科学"与"心理"进行了融合，秉承了学理批评的基本内涵。

总之，民国书法批评的研究思路，囊括了对书法家个案的批评、历史环境因素的审定、艺术美学的融合、书法风格时代性的价值判断，以及对批评家综合素养提出的要求等等。尽管还不尽完善，但民国学者所探索的多元方法论，从原理到应用，都基于学理的批评方向，奠定了现代书法批评理论体系的建设基础。

第二节　民国书法批评范式的学理探索和学术突破

　　民国学者在中西、古今文化的激烈碰撞下所进行的书法批评研究是基于阶级结构和社会文化形态变迁背景下的时代思考。他们利用史学、美学、心理学等手段进行的范式探索，所取得审美突破与理论成就是空前的，初探的理论范式为现代书法批评的体系建设提供了初步架构与理论基础，学理式的理论思考更是推动了书法批评学的建设道路。

　　接下来，笔者将从现代书法批评体系的学理基础以及现代书法批评理念的智性发展两个维度，进一步阐释民国学者书法批评的学理化探索，以及批评范式的学术价值和贡献。

一、现代书法批评体系的学理基础

　　理性判断和批评的学理化是民国书法批评学理探索的突出贡献之一。"批评"作为一门学问，是有学术高度及学理界限的。韦伯在《学术作为一种志业》一文中将"学术"界定为"知识贵族的事业"，指的是经过严格专业化训练，获得"自我的清明及事态之间的相互关联"的知识分子所共同追求的事业。他们有着科学的态度，能够遵循学理并应用严谨的方法论，"具有对现实的社会发展的科学的分析能力和哲学的透视"[3]，以此才能够对其言论进行全面客观的控制与意义阐释。所以，真正的批评应该具备严肃不苟，且有学理支撑的理论体系。但时至今日，批评在这个商业化、网络化的崭新时代中已经发生了巨变，批评者和被批评者的关系也仿佛发生了错位。按书法批评的运行规律而言，批评家肩负着劝勉、鞭策艺术家的职责，应该公正、客观、诚实，要恪守科学精神，为艺术家引航领路。然而，生活中无处不在的汉字文化，尤其是汉字的"实用"功能使得中国人在潜意识中将书法视为一门人人都"懂"的艺术。而一旦批评的"界限"模糊化，那么，人们不论有无良好的书法理论修养与实践经验，都可能对书法作品进行随意指点，或推崇或贬低……以至于批评有时候变成了批驳、批斗。正如有的学者所描述的景象："人人都是艺术家"，那么其结果很可能就是"批评者往往会紧张，学界和公众看到批评也会神经过敏。批评可能置人于死地，批判也可能一鸣惊人。"[4]假如批评已经偏离了正轨，人们对于批评的"敬畏"之心也必将日渐扭曲，敬畏也就变成了"畏惧"。可见，书法批评的学理化以及理智化何其重要，书法批评失去了学理基础，也就失去了理智，书法批评和书法发展之路将充满崎岖，这也是我们今天重新审视民国学者在书法批评领域学理研究的时代意义。

3　华然. 批评家的责任 [J]. 文艺评论，1987（4）:46.

4　陈履生. 至元述林：江洲艺话 [M]. 北京：北京联合出版公司，2018:260.

书法批评规则的确立与科学批评精神的追求，是民国学者书法批评学理探索的特征和突出贡献之二。整个 20 世纪，国内一众学子都深受西方文明中"民主"和"自由"思潮的影响，崇尚源自生活方方面面的"自由"。但事实上，这样的自由是狭义的，如弗格森所言："自由并不是解除所有的约束，而是以最有效的办法把自由社会中的每一项公正的约束应用到每一个人身上去——无论他是官员抑或是平民。"[5] 如若执着于追求"普遍性的自由"，那大概只有"返回原初社会的野蛮"[6]。所以，尽管今日我们可以依托网络随时、随地、随意地发表言论，但言论自由并非真正意义上的批评自由。因为"批评"是有规则限度和底线的，它可以在"一个可以被承认的'自由空间'之内自由活动"[7]。这个"空间"就是批评的界域，也就是批评的学理与范式探索的目的所在。所以，如果"人人都是艺术家"的理论广泛作用于书法批评界，那么书法艺术必然走向混沌与无序，这对于艺术家同样也是不公平的。"批评"本身有指导艺术的作用，它需要批评家有卓越的艺术审美与艺术发展的前瞻能力，其批评内容要针对艺术作品，可以干预艺术家的艺术创作思路，但不能武断地制衡或打压艺术家的创作想法，否则批评家与艺术家二者的状态也会走向失衡。

　　事实上，当代批评领域的无序在民国初期也是十分突出的问题。在那个内忧外患的时代里，西方传统理性主义观深刻影响着新时代学者的思维结构。人们仿若抓到了一根救命稻草，不论是对于科学的接受，还是对于艺术的思考，逻辑判断与理性分析成为人们的共识。彼时的学者既有传统的文化基础，又接受了新学的洗礼。他们在对"学理"的渴求下高举科学主义大旗，强调用知识的力量去解决"现实"的问题与改造自然的可能[8]，将众多学科溶解于科学之中。研究问题、输入学理等口号在新文化运动后广泛流行。争取民主和倡导自由，也成为众多民国学者的不懈追求。但是，丰富的历史资料证实了，民国学者在书法批评学理化的研究中，在充分学习、吸收和借鉴西方理论的同时，既倡导学术自由，又非常好地坚持了学术规范和科学精神，这些都是值得继续继承和发扬的。民国学者可以在文化碰撞、文艺批评混乱的社会环境中开启"学理式批评"的现代化道路。同样地，其奠定的理论基础也可以延续到今天的书法批评体系建设中。尽管民国学者的相关研究所奠定的学理式书法批评还存在瑕疵，但是其理论贡献与实践价值应该受到尊重。

　　明确了书法的艺术身份并倡导"形式美"，是民国学者书法批评学理探索的突出贡献之三。书法作为一门艺术，本就具备先天性的"形式美"，但作为文字却因缺乏词尾变化而"拙于分

5　林毓生 . 热烈与冷静 [M]. 上海：上海文艺出版社，1998:47.

6　林毓生 . 热烈与冷静 [M]. 上海：上海文艺出版社，1998:47-48.

7　林毓生 . 热烈与冷静 [M]. 上海：上海文艺出版社，1998:47.

8　郑师渠 . 中国文化通史民国卷 [M]. 北京：北京师范大学出版社，2011:38.

析现象关系与探索事物结构"[9]，以至于其"形式美"往往被文字的"词意"所淹没。更重要的是，中国传统美学偏向于"认识自然界'善'的本质"[10]，更多地受到社会规约中"道德属性"的左右，从而导致传统书法文论并非完全致力于美的秩序与和谐。在经过民国学者的研究和探索之后，这一系列问题得到了较明显的改变和突破。

比如，孙以悌称传统书论"语近神秘，言涉浮华，实则外状其形，内迷其理，咸无得当"[11]，认为书法欣赏与批评应当采取"科学方法，实事求是，厘而定之"[12]，明确了"科学"对于批评的意义。所谓批评的科学，某种程度上也就是批评的学理化。如笔者在前文引用周全平对学理所下的定义一般："研究学理的批评，第一应研究批评底科学的根据。批评是科学的呢，是艺术呢？还是只是一种方法呢？"[13]。对此，批评范式的作用就凸显出来，范式的产生本身就是科学方法论的集合，之后才有各种批评观念去指导批评实践，批评的方法决定了批评的结果，民国学者所建立的批评范式自然成为学理批评的基础。学理即科学上的法则与原理，是指"学科、学术的道德依据及内在逻辑理据"[14]。民国学者所进行的关于书法批评的探讨是在有意的学理学科规训或于无意之间的东西方文化比较中不断推进的，他们的学术研究或学术观点改变了传统书论中模糊与感性的经验方法论证的局限，又通过历史、哲学、美学、心理学等多维视角推动了本土"学理式"批评的早期探索。尤其是以王国维、邓以蛰、梁启超、张荫麟、林语堂等为代表的民国学者，将书法架构在西方的理性逻辑与诗性的东方艺术思维[15]的二元文化场域下对书法的性质、书法的美进行思考，之后才有各种批评范式的生成，这些学术探索过程中的理论成果皆为现代书法批评的体系建设提供了学理基础，同时斧正了批评家的批评态度，即"纯粹的"审美视野和理性的批评思维。

书法"纯粹美"的倡导从根本上推动了书法理论的研究和书法发展，是民国书法批评学理探索的突出贡献之四。关于书法"纯粹美"，哲学层面的含义就是"不杂经验的"，这是民国书法批评范式的重要特征之一。其出发点在于打破古代诗性的品评传统以及经验式的审美判断，以纯粹超利害的态度展开对书法的评判，追求其"艺术"的纯洁性。这一理念在形式美学批评范式的作用下得到了深刻的发展，如邓以蛰在《书法之欣赏》一文中直接借用了"纯粹美术"一词，突出了书法的艺术性质与自由表现的基础属性。书法既然为纯粹之美术，同理，书法批

9　许思园. 略伦宗教与科学思想在中国不发达之原因 [J]. 东方与西方，1947（1）:2.

10　徐纪敏. 科学美学思想史 [M]. 长沙 : 湖南人民出版社，1987:17.

11　孙以悌. 书法小史 [J]. 史学论丛（北京），1934（1）: 16-17.

12　孙以悌. 书法小史 [J]. 史学论丛（北京），1934（1）: 17.

13　周全平. 文艺批评浅说 [M]. 上海 : 商务印书馆，1927:9.

14　张利群. 文学批评核心价值体系研究 [M]. 桂林 : 广西师范大学出版社，2015:25.

15　邱紫华，王文戈. 东方美学简史 [M]. 北京 : 高等教育出版社，2004:12.

评也应该以纯粹的审美观判断之。宗白华则将书法界定为一门"节奏艺术"，强调书法的美表现在：形线组织、空间构形、黑白关系，基于艺术本体观进入美的欣赏。纯粹的审美态度与学理的批评基础使得"民国"成为广义上现代书法批评的起点。

通过对民国学者初步探索的批评范式进行较全面的溯源与解读，笔者发现，民国学者在书法批评的认知中充分展现了对"学理"的重视以及对"科学"的向往。他们的审美判断是基于书法本体的思考，而不是游离于书法之外，这也是学理批评的根本所在。尽管这些范式并不尽成熟，笔者在写作过程中，同样也是在他们千丝万缕的美学思考中竭力审视他们的书法批评观。但在那个文化格局多变的时代，批评意识的崛起与审美理念的突破，才是书法批评理论研究的价值所在。他们所探索的范式内容以及学理性思考，从根本上奠定了现代书法批评体系建设的基础，并探明了其发展方向。从批评本身的性质而言，其科学性的审美价值取向是明确的。批评家必须做到以科学的态度与学理性精神去阐释相应的作品或现象，从而建设结构多元的书法批评体系与标准，这也是批评学科建设的出发点。如果现代书法批评直接回到传统书论，则相当于越过了古今书法批评的过渡期，更是丢却了民国学者所进行的具有非凡意义的范式探索，对于现代书法批评的建设而言，反而徒增困难。所以，正确对待民国书法批评范式，理解其内在的学理基础，是现代书法批评亟待关注的问题之一，也是现代书法批评体系的建设基础。

二、现代书法批评理念的智性发展

民国学者的书法批评研究，既坚持了传统的书法品评，又大胆尝试学习和吸收了源自史学、美学及心理学等学科理论。在这一研究过程中，各种新理论和新方法，甚至各种学术思潮也对相关研究产生了直接影响。但是，总体而言，民国学者的学术探索是崇尚科学的，是智性的，具体体现在以下四个方面。

民国学者对书法批评标准和方向的把握是智性的。从传统书法品评到西学思潮下的学理批评，逐步深入思考了现代书法审美的发展方向，但不论是纯粹的感性还是纯粹的理性，都在一定程度上偏离了艺术审美的意义价值。此时，源于德国古典哲学中的"智性直观"适时地进入民国学者的视野，这是超越感性与理性的单一认识后的一种全面的超脱性的认识结构，它既不是一种理智冷静的"思"，也不是一种感性空泛的"观"，而是一种超越感性与理性的创造性的审美观看方式，类似于梅洛－庞蒂所说的"第三只眼"，这也是牟宗三肯定康德"智性直观"概念的主要方面，非感性却又能直面艺术本体的一种观看方式，且在中国传统审美精神中就已经早已存在。就像牟氏在《智的直觉与中国哲学》一书中所提出的："儒道释三教都肯定人有智性直观"，认为智性直观"不是个认知的能力，而是个创造的能力""是个兴革的能力"。在

这里，"智性直观"是"创造的""本原的"，是"人"的活动。这也就不难理解，为何德国美学能够跨越地域和时代影响近代的中国文化研究，其中很重要的一方面即是西方学者的美学理念与中国传统哲学在思想理路上的契合，"智性"被适时地应用于书法批评范式的学术建构中。

民国学者的书法批评范式探索遵循的是以智性为基础的"理性精神"。以形式美学批评范式为例，它注重直观与视觉，尤其强调艺术审美要运用"无利害""非功利"的方法，以保证书法批评的客观性。艺术创作需要感情，艺术批评如果完全克制"情"的所在，必然会在一定程度上偏离艺术对象的意义价值。所以在民国的基于形式美学批评范式思考中，我们不乏看到对于"情感"的分析，例如张荫麟指出"构成书艺之美者，乃笔墨之光泽、式样、位置，无须诉于任何意义"[16]，强调了书法的形式美。但他又融入了鲍桑葵美学中的情感"觉相"论，将人们对于作品的第一观感统称之"觉相"，因"觉"而产生的"感"，即有意识判断的情感，是纯粹主观的内心判断，[17]这正是形式美学批评中"智性直观"的一种，是超越感性与理性的单一认识后的一种全面的超脱性的认识结构，非感性却又能直面艺术本体的一种观看方式，这也是对康德美学思想的肯定与发展。康德强调理性，但他所发展的"非功利美学"，将艺术审美指向"艺术形式"，这种纯粹的精神性、理性的认识，不是割舍了情感，而是要求观者在保证情绪稳定的情况下，专守于单纯形式的合目的性的纯粹审美判断。宗白华在评述康德美学思想时写道："康德美学的突出处和新颖点即是他第一次在哲学历史里严格地系统地为'审美'划出一独自的领域，即人类心意里的一个特殊的状态，即情绪。"[18]这一意义上的"先验形式"，正是综合了法国理性主义和英国经验主义的传统，同时也是对柏拉图和亚里士多德的折中与综合。在康德关于先验审美的解释中，我们可以剖析出"智性直观"这一价值取向，他将"想象力"纳入"直观"范畴中的价值阐释，深得20世纪初多位中国学者的认可，认为这是一种将知性概念与感性直观联系在一起的人类灵魂的基本能力。

坚持具有创造性的智性直观审美。书法批评离不开审美，书法审美的起点首先是对书法艺术性质的判断，这个过程中既有实用功能与艺术价值之争，也有欣赏之感性与理性的鸿沟。在面对一幅书法作品时，由于汉字的功用性，使得"观众太习惯于从每幅画中寻找出一个'意思'来，他们太习惯于从复杂的因素中找出一些外表上的联系……他们不满足于面对面聆听它自身说话，不直接在画面上寻找其内在的感情，却不厌其烦地寻找诸如'与自然的近似'，

16 张荫麟全集：中卷 [M].[美] 陈润成，李欣荣编 . 北京：清华大学出版社，2013:1182.

17 "官觉（perception）或想象（imagination）所呈之种种上吾名之曰'觉相'。" [美] 陈润成，李欣荣编，张荫麟全集：中卷 [M]. 北京：清华大学出版社，2013:1182.

18 宗白华 . 康德美学评述 [G]// 宗白华 . 艺境 . 北京：商务印书馆,2013:311.

他们的眼睛不是透过表面现象去探索内在意义"[19]。这段话可以很直观地投射到当下的书法展厅中，因为在所有的书法展览中，几乎都可以看到一些"观众"在不断地释读作品的文字，当读完文字内容，他们对于书法作品的欣赏也随之"结束"了，伴之而来的则是对该作品的种种评价。那么，他们的批评是针对文本的内容呢，还是艺术的内容？这是今天书法批评不得不面对的一处困境，也是笔者将智性直观界定为"创造性"的出发点，观者面对的是"艺术"，要清晰地判断艺术的"美"源自哪里，而非被自己的生活经验所限定。以最具有直观审美意义的形式美学批评范式为例，"书无形不能成字，无意则不能成书法"[20]，形是人们视野范围内的第一层次，"初则起于见觉"，是纯粹直觉式的直观感受。书法"直觉"下的"形"分为三部分，分别是笔画、结体（体势）、章法（行次），书法审美即从这些"形"开始，这些"形"虽为"形式"，但却是美感传递的源头。"……形式之外已有美之成分，此美盖即所谓意境矣"[21]，意境是美，也是书法家性情、趣味的体现，让观者有可看，有可赏，有可思。用康德的话来说，美的艺术的愉快是"出于反思的享受的愉快"，是无目的性的形式合目的性的艺术。艺术的欣赏离不开观者自由的情感，这种情感属于人的多种审美判断力下的一种愉悦与反思，是有"创造性"的审美观照，以及"无利害"的情理思考。因为"一切艺术创造是非逻辑的，有些艺术形式它们是抽象的，不能用人的知识来证明。各个时代都有过它们，但常常被人的知识和人的欲望污染了，对于艺术自身的信仰消失了，我们要把它重新建立起来。追求不可分割的存在，打破生活中的镜中像，使我们直观到存在自身里去"[22]，这是"创造性"智性直观的审美观照过程，也是形式美学批评与心理科学批评的初衷。

民国学者对书法和书法批评的性质判断是智性的，强调书法批评应该关注"历史""形式"和"心理"。因此书法批评体系的现代建设中，书法的性质判断是第一性的。在明确审美的对象为"书法艺术"后，通过人们的批评心理结构，一步步地从书法本体进入意境的思考。这也是基于三种批评范式的综合思考，由历史到形式再到心理感知。"形者，神之质也；神者，形之用也。是则形称其质，神音其用；形之与神，不得相异。"[23]慢慢揣摩与感受形神之于书法艺术的内在价值，而不是被书法的一些外在条件所框定，"文学因素、讲故事等等都该收场了……一切来源于内在需要的和谐和冲突都是美的，但它们必须也只能源于内在需要。"[24]否则人们的

19　［俄］瓦·康定斯基.论艺术的精神 [M].吕澎译.上海：上海人民美术出版社，1987:63.

20　邓以蛰.邓以蛰全集 [M].合肥：安徽教育出版社，1998:167.

21　邓以蛰.邓以蛰全集 [M].合肥：安徽教育出版社，1998:167.

22　宗白华.宗白华美学文学译文选 [M].北京：北京大学出版社，1986:288.

23　［南朝］范缜.神灭论 [G]// 吴世常，陈伟等主编.新编美学辞典.郑州：河南人民出版社,1987:130.

24　［俄］瓦·康定斯基.论艺术的精神 [M].吕澎译.上海：上海人民美术出版社，1987:65.

审美批评过程就是"被污染"的。要做到如儿童一般,"把物件真正作为物自身来吸取"[25]。所以智性的思考最终还是回归到艺术本体的判断,要"感觉一张图画的内在生命,让图画自己说话,艺术家不再需要借助自然的形和色来说话,而是同形与色本身交谈……如果它们愈远离自然的表象,其影响力就愈纯粹,也更深刻更内在。"[26] 这些均是民国书法批评范式的审美宗旨,就像宗白华在欣赏书法时从"韵律"的感知出发一般,这个过程就是直观的、第一感的。它作用于审美主体,是独立存在的。审美的关键词是"美",在不偏离这个终点的前提下,以纯粹的艺术本体观融入智性的审美,这是"形式"对于书法批评的支撑。当然,在心理科学批评范式中,尽管也强调纯粹的审美判断,但由于对书法量表的过度崇尚,致使其审美观偏离了艺术美的价值属性,这也是现代书法批评范式研究中需要警惕的部分。民国学者书法批评探索中的"智性",关注的是感性与理性的结合,这正是民国书法批评范式探索最为突出的价值表现,同样也是现代书法批评体系所需要延续的审美理路。

第三节 民国书法批评范式的反思与瞻望

批评范式的发生与发展,是民国学者在面对传统文化结构与品评模式时的现代性探索,他们在 20 世纪西方批评理论迅猛发展的背景下,利用新的学术手段与新的思维方式,从多个视角全面审视传统书法批评理论,对古代批评的理论结构进行了全面的剖析,贯以新思维、新理念和新方法,廓清与重建传统书法批评理论成为扎根于民国学者心底的一个信念。而范式的发生,本身就是具有革命意义的,如同真理一般,往往需要一代代人的艰辛与努力,才有可能推进一种范式的成熟与运用。民国学者作为由古入今的第一代书法批评范式探索者,他们对于批评理论的思考,饱含着对历史的追问与对现代批评的渴求。这一过程,是古今、中外文化碰撞下所带来的历史突破,其面临的冲击与困境是前所未有的。

一、民国书法批评范式的缺憾与不足

民国学者凭借着独特的文化结构和严谨的治学态度,在保留文化自信的前提下,很好地接洽了中西文化,并推动书法批评形成了多元的现代范式,极具科学精神。但民国学者的书法批评范式,还处于探索与发展中,是不成熟的,这也致使其在原理应用上还存在一定的缺憾。尤其是多学科的理论体系在投射进现代书法批评时,范式理论还难以获得普遍性价值与意义。这

25 宗白华.宗白华美学文学译文选 [M].北京:北京大学出版社,1986:299.
26 [俄]瓦·康定斯基.论艺术的精神 [M].吕澎译.上海:上海人民美术出版社,1987:82.

也是 1949 年以后，民国书法批评理论研究未能很好地被当代学者所关注的重要原因。同样的，民国书法批评范式的缺憾也是当代书法批评理论体系建设过程中需要特别关注和警惕的部分。

　　首先是民国书法批评范式大范围受到西学影响，对西学的使用，存在部分生硬的套用与肢解的现象，西方理论在未能与传统书法理论融会贯通的情况下反而占据了上风，这和 20 世纪上半期国内的大规模翻译热潮不无关联。民国初年，一众留学群体开始了广泛的西方文献翻译与传播之路，西方的美术理论、美学成果先后被引进，各种西学概念、范畴以及原则被国内学者广为推崇。传统书法品评一时间被诟以落后的、愚昧的特征，或言明古代书论"内迷其理，咸无得当"，无法真正地解决书法审美与批评问题。新的思维模式快速侵占了传统理论体系，但由于此时书法批评范式的建设还处于探索阶段，初步形成的理论成果也还没有得到真正有效的实践应用，一些新的理念还停留在介绍和解释上，或者将西方新的理论成果直接对接传统书论中的某些观念，书法批评的理论体系是零散的，也是不够完善的。例如西方的"移情说"，在古代书论中的确有相似的言论，但西方的移情说是由人及物，而中国传统书论中的"移情"，则更多的是艺术家创作时对万事万物的感怀并生发的移情。如韩愈所撰《送高闲上人序》一文，记载了唐代书法家张旭在草书创作中的"移情"。他说："观于物，见山水崖谷，鸟兽虫鱼，草木之花实，日月列星，风雨水火，雷霆霹雳，歌舞战斗，天地事物之变，可喜可愕，一寓于书。[27]"所谓的"观于物……寓于书"，是艺术家将自然的形态及变化转移到书法创作中，这是书法家在创作中对于"移情"的思考，同样也是对书法"形式"的早期认识。古代书法家的理论思考及审美判断，是基于创作实践的。对于民国学者而言，则更多的是从理论原理出发，但是否可以落脚到创作实践，还存在一定的认识偏差。再如心理科学批评范式中对于"实验"和"测量"的运用，这种方法可以得到最客观的数据结果，但是，测量的标准却是有待考量的，心理科学批评范式所倡导的"书法量表"的价值标准甚至对民国书法审美带来了消极影响。一是，仅仅凭借量表是无法准确判断艺术价值高低的，致使批评走向偏移与误读；二是，书法批评不能仅仅是"工艺式"批评，书法批评最终还是应该从艺术本体出发，是审美的批评。所以面对心理科学批评范式，我们应该利用辩证的思维，去充分审视该范式对书法批评发展所带来的突破，并改善其不足。如果直接沿用西方心理学量表中对于书法"美观、迅速"的界定，那么书法的批评将会局限于此而偏离艺术审美。这些问题的存在，使得当代的书法研究者们在面对一系列新范式时，充满了迷茫甚至排斥。所以，对于西学，我们可以吸纳，但还要融入符合中国书法艺术审美基础的理论，这样才不会食而不化，甚至偏离批评的初衷。

　　其次是缺乏传统书法品评向现代艺术批评过渡的理论研究。就批评范式而言，它理应是具

27　韩愈. 送高闲上人序 [G]// 华东师范大学古籍整理研究室. 历代书法论文选. 上海：上海书画出版社,2013:292.

备创新结构与全新审美视角的，这并非意味着传统书法审美经验已经没有价值，如何继承传统，并推动传统品评向现代批评过渡是书法批评现代化进程中的重要一环。很显然，民国学者还未真正解决此问题。在变幻莫测的社会时局下，"社会历史批评范式"从社会、历史、政治、文化的变化与发展出发进行思考，走的是一条相对中庸的批评路线。但该范式在面对传统书法品评时，更多的是关注其中的不足及未尽善的部分，对于品评与批评的关系，还没有专门的理论研究。或是很多学者很自然地将二者等同对待，这是书法批评范式基础理论研究的一大缺陷。书法作为一门传统的艺术，自秦汉之际，就已经具备了审美的意识，这种美的传承，是历经千年的审美探索与理论研究所共同支撑的，传统书法品评中的本体论、审美关系论等，皆是现代书法批评范式建设的基础，这绝不是新的批评范式可以覆盖的。尽管"批评"是一门现代理论学科，但不能失却对书法历史的考察，尤其是千年来的"品评"传统，更是为书法批评的现代化发展搭建了批评理论的基础。另外，学者们在认识社会历史问题时，由于受政治性和阶级性的影响，很难像考察自然现象那样保持观察的客观性，也难以清晰地划分品评与批评的关系。正如沙孟海明确提出的，书法批评和书法价值判断不应该受书法家的"品格"和"名望"影响，这一点已经超越了当时主流的社会历史理论，这也是民国社会历史批评范式对西方社会历史理论的突破。书法批评受书法家"品格"与"名望"影响这一社会问题，众说纷纭，莫衷一是，直到 21 世纪也是同样棘手。所以，在新与旧、中与西为结构的历史框架下，所要解决的是传统经验主义与意识创新之间的矛盾，以此才能拨开书法批评理论研究中扑朔迷离的局面，这也是社会历史批评家所应尽的责任。

此外，批评的范式应该是多元化的、相互贯通和相互影响的。例如形式美学批评范式，为了避免陷入形式主义的武断理解，必然会融入心理学的审美指导。如形式美学批评家张荫麟云，"一笔之完全的欣赏须要观赏者聚精会神，追随其进程而综合之。须要观者在想象中重构创作之活动"，[28] 这个追溯"笔路"的过程就是回味书法家创作的全过程，需要有审美心理与批评理路的指导。就像宋人姜夔所言："余尝历观古之名书，无不点画振动，如见其挥运之时。""重构"也是欣赏者与创作者的情感合一的过程，同时也是"艺术批评、艺术研究、艺术创造、艺术世界生发机制"[29] 的重要一步。书法作为"形式"审美的一种，不论是创作者还是欣赏者，都离不开对"形"的审视。但如何进入形，理解形，则需要批评的审美素养以及情感的结合。批评家要通过对艺术作品的"重构"，来体味作品的"知觉样式"与情感表现，之后再进入最终的审美判断，而这正是形式美学批评范式与心理科学批评范式的通联。所以，各种

28　张荫麟.张荫麟史学之大成 [M].北京：当代世界出版社，2017:114.

29　袁鼎生.整生论美学 [M].北京：商务印书馆，2013:378.

範式之间的贯通也是书法批评理论体系在未来建设过程中需要关注和借鉴的一方面。

二、民国书法批评范式的时代价值反思

民国学者对书法批评的学理化探索和研究，是从书法艺术身份的确立开始的。众多学者从社会的、历史的和美学的视角出发，将书法现象的内在联系和书法发展规律、书法形式美、书法风格、书法家个性、想象力、创造力、书法家修养以及是否深入实际等纳入到书法创作和书法批评的范畴，确立了不同于以往的书法批评价值标准。这些学理化的探索不仅丰富了"书法批评"的理论取向和方法论，也极大地推进了书法批评的跨学科研究。根据前文内容，社会历史批评范式属于史学批评范式的范畴，坚持的是书法批评的"历史的观点和标准"，而形式美学批评范式坚持的是"美学（主要是形式美学）的观点和标准"。社会历史批评范式和形式美学批评范式不仅与西方美学所坚持的文艺批评的"历史的和美学的观点"在本质上是一致的，而且，特别值得关注的是，主流民国学者所倡导的观点与马克思恩格斯所倡导的文艺批评标准和理论也是高度一致的。

恩格斯1859年在《致斐迪南·拉萨尔》中提出了文艺评价的最高标准——"美学的和历史的"标准——"您看，我给您的作品用上了非常高的价值的尺度，这尺度从美学的和历史的观点来看，它本身就是可能有的最高尺度。"[30]——这是恩格斯关于文艺批评标准的表述。恩格斯认为，好的文艺作品应该在无产阶级世界观指导下，深刻地反映历史、时代的本质和规律。民国学者初探的"社会历史批评范式"，基于历史的和社会的两个视角的融合，将中国书法历史发展的思考以及书法批评研究推向了一个新的阶段。但是，因为民国学者的探索属于开创性的，某些理论和观点还不够系统或完整，甚至还存在矛盾和错误。因此在面对这些批评理论思考时，应该融入辩证的学术思考。笔者在第一章的分析中已经指出，当时马克思恩格斯已经提出了历史唯物主义的社会历史观，马克思恩格斯对社会历史观的基本问题的科学回答，克服了以往一切历史理论的缺陷，但大多数主流的民国学者对马克思恩格斯的社会历史观并没有充分重视和运用。形式美学批评视角也主要是借鉴和运用了形式美学相关理论，理论成果相对比较单一，对其他美学理论的吸纳和借鉴明显不够。笔者重点考察了民国学者对历史、社会与时代的反思，书法批评的"历史观"也变得具体化和明确化。此外，恩格斯特别指出了艺术家需要按照"美的规律"进行创作，强调作品的生动性和丰富性，反对毫不遮掩和毫无底线地去表现个人的倾向，这是"美学观点"的具体化。美学规律的探讨正是笔者在形式美学批评范式中的主要评述路线，由创作到批评，由实践到理论。相较于"美学观点"来说，尽管恩格斯更重视

30 ［法国］J·弗莱维勒编选. 马克思恩格斯论文学与艺术 [M]. 丁道乾译. 上海：平明出版社，1951:231.

"历史观点"，强调作品需要反映社会生活的本质和历史发展规律，应该符合历史的真实以推动历史向前发展。但其各种研究依然是基于"美学观点"，进而获得"较大的思想深度和意识到的历史内容"。从这一角度看，民国主流学者所倡导的文艺批评以及书法批评的标准和学理化建设的贡献值得我们重新审视和尊重。

民国学者因为处在一个中西、古今文化交汇的特殊历史节点，他们对于书法批评理论的探索更多的还是吸收西方相对完善的美术理论成果与理性批评精神，以改善传统书法品评的不足。发展到今天，书法批评理论研究已经站在了更加广阔的文化舞台，我们虽然不用再像民国学者那样依靠学习、模仿、跟进西方文化来构建自己的批评范式，但我们依然可以在他们的书法理论和书法批评范式贡献的脚步中继续前进，探其精要，存其本真，始终贯彻新时代文化自信和弘扬中华传统文化精髓，这样才能更加有效地发挥民国书法批评范式的理论价值与学理、智性的审美理路，赋予其新时代的精神内涵。随着我国文艺批评研究进入新时代，按照习近平总书记的要求，文艺批评"不能套用西方理论来剪裁中国人的审美，更不能用简单的商业标准取代艺术标准"。我们应该贯彻和坚持习近平总书记所提出的"历史的、人民的、艺术的、美学的"文艺批评新标准。这一标准是对经典马克思主义文艺批评标准的继承和发展，也是未来我国文艺批评需要坚持的指导思想和根本要求。按照这一指导思想，新时代书法批评理论研究和实践探索应该坚持走中国特色之路，坚持弘扬中国文化精神与借鉴学习西方理论相结合。

细数今天的书法批评研究，尽管也取得了诸多理论研究成果，但与其相匹配的批评体系尚未完善，批评乱象也频频发生，民国学者的书法批评研究，批评范式探索，可以很好地作为中国书法批评的理论基础。尽管这些研究已经过去了近一个世纪，但作为特殊时代的产物，这些批评成果在学理上和方法论上的探索，依然可以一定程度上解答当代书法批评所面临的各种困惑和羁绊，对于当下书法批评的学科建设和书法批评理论体系建设具有一定的借鉴意义。

本章小结

民国书法批评处于社会的剧烈变迁与政治的变化莫测中，无论是继承传统书法品评观的传统学者还是借鉴西方美学方法论重新审视书法艺术的现代学者，无不重视学理判断，无不兼顾中国传统文化审美与现代美学精神。三种书法批评范式都有众多有影响的代表性学者，有明确的理论基础。尽管三种批评范式有不同的批评视角，但是，他们有着共同的批评对象，相互联系并互为补充。纵观民国学者的相关研究，从书法性质的判断到纯粹书法审美的解放，再到书法批评范式的形成，"范式"所涉及的价值审视，都是科学与学理的产物，代表了多元文化碰撞下的必然存在，体现了民国批评由旧而新的变化和从西到中的融合。这个价值不是一个绝对

的方法论应用，也不是概念、经验型的条理性分析，或是自由意识状态下的主观评价，而是在综合中西方哲学、美学理论成果后的"智性"价值判断。它要求审美主体在审美关系中保持一种相对的独立性，"无目的的合目的性"地进行艺术审美判断。如此，才不会落入绝对价值的偏移和走入书法批评的误区。所以，民国书法批评范式的形成，意味着批评作为一门学科开始了其现代化进程，批评家的知识结构、思维方式以及批评任务都有了明确的目标指向，它立足于艺术的本体，客观全面地审视批评对象的艺术价值内涵，从而更好地指导书法家的创作，以真正发挥批评在艺术创作与艺术发展中的重要作用。

此外，由于批评本身也含有"批判"之意。所以，将"批评"引向学理化道路，意味着书法批评环境的净化，生态环境的改善更是书法批评能够健康发展的基础，也是当代书法批评体系建设必然面对且亟须改善的问题，而这些都是民国书法批评未曾发掘的理论意义。本研究旨在深入探讨民国时期书法批评范式，对其理论框架进行系统总结，并对其价值进行深刻分析。目的在于发掘那些具有持续发展潜力的理论观点，进而为当代书法批评的理论体系构建提供坚实的推动力，这对于书法批评的现代化建设与发展有着较现实的理论指导意义。

参考文献

一、民国时期文献

1 陈定谟．直觉与理智［J］．心理学论丛，1924(1).

2 陈公哲．科学书法［M］．上海：商务印书馆，1936.

3 陈康．书学概论（影印版）［M］．上海：上海书店，1946.

4 陈柱．论书法［J］．学术世界，1936.

5 杜佐周．书法的心理［J］．教育杂志，1929(21).

6 胡愈之译述．近代文学上的写实主义［J］．东方文库第六十一种．1923.

7 梁启超演讲，周传儒记录．书法指导［N］．清华周刊，1926(26).

8 麦华三．书学研究［J］．学术丛刊，1947 (1).

9 沙孟海．近三百年的书学［J］．东方杂志．1930(27).

10 沙孟海．书法史上的若干问题［J］．东方杂志．1930.

11 书学 (1-5 期).重庆：文信书局，1943—1945.

12 颂尧．书法的科学解释［J］．妇女杂志（上海），1929(15).

13 王岑伯．书学史［M］．北京：北京大学出版社，1919.

14 许思园．略论宗教与科学思想在中国不发达之原因［J］．东方与西方，1947.

15 周全平．文艺批评浅说［M］．商务印书馆，1927.

16 俞子夷．关于书法科学习心理之一斑（附图表）［J］．教育杂志，1926.

17 俞子夷．小学校毛笔书法 T 成绩的算法［J］．心理，1923(2).

18 张君劢．科学与人生观［M］．上海：上海亚东书局，1923.

19 张龙炎．说"笔意"与"笔势"［J］．金声（南京），1931(1).

20 宗白华．论中西画法的渊源与基础［J］．文艺丛刊，1936(1).

21 宗白华．略谈艺术的"价值结构"［J］．创作与批评，1934(1).

22 宗白华．书法在中国艺术史上的地位［J］．时事新报，1938(12).

23 宗白华．中西画法所表现的空间意识［J］．文艺月刊，1935(7).

24 虞愚．书法心理［M］．上海：商务印书馆，1937.

25 康有为．广艺舟双楫［M］．上海：上海广艺书局，1916.

26 郑鹤声编．中国史部目录学［M］．北京：商务印书馆，1933.

27 傅斯年．中国学术思想界之基本误谬［J］．新青年，1918(4).

28 李朴园.造型艺术之批评［N］.社会学报，1934.

29 祝嘉.书学史［M］.上海：教育书店，1947.

30 祝嘉.祝嘉书学论丛［M］.上海：教育书店，1948.

31 祝嘉.书学格言［M］.重庆：重庆教育书店，1944.

32 卓定谋.用笔九法——章草［M］.北平研究院，1931.

33 徐谦.笔法探微.［J］.书学，1945(4-5).

34 陈彬龢.中国文字与书法［M］.上海：上海商务印书馆，1931.

35 李肖白.书法指导［M］.上海：上海有正书局，1934.

36 蒋彝.中国书法［M］.上海：上海书画出版社，1986.(《中国书法》英文版，伦敦麦勋书局，1938 年初版)

二、当代参考文献

(一) 专著类文献

1 ［德］黑格尔.美学 (第一卷)［M］.朱光潜译.北京：商务印书馆，1997.

2 ［法］伊可维茨.艺术科学论［M］.沈起予译，李天纲主编.上海：上海社会科学院出版社，2017.

3 ［美］陈润成，李欣荣编.张荫麟全集·中卷［M］.北京：清华大学出版社，2013.

4 ［匈］豪泽尔.艺术社会学［M］.居延安译.上海：学林出版社，1987.

5 ［英］M.巴克森德尔.意图的模式·关于图画的历史说明［M］.曹意强等译.杭州：中国美术学院出版社，1997：79.

6 ［德］黑格尔.哲学史讲演录：第 1 卷［M］.贺麟、王太庆译.北京：商务印书馆，1978.

7 ［美］托马斯·S·库恩.必要的张力·科学的传统和变革论文选［M］.罗慧生等译.福州：福建人民出版社，1987.

8 ［英］C.P.斯诺.两种文化［M］.纪树立译.北京：文化生活译丛，1994.

9 蔡元培.蔡元培美学文选［M］.北京：北京大学出版社，1983.

10 陈平.西方美术史学史［M］.杭州：中国美术学院出版社，2014.

11 陈如平.美国教育管理思想史［M］.海口：海南出版社，2000.

12 陈元晖主编，璩鑫圭、唐良炎编.中国近代教育史资料汇编：学制演变［M］.上海：上海教育出版社，2007.

13 楚默.书法解释学［M］.上海：百家出版社，2002.

14 邓以蛰.邓以蛰全集［M］.合肥：安徽教育出版社，1998.

15 董远骞.俞子夷教育思想研究［M］.沈阳：辽宁教育出版社，1993.

16 丰子恺.缘缘堂随笔［M］.武汉：长江文艺出版社，2016.

17 复旦大学历史学系.中国现代学科的形成［M］.上海：上海古籍出版社，2007.

18 谷生华，林健编.小学语文学习心理学［M］.北京：语文出版社，2003.

19 顾颉刚.当代中国史学［M］.沈阳：辽宁教育出版社，1998.

20 ［德］黑格尔.精神现象学：上卷［M］.北京：商务印书馆，1983.

21 ［德］黑格尔.哲学史讲演录：第4卷［M］.北京：商务印书馆，1978.

22 胡抗美.中国书法章法研究［M］.北京：荣宝斋出版社，2016.

23 徐利明.中国书法风格史［M］.南京：江苏凤凰美术出版社，2020.

24 华东师范大学吕思勉研究中心编.吕思勉先生逝世六十周年纪念文集［M］.上海：上海古籍出版社，2017.

25 黄宗贤，彭彤.艺术批评学［M］.石家庄：河北美术出版社，2008.

26 蒋彝.中国书法［M］.上海：上海书画出版社，1986.

27 ［意］克罗齐.美学原理［M］.朱光潜译.北京：作家出版社，1958.

28 ［美］库恩.科学革命的结构（中文版）[M].李宝恒，纪树立译.上海：上海科学技术出版社，1980.

29 李天纲主编.艺术科学论［M］.上海：上海社会科学院出版社，2017.

30 李泽厚，马群林选编.李泽厚散文集［M］.北京：世界图书出版公司，2018.

31 梁启超.中国地理大论势.梁启超全集第四卷［M］.北京：北京出版社，1999.

32 林语堂.中国人［M］.郝志东，沈益洪译.杭州：浙江人民出版社，1991.

33 林毓生.中国传统的创造性转化［M］.北京：三联书店，1988.

34 凌继尧.西方美学史［M］.上海：学林出版社，2013.

35 刘纲纪.美学与哲学新版［M］.武汉：武汉大学出版社，2006.

36 吕凤子.中国画法研究［M］.上海：上海人民美术出版社，1965.

37 吕章申主编.秦汉文明［M］.北京：北京时代华文书局，2017.

38 彭立勋.审美学现代建构论［M］.深圳：海天出版社，2014.

39 祁志祥.中国美学全史第4卷.明清近代美学［M］.上海：上海人民出版社，2018.

40 钱穆.国史大纲［M］.北京：商务印书馆，2010.

41 邱紫华，王文戈.东方美学简史［M］.北京：高等教育出版社，2004.

42 阮荣春主编.中国美术研究［M］.南京：东南大学出版社，2016.

43 王夫之，戴鸿森笺注.姜斋诗话笺注［M］.上海；上海古籍出版社，2012.

44 王国维.观堂集林外二种［M］.石家庄：河北教育出版社，2003.

45 王国维.人间词话［M］.合肥：安徽文艺出版社，2015.

46 郑一增.民国书论精选［M］.杭州：西泠印社出版社，2016.

47 徐纪敏.科学美学思想史［M］.长沙：湖南人民出版社，1987.

48 ［希］亚里士多德.亚里士多德的宇宙哲学［M］.唐译编译.长春：吉林出版集团，2013.

49 严吉星.书法笔力研究［M］.武汉：湖北美术出版社，2018.

50 杨恩寰.审美与人生：当代中国美学理论建设的思考［M］.沈阳：辽宁大学出版社，
 1998.

51 叶莱.民国书学史上的祝嘉［J］.中华书画家，2015(1).

52 虞云国.宋代文化史大辞典上［M］.上海：汉语大词典出版社，2006.

53 张保宁主编.文学研究方法论读本［M］.西安：陕西师范大学出版社，2017.

54 张荫麟.张荫麟史学之大成［M］.北京：当代世界出版社，2017.

55 章启群主编.百年中国美学史略［M］.成都：四川人民出版社，2018.

56 祝遂之编.沙孟海学术文集［M］.杭州：中国美术学院出版社，2018.

57 周俊杰.书法艺术形式的美学描述［M］.郑州：河南美术出版社，2017.

58 朱光潜.谈美［M］.桂林：漓江出版社，2015.

59 朱光潜.诗论［M］.合肥：安徽教育出版社，1997.

60 朱光潜.谈美书简［M］.上海：上海文艺出版社，1982.

61 朱光潜.文艺心理学［M］.上海：华东师范大学出版社，2015.

62 朱光潜.西方美学史［M］.北京：人民文学出版社，1964.

63 朱光潜.变态心理学派别［M］.北京：商务印书馆，2017.

64 朱光潜.朱光潜全集卷八［M］.合肥：安徽教育出版社，1996.

65 朱恒夫，聂圣哲主编.中华艺术论丛第7辑［M］.上海：同济大学出版社，2007.

66 朱艳萍.民国时期书房出版物研究［M］.郑州：河南美术出版社，2019.

67 朱仁夫.中国古代书法史［M］.贵阳：贵州教育出版社，2017.

68 祝嘉.书学格言［M］.成都：成都古籍书店，1983.

69 叶朗.中国美学史大纲［M］.上海：上海人民出版社，1985.

70 叶秀山.自由与启蒙［M］.南京：江苏人民出版社，2013.

71 叶子.山高水长·黄宾虹山水画艺术论［M］.上海：上海人民美术出版社，2005.

72 殷双喜主编.20世纪中国美术批评文选［M］.石家庄：河北美术出版社，2017.

73 宗白华.宗白华全集［M］,合肥：安徽教育出版社，2012.

74 宗白华.美学散步［M］.上海：上海人民出版社，2012.

75 ［美］陈润成，李欣荣编.张荫麟全集·中卷［M］.北京：清华大学出版社，2013.

76 ［美］卡普兰.心理测验原理、应用及问题第5版［M］.赵国祥译.西安：陕西师范大学出版社，2005.

77 ［美］宇文安.英译与评论［M］.王柏华，陶庆梅译.上海：上海社会科学出版社，2003.

78 ［俄］瓦·康定斯基.论艺术的精神［M］.上海：上海人民美术出版社，1987.

79 ［苏］列·斯托洛维奇.审美价值的本质［M］.凌继尧译.北京：中国社会科学出版社，1985.

80 ［美］鲁道夫·阿恩海姆.艺术与视知觉［M］.滕守尧，朱疆源译.成都：四川人民出版社，1998.

81 曹利华，乔何编著.书法美学资料选注［M］.西安：陕西人民出版社，2009.

82 华东师范大学古籍整理研究室.历代书法论文选［M］.上海：上海书画出版社，2013.

83 祝帅.从西学东渐到书学转型［M］.北京：紫禁城出版社，2014.

84 邓以蛰著；刘纲纪编.邓以蛰美术文集［M］.北京：人民美术出版社，1993.

85 甘中流.中国书法批评史［M］.北京：人民美术出版社，2018.

86 郭颖颐.中国现代思想中的唯科学主义［M］.雷颐译.南京：江苏人民出版社，1989.

87 胡适.先秦名学史导论.援引自传播与超越［M］.上海：学林出版社，1989.

88 胡小石.胡小石论文集［M］.上海：上海古籍出版社，1982.

89 黄健主编.民国文论精选［M］.杭州：西泠印社出版社，2014.

90 金雅主编.中国现代美学名家文丛蔡元培卷.杭州：浙江大学出版社，2009.

91 李建中，李小兰主编.中国文论话语导引［M］.武汉：武汉大学出版社，2018.

92 张利群.文学批评核心价值体系研究［M］.桂林：广西师范大学出版社，2015.

93 梁启超.饮冰室文集全编第2版［M］.上海：上海新民书局，1933.

94 廖科.陪都重庆书法研究［M］.合肥：安徽美术出版社，2008.

95 林同华.宗白华美学思想研究［M］.沈阳：辽宁人民出版社，1987.

96 毛万宝.书法美的现代阐释［M］.合肥：安徽教育出版社，2011.

97 毛万宝.书法美学概论［M］.合肥：安徽教育出版社，2017.

98 ［美］莫里斯·韦茨.哈姆莱特和文学批评的原理［M］.纽约：道顿出版社，1964.

99 聂振斌.中国艺术精神的现代转化［M］.北京：北京大学出版社，2013.

100 邱紫华.东方艺术哲学［M］.武汉：武汉大学出版社，2017.

101　沈语冰 .20 世纪艺术批评［M］.杭州：中国美术学院出版社，2013.

102　涂光社 .势与中国艺术［M］.北京：中国人民大学出版社，1990.

103　［美］威廉斯 .关键词文化与社会的词汇［M］.北京：生活·读书·新知三联书店，
　　　2016.

104　［波］瓦迪斯瓦夫·塔塔尔凯维奇 .西方六大美学观念史［M］.刘文潭译 .上海：上海
　　　译文出版社，2006.

（二）期刊、报纸与硕博士论文

1　刘纲纪 .书法心理学［J］.西北美术 ,2015(3)：54.

2　陈剑澜 .康德论美的艺术［J］.美术研究，2018(6)：48–49.

3　孔耕蕻 .范式转换中批评的作用［J］.思想战线 .1994(4)

4　刘康 .西方理论的中国问题——以学术范式、方法、批评实践为切入点［J］.南京师大学
　　报 ,(社会科学版).2019(1)

5　王丹 .语言问题与当代批评理论的范式变迁［J］.廊坊师范学院学报 (社会科学版),2018(2)

6　吴慧珍 .社会历史批评的中国范式［J］.北方文学 ,2017(14).

7　胡抗美 .书法在中国艺术史上的地位［J］.荣宝斋 ,2020(2).

8　胡抗美 .书法在中国艺术史上的地位［J］.荣宝斋 ,2020(2).

9　胡抗美 .现代书学的开端［J］.中国书画，2019(1):31.

10　陈振濂 .定义“民国书法”［J］.中华书画家 ,2020(9).

11　邱振中 .书法的现代阐释［J］.中国书法 ,2019(19).

12　黄惇 .宗法观与书法批评标准的差异［J］.中国书法 ,2018(21).

13　甘中流 .王国维眼中的书法艺术［J］.中国美术 ,2017(6).

14　甘中流 .论书法创作的心理状态［J］.中国书法 ,2002(9).

15　梅跃辉 .书法批评的现代转换［J］.中国书法 ,2019(24).

16　朱玉洁 .现代学理式书法批评的发生［J］.中国书法，2019(24).

17　马啸 .从“批评之爱”品评会看当代书法创作的症结［N］.中国书法报，2019(4).

18　姜寿田 .沙孟海、祝嘉书法史学比较研究［J］.书法之友，2000(1).

20　桑兵 .晚清民国时期的国学研究与西学［J］.历史研究，1996(5).

21　宋焕起 .关于书法批评的批评——传统书法批评的反思与重构［J］.首都师范大学学报
　　　(社会科学版)，1993(4).

22　谢长法 .民国时期的留学生与高等教育近代化［J］.河北大学学报 (哲学社会科学

版),2005(4).

23 张越 . 史学批评二题 [J] . 学习与探索，2013(4)：147.

24 周祥森 . 史学评论界"裁花"风盛行的原因 [J] . 学术界，2000(1).

25 祝帅 ."源流论"与"书学史"：对民国书法史著述体例的一种考察 . 书法研究，2019(3).

26 王宁 . 批评的理论意识之觉醒——20 世纪西方文论的基本走向 [J] . 外国文学评论 .1989(3)

27 沈一草 . 线的意象艺术 [J] . 书法研究，1988(1).

28 孟庆星 . 视觉理性与当代书法批评的转型 [J] . 湖北美术学院学报，2007(4).

29 祝帅 . 晚清民国时期"书法批评"观念之建构 (1907—1931 年)——以刘师培、梁启超、
 张荫麟为中心 [J] . 艺术探索，2020(6).

30 彭砺志 . 草书与近代汉字改革 [J]. 吉林大学社会科学学报，2010(3).

31 吴鹏 . 破立之间：当代书法批评模式的检视与展望——以书法审美的层次性为视角 [J] .
 中国书法 , 2017(22).

32 万娜 . 从批评标准的变化看中国当代马克思主义文学批评——在"美学观点和史学观点"
 之间 [J] . 华中学术，2011(01).

33 毛万宝 . 当代书法美学、史学与批评——毛万宝对话姜寿田 [J] . 中国书画，2012(11).

34 侯云灏 ."史学便是史料学"——记著名史学家傅斯年 [J] . 历史教学，1999(9).

35 陈池瑜 . 中国现代美育与艺术教育理论 [J] . 华中师范大学学报，2000(2).

36 李阳洪 . 清末科举废除对书法的影响 [J] . 中国艺术时空，2015(1).

37 朱艳萍 . 民国书法出版物研究 [D] . 浙江：中国美术学院，2014.

38 李阳洪 . 民国书法社团研究 (1912—1949) [D] . 北京：中国艺术研究院，2014.

39 王毅霖 . 当代书法美学的反思与建构 [D] . 福建：福建师范大学，2013.

40 褚旭 . 民国书法教育初探 [D] . 浙江：中国美术学院，2014.

41 郭梦琦 . 民国时期书法理论发展研究 [D] . 浙江：浙江师范大学，2018.

42 王潇 . 中国当代书法审美范式现代性转向研究 [D] . 山东：山东大学，2019.

43 董彩云 .《光明日报·史学》专刊与新时期史学发展 (1978—1989) [D] . 山东大学，2019.

后　记

　　眼前这部书稿，是我在四川大学艺术学院攻读博士学位期间所撰写的毕业论文，在美丽蓉城的学习生活仍历历在目，如今拙著即将付梓，算是给我漫长的学生时代画上一个完整的句号。

　　书法批评是我近年来集中学习并潜心研究的领域，之所以涉入该方向，离不开恩师胡抗美先生的启发。胡老师是一位思想深厚、极具学术创造力与学术前瞻性的书家。自 2013 年忝列先生门墙始，恩师便反复强调书家的社会责任感与历史使命感。受其影响，在书法创作之余，我也在努力寻找新的学术空间与学术方向。

　　书法作为一门传统艺术，在电子信息互联互通的当下，正面临着前所未有的新挑战，当然，也迎来了难得的发展机遇。在这一时代变革进程中，书法的艺术属性愈加凸显，但随之而来的问题是：社会大众对于书法的艺术审美、身份属性、价值地位等问题的认知却愈发飘摇；对书法的艺术属性和学科身份争论不休；关于书法的审美问题日益固化或异化，工整、平正、秀美、漂亮等成为判断书法艺术高下的标准与原则。诸多问题不只存在于普通大众群体，在"专业"的书法领域，同样没有得到有效的解决。

　　事实上，书法进入高等学科系统已有数十余载，书法史研究、书法理论研究以及书法创作都在稳步前行，但作为艺术学科一隅的书法批评，尚未摆脱无序、附庸、西方化的困境。古代书法批评的优良传统缺乏传承，对西方的学习又出现了理论的碎片化和实践的狭隘化，书法"批评家"经常变成"表扬家"，只说好话的"世故评论"、不问青红皂白的"辣评""酷评"大行其道。新媒体背景下的书法批评更是毫无约束，当代书法批评深陷"失语""混沌"境地，文艺批评界缺乏批评精神，符合当代中国社会特色的书法批评理论体系远未形成。

　　基于当代书法批评的现状，可以追溯到"硬笔"引入的时代，也就是民国时期。此时，中国书法正处于古今、中西文化的转型与演进中，随着各种新鲜事物、文化思想到来的同时，以林语堂、邓以蛰、沙孟海、宗白华、张荫麟、梁启超、朱光潜、虞愚等为代表的多位学者，从多元认识论和方法论入手，对中国书法进行了重新审视，开启了多学科、多理论视角下书法批评的现代探索。他们在研究中所提出的理论框架、学术观点及应用探索，廓清了近现代中国书法的发展方向，奠定了基于书法批评的学理基础。张荫麟关于"书艺批评学"建构的设想，更是助力了书法批评的学科化进程。然而，民国学者初步探索的书法批评理论研究，并没有随着历史的车轮而继续深入。反观后期书法艺术的发展轨迹，越来越多的人醉心于对书法史料的挖掘，以获得"新"史料为初衷，进而打破研究的"空白"。中国书法史壮丽博大、浩瀚无垠，

有着深厚的文化内蕴与历史遗珍，史学研究必不可少，但一门艺术想要长久不衰，"批评"的作用是不可忽视的。书法批评承担着"价值引导、精神引领、审美启迪"的功能和作用，与书法理论研究、书法创作相生相伴，互为促进。于书法学科发展而言，书法批评的意义重若丘山，加快构建新时期具有中国特色的书法批评学更是迫在眉睫。

上述思考，以及近十年胡老师思想观念的指引，使我愈加体会到"批评者"的历史使命，并逐步明晰了自己的研究方向。此部书稿，从学术选题到文献整理与分析，都得到胡老师的悉心指导，引导我如何获寻自己的研究路径，以避免陷入亦步亦趋的重复和毫无意义的引述。在得知我这部书稿计划出版，胡抗美老师又给予我诸多修改意见，并为我题写著作书名，这份礼物，是厚重的、带有期许的。于我而言，胡老师不仅是我的学术导师，更是我的人生引路人。十年来，恩师如父，师恩如山。今日仰望高山，只为铭记恩师所教，不可胜言！

感谢四川大学艺术学院黄宗贤教授、支宇教授、吴永强教授、彭彤教授、何工教授对该论文逻辑的反复推敲，我们在多次讨论中才最终确定了论文的结构。感谢北京大学李松教授、兰亭书法研究所毛万宝老师、华东师范大学崔树强教授、常州大学吴彦颐教授对我论文后期修改提出的宝贵意见！正是因为你们的指导与鼓励，才使我顺利完成此部书稿。

在著作刊印前夕，我的博士同窗王娜娜及我的一众伙伴与我共同探讨了封面设计，大家各抒己见、畅所欲言，讨论得不亦乐乎，感谢你们！封面以"批评"二字作为底色，上为"批"，下为"评"。"批"字中的红色，寓意着批评过程中要不畏强权，敢于与"红包文化""网红效应"说"不"。要有坚定的批评立场，远离与书法本体无关的空话、假话、套话，真正做到针砭时弊，为艺术而发声，展现批评的风骨。"评"字加了一双眼睛，这是一双洞察之眼，代表着艺术的审美，要用眼睛看，用心体悟。眼睛被置于"天平"之上，这一元素象征着批评的客观性和公正性，强调批评家在面对形式多样的书法作品和纷繁复杂的书法现象中时，应持有一颗公正无私的心，真诚真挚、有理有据的为作品发声，践行一名"批评家"的职责与操守，同时，还要不断发现美、探索美，去找寻真正具有时代精神的艺术表现。

岁月不居，时节如流，弹指间，我从最初考取硕士的喜悦，到获得博士学位证书。从专注于书法创作，到一步步进入书法学术研究。这一路有欢笑、有悲愁，其间所获、所想，都是难以用言语表达的。最后，再次感谢一直以来为我提供关怀与帮助的诸位师友，感谢与我朝夕相处的同学们，有你们的陪伴，让我的求学之路从未孤单。感谢西泠印社出版社耿鑫老师及团队工作者为本书出版所付出的努力与心血。感谢家人长久以来对我生活的关心，对我学业、事业始终如一的理解和支持。在此一并表示诚挚的谢意！

<div style="text-align: right">

朱玉洁

2023 年 9 月于京

</div>

图书在版编目（C I P）数据

民国书法批评范式研究 / 朱玉洁著 ． -- 杭州 ： 西
泠印社出版社，2023.12
　（艺苑文丛）
　ISBN 978-7-5508-4392-9

　Ⅰ．①民… Ⅱ．①朱… Ⅲ．①汉字－书法－研究－中
国－民国 Ⅳ．① J292.1

中国国家版本馆 CIP 数据核字（2024）第 000616 号

艺苑文丛
民国书法批评范式研究

朱玉洁　著

出 品 人　江　吟
选题策划　来晓平
责任编辑　来晓平　耿　鑫
责任出版　冯斌强
责任校对　吴乐文
装帧设计　戎选伊
出版发行　西泠印社出版社
（杭州市西湖文化广场32号5楼　邮政编码　310014）
经　　销　全国新华书店
制　　版　杭州集美文化艺术有限公司
印　　刷　杭州捷派印务有限公司
开　　本　889mm×1194mm　1/16
字　　数　280千
印　　张　14.5
印　　数　0001—1000
书　　号　ISBN 978-7-5508-4392-9
版　　次　2023年12月第1版　第1次印刷
定　　价　78.00元

版权所有　翻印必究　印制差错　负责调换
西泠印社出版社发行部联系方式：（0571）87243079